一起高呼Rock N' Roll

關栩溢

著

踏著
BEYOND
的軌跡

II

專輯篇

非凡出版

推薦序

———— 按 姓 名 筆 劃 排 序 ————

司徒

馬來西亞異種樂隊主唱及低音吉他手，樂隊曾任 Beyond 馬來西亞演唱會特別嘉賓，並曾與葉世榮推出菩提搖滾作品〈貪嗔痴〉。

與阿關認識咗唔耐，但係透過睇佢所寫嘅文字，你一定會突然之間覺得好似同佢相識咗幾十年一樣。因為佢比我哋呢啲自稱為畀 Beyond 吉他湊大亦都係留著 Beyond DNA 入晒血嘅人更勝一籌！可以用四個字嚟形容佢，就係「當之無愧」！我一直以嚟都自以為係對 Beyond 所有啲歌都能夠解剖晒、明白得徹底嘅人，但睇到阿關呢本書後你一定會自歎不如，同時亦都會豎起拇指大讚地喝一聲彩「阿關好嘢」！

引用返阿關嘅一句說話，一般人對於 Beyond 都係表面嘅認識。一個能夠跨民族跨地域跨世代影響全世界人嘅樂隊係應該值得被深入地研究同被討論，可惜嘅係呢一類專門針對 Beyond 的研究同討論一直都未有。

多謝阿關寫咗咁多我哋大家咁多年嚟都想講嘅說話，亦都講咗更加多我哋語言未能夠表達嘅說話！衷心多謝你將我哋帶入咗一個時光隧道，亦都把我哋帶入咗 Beyond 另一個生命嘅境界！YOU ARE ROCK！絕對值得推薦。

PS：最後如果你係一個新 Beyond 迷嘅話，我覺得你應該要去購買這一本書，但如果你已經係一個資深嘅歌迷聽咗大大話話都有幾十年嘅人，你更加需要去購買多幾本嚟送畀自己與身邊所有話對 Beyond 有幾了解幾認識嘅人，再次去認証你到底識定係唔識？

韋然

香港兒歌之父、另類音樂教父、香港多元文化人

那年，Beyond 在香港堅道明愛中心舉辦他們的自資音樂會，我是台下的觀眾之一。我感到他們當年的風格很獨特，很有火，但並不成熟，還有一點憤世嫉俗。

嚴格來說，我並不是 Beyond 的忠心粉絲，但我非常欣賞 Beyond。

經朋友介紹，我們算是互相認識了，但也只是點頭之交。隨後，我看著他們在幾年之間不斷奮鬥，從獨立樂隊突破成長，進入主流的流行樂壇，逐漸冒出名來，很為他們感到安慰。

又是另一個那年，我和 Beyond 四子在 TVB 再一次相遇，然後我們一同在離開 TVB 的途中，閒談時聊到填詞。家駒說他是一個爛蹧蹧的 band 仔，文學程度不好，寫詞有點困難。當時他向我這個絕不是名家的小小音樂人請教如何寫詞。

還記得我們由 TVB 的化妝間一同離開，一同乘車轉地鐵去北角，然後，我們竟然站在北角地鐵站，一談就談了接近兩小時。

我和 Beyond 四子分享了我的填詞理念，也鼓勵他們要努力加油，分享填詞最重要的是思考；而填詞，也不需要完全押韻，最重要的是誠意。只要有誠意，你會用心去思考、規劃、做研究、雕琢、優化。填詞時，要從心出發，讓靈感帶著我們去思考，進入狀態後就會行雲如水；經過慢

慢積累，就會漸入佳境，更得心應手，好的歌詞就是這樣創作。還有，填詞之前，要做足資料搜集，找尋相關的關鍵字，盡量閱讀與題材相關的書籍，如果可以這樣做的話，就一定會寫到好詞了。想不到日後家駒寫了〈海闊天空〉、〈光輝歲月〉、〈喜歡你〉等曠世之作。

當時我跟他們分享我的創作心路歷程，如何創作和自資出版《香港城市組曲》唱片，如何寫作《夢裏夢外》。我很欣賞他們的獨立製作，也鼓勵他們投入流行樂壇，從而影響更多的人，而最後，我成為他們的粉絲之一，深深愛上他們的歌，感受他們那團不息的火。

關栩溢老師的《踏著 Beyond 的軌跡 II——專輯篇》為我們詳盡地記錄了 Beyond 各專輯的點點滴滴，包括歌曲的風格和詞曲的討論，讓我們可以好好欣賞這隊百分百的香港樂隊，讓我們可以為 Beyond 的作品感到驕傲。關老師落筆嚴謹，資料搜集豐富，邏輯思維清晰，分析有見地，這本書實在可以說是香港樂壇最重要的音樂書籍之一，為我們提供了很多研究 Beyond 樂隊的資料。

張廷富（Patrick Chang）

華文最大音樂資訊服務提供商「Play Music 音樂網」創辦人

　　身為 Beyond 的樂迷，當看到關兄的嘔心瀝血之作《踏著 Beyond 的軌跡》系列時，滿心期待和興奮，流暢的文筆和專業分析，我敢保證這是一本超級值得收藏的書籍，看完後你會更了解 Beyond 不同時期的專輯歷史背景和音樂作品背後的故事。

陳健添（Leslie Chan）

Beyond 前經理人

　　與關栩溢的相識，要從今年（2023 年）Beyond 40 週年紀念活動的籌備工作説起。為紀念 Beyond 成立 40 週年，我製作了兩張 Beyond 致敬唱片，唱片收錄了 Beyond 四位成員二十多首過往未曾完整發表的 demo 作品，作品被重新填詞編曲，並交由不同樂隊及歌手演繹。

　　我邀請了關栩溢負責當中多首作品的填詞工作。考慮關栩溢的原因，是因為在眾多填詞人裏面，關栩溢對 Beyond 的認識最深，他對 Beyond 音樂和歌詞研究深入和仔細程度，已超越了歌迷的層面，令我感到難以置信。以往，我一直都覺得自己是 Beyond 的專家，因為在這個地球上，除了 Beyond 幾位成員自身之外，我是唯一一個最了解 Beyond 的人。但是這次認識了關栩溢之後，我發覺原來他比我更專家。雖然因年代關係，他沒有機會和 Beyond 一起共事一起工作，但是他對 Beyond 那種學術模式的研究，其嚴謹程度是我難以想像的。我自問是一個很挑剔的人，但我發覺關栩溢在 Beyond 的研究上比我更挑剔，他簡直是「變態的挑剔人」。為甚麼這樣説呢？當我閲讀關栩溢《踏著 Beyond 的軌跡 I——歌詞篇》時，發覺他對 Beyond 每首歌詞的深入了解和對待作品的認真態度，是別人難以想像的。到閲讀第二集，以討論音樂為主的《踏著 Beyond 的軌跡 II——專輯篇》原稿時，他從 Beyond 成立的 1983 年開始，到五子時期、四子時期、三子時期的討論，當中那種統一性、專一性的深入分析，真的叫人難忘。

　　對於自認是 Beyond 粉絲的人，我不知道他們認識 Beyond 有多深，但無奈的是，有些聽 Beyond 的人，其實只聽過十五首或二十首最受歡迎的歌，或只認識〈光輝歲月〉、〈海闊天空〉。我覺得作為一個追隨 Beyond 音樂的歌迷，應該反思一下用甚麼態度去聽 Beyond 的音樂，Beyond 的歌是否應該逐張碟整張碟去聽？我的答案是肯定的。然而，要深入了解 Beyond 的音樂，是一件不容易的事。《踏著 Beyond 的軌跡》系列為大家提供了一個好機會，若你想去深入了解 Beyond 的音樂，想了解清楚他們為甚麼會唱這首歌、他們創作音樂的動機、前後關係，或者每一張唱片之間的關係，本書是最好的途徑。

　　最後，我想在這裏衷心表示我對關栩溢的欣賞。關栩溢的寫作態度，叫我聯想起閱讀披頭四書籍的經歷：我是披頭四迷，過往讀過外國幾位重量級 The Beatles 樂評專家撰寫關於 The Beatles 的書籍，他們寫 The Beatles 的用心度和了解度，是令人難以置信的。我很慶幸在香港也有一位如外國 The Beatles 專家般具深度的 Beyond 專家，帶來《踏著 Beyond 的軌跡》系列這兩本好書。全力推薦《踏著 Beyond 的軌跡》系列。

陳鈞俊（Jesper Chan）

《re:spect 紙談音樂》雜誌創辦人及主編。2013 年 6 月份開始每年舉辦《re:spect 家駒音樂會》及於 2023 年跟 Kinn's Music 於明愛中心合辦《Beyond 40 週年紀念演唱會》。亦曾成立音樂唱片公司，簽約樂隊包括 Supper Moment、Peri M、ToNick 和 PsycLover 等。

記得 2013 年第一次舉辦完《re:spect 家駒演唱會》，相隔數月便收到了關栩溢的電郵，説想在《re:spect》內刊登連載專欄，當看到專欄題目叫〈踏著 Beyond 的軌跡〉，便相信內容十分適合讀者們（包括我及一眾 Beyond 粉絲），第一期連載刊登在 2013 年 11 月 15 日的第 143 期《re:spect》，之後亦成為最受歡迎專欄之一。

不經不覺，到了今年十一月份，原來跟關栩溢相識剛好十年。他除了是作者和樂評人，還有填詞人的身份，可想而知他對音樂和文字的熱愛程度非比一般樂迷！

以往跟關栩溢都是以電話聯絡和以電郵方式跟進每期交稿事宜（他從來都會在 deadline 前交稿，甚至有儲稿），並於每年六月份音樂會見面。但至 2022 年年尾開始籌備《Beyond 40 週年紀念演唱會》時，Beyond 樂隊的前經理人 Leslie Chan 問我有沒有填詞人可以介紹，他想完成一些 Beyond 的 demo 作品，作為 40 週年致敬專輯出版，我腦海內立刻呈現「關栩溢」這個名字，並介紹他們互相認識，最終栩溢亦完成多首作品並收錄在致敬專輯內。

今年六月份，《踏著 Beyond 的軌跡 I——歌詞篇》出版，衷心恭喜他能夠完成夢想，亦親身感受到「成就解鎖」的喜悅。我有幸成為書本講座嘉賓之一，跟大家分享和解構 Beyond 的音樂。書本選取了 55 首 Beyond 作品，為其歌詞進行深入分析，也是他對 Beyond 歌詞的一次導賞和致敬。

之前收到很多讀者朋友的查詢，問既然有《踏著 Beyond 的軌跡 I ── 歌詞篇》，甚麼時候會出版 II 呢？相信大家已經得到答案了，期待細味今次《踏著 Beyond 的軌跡 II ── 專輯篇》的內容，從而更深入了解 Beyond 的作品！

iii

新生代音樂人及電影配樂師，作品包括〈告別式〉、〈雷公〉（與陳健安合唱）；電影配樂作品包括《梅艷芳》、《手捲煙》、《毒舌大狀》、《年少日記》等。

　　認識關栩溢已接近九年，一直知道他對 Beyond 的鍾愛以及為這個計劃籌備良久，到現在終於能夠印刷成為實體版本，由衷地替他高興。

　　雖然我沒有經歷過 Beyond 最火紅的時代，但打從接觸廣東流行音樂開始，他們的歌曲總會不經意滲透到我的生活當中。而我相信這本書絕對是一個能讓大家深入認識 Beyond 創作世界的管道，因為關栩溢充滿組織力地將那麼龐大的作品群，透過歌詞、旋律、創作背景、演奏技巧，以及引用不同媒介作品去做類比等等的方式去介紹給普羅大眾。強烈推薦！

潘先麗 (Kim)

香港歌手，1986 年與黃家駒、黃家強、李俊雲及 Jackson
組成樂隊 Unknown，參加第二屆「嘉士伯流行音樂節」。
Beyond《黑色迷牆》電影原聲大碟〈粉碎〉主唱。紀念家
駒專輯〈您這故事〉主唱。

　　認識關栩溢是在 2017 年「630 音樂會」，當時也只是點頭握手問候。再一次相見已是 2023 年，我們在二樓後座錄製家駒紀念專輯現場，我有幸為專輯灌錄其中一首歌〈您這故事〉，而歌曲的填詞人正是阿關，之後大家聊了很多關於 Beyond 的事情，從中得知阿關的第一部著作《踏著 Beyond 的軌跡 I —— 歌詞篇》要面世了，而第二部《踏著 Beyond 的軌跡 II —— 專輯篇》亦會陸續推出，繼而有幸地可以為作品寫書序，謝謝阿關邀請。

　　當拜讀完《踏著 Beyond 的軌跡 I —— 歌詞篇》後，我感覺自己好像上了一個專業的填詞課程，相信到日後要填詞的時候，絕對會捧著它作為我的指導書。當第二部作品《踏著 Beyond 的軌跡 II —— 專輯篇》的初稿交到我的手中時，真的有種興奮的期待感！

　　看完整部著作後，我感覺自己把好幾個年代的樂壇都遊走了一遍。書中不單單只是分析 Beyond 歌曲，且道出了每首歌曲的風格、彈奏技巧與當時的歷史背景，以及大環境的關係與影響。不但深入細緻地分析每首歌曲裏各樣樂器的層次感、段落變化、彈奏風格……更分析了當時社會環境對歌詞的影響。另外，書中亦加入了樂隊成員對歌曲的剖析。而我比較喜歡的地方是，阿關對歌曲在風格及彈奏技巧上的研究，尋找出國內外近似的樂隊歌曲作依據，讓讀者更容易了解 Beyond 歌曲的結構及編排，我亦從中領會到音樂領域的廣泛！

看畢這部作品，真的花了不少時間，原因是每每讀到作者對歌曲的精細分析時，自己總會不期然地將歌曲翻聽再翻聽，更甚是連作依據的樂隊歌曲也會去聽上一遍，讓我更能了解到歌曲裏所表達的概念。看畢整部著作，我要感嘆作者阿關，他對 Beyond 的熱愛！還有其在音樂上的知識之豐富！

　　很榮幸我再次完成了第二個專業課程！這本書令我對不同時期的音樂多了一層更深的認識，還有大大擴闊了我欣賞音樂的角度。希望在不久的將來，可以繼續完成第三、第四個課程。

　　在此，誠意推薦關栩溢的作品《踏著 Beyond 的軌跡 II——專輯篇》，亦衷心多謝阿關對 Beyond 的喜愛！希望喜歡音樂的朋友一起來支持！這部作品，可以說是一本既充實又有趣的音樂教科書！

自序

▌「踏著 Beyond 的軌跡」寫作計劃

　　作為一名七十後，筆者從小開始，便聽 Beyond 長大。Beyond 的音樂影響了幾代人，也深深影響著華人社會。然而，當談到他們的音樂時，一般人通常只認識最出名的十多二十首作品，而對 Beyond 和 Beyond 作品的理解，也常停留於較表面的「這首歌講自由講理想」、「這首歌關於曼德拉」、「這首歌很 Rock」、「黃家駒説香港沒有樂壇，只有娛樂圈」、「我聽 Beyond 的音樂長大」的層面。筆者認為，Beyond 的作品既然有著劃時代和跨地域跨民族的影響力，應該值得更深入地被研究和被討論，就如紅學家研究和討論《紅樓夢》一樣。可惜的是，這類專門針對 Beyond 的研究和評論，一直未見系統性地進行。坊間發行有關 Beyond 的書籍，也傾向掌故致敬，或如隨筆般抒發個人情感，而欠缺音樂上的分析和導賞。音樂家布列茲（Pierre Boulez）在《音樂課程》中提出「聽見音樂」、「聆聽音樂」和「分析音樂」三者應該加以區分[1]，小弟不才，沒有紅學家般的學術根基和才情，但也想膽粗粗地用一個較嚴肅而非娛樂的角度，系統性地去分析解構 Beyond 的作品，希望如「唐詩賞析」一類著作般，為 Beyond 的音樂留下完整的文字評論記錄，讓我們這一輩和新生代能更全面、更多角度地認識這隊改變香港及華人

1　BOULEZ P., LEÇONS DE MUSIQUE, OP. CIT，譯文來自《終點往往在他方：傳奇音樂家布列茲與神經科學家的跨域對談，關於音樂、創作與美未曾停歇的追尋》（2019），皮耶．布列茲、尚—皮耶．熊哲、菲利普．馬努利，臉譜，頁 145

音樂歷史的樂隊。於是，「踏著 Beyond 的軌跡」這個寫作計劃開始了。

Beyond 專輯賞析

《踏著 Beyond 的軌跡 II——專輯篇》是「踏著 Beyond 的軌跡」系列的第二部。本書以 Beyond 發行過的錄音室專輯為單位，從宏觀、中距離及微觀三個面向分析及介紹 Beyond 的音樂：

‧ 宏觀方面，本書會討論專輯和專輯間的脈絡性關係，以至專輯與當時社會環境及音樂潮流的關係；

‧ 中距離評論方面，每章會介紹專輯的聆聽重點、分析全張專輯的風格佈局；

‧ 微觀方面，本書會介紹專輯內每首歌的風格，和作品與作品之間的關係。

在介紹作品時，本書會討論其旋律，編曲和歌詞等元素。至於部分具較大討論價值的作品的詳細歌詞分析，可參閱本書的姊妹作《踏著 Beyond 的軌跡 I——歌詞篇》。

討論範圍

Beyond 成立至今已四十年，期間發行的唱片無數。本書關心的是 Beyond 音樂的賞析和評論，而非唱片收藏品的展示，因此本書只會討論 Beyond 的官方錄音室專輯、EP 及單曲。由於篇幅所限，及為了避免一網打盡、「大小通吃」式的介紹會影響讀者對 Beyond 作品群的脈絡性理解，所

有非官方專輯（Bootleg）演唱會作品、精選集及新曲加精選集均不在本書討論範圍內。同時，黃家駒離世後重新推出的生前遺珠作品也不在本書討論範圍內。

一般來説，合輯（或俗稱的「雜錦碟」）不會在書中討論，但部分在 Beyond 歷史及發展脈絡上有重要影響的合輯（例如收錄了 Beyond 第一首錄音室作品的《香港 Xiang Gang》合輯）則會包括在本書的介紹範圍內。日本版的唱片編曲與粵語版大致相同，因此日文專輯也不會在本書討論。

本書討論的專輯由 Beyond 第一張有份參與的合輯《香港 Xiang Gang》（1984）開始，到 Beyond 三子時期解散前最後一隻官方 EP《Together》（2003）為止。專輯的時間跨度由 Beyond 的地下樂隊時期，到包括劉志遠在內的五子時期，再到走入主流的四子時期，及黃家駒離世後的三子時期。

章節以專輯推出時間來排序，當中有膾炙人口的傳世名曲，也有鮮為人知的滄海遺珠，既適合對粵語流行曲和 Beyond 有興趣的普羅樂迷，也適合希望進一步認識 Beyond 作品的資深樂迷，還有對粵語流行曲、香港地下音樂或香港文化研究有興趣的同好。

▎ 延伸聆聽

《踏著 Beyond 的軌跡》之所以如此命名，其中一個原因是希望讀者（和筆者）跟著 Beyond 成員的音樂喜好及 Beyond 作品所呈示的風格來進行延伸聆聽，這樣一方面可讓我們反過來更認識 Beyond 的音樂風格及作品的音樂養分，另一方面亦可擴闊我們的音樂視野（這是家駒和 Beyond 一直以來希望樂迷做到的事）。為此，本書提供了不少音樂參考，這些音樂都是作者過往「踏著 Beyond 的軌跡」時聆聽回來的。筆者建議讀者一面閱讀本書、

一面聆聽相關的專輯及書中提及的音樂，走進博大的音樂世界。為方便進行閱讀，讀者可透過以下二維碼連結到由筆者製作的 Spotify 歌單，歌單內包含了大部分本書中有提及的曲目。

由於筆者能力所限，部分作品的評論可能有欠成熟，資料也可能不夠全面。作為文學 / 音樂評論，本書亦無可避免地會墮入「意圖性謬誤」（Intentional Fallacy）或「情感性謬誤」（Affective Fallacy）的陷阱裏。但無論如何，筆者希望以拙作作為 Beyond 研究的一個小小的起點，拋磚引玉，讓有真知灼見的有識之士日後提點修正，一同為 Beyond 的音樂和香港流行音樂史作一個更全面更完整的注腳。筆者亦想在此感謝陳健添先生（Leslie Chan）、麥文威先生（老占）及《re:spect 紙談音樂》創辦人 Jesper Chan 的鼓勵和指導，為本書提供寶貴意見及資訊之餘，亦賦予我寫下去的能量。

謹以此書獻給黃家駒先生，一位影響我一輩子的偉人。

關栩溢

2023 年

掃描 QR CODE，聆聽本書提及的曲目。

目錄

003　推薦序：司徒

004　推薦序：韋然

006　推薦序：張廷富

007　推薦序：陳健添

009　推薦序：陳鈞俊

011　推薦序：iii

012　推薦序：潘先麗

014　自序

022　凡例 / 標點運用

地下時期　　　　　　　　　　　　　　　1983-1986

024　**《香港 Xiang Gang》合輯**：一隊新樂隊啟航了

032　**《再見理想》**：一鳴・驚人

五子時期　　　　　　　　　　　　　　　1986-1988

052　**《永遠等待》EP**：Beyond 的三個階段

061　**《新天地》EP**：快樂王子

065　**《亞拉伯跳舞女郎》**：中東主義

083　**《孤單一吻》單曲**：的士夠格

086　**《舊日的足跡》單曲**：Remix 的足跡

089　**《現代舞台》**：Beyond 的新浪漫

四子時期（香港）　　　　　　　　　　1988-1991

098　**《秘密警察》**：黃金陣容

112　**《4 拍 4》EP**：過場小品

114　**《Beyond IV》**：第三選擇

127　**《真的見証》**：請盡量將音量校大

148　**《Cinepoly 5th Anniversary（新藝寶五週年紀念）》合輯**：唱不完的生日歌

153　《戰勝心魔》EP：當心魔變成開心鬼

150　《天若有情》原聲大碟 EP：愛得太錯

165　《命運派對》：國際視野與社會責任

173　《大地》(國語)：台灣的朋友，您們好！

178　《光輝歲月》(國語)：新寫實搖滾主張？

183　《猶豫》：新藝寶的最後歲月

四子時期（日本）　　　　　　　1992-1993

194　《繼續革命》：華麗與鄉愁

205　《信念》(國語)：革命姊妹作

211　《無盡空虛》EP：巨著前夕

216　《樂與怒》：搖滾巨構

228　《海闊天空》(國語)：身不由己

三子時期　　　　　　　　　　　1994-2003

231　《二樓後座》：始終上路過

240　《Paradise》(國語)：故鄉放不下我們的理想

244　《Sound》：天裂地搖

255　《愛與生活》(國語)：我搖滾，但我很溫柔

259　《Beyond 得精彩》EP：唱著便精彩

268　《請將手放開》：在大時代繼續遊戲

277　《驚喜》：搖滾電機

288　《這裡那裡》(國語)：台北與香港、過去與今天

296　《ACTION》EP：各自各精彩

300　《不見不散》：飛出這個世紀

309　《Goodtime》：中年危機

321　《Together》EP：三缺一與三加一

330　後記：(又)一本寫了十五年的書

凡例／標點運用

為方便閱讀，減少混淆，本書使用以下方式表達不同稱謂：

中文及英文音樂專輯名稱：用《》表示
中文及英文書刊雜誌名稱：用《》表示
電影／視頻／劇場作品／電台節目：用《》表示
中文及英文歌名：用〈〉表示
詩詞歌賦：用〈〉表示
文章標題：用〈〉表示
講座：用「」表示
演唱會：用「」表示
其他專有名稱：用「」表示。

例如：

《永遠等待》代表「永遠等待」EP 專輯，〈永遠等待〉代表「永遠等待」這首歌，「永遠等待演唱會」代表演唱會。

《天若有情》代表「天若有情」EP 專輯，〈天若有情〉指的是「天若有情」這首歌，而《天若有情》電影指的是「天若有情」電影。

1983

地下時期

1986

《香港 Xiang Gang》合輯

一隊新樂隊啟航了

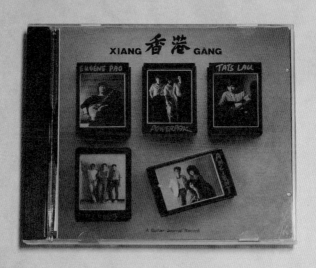

（原作為黑膠唱片，此為後來民間推出的 Bootleg CD）

《香港 Xiang Gang》
1984 年

· 腦部侵襲 Brain Attack
· 大廈 Building

（只列出與 BEYOND 相關之作品）

*〈大廈 BUILDING〉的歌詞評論請參閱《踏著 BEYOND 的軌跡 I——歌詞篇》相關章節。

結他大賽

Beyond 最早灌錄的錄音室作品，不是 1986 年的自資盒帶《再見理想》，而是 1984 年的合輯唱片《香港 Xiang Gang》。這張唱片結集了當年由《結他雜誌》舉辦的「Guitar Player Festival 結他大賽」勝出及優異的五個單位的作品。這比賽在藝術中心的 Recital Hall 舉行初賽，有約七十隊樂隊參與[1]，評判包括《結他雜誌》主編郭達年、著名樂評人左永然及 Teddy Suen。由於參賽樂隊需要有隊名，於是結他手鄧煒謙（William Tang）建議把樂隊命名為 Beyond：「Beyond」一字的意思為「超越」，代表樂隊用音樂超越別人、超越自己[2]，也代表「Beyond Rock and Roll」，這是由於當時樂隊正創作一些（傳統）搖滾以外的音樂[3]。

當時 Beyond 的陣容如下：

黃家駒：主唱及結他

鄧煒謙：結他（鄧煒謙後來與葉世榮及黃貫中組成了「高速啤機」）

李榮潮：低音結他

葉世榮：鼓手

對 Beyond 的樂迷來說，李榮潮這名字較為陌生。他是 Beyond 的第一代成員，當時世榮與同學隊友各散東西，於是便到琴行留言徵低音結他手。琴行老闆介紹了李榮潮給世榮認識，他們相約在土瓜灣嘉林琴行見面，當日

1　《我與 BEYOND 的日子》（2010），鄧煒謙，知出版，頁 60
2　〈PLAYERS FESTIVAL~ 香港樂隊大賽 1983〉（2015），麥文威，《紙談音樂》VOL.180〈老占⋯樂與怒〉專欄，2015 年 6 月 15 日，頁 35
3　《我與 BEYOND 的日子》（2010），鄧煒謙，知出版，頁 58

李榮潮還帶同了家駒與其他人見面[4]。這是世榮與家駒首次見面,自此之後,華人樂壇便不一樣了。

「Guitar Player Festival 結他大賽」分為兩部分,第一部分為即興演奏,第二部分是演出一首事先創作好的作品。大會會選出十個單位參與 1983 年 3 月 6 日於灣仔藝術中心壽臣劇場[5]舉行的決賽。Beyond 在比賽中演奏了他們的第一首原創作品〈Photograph〉及第二首原創作品〈腦部侵襲 Brain Attack〉。家駒指「Photograph」(相片)的意思是「有若人生片段裏的一個寫照、每段人生的里程碑就有若一張照片」,而世榮則覺得作品就如「幾杯不同的飲品把它們混起來融會成一杯好飲的飲料」[6]。

最終,Beyond 奪得「Guitar Player Festival 結他大賽」冠軍,其後獲邀參與灌錄由郭達年自資的《香港 Xiang Gang》合輯。當時 Beyond 為上文所述的四人陣容,但在《香港 Xiang Gang》的唱片封套上,卻出現了家駒、世榮和家強三人的身影。原來在拍攝當天,鄧偉謙和李榮潮分別遲到和缺席而錯過了拍攝,為了讓照片看起來不會太「人丁單薄」,家駒就拉了當時並非 Beyond 成員的胞弟家強入鏡,得出了我們現在看到的那張經典照。其實家強在加入 Beyond 前也組過不同樂隊,例如在 1983 年跟前浮世繪成員梁翹柏組成的 Genocide[7]。至於黃貫中加入 Beyond,已是後來的事。

4　〈葉世榮時光旅客〉(2001),袁志聰,《MCB 音樂殖民地》VOL.172,2001 年 8 月 31 日,頁 12

5　〈PLAYERS FESTIVAL~ 香港樂隊大賽 1983〉(2015),麥文威,《紙談音樂》VOL.180〈老占⋯樂與怒〉專欄,2015 年 6 月 15 日,頁 35

6　《我與 BEYOND 的日子》(2010),鄧煒謙,知出版,頁 55

7　〈BACK TO BASIC 黃家強〉(2002),袁志聰,《MCB 音樂殖民地》VOL.198,2002 年 9 月 13 日,頁 15-17

《香港 Xiang Gang》

　　Beyond 在《香港 Xiang Gang》內共發表了兩首作品，分別是純音樂〈腦部侵襲 Brain Attack〉和英文歌〈大廈 Building〉。樂評人袁志聰先生曾用「天馬行空」來形容兩首作品[8]，筆者認為貼切不過。〈大廈 Building〉在唱片內的註腳如下：「對城市森林的一個諷刺」。Beyond 第一代成員鄧煒謙在自傳中提到，〈大廈 Building〉想展現「這石屎森林裏的壓逼感」[9]。《香港 Xiang Gang》中並沒有列明〈大廈 Building〉由誰來作曲誰來填詞，只在製作列表上寫上「鄧煒謙、葉世榮，Beyond」，鄧煒謙在自傳則指，歌詞由鄧煒謙填寫，歌名和歌曲概念則來自家駒。〈大廈 Building〉原本由鄧主唱[10]，但後來卻換成家駒主唱。

　　歌詞方面，〈大廈 Building〉寫的是歌者在石屎森林中步行的經歷。在歌詞中，城市的景象有著卡夫卡式的窒息感和扭曲，歌詞的畫面更令人想起電影導演弗里茨・朗（Fritz Lang）的經典電影《大都會》（Metropolis），當中所描述的是一個近乎沒有人的城市，只有冷冰的石屎和高牆。可與〈大廈 Building〉的冰冷相比較的，大概是〈午夜迷牆〉的那道牆。

　　音樂方面，鄧煒謙在自傳中提到家駒當時在結他效果上找到了新的技術，而結他聲的靈感來自家駒住所附近的地盤，近似鋼鐵撞擊的轟轟聲[11]。也許是受到 Pink Floyd 在《Dark Side of the Moon》（1973）或《The Wall》（1979）所用的環境音樂影響，家駒很容易受四周環境所發出的聲音啟發，製

8　〈80 年代地下音樂起義：從卡式帶到高山劇場〉（2010），袁志聰，《文化現場》2010 年 2 月號，頁 20
9　《我與 BEYOND 的日子》（2010），鄧煒謙，知出版，頁 58
10　《我與 BEYOND 的日子》（2010），鄧煒謙，知出版，頁 59
11　《我與 BEYOND 的日子》（2010），鄧煒謙，知出版，頁 58

造出近似具象音樂（Musique concrete）[12] 的東西，例如剛才描述的鋼鐵撞擊聲、廁所沖水聲等，這些聲音到了家駒的耳鼓裏，最後都變成作品的素材。

唱片另一首作品〈腦部侵襲 Brain Attack〉雖然是純音樂，但在唱片內頁卻有著以下注腳：

「腦部侵襲」是說一個曾犯嚴重罪行的人，在放監之後，面對社會時所受的種種壓迫。雖然失望之餘仍有朋友鼓勵他，但始終建立不起自尊，到最後走向一個自毀的道路。

閱讀以上注腳，我們會發現作品概念有著導演史丹利·庫柏力克（Stanley Kubrick）在經典電影《發條橙》（A Clockwork Orange，1971）中的影子。〈腦部侵襲 Brain Attack〉在音樂上所展示的吊詭、懸疑和暴力，也和《發條橙》的暴力美學近似。〈腦部侵襲 Brain Attack〉的血腥感日後將被移植到 Beyond 另一經典作品中，那就是地下時期樂迷津津樂道，關於連環殺手林過雲的作品〈Dead Romance〉。

▍ 前衛搖滾

〈腦部侵襲 Brain Attack〉和〈大廈 Building〉都是長篇大論的 Progressive Rock 作品，風格近似《再見理想》中的〈The Other Door〉和〈Dead Romance I〉，這些作品比較沒頭沒腦，沒有同屬 Progressive Rock 的中文作品〈誰是勇敢〉和〈永遠等待〉來得有層次和具起承轉合的清晰結構，因此也較難消化。結他手鄧煒謙把當時的 Beyond 音樂形容為「Colony Rock」，因為他認為 Beyond 的音樂「是西方搖滾樂加上濃厚地方色彩的味

12　具象音樂由法國作曲家皮耶謝弗（PIERRE SCHAEFFER）於 1948 年所提出。

道,例如中國、日本和印度音樂的元素」。當時樂隊希望「能在現今的搖滾世界中,創造出一種中西合成的搖滾樂」[13]。誠然,筆者從 Beyond 這批早期的作品並沒有聽出中國色彩(印度/中東的調子反而有少許)。Beyond 在作品中滲入中國色彩,又是後來的事。

聆聽這兩首作品,我們可以聽到 Beyond 初期的音樂風格和他們的音樂是受了哪些人的影響。無疑,Pink Floyd 是一隊影響 Beyond 很深的樂隊,〈大廈 Building〉開首幾秒的結他聲效與 Pink Floyd 的〈Echoes〉同出一轍。〈腦部侵襲 Brain Attack〉結尾的結他 solo 也如〈Shine on Your Crazy Diamond〉般浩瀚蒼涼。在作品中,我們也找到其他 Progressive Rock 元祖如 King Crimson、Rush、Electric Light Orchestra 等的影子。古典金屬對早期的 Beyond 也有一定影響,例如我們可在〈腦部侵襲 Brain Attack〉找到一些很像重金屬始祖 Black Sabbath 的空靈不祥感,〈腦部侵襲 Brain Attack〉有些旋律甚至與 Black Sabbath 名作〈Black Sabbath〉近似。

Pink Floyd 的《Meddle》,內收錄〈Echoes〉一曲

13 〈一隊新樂隊啟航了——BEYOND〉(1983),馮禮慈,《結他雜誌》VOL.54,頁 23

〈大廈 Building〉及〈腦部侵襲 Brain Attack〉也成了 Beyond 日後音樂的雛型，我們除了可在這兩曲中找到〈The Other Door〉和〈Dead Romance I〉的影子外，還可以在〈腦部侵襲 Brain Attack〉聽到一些近似阿拉伯音樂的旋律和異色的音色——這些旋律和音色，就是日後《亞拉伯跳舞女郎》大碟的藍本。

《香港 Xiang Gang》還有一個與 Beyond 相關且值得留意的地方。在歌紙的錄音師名單中，出現了 David Ling 和 Philip Kwok 的名字。David Ling（David Ling Jr）是著名錄音師，他和 Philip Kwok 日後經常出現在 Beyond 專輯的工作人員名單內，例如：

- 《永遠等待》錄音：David Ling Jr / Gordon O'Yang / Philip Kwok
- 《Beyond IV》Engineer：David Ling Jr（S & R Studio）（及其他人）
- 《真的見証》混音：David Ling Jr / Philip Kwok / 王紀華
- 《戰勝心魔》EP 混音：David Ling Jr / Gordon O'Yang

▎完成自己

唱片監製郭達年在唱片《香港 Xiang Gang》的文案中如此説：

有人歌唱，彈奏音樂，因為社會有這樣的一種商品需求，他們可以因而得到經濟收益。也有人歌唱，彈奏音樂，因為他們自己有一些話要說。有一些情感需要溝通，也許社會根本不一定有興趣聆聽他們的聲音，但如果他們勇於在陽光下高聲朗誦，也同樣沒有人可以奈何。最起碼，他們完成了自己，也為時代的面貌點下了印記。我要說，我們在最貧乏卑微的條件下艱辛的工作，我們沒有學院培育的音樂修養及技巧理論，但我們現在放到你面前的，

卻是最真實的音樂，最嘹亮的聲音。[14]

　　Beyond 在《香港 Xiang Gang》大碟中，踏出了第一步，唱出了自己的聲音，完成了自己。

14　郭達年，《香港 XIANG GANG》唱片文案，1983

《再見理想》

《再見理想》
1986 年

- 永遠等待
- 巨人
- Long Way Without Friends
- Last Man Who Knows You
- Myth
- 再見理想
- Dead Romance（part I）
- 舊日的足跡（1985 年現場錄音）
- 誰是勇敢
- The Other Door
- 飛越苦海
- 木結他（即興彈奏）
- Dead Romance（part II）

*〈永遠等待〉、〈MYTH〉、〈再見理想〉及〈DEAD ROMANCE〉的歌詞評論請參閱《踏著 BEYOND 的軌跡 I──歌詞篇》相關章節。

▌一鳴音樂中心

　　若説《再見理想》是香港流行音樂史上最重要的一盒自資盒帶，相信沒有太多人會有異議。《再見理想》在位於佐敦道立信大廈的一鳴音樂中心（Mark One Studio）錄製，一鳴音樂中心是 Beyond 的發源地，第一代結他手鄧煒謙在此與家駒相遇，也在此為結他比賽進行排練[1]。家強曾於 Mark One 擔任助理，與老闆麥一鳴共事了一年半載[2]，做一些「執頭執尾的 Roadie 式工作」[3]。家駒曾在訪問中表示《再見理想》的製作費用為二萬多元，當中包括一萬六千元的錄音費。當時的錄音費為每小時一百五十元，以此作計算，即 Beyond 共用了一百多個小時進行錄音[4]。一鳴音樂中心老闆麥一鳴給予了樂隊不少幫助，例如沒有計算器材設置時間、在正式開帶錄音時才開始收費、並親自為樂隊進行混音[5]。家駒在訪問中説《再見理想》盒帶原本打算印三百盒[6]，麥一鳴則在另一訪問中指盒帶最後共印了八百盒，而且很快便賣清[7]。

　　根據 Beyond 的説法，樂隊選擇自行製作與出版卡式帶專輯，是受到黑鳥早前自資出帶啟發[8]。家駒曾表示，推出《再見理想》專輯，是為了「想 Push 自己、製造 Happening 給自己、讓更多人認識到 Beyond」[9]。黃貫中亦

1　《我與 BEYOND 的日子》（2010），鄧煒謙，知出版，頁 84
2　《MARK ONE 對 BEYOND 樂隊的回憶》（2020），MUSIC IN MUSIC（專訪麥一鳴）
3　〈BACK TO BASIC 黃家強〉（2002），袁志聰，《MCB 音樂殖民地》VOL.198，2002 年 9 月 13 日，頁 15-17
4　〈看 BEYOND：那撮舊日的理想，今日的天地〉（1988），BLONDIE，《結他 &PLAYERS》，VOL.61，頁 19-25
5　同前注。
6　〈不再等待的 BEYOND〉（日期不詳），DARREAUX，《ROCK BI-WEEKLY》，頁 10
7　《MARK ONE 對 BEYOND 樂隊的回憶》（2020），MUSIC IN MUSIC（專訪麥一鳴）
8　〈80 年代地下音樂起義：從卡式帶到高山劇場〉（2010），袁志聰，《文化現場》2010 年 2 月號，頁 20
9　〈看 BEYOND：那撮舊日的理想，今日的天地〉（1988），BLONDIE，《結他 &PLAYERS》，VOL.61，頁 19-25

曾表示，推出處女專輯是為了「推動香港樂壇」[10]。

此外，一如 1985 年在堅道明愛舉辦的自資音樂會，Beyond 亦想透過專輯得到唱片公司的垂青[11]。家駒也曾表示《再見理想》的出現彌補了堅道音樂會的不足：

出帶的原因是，我覺得我們在台上的彈奏仍然美中不足，因為我們只得四人，不夠樂器再彈得好一些，但若出帶，我們可以做到最好的效果，所以版本可能會和 Live 有些不同……[12]

上文提到「版本可能會和 Live 有些不同」，其實最後樂隊在錄音室版本中，除了加入更豐富的配器（指所搭配的樂器選取）外，樂隊甚至把錄音室當成樂器，注入了所謂「Studio As Instrument」的元素。關於這點，容後再談。

攝於 2023 年 6 月 12 日紀念 Beyond 成立 40 週年音樂會

10 〈80 年代地下音樂起義：從卡式帶到高山劇場〉(2010)，袁志聰，《文化現場》2010 年 2 月號，頁 20
11 〈看 BEYOND：那撮舊日的理想，今日的天地〉(1988)，BLONDIE，《結他 &PLAYERS》，VOL.61，頁 19-25
12 〈不再等待的 BEYOND〉（日期不詳），DARREAUX，《ROCK BI-WEEKLY》，頁 10

▋ 封面男孩

《再見理想》的美術設計是專輯另一個經典之處。盒帶的封面設計來自讀設計出身的黃貫中，封面由一張後巷小孩的黑白照構成。黃貫中曾在訪問中被問到用小孩做封面的原因，他的回答如下：

其實只是取那個恐懼和失落的感覺，是很難用言語表達出來的……[13]。

我們不難在歌曲中找到黃貫中所指的「恐懼和失落的感覺」：〈Dead Romance〉的雨夜屠夫題材和「Can you help me?」的求救訊號是一種恐懼和失落、〈Long Way Without Friends〉中的「Strange sounds from nowhere」是一種恐懼，〈飛越苦海〉「這世界令你害怕」是恐懼、「無勇氣面對未來」是失落。除了設計者黃貫中的夫子自道外，家駒另一段關於封面小孩的回應也許能有助我們更立體地解讀《再見理想》：

……給我的感覺是他在向前走，但他回頭，無奈地說再見……

如沒有家駒的注腳，筆者只以為封面是一個靜止而側身的小孩。但原來相片裏的小孩是帶有動感的。筆者在《踏著 Beyond 的軌跡 I——歌詞篇》中提過黃家強對「再見理想」四字和樂隊當時處境的解讀如下：

〈「再見理想」是一個開始，也是一個終結[14]……〉

《再見理想》（指大碟）出街後，大家彷彿完成了心願，是開始也是終結，若再出新的傑作，知道一定變得商業化，會失去自己的風格，沒有自我；故此，假如歌迷們指責 Beyond 已不復於昔日的地下搖滾時，請原諒在《再見

13　〈看 BEYOND：那撮舊日的理想，今日的天地〉(1988)，BLONDIE，《結他 &PLAYERS》，VOL.61，頁 19-25

14　《心內心外》(1988)，BEYOND，友禾製作事務所有限公司，缺頁碼

理想》時，我們已把『理想』埋沒！

　　若我們把家駒所說小孩的「向前 - 回頭」動作與家強這段文字放在一起對讀，會發現彼此間的緊密聯繫：把家駒對封面小孩動作的描述套在〈再見理想〉中，可見小男孩「向前 - 回頭」這組二元對立的動作，就如家強「開始 - 終結」的描述：

開始 → 向前看 → 小孩向前走

終結 → 向後回顧 → 小孩回頭

　　根據家駒的說法，小孩在回頭後，便「無奈地說再見」——這個「再見」，就是〈再見理想〉中具雙重編碼的那個「再見」[15]，「再見」的雙重意義，又似小孩「向前 - 回頭」的二元狀態。由此看來，封面的設計與專輯的主題原來可以如此互扣。

▎ Colony Rock

　　《再見理想》另一個重要之處，是專輯引入粵語搖滾曲目。Beyond 之前彈的是純音樂，唱的是英文歌（例如〈大廈 Building〉），而當時的香港地下音樂圈大多都是玩英文歌。前浮世繪成員梁翹柏曾在訪問中提及這現象背後的心態：

*　　……我們小時候絕對抗拒主流音樂，而是聽外國音樂，鄙視中文歌這樣去聽。這是一種態度，不是中文歌不好聽，而是不帥氣。*[16]

15　詳情請參閱拙作《踏著 BEYOND 的軌跡 I——歌詞篇》與〈再見理想〉相關的章節（頁 40-45）。
16　〈梁翹柏〉（2013），于逸堯，《香港好聲音》，三聯書店（香港），頁 42

　　《再見理想》內中文歌曲的功能，就是要帥氣。在筆者心中，梁翹柏所指的帥氣和態度是指歌曲不會如流行曲般具老套公式和刻意討好聽眾，要有自己的想法和態度。《再見理想》中的中文歌做到了這點，而專輯的出現，改變了地下音樂圈的生態，也為往後的中文地下歌曲提供了一個可能性。在 Beyond 以前，蟬和黑鳥也推出過中文搖滾作品 [17]，但他們的作品以演唱國語為主，沒有 Beyond 的廣東話搖滾般地道。在《再見理想》前唱廣東話的「地面樂隊」有太極同名專輯（1985）和個性十足的皇妃樂隊專輯《Lady Diana》（1985）等，但這些作品的影響力都不及《再見理想》。

　　如上一章所言，Beyond 曾把自己的音樂形容為「Colony Rock」，他們所指的，是 Beyond 有創作中文歌，而且以香港為題材，尤其是關於香港 Rock Scene 的題材。家駒為此舉出了兩個例子：〈再見理想〉是「寫一個老 Rock 友對自己以往的緬懷及感慨」，而〈永遠等待〉亦「主要反映的也是香港的 Rock Scene」[18]。

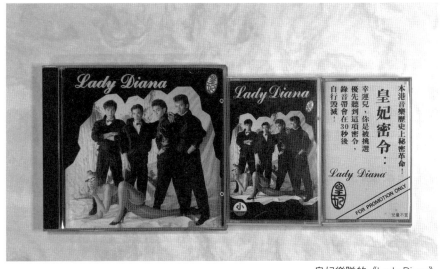

皇妃樂隊的《Lady Diana》

17　〈小路上──香港另類音樂的腳步〉（1996），馮禮慈，收錄於《自主音樂圖鑑》合輯的歌書中，缺頁碼
18　〈不再等待的 BEYOND〉（日期不詳），《ROCK BI-WEEKLY》，頁 10

現在看回當時的作品，我們可能會覺得這些廣東歌的存在是理所當然的，但家駒卻曾表示用中文來處理搖滾作品當中的吃力——當被問到以中文唱搖滾時會否感到難與音樂配合，家駒有著以下回應：

非常之難，因為每個字唱得清清楚楚會吃力，但如果唱得好的話，我認為會比英文更有 power。我們既然已用了外國的彈奏方法[19]，為何不以中文唱呢？其實人們不接受中文唱 Rock，是因為他們聽慣了英文，若以後繼續有人以中文唱 Rock 的話，說不定再過一些時日，人們會到頭來說英文不好聽[20]。

從以上訪問，可見家駒和 Beyond 當時的前瞻性。受 Beyond 的啟發，在《再見理想》之後，真的有人繼續以中文（廣東話）唱 Rock，例如民間傳奇、City Beat、藍戰士……[21]到了九十年代，更是多不勝數。

▎前衛與重型

談到《再見理想》，很多人會用前衛搖滾 / 藝術搖滾（Progressive Rock / Art Rock）或重型搖滾 / 重金屬（Heavy Rock / Heavy Metal）來形容專輯的風格。先說前衛搖滾。《再見理想》中不少地方都充斥著外國前衛搖滾樂隊常用的手法，例如長長的歌曲和長長的演奏部分（大部分歌曲都長於五分半鐘、〈Dead Romance〉甚至要分兩部分完成）、變奏（〈巨人〉、〈永遠等待〉、〈誰是勇敢〉、〈Dead Romance〉）、純音樂（〈The Other

19　以筆者之見，家駒這裏所指的其實是「西方音樂的風格」而非「外國的彈奏方法」
20　〈不再等待的 BEYOND〉（日期不詳），DARREAUX，《ROCK BI-WEEKLY》，頁 10
21　相關樂隊作品可參考《光輝歲月——香港流行樂隊組合研究（1984-1990）》（2012），朱耀偉，匯智出版，頁 90-123

Door〉）、講求技術的演奏、放棄流行曲 verse-chorus 結構而採用更複雜的
結構（〈永遠等待〉、〈誰是勇敢〉）等，都是前衛搖滾常見的處理手法。更值
得一提的是環境音樂／Studio As an Instrument（以錄音室為樂器）的創作
理念。所謂「以錄音室為樂器」，就是音樂製作人利用錄音室科技製造特別
的效果，令錄音室不只是被動地作為一個錄製樂器及歌聲的場域，而是如樂
器般為唱片貢獻一些傳統樂器所不能表達的聲音。The Beatles 的迷幻名
作〈Tomorrow Never Knows〉（1966）、劃時代專輯《Sgt. Pepper's Lonely
Heart Club Band》（1966）內的作品如〈Being for the Benefit of Mr.Kite!〉
及〈A Day in the Life〉、加入倒帶效果及以摩斯密碼「演奏」的〈Strawberry
Fields Forever〉（1967）等都採用了此手法。Pink Floyd《Dark Side of the
Moon》（1973）及《The Wall》（1979）等大碟加入了不少並非彈奏樂器而產
生的聲效（例如《Dark Side of the Moon》的脈搏聲、鬧鐘聲，《The Wall》
的直升機聲和爆炸聲），都是「環境音樂」的例子 [22]，在電腦無處不在的今天，
把特異的聲音放入歌曲中似是家常便飯；但在 The Beatles 和 Pink Floyd 活
躍的六七十年代，甚至《再見理想》所身處的八十年代，這些手法和聲音仍然
是十分實驗前衛且離經叛道的。《再見理想》中〈飛越苦海〉的倒帶人聲效果、
〈誰是勇敢〉中「彼此相依不可分一秒」那段家駒在 overdub 後故意左右聲部
不同步，造成其中一個聲軌稍微滯後，「在這安寧痛苦中」一句「中」字的人
聲剪接；〈The Other Door〉開首的怪異聲效、〈Long Way Without Friends〉
中間的人聲，都是環境音樂／ Studio As an Instrument 的例子。這些技巧由
於沒有涉及演奏，在現場不能「彈」出來，這正好回應了上文家駒說「版本可
能會和 Live 有些不同」的說法。

22　這裏指的環境音樂，是指擷取實物聲音或模仿實物聲音後，把這些特殊聲音放入歌曲中的音樂
　　技巧／風格，所指的與具象音樂近似，並非指 AMBIENT、田野錄音（FIELD RECORDING）、或
　　ERIK SATIE 倡導的傢俬音樂（FURNITURE MUSIC）那種較靜態的環境音樂。

　　至於重型方面，〈永遠等待〉、〈巨人〉等作品都有重金屬的風格，家駒高昂的嗓音，長長的 distortion 破音結他獨奏，也是重金屬音樂常見的處理。值得留意的是，雖然大家都說專輯很重型，但筆者認為這種「重型」不只是重金屬音樂那些已漸見公式化的語法，《再見理想》的重型是為其前衛搖滾實驗來服務的，因此在很多時候——尤其是在欣賞結他的造聲時，Beyond 用的都不是 / 不只是一般重金屬樂團所用的聲音和質地。

▎暗暗低調

　　當大家都把《再見理想》的風格界定為前衛搖滾或重型搖滾時，我們也不容忽視專輯中的低調氣息。個人認為《再見理想》很 Post Punk，這裏所指的不是 Beyond 大量使用 Post Punk 樂隊常見的簡約 pattern，而是指歌曲充斥著 Post Punk 甚至是歌德搖滾（Gothic Rock）的低調情緒。〈Death Romance〉的死亡題材是 Post Punk 音樂和 Heavy Metal 音樂中常見的題材，但〈Death Romance II〉的低調是 Post Punk / Gothic Rock 獨有的，〈Death Romance〉中「Death」+「Romance」的文字碰撞叫人想起美國歌德樂隊 Christian Death 專輯《Catastrophe Ballet》的「Catastrophe」（浩劫）+「Ballet」（芭蕾）、Doom Metal 樂隊 My Dying Bride 的「Dying」+「Bride」（新娘）或 Dark Folk 樂隊 Dead in June 的〈The Golden Wedding of Sorrow〉的「Wedding」（婚禮）+「Sorrow」（悲哀）及〈Death is the Martyr of Beauty〉的「Martyr」（殉道者）+「Beauty」（美麗）；〈Last Man Who Knows You〉流露著 Dark Folk[23] 氣息；〈Death Romance I〉的低音線與歌德班霸 Bauhaus 的名作〈Bela Lugosi's Dead〉同出一轍；〈Long Way

23　DARK FOLK 是一種活躍於九十年代，衍生自 GOTHIC ROCK、工業音樂和民謠的音樂品種。

Without Friends〉開首那電結他的鬼哭神號，也有 Bauhaus 作品的影子。「唯美」／「淒美」也是專輯的另一個關鍵詞，例如〈Myth〉及〈Last Man Who Knows You〉就泛著陣陣美感。

個別作品

《再見理想》版本的〈永遠等待〉由三段組成，歌曲的三段體結構與流行曲 verse-chorus 的思維相距甚遠，而這三段體結構亦構成了歌詞段落間的辯證關係[24]。

歌曲由充滿煽動性和破壞性的結他引子開始，呈現一個混沌崩壞且躁動的畫面；bass drum 和低音結他步操的節拍像一步步逼近命運，張力十足。A1（酷熱在這晚上／我披起黑皮褸⋯⋯）和 A2（盡量在這一刻／拋開假面具⋯⋯）充滿爆炸力和宣洩性，「拋開假面具」後的主角放肆狂妄，以音量和呼叫來「衝出心中障礙」，這主題在後來的 Beyond 作品中經常出現，成了 Beyond 的標誌性風格。

歌曲從 A2 到 B（整晚嘅呼叫經已靜⋯⋯）那突然的變奏是歌曲的神來之筆。A 段描述主角在人群中利用音樂來發洩，將自己從現實抽離，氣氛是狂熱的、吵鬧的；B 段寫的卻是狂歡後主角獨個面對要逼視的現實，氣氛是無奈的、孤獨的。要用音樂來表達這近乎相反的場景和氛圍，Beyond 用了最具戲劇性的 Progressive Rock 手法：用兩種不同的氣氛跟速度來演奏 A 和 B，然後把這南轅北轍的兩段強行連接——「強行放在一起」並不難，難就難在如何處理 A 和 B 之間的接駁位。在此，Beyond 用了很聰明的方

24　關於這點，請參閱拙作《踏著 BEYOND 的軌跡 I——歌詞篇》〈永遠等待〉一章（頁 28-33）。

法：在 A 段最後用 distortion 電結他拉長尾音，然後用清聲結他那樸素的分解和弦（Broken Chord）引入 B 段。若要用畫面來形容這轉折所帶來的「視覺效果」，A 段那「幻象嘅閃光」就像色彩斑斕的舞台，到了轉接位時，台上的燈光突然關上，漆黑一片，留下一支單薄但堅毅的射燈（用清聲結他代表），赤裸裸地落在家駒身上，然後家駒慢慢地踏進射燈的圓心，娓娓道出「但願在歌聲可得一切 / 但在現實怎得一切」這段獨白⋯⋯當中音樂、歌詞和歌曲主旨的互動和配合做得渾然天成，可謂一絕。有著同樣高度的接駁技巧的，筆者想到 The Beatles 的〈A Day in the Life〉，John Lennon 和 Paul McCartney 將各自創作的兩段完全不同的旋律強行放在一起時的那段接駁位；而電影的例子，則有《2001：Space Odyssey》（Stanley Kubrick）那段由大猩猩跳到太空船的經典跳接 [25]。

　　B 段過後，樂曲開端時那「逼近命運」的旋律再現，然後是長長的 music break，筆者認為這段 trippy 十足的音樂代表一段「靈性之旅」，記錄著歌曲主人翁起起落落的人生歷程。變奏過後，是 C 段那永恆輪迴般的「永遠嘅等待」，此句一直伸延到歌曲結尾，並以 fade out 的手法直指向未來。若 A 段描述的是主角的理想，B 段寫的是殘酷現實，C 段這句「永遠嘅等待」就是理想和現實之間的橋——主角站在現實中，等待著理想的實現。經 B 段的現實洗禮後，A 段「但願直到永遠」那「永遠」變成 C 段的「永遠等待」，這也許是一個妥協，但絕不是放棄——因為他仍在「等待」。「等待」告訴我們現實的殘酷使我們變得被動無奈，但那伸向未來、直到「永遠」的 fade out 又提醒我們歌中的主角並未就此罷休。另一方面，B 段的結尾是一個提問句：「但在現實怎得一切？」，主角用了一段 music break 的時間尋找提問的答案

25　在 BEYOND 的音樂中，類似以上的「SPOTLIGHT」探射燈效果，還曾在三子時期的〈嘆息〉中的 A2 段出現過。

（music break 代表尋找的過程），而答案就是 C 段那句「永遠嘅等待」——這短短五個字背後的無奈、不甘心，在家駒的歌聲中表露無遺。

〈巨人〉歌詞充分表現出樂隊的衝天意志。Beyond 早期的歌曲內容都是較為灰暗陰沉的，〈巨人〉的積極自信和使命感是一個異數。歌詞所展示的積極（我要發奮設法變作勇猛／預備日後落力為著使命）也會有猶豫的一刻（我已佔有智慧也會害怕……問號是一樣），而這些描述令作品更立體。〈巨人〉副歌「預備日後落力為著使命」沒有明言樂隊有甚麼使命，但從他們的訪問中，可能會找到一些提示：

……那時提倡本地搖滾是我們的大前提，香港有搖滾樂已有一段時間，但卻沒有原創的中文搖滾，所以我們寫了一首〈永遠等待〉，以打造香港的搖滾聲音。[26]（葉世榮）

……我們好主動推動我們音樂給別人聽，我有些朋友的樂隊甚麼也不做，只認為做好音樂便行，但我們的理念卻多了一層——既然玩出好的音樂何不作推廣？又何不推動香港樂壇呢？[27]（黃貫中）

把〈巨人〉和這兩段訪問並讀，〈巨人〉那個「我」所要肩負的其中一個使命，很可能就是「（以創作中文搖滾作品來）打造香港的搖滾聲音」、並從推出專輯的實踐中「推動香港樂壇」——最後，一如大家所知，他們完成了這些偉大使命。今時今日重新審視〈巨人〉，我們會發覺它不只是一首歌，還是一個預言和宣言。

音樂方面，〈巨人〉的結他霸氣十足，張牙舞爪，叫筆者聯想起英國重金屬樂隊 Iron Maiden，例如中間的變奏，筆者首先想到的，不是一

26 〈80 年代地下音樂起義：從卡式帶到高山劇場〉（2010），袁志聰，《文化現場》2010 年 2 月號，頁 20
27 同前注。

眾 Progressive Rock 樂團那些充滿棱角且非常頻密的變奏，而是如 Iron Maiden 在〈Genghis Khan〉（1981）等作品中流暢且乾淨利落的變奏。

　　一如上文所言，〈Long Way Without Friends〉引子的鬼魅結他很 Bauhaus，而混沌後出現的結他勾線就像電影銀幕在展示荒野（歌詞中那「Empty Haunted Land」）後讓主角徐徐出現，整個 intro 的電影感十足。當用另一種質感奏出的鬼魅結他再次出現時，這次除了想起 Bauhaus 外，還有 Robert Fripp。此作的編曲驚喜處處，例如 music break 中間那突如其來的停頓更是另一個神來之筆，第一次聽到時還以為是自己的卡式機壞了，這停頓來得十分具戲劇性，這些戲劇性和實驗性在那年代基本上是無法在流行曲中找到，這也是使筆者當時火速迷上 Beyond 的原因。近似的停頓效果可在一些外國 Progressive Rock 樂團如 Rush 的長篇史詩作品〈Cygnus X-1 Book II：Hemispheres〉中找到。至於歌曲 music break 中的人聲説話處理又是很有 Pink Floyd 的風格，我們不難在 Pink Floyd 的作品中找到近似的處理手法，例如經典作〈Another Break in the Wall, Pt.2〉結尾。這種在音樂上加入説話的處理，後來被不少音樂作品採用，例如九十年代聲名大噪的加拿大 Post Rock 天團 Godspeed You! Black Emperor 就很喜歡在純音樂上加入説話（而非歌唱）人聲，筆者很喜愛的 Ambient Dub 電子樂團 Orb 也經常使用此手法。

　　〈Long Way Without Friends〉另一個叫人猜不到的地方是 outro 部分那恍如苦力在拉東西的「Hey Hey Hey」人聲，這人聲到了最後，竟大膽地和結尾的「La La La」混在一起，本以為這樣的處理一定會撞聲，但效果卻是意想不到的獨特。「Hey Hey Hey」和「La La La」過後，又突然迎來了如謝幕般的拍掌聲，然後是中國武漢鈸的一聲巨響……單從一首〈Long Way Without Friends〉中，已可看出 Beyond 對聲音的探索和實驗的意志，當聽

眾常把焦點放在樂隊成員的技術如何出神入化時，也請不要忘記他們對非傳統樂器聲音探索的一面。鈸／Gong 在曲末的使用叫人聯想起 Queen 在〈Bohemian Rhapsody〉結尾的那一下 Gong，而這打 Gong 的動作在〈Long Way Without Friends〉的中文版〈東方寶藏〉重新編曲時，被放在歌曲的開頭，成為《亞拉伯跳舞女郎》專輯開首的第一下巨響。

經過三首長長的曲目後，〈Last Man Who Knows You〉像一首不太顯眼的小品，如不計那些「Ha Ha」吟唱，全曲只有一句歌詞「Last Man Who Knows You」，不過卻是筆者在專輯中最喜愛的其中一首作品。〈Last Man Who Knows You〉在 Acoustic 的氛圍下，透出點點淒美慘白和朦朧的傷逝感，像一張慢慢變黃的硬照。歌曲隱約的 Post Punk／歌德色彩與八十年代英國獨立唱片品牌 4AD 旗下部分作品的情緒頗為近似。樂隊使用木結他作配器，只花了短短兩分鐘，便能滲出叫人難忘的感染力，實在難得。要為此曲進行延伸聆聽，可試試歌德樂隊 Bauhaus 收錄在《Burning From The Inside》的〈King Volcano〉。此曲也是以簡單的編曲和旋律加上合唱推進。此外，兩曲都以單一一句旋律為基礎，透過旋律升降組成段落，結構近似。除〈King Volcano〉外，Bauhaus 的〈All We Ever Wanted Was Everything〉、〈Hope〉等在不同程度上也有著與〈Last Man Who Knows You〉近似的氣氛。讀者亦可聽聽 Dark Folk 樂隊 Death in June 九十年代的作品如收錄在《But, What Ends When the Symbols Shatter?》的〈Death is the Martyr of Beauty〉、〈The Golden Wedding of Sorrow〉等，這些作品大多以 Acoustic 結他撥弦加上強力的 reverb 以增加作品的空洞感。單看以上兩首歌的歌名，其黑暗美學已足以和〈Last Man Who Knows You〉同碟作品〈Death Romance〉的歌名媲美。另一隊從工業音樂過渡到 Dark Folk 的樂團 Current 93，其作品〈Calling For Vanished Faces I〉、〈All the Pretty Little Horses〉和〈The Bloodbells Chime〉也值得一聽，作品有著溫

婉淒涼的結他勾線，感染力可與〈Last Man Who Knows You〉相題並論。〈Last Man Who Knows You〉這 Acoustic 小曲夾在長篇大論的史詩式作品之間，在整張專輯中的角色亦可與重金屬樂團 Black Sabbath 在《Master of Reality》（1971）中一曲短小的 Acoustic 作品〈Orchid〉比較。

　　〈Last Man Who Knows You〉後是同樣唯美的〈Myth〉，似是描寫希臘神話冥后普西芬妮（Persephone）的〈Myth〉是 Beyond 版本的〈Stairway to Heaven〉（Led Zeppelin, 1971），兩者同具史詩性（尤其在歌詞方面），當〈Stairway to Heaven〉說「There's a lady who's sure / All that glitters is gold / And she's buying a stairway to Heaven……」，〈Myth〉則用「It was a story told for years / When a young girl dwelled this land / With eyes shone like the star」來介紹女主角出場。〈Myth〉的尾段其實有著血腥的畫面，但在淒婉的音樂下，當中的暴力又被浪漫化和軟化，留意〈Dead Romance〉也有同樣的取向。有趣的是，〈Myth〉的旋律曾於九十年代被用作無綫新聞專題節目的背景配樂，筆者已忘記那節目的名稱（大概像是《新聞透視》一類的節目）。當時談論嚴肅議題的電視節目所使用的背景音樂，不是《悲情城市》的 OST（S.E.N.S.），就是坂本龍一的〈Merry Christmas, Mr. Lawrence〉或電子音樂家 Jean Michel Jarre 在《Oxygen》內的音樂，雖然這些配樂都很好聽，但經常重複，所以當筆者在新聞專題節目中聽見〈Myth〉的片段時，真是嚇了一跳。

　　校歌〈再見理想〉是令人感動／感慨萬分的一曲，〈再見理想〉原意是「寫那批舊一代夾 band 的朋友……他們出道不逢時……任他們怎樣努力，也沒有人會去欣賞或知道他們的存在，於是人們放棄夾 band 與及玩結他

的理想。」[28]，但歌曲當然也反映了 Beyond 自身的心聲。編曲方面，〈再見理想〉有多個參考點，第一個是 Beyond 十分喜愛的 Progressive Rock 樂隊 Wishbone Ash 作品〈Sometime World〉的前半部，若把兩曲平行播放，會找到近似的推進和情緒。另一隊 Beyond 經常提及的重金屬樂隊 Deep Purple，我們也可在其作品〈Soldier of Fortune〉或〈When a Blind Man Cries〉找到〈再見理想〉的氣味。在這個版本的〈再見理想〉中，一支哭泣呢喃的主音電結他像鬼魅般周旋於主旋律之間，與主唱旋律進行情緒化的對答，手法像 The Beatles〈While My Guitar Gently Weeps〉那支在抽泣的電結他。這支結他到了第四次副歌時轉成 distortion，隨著主唱「一起高呼 Rock N' Roll」把歌曲的情緒慢慢推高。除主音電結他外，另一支木結他以掃弦形式做了一層薄薄的 layer，再加上一支清聲結他規矩地彈著分解和弦。清聲結他的調音近似 Iron Maiden 在〈Children of the Damned〉開首的結他，個人很喜歡這支清聲結他，清聲通透的音質和那規律得過分的單調節奏就如一對代表現實的冷眼，與代表歌者情感的熱情主音結他成強烈對比。

由於原曲太長，描寫「雨夜屠夫」林過雲的〈Dead Romance〉在盒帶中被拆成兩部分，分別放在盒帶 B 面的最前和最後。把一首作品分拆成多曲，然後散落在唱片不同部分又是 Progressive Rock 樂隊的常見處理，例子除了 Pink Floyd 的經典〈Shine On You Crazy Diamond〉外（〈Shine On You Crazy Diamond〉Pt.1-5 一氣呵成，放在唱片開端，Pt.6-10 亦同樣一氣呵成，放在唱片末，其結構佈局與〈Dead Romance〉Pt.1 和 Pt.2 十分近似），還有 Emerson, Lake & Palmer 的〈The Endless Enigma〉Pt.1 和 Pt.2。歌德樂隊 Christian Death 在 1985 年推出的專輯《Ashes》也把同名

28 〈看 BEYOND：那撮舊日的理想，今日的天地〉（1988），BLONDIE，《結他&PLAYERS》，VOL.61，頁 19-25

歌曲分成兩部分〈Ashes〉和〈Ashes, Pt. 2〉，其中一首亦是近乎純音樂，形式和〈Dead Romance〉近似。〈Dead Romance〉Pt.1 開首那高調的低音線奏出的下行旋律，像極 Bauhaus 名作〈Bela Lugosi's Dead〉。這低音線旋律給人一種死亡不安的感覺，下行旋律像一步步墮進死亡。其實在古典音樂世界中，有一個叫「Dies Irea」的旋律，專門用來象徵死亡。Dies Irea 的結構與〈Dead Romance〉近似，只比〈Dead Romance〉多了一粒音，〈Dead Romance〉的 bassline 可被視為 Dies Irea 的變奏。Dies Irea 早在八百多年前已出現，用於葬禮的彌撒，因此在西方世界中，一直被當為死亡的代名詞。多套電影的經典場景，如《獅子王》（Lion King）主角 Simba 的父親 Mufusa 去世、《Star Wars：Episode IV：A New Hope》主角天行者 Skywalker 的親友離世，配樂都是用 Dies Irea[29]。〈Dead Romance〉的低音線雖然與 Dies Irea 不完全相同，但與本段提及過的所有作品一樣，都在談論死亡。

〈Dead Romance〉Pt.1 中段發展成淒美的結他造句，呼應了 romance（浪漫）主題。中間一段以近乎噪音的段落所帶出的混沌暴力感，就如「雨夜屠夫」在作案現場、或用電鋸進行肢解的過程。血腥過後，主旋律又回到原來的浪漫主題，如精神分裂般等待下一位受害者的來臨。雖然 Pt.1 全曲是純音樂，但在配上主題後，又多了一份畫面和現場感。

〈舊日的足跡〉來自樂隊 1985 年在堅道明愛的演出，歌曲講述樂隊好友劉宏博北京故鄉的故事。〈誰是勇敢〉是一首高度技術化的作品，歌曲處處流露著宗教和末世色彩。至於〈誰是勇敢〉的詳細評論，請參閱「真的見証」一章。〈The Other Door〉是另一首長篇大論的純音樂作品，留意開首那來

29　《WHY THIS CREEPY MELODY IS IN SO MANY MOVIES》（2019），VOX 頻道

自廁所門聲所造成的拉繩索聲效、中段的笑聲和歌曲結尾時的突然中斷這一切都展示著樂隊的實驗意志。家駒曾在音樂會中表示，歌曲講的是一個人用了一些邪惡力量不擇手段達成理想，歌名〈The Other Door〉代表「二門」，而這道邪惡的門視乎我們會否打開。歌曲內那恐怖邪門的音樂，就是打開了這道在歌曲開頭用廁所門聲效所象徵的「二門」後，所跑出來的東西。

〈飛越苦海〉由一段人聲倒播開始，若翻轉來播放，會隱約聽到是一段粗口。歌曲講述對自由世界的追求，當中也有追夢的勵志成分。留意 verse 部分對世界的描述（這世界令你害怕）與〈巨人〉對外在世界的描述（看看這個世界每秒在變）近似。間奏部分兩支不同質地的結他對話又是一個經典。

即興作品〈木結他〉是家駒對佛朗明哥（Flamenco）結他的技術性示範。筆者曾因為深愛此小曲而嘗試「踏著家駒的軌跡」去尋找近似的聲音（如 Paco De Lucia、Al Di Meola、John McLaughlin），但筆者發現，很多 Flamenco 大師的作品，其結他聲都帶著一種光澤、一種 Flamenco 獨有、良辰美景般的異國風情和激情；但家駒在〈木結他〉一曲所用的 Ovation Acoustic Guitar[30] 展現了孤獨空靈和木結他滲透出的沉鬱情緒（而不是光滑質感），卻不易在典型的 Flamenco 作品中找到。

▌重錄計劃

在 Beyond 成名後，《再見理想》被重新發行成 CD 和盒帶，讓更多人認識這一鳴驚人的經典。麥一鳴先生曾於訪問中表示，在錄製完《再見理想》後，麥一鳴問樂隊會否保存多軌母帶，買回多軌母帶的費用為二百多元。當

30　樂隊成員在盒帶內頁詳細列出所使用的樂器及器材。

時由於資金緊拙，樂隊表示不會保留[31]。後來大家為此後悔不已。麥一鳴先生於 1993 年在一個場合撞見家駒，並問家駒有沒有興趣用更好的器材和更佳的資源重錄這經典專輯，家駒的回應是正面的，並表示日後在日本回港後會重灌，可惜的是，這段說話成了兩人最後的對話[32]。

31　在《真的 BEYOND 歷史──THE HISTORY VOL.2》中，陳健添先生指世榮保存了母帶，並於 1991 年致電陳健添先生，問他是否有意購買。在一次討論中，陳健添先生告知筆者，世榮保存的是母帶而不再保留的是多軌母帶。

32　《MARK ONE 對 BEYOND 樂隊的回憶》（2020），MUSIC IN MUSIC（專訪麥一鳴）

1986

五子時期

1988

《永遠等待》EP

Beyond 的三個階段

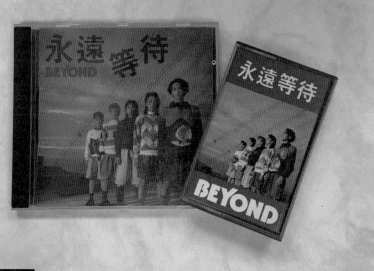

**《永遠等待》EP
1987 年**

· Water Boy
· 昔日舞曲
· 金屬狂人
· 灰色的心
· 永遠等待（12" 版本）

*〈金屬狂人〉及〈永遠等待〉的歌詞評論請參閱《踏著 BEYOND 的軌跡 I──歌詞篇》的相關章節。

劉志遠

「永遠等待」在 Beyond 早期音樂生涯內有三重意義，黃貫中指它「代表了 Beyond 的三個階段」[1]：

階段一：它是 Beyond 第一首中文作品，代表樂隊開始寫中文歌。

階段二：它是 Beyond 第一次音樂會的名稱，代表樂隊終於有自己的音樂會。

階段三：它是 Beyond 簽約唱片公司後第一張唱片的名稱，代表樂隊開始進軍樂壇。

《永遠等待》EP 是 Beyond 簽約唱片公司後推出的第一隻 EP，也是結他手及鍵琴手劉志遠加入後發行的第一張唱片。根據劉志遠憶述，當時家駒想在演出時花多些心力在歌唱上，所以想找多位結他手幫忙[2]。黃貫中曾在訪問中提及過五子時期三支結他的分工：

> 我（黃貫中）負責很「火」的那邊，遠仔（劉志遠）負責 color，他玩 chord 很好的，而我卻只需顧著自己一直衝。一個剛，一個柔。家駒卻隨意撥弄，因為他要專心唱歌，沒有辦法專心彈，便找來了遠仔回來彈琴和彈結他。[3]

劉志遠十五歲時已能彈 Van Halen 的歌，在黃貫中眼中是一個神童[4]。劉志遠受葉世榮邀請而加入 Beyond，但有趣的是，在此之前劉志遠和葉世榮並不相識，直至他加入 Beyond 後，由於 Beyond 五子中只有葉世榮和劉志

1　《永遠等待》自述歷史宣傳盒帶（1986）
2　《組 BAND 起義　第二十八集：劉志遠》（2014），PODCAST
3　《音樂對話》（2008），清研著，載思出版社，頁 45
4　《音樂對話》（2008），清研著，載思出版社，頁 46

遠在港島居住，所以他倆較為熟絡[5]。劉志遠在樂隊中負責結他和鍵琴，他的加入確實讓 Beyond 的作品提升至更多層次、更多顏色和更豐富。

《永遠等待 EP》全碟共有五曲，其中點題之作〈永遠等待〉早見於 Beyond 的自資大碟《再見理想》。與前作《再見理想》大碟相比，劉志遠的加入明顯使 Beyond 的作品來得飽滿細緻和軟性（至少錄音室作品如是），這風格在五子時期一直維持，直至劉志遠離開為止。

▌短褲仔

唱片在當時有另一個為人討論之處，就是五子那「短褲仔」造型。當音樂記者認為樂隊的造型與其音樂風格及歌曲不相符時，家駒表示短褲仔造型的概念是好的，「只是做不出好的效果，但既然放了手給人辦便要尊重他們」[6]。家駒亦表示，樂隊、形象設計和宣傳是幾組不同的人，在合作初期，在溝通上要磨合遷就，因此他接受造型上那不理想的效果，而樂隊亦想花多些時間創作和編曲，所以無意花太多時間如堅道音樂會般親手設計服裝[7]。

▌個別作品

唱片開場曲〈Water Boy〉的歌名來自一隊八十年代英國樂隊 The Waterboys，歌曲以讀白「Water Boy」開始，intro 部分 bass line 高調介入，然後是如 The Beatles 在〈Love Me Do〉般的口琴演奏。當時的宣傳文案指

5　《組 BAND 起義第二十八集：劉志遠》（2014），PODCAST
6　〈看 BEYOND：那攝舊日的理想，今日的天地〉（1988），BLONDIE，《結他 &PLAYERS》，VOL.61，頁 19-25
7　同前註。

出，此段口琴演奏由家駒負責。Prc-chorus「迎望今天」那幾下木結他撥弦是神來之筆，這種偶爾的撥弦手法在較早期的 Beyond 作品（尤其是五子時期）曾多次出現，如〈灰色的心〉的 pre-chorus（從前常在自怨）、〈玻璃箱〉的引子、〈孤單一吻〉的引子、四子時期〈爆裂都市〉的引子等。根據劉志遠分享，〈Water Boy〉是他在碟中最喜愛的作品，作品主要描寫「當時一些年青人，對理想飄忽不定，卻又不肯接受現實」的情況。劉志遠表示，他和這些年青人年紀相若，且這首歌有較多發揮機會[8]。

一如歌名和主題，〈昔日舞曲〉帶有一種懷舊格調，歌曲來自家駒的經歷，內容是關於「一個老年流浪漢的晚年心態」[9]：有一天，家駒和一名流浪漢談天，這流浪漢曾經風光、每晚花天酒地、夜夜笙歌，最後卻散盡家財、流落灣仔街頭。歌曲開首那句「初升的曙光 ／ 仍留戀都市週末夜 ／ 黑色的快車 ／ 矇矓中駛過」彷彿描寫流浪漢從醉生夢死的夜生活（都市週末夜）打回原形，回到平白的現實（初升的曙光），在這個轉化過程中，象徵青春的「快車」已不自覺地溜走（矇矓中駛過），過往的風光，到頭來只是幻覺，以往的一切，也只能濃縮成一首昔日舞曲（像幻覺 ／ 歡笑聲 ／ 哼出那曾是過往昔日的舞曲）。詞人成功地借景寫情，由畫面描述帶進心情描述，從而引入主題，鋪排得很好。音樂方面，〈昔日舞曲〉副歌那伴隨著主唱主旋律發展的主音木結他十分搶耳，其帶有 Rockabilly 的曲風也充滿懷舊色彩，另一亮點當然是家駒在中段的木結他 solo。

在飲歌級經典作品〈金屬狂人〉中，開場結他獨奏來自古典作曲家 Massenet 的小提琴作品〈冥想曲——選自泰爾斯〉（Mediation from Thais），叫人津津樂道，加入此段音樂的想法來自世榮，他覺得這段音樂「很

8　《永遠等待》自述歷史宣傳盒帶（1986）
9　同前註。

淒慘、很痛苦⋯⋯正配合曲中受盡社會壓力的年青人，用強烈的方式發洩自己內心」[10]。

〈冥想曲──選自泰爾斯〉（Mediation from Thais）的小提琴原版常被用於粵語殘片的「死人冧樓」或倫常慘劇等情節中。〈金屬狂人〉把旋律改用電結他演奏，加添了樂曲的戲劇性、娛樂性甚至幽默感，也使歌曲重型得來帶點 Progressive 味。筆者甚至覺得這段前奏在進行著「戲仿」（Parody）：在這段音樂中，Beyond 的電結他是「戲仿者」，在粵語殘片這脈絡下播放的小提琴版是「戲仿對象」，〈金屬狂人〉的引子對戲仿對象構成了一種雙重關係、雙重編碼，既是顛覆、調侃、遊戲，又是致敬、肯定、認同[11]。其實，不少樂隊（尤其是 Progressive Rock 樂隊）也曾把古典樂章放入其作品中，以增加作品的藝術性。部分具古典音樂修為的樂手甚至會把古典作品重新編曲，以搖滾語言重新演繹作品。例如 Progressive Rock 樂隊 Emerson, Lake & Palmer（ELP），他們曾把美國當代作曲家柯普蘭（Aaron Copland）的〈Hoedown〉（常被用作賽馬音樂）改編成狂風掃落葉的樂章，現場專輯《Pictures at an Exhibition》甚至重玩俄國音樂家穆索斯基（Modest Mussorgsky）的全首作品。另一 Progressive Rock 班霸 Yes 的鍵琴手 Rick Wakeman 在《Fragile》專輯中重玩了布拉姆斯（Brahms）的作品，並在個人專輯《Journey to the Center of the Earth》中與倫敦交響樂團（London Symphony Orchestra）演奏了挪威作曲家葛利格（Edvard Grieg）的作品《Peer Gynt Suite》內的〈In the Hall of the Mountain King〉。八十年代的代表有美國歌德樂隊 Christian Death 的〈Will-O-the-Wisp〉，此曲的開首加入了魔鬼提琴家 Paganini 的〈24 Caprices, Op 1, No 5〉。早期的 Beyond 對

10　同前注。
11　關於戲仿的理論可參考學者 LINDA HUTCHEON 的著作。

Progressive Rock 情有獨鍾，這些作品也許都是〈金屬狂人〉的參考對象。然而，以上作品對古典的引用是比較嚴肅的，沒有〈金屬狂人〉的戲仿成分。與這戲仿較為近似的「引用」，大概是 Sly and the Family Stone 的經典名作〈Underdog〉[12]，而近年在流行曲中加入古典元素而又最為矚目的，想必是韓國女團 Blackpink 引用 Paganini 名作〈La Campanella〉的〈Shut Down〉。

順帶一提，〈金屬狂人〉在黃貫中 2012 年的「Rockestra Live」中也曾被改編，該次的 intro 不再是〈冥想曲〉，而是柴可夫斯基（Pyotr Ilyich Tchaikovsky）的〈天鵝湖〉（Swan Lake）[13]，旋律由三十多人組成的怒响樂團加上電結他作演奏[14]，其排山倒海之勢直逼上文所提及的《Journey to the Center of the Earth》。

〈金屬狂人〉的編曲原為重金屬風格，但到錄音室時 Beyond 卻把它改成 Rockabilly 風格[15]。雖然 Rockabilly 的氣氛與重金屬主題並不配合，但曲中由佻皮的電結他和鼓所造成的 groove 與跳躍感同樣過癮。至於歌曲結尾的電結他對話，又是另一經典。〈金屬狂人〉原曲的重金屬風格，能配合主題的強大宣洩感和破壞力，而另一個 Live 版本，使用重金屬風格編曲的歌詞甚至帶點暴力傾向：

收起心中的憂傷／千刀斬不開的心
加添一分暴戾／今天必須洗去那悲傷⋯⋯

關於原本的重金屬版本，四子在一個清談節目中曾表示把〈金屬狂人〉

12　此曲採用了馬勒第一協奏曲作引子，即大眾耳熟能詳的〈打開蚊帳〉。
13　〈天鵝湖〉也曾被用在 POST PUNK 樂隊 PUBLIC IMAGE LTD. 的作品〈SWAN LAKE〉上。
14　〈沒甚麼不可以　黃貫中〉（2012），MAKCATO，《LYRA》月刊 VOL.5，2012 年 8 月，頁 18-19
15　《永遠等待》自述歷史宣傳盒帶（1986）

重新編曲是為了「錄唱片而改裝」，世榮表示這版本是「少少的妥協」，因為原本的重金屬版本「太攞命」。黃貫中則指錄音室版的結他聲太「夭痴痴」（太削太薄）[16]。家駒曾於訪問中表示，在出版《永遠等待》EP 時，樂隊與監製在結他混音上有很多爭持，家駒認為很多歌在錄音時很 Rock，在混音後又是另一回事，黃貫中甚至在監製不為意時，偷偷推高結他音軌的音量 [17]。〈金屬狂人〉錄音室版本那 Rockabilly 的編曲明顯與歌詞的重金屬主題南轅北轍，是一種錯配，但有趣的是，這錯配與上文筆者提及 intro 結他部分的「戲仿」色調相呼應，令到作品除了（相對地）重型和型格外，還帶有輕微的 cult 味。

〈灰色的心〉寫的是一個「生活在刻板社會的人，利用幻想來逃避現實 [18]」，感覺與〈Water Boy〉近似。灰色和黑色是 Beyond 早期作品常見的色調，例如：〈灰色的心〉、黑色的快車（〈昔日舞曲〉）、黑色迷牆（〈午夜迷牆〉）、踏破這黑暗寧與靜（〈過去與今天〉）、黑暗處（〈赤紅熱血〉）等。留意〈Water Boy〉、〈灰色的心〉和〈亞拉伯跳舞女郎〉的副歌 hook line 有著近似的旋律，這是數個 Beyond／家駒早期作品旋律被循環使用的其中一個較明顯的例子，把以下三句交換來唱，不難發覺我們能唱下去：

〈灰色的心〉（曲：黃家駒）：灰色的心裏面
〈Water Boy〉（曲：黃家駒）：街燈光影照下
〈亞拉伯跳舞女郎〉（曲：黃家駒）：Arabian Dancing Girl

為了讓歌曲能在 disco 播放，〈永遠等待〉12" 版本加入了如鞭打和打鐵般的公式鼓聲，當中吸納了八十年代一些電子樂隊／半電子樂隊或工業音樂

16　清談節目為《特純金喜露音樂人　閒情星期天——BEYOND》（1990）
17　〈看 BEYOND：那撮舊日的理想，今日的天地〉（1988），BLONDIE，《結他 &PLAYERS》，VOL.61，頁 19-25
18　《永遠等待》自述歷史宣傳盒帶（1986）

的時代感和舞曲感，叫人想起 Depeche Mode 在《Some Great Reward》的元素、或是八十年代一些 EDM／工業音樂作品。12" 版本將原曲進行徹底的改動，最大的改變是把靜態的 B 段（整晚嘅呼叫經已靜⋯⋯）抽走，目的大概是為了減少歌曲的 Progressive Rock 色彩，增加歌曲的流暢感，使普羅樂迷更易消化，也使歌曲在 disco 中更「好跳」。12" 版本把「Woo Woo Woo」放在最前，才發現這旋律其實極搶耳，有做 hook line 的條件。然而，在音樂的傳意上，抽走 B 段也有其代價──B 段那兩句「但願在歌聲可得一切／但在現實怎得一切」是〈永遠等待〉的中心思想、Beyond 的核心價值，把 B 段抽走，破壞了原曲的「正反合」結構，只留下歌曲狂野的一面，與原曲的深邃辨証成了強列對比。

▋ 困頓與紓緩

　　若把《永遠等待 EP》當成一個整體脈絡來閱聽，我們不難發現五首歌都背著同一個主題：作品大都包含著一些困頓，然後嘗試在曲中找尋解決或紓緩方案：

〈Water Boy〉：困頓來自弄人的現實，和沒人理解的孤獨感。其紓緩的方法是讓自己「無目的街裏蕩」和讓「手中香煙盡燃」。

〈昔日舞曲〉：主角慨嘆歲月催人，其紓緩的方法是「熱烈地共舞於街中」和「哼出那⋯⋯昔日舞曲」，以作「已失的放縱」。

〈金屬狂人〉：這種困頓是心中的滄桑和空虛，解決方法是如狂人般呼叫響震天。

〈灰色的心〉：主角心中充滿痛苦抑鬱，短期紓緩方式是吸煙和飆車，完全解脫的方法是幻想自己變成白雲，「隨著風飄去／沒有累」。

〈**永遠等待**〉：困頓在於主人翁的等待狀態，解脫的渠道是狂野地呼叫和借巨大的聲音來宣洩。

留意《永遠等待》EP 中這種不算慍火的解決／紓緩方案，到了《亞拉伯跳舞女郎》時，會深化成另一種更有趣且極端的手段——逃逸，為《亞拉伯跳舞女郎》營造出更強烈的風格。

《新天地》EP

快樂王子

《新天地》EP
1987 年

· 新天地
· 東方寶藏
· 昔日舞曲（新混音版本）
· 昔日舞曲（仿古混音版本）
· Long Way Without Friends

三種反叛

《新天地》是 Beyond 繼《永遠等待》後推出的另一張 EP，主打歌〈新天地〉為 Beyond 避世作品的始祖之一——作品描述了一個如烏托邦般的完美世界，一個手執歡樂的新天地。烏托邦的出現源自樂隊對現實的不滿和現實生活的不濟，既然「但在現實怎得一切」，樂隊便在音樂中建立一個完美的虛擬世界，令自己能「在歌聲可得一切」[1]，並在歌曲中建立一個烏托邦和新秩序。

哲學家阿爾貝·卡繆（Albert Camus）指出，一般的反叛有三種形態：

1. 空頭的烏托邦型

2. 狂熱的破壞型

3. 在兩者之間的中道型 [2]

Beyond 在〈金屬狂人〉（獸性大發……）、〈午夜流浪〉（讓我可盡情的破壞）等作品中建立了反叛的形象，而根據卡繆的分類，這類歌曲的反叛與「狂熱的破壞型」近似。至於〈新天地〉則採取了另一種進路，近似「空頭的烏托邦型」反叛。這裏所謂的反叛，是來自現實對歌曲主人翁的壓迫和主人翁對此的反抗。「狂熱的破壞型」反叛與「空頭的烏托邦型」反叛處於兩個極端，而當時 Beyond 的作品同時擁有這兩極的色彩。〈新天地〉是「空頭的烏托邦型」反叛的表表者（另一首是收錄於《現代舞台》的〈迷離境界〉），而這烏托邦心態在《亞拉伯跳舞女郎》中，將會達至頂峰。

一如歷奇電影的處理手法，主角在曲中迷路過後來到奇幻之地。A2（燈影街道人在蕩漾 / 人人平添可愛笑臉 / 高呼歡樂和睦共在 / 和平傳飄這個世界）描述新天地裏，人民的生活狀況。副歌「此刻生命全屬我」可被理解成歌

1 這兩句歌詞源自〈永遠等待〉。
2 《存在主義概論》（1976 原版，2019 重版），李天命，學生書局，頁 145

者終能掌握自己的生命，結束《永遠等待》EP〈Water Boy〉那「現實是在玩弄我」的被動狀態。

重唱 verse 的 A3 部分出現了「空中躺著流淚石像／從前曾想改變世態」一句，這「流淚石像」叫人想起愛爾蘭作家王爾德（Oscar Wilde）的童話〈快樂王子〉。快樂王子是一個豎立在城市的華麗王子雕像，雕像看到了腳下人民的疾苦，不禁流下眼淚。為幫助蒼生、改變世態，他叫路過的燕子為他取出鑲在身上的寶石，送給貧苦大眾。〈新天地〉中的流淚石像和怪鳥，便有快樂王子雕像和燕子的影子。

奇幻之旅

〈東方寶藏〉描述了另一個奇幻之旅，今次主角找到的不是烏托邦，而是寶藏，歌曲強調的也不是找到理想／寶藏後的安頓狀態，而是在尋寶／尋夢歷程中所身處的孤獨和迷失狀態。〈東方寶藏〉重用了地下時期《再見理想》內英文作品〈Long Way Without Friends〉的旋律，把它填上中文歌詞並重新編曲，成品與原曲的感覺完全不同：〈Long Way Without Friends〉的「《再見理想》版」有著史詩般的氣勢，也隱隱約約滲著歌德搖滾的詭異味道，〈東方寶藏〉的編曲多了一層中東感覺。歌詞方面，〈東方寶藏〉固然滲透著異國尋寶歷奇的色彩，但〈東方寶藏〉和〈Long Way Without Friends〉背後所講述尋寶人（亦可被理解成尋夢者）的孤獨迷失狀態，則非常一致。

編曲方面，〈東方寶藏〉沒有〈Long Way Without Friends〉的迷離糾結，換來的是富阿拉伯色彩的旋律。到 verse 時所用的配器無疑是十分節制的，使編曲來得簡潔利落，與其他五子時期作品的豐富編曲大相逕庭。同碟的〈Long Way Without Friends〉將原來的英文歌詞放到〈東方寶藏〉的阿拉

伯編曲內，可惜的是，在相隔數年後重灌此曲，家駒的英文發音亦沒有改善，影響了歌詞的可理解度。

　　除〈新天地〉和〈東方寶藏〉外，EP 收錄了〈昔日舞曲〉的兩個混音版本。仿古混音版本把主唱的 reverb 調大，有點像小禮堂歌唱的感覺，出來的效果是全曲比原來的混音來得少許鬆散，沒有了原本混音的緊湊，但同時又強調了〈昔日舞曲〉那「昔日」的懷舊感，像一張發黃但溫暖的老照片。筆者有一次與陳健添先生討論，才得知仿古混音想捕捉那些五十年代 Gispy 老歌的懷舊感覺。若然我們把仿古混音版那「有點像小禮堂歌唱的感覺」以近年疫情隔離期間流行的「From-another-room」運動的聆聽角度來欣賞，又有另一番風味。From-another-room 是 Ambient Music 的一個流派，其特點是「在某一個情境播放音樂，錄製後再進行混音，從而降低音檔品質，突顯低音部分，讓聲音聽起來好像是在另一間房間的喇叭上播放」[3]。〈昔日舞曲〉仿古混音版雖沒有如 From-another-room 在特別場合（如空曠的商場）播歌，但其效果卻有著 From-another-room 的空間感和 Lo-Fi 感覺。

3　〈逐漸流行的音樂類型 FROM-ANOTHER-ROOM，你聽過了嗎？〉（2021），PEARSE ANDERSON 著，CHUAN 譯

《亞拉伯跳舞女郎》

中東主義

《亞拉伯跳舞女郎》
1987 年

· 東方寶藏（Long Way Without Friends）
· 亞拉伯跳舞女郎（Arabian Dancing Girl）
· 沙丘魔女
· 無聲的告別
· 追憶
· 昔日舞曲
· 新天地
· 隨意飄蕩
· 過去與今天
· 孤單一吻
· 玻璃箱
· 水晶球

*〈沙丘魔女〉的歌詞評論請參閱《踏著 BEYOND 的軌跡 I——歌詞篇》相關章節。

打入主流

《亞拉伯跳舞女郎》是 Beyond 五子時期的首張大碟,大碟以中東為主題,引入不少中東旋律及富東方色彩的歌曲主題(如〈東方寶藏〉、〈亞拉伯跳舞女郎〉、〈沙丘魔女〉),概念性很強。當時的 Beyond 嘗試打入主流,固然不能在《亞》碟中加入如自資大碟《再見理想》般充滿長篇大論的 Progressive Rock 作品,但《亞》碟仍保留了 Progressive Rock 常用的概念大碟手法,實為當時樂壇的異數。其實在創作的角度上,Beyond 與唱片公司有著頗多爭拗,Beyond 後來在訪問中表示,當時他們「跟王紀華(監製)爭拗得好緊要,常說這些不用得……結他聲大一點都唔得,琴聲大點就差不多」。當時 Beyond 爭拗不過唱片公司,他們借 Beyond 技術未到家為由,其實「想商業化些」[1]——《真的見証》以前的作品,大概都是在這種張力下成形的。

搖擺叛徒

對於一些自《再見理想》時便追隨 Beyond,並對音樂已有一定鑑賞能力的死忠地下樂迷來說,Beyond 在《亞拉伯跳舞女郎》的音樂風格,以及當時的造型打扮,無疑是叫人失望的。1987 年,在音樂雜誌《Music Bus 音樂通信》的「民主牆」(由讀者投稿的欄目)中,一位化名「Nobody」的 Beyond 追隨者洋洋灑灑地寫滿了一整版紙,來表達他／她對 Beyond 向主流妥協的不滿和失望。在這篇名為〈一個 Beyond 追隨者的故事〉的文章中,Nobody 認為〈亞拉伯跳舞女郎〉是「毫無意識的歌」,難以產生共鳴、《亞》

1　〈BEYOND 三個人在途上〉(1997),袁志聰,《MCB 音樂殖民地》VOL.63,1997 年 4 月 18 日,頁 13

的唱片封面「使人嘔心」、當時的 Beyond 太過偏於 disco 導向（包括製作 disco remix 和在 disco 內舉辦活動）[2]。筆者認為 Nobody 的評論，以當時樂隊發展的脈絡來看，是可理解的。在《亞》推出時，筆者只是一名小學生，對 Beyond 的認識只局限於他們派上電台的主打作品。當筆者有能力買回《亞》來聆聽時，已是在聽過後來的《秘密警察》、《Beyond IV》等更具商業化的專輯後的事。由於不同人有不同的聆聽經歷，且人們對作品的評價會隨時間改變（有些作品一鳴驚人，卻不耐聽，反之亦然），因此筆者對《亞》的評價，會與 Nobody 不盡相同。除了追隨者外，專業樂評人也對 Beyond 的轉變有些意見。在《亞》推出之際，樂評人黃志華先生在《搖擺雙周》音樂雜誌內發表了一篇與《亞》有關的樂評，節錄如下：

> 聽 Beyond 的新作〈亞拉伯跳舞女郎〉、〈沙丘魔女〉、〈隨意飄蕩〉、〈孤單一吻〉，也許，已經有人慨嘆，是過分商業化了，Beyond 已經沒有了當年的「實」。但我相信，這樣的判斷少了一份出自他們的真誠與投入。然而，這些真誠和投入，還可以在唱片中冷門一些的作品〈過去與今天〉、〈玻璃箱〉、〈水晶球〉中找到。所以，要問「實」，Beyond 還是有的，但已沒有當年那足以抵得上真名聲的多。只是，對於一些人來說，「實」的份量如此少，已是不屑一顧了。[3]

▍It's Fantasy

若要用一個字來概括《亞拉伯跳舞女郎》的作品主題，筆者的答案會是「Fantasy」——在 CD 版的十二首歌中，八首歌出現「幻」字（幻覺、夢幻、

2 〈一個 BEYOND 追隨者的故事〉（1987），NOBODY，《MUSIC BUS 音樂通信》VOL.62，1987 年 8 月 28 日，缺頁碼

3 黃志華〈名名實實偽偽〉原文刊於 1987 年搖擺雙周，後收錄於《正視音樂》，香港：無印良本，1996，頁 77

幻變……），在餘下的四首歌中，一首出現「Fantasy」、兩首出現「世外」。碟中那虛幻的場景、超現實的愛情、異國的音樂、如冒險電影（Adventure Movie）的故事情節，對烏托邦的嚮往……這一切對於城市人來說，都是神秘、新鮮且有趣的經驗，是一種蠱惑，這蠱惑使音樂和歌詞有不少可發揮的空間；但另一方面，太過虛幻的場景題材和遙遠的緯度又會變得太離地、與現實生活脫節，用外國搖滾樂的尺度來看，這些奇幻題材是正常不過的事，但若用香港流行音樂的那把尺來量度的話，這無疑又會影響聽眾的共鳴度，最後在聽眾眼中變成資深樂迷 Nobody 在上文所說的那些「毫無意識的歌」。

▎ 幻象與歷奇

在歌曲題材方面，《亞》碟充滿了奇幻的場景和角色，使全碟充滿異國色彩：藏滿寶物的深谷（〈東方寶藏〉）、烈日當空的沙丘（〈沙丘魔女〉）、滿天怪鳥的新天新地（〈新天地〉）、雲霧裏的艷麗世外（〈隨意飄蕩〉）等，都是流行曲不常見的佈景。宏觀地欣賞全碟的作品，最叫筆者感興趣的，不是這些場景，而是進入這些場景／遇見奇人異象的過程：

〈**東方寶藏**〉：歌者先是迷了路（在落日下覓我路／誰人能可指引我的路），然後在乾風捲動頭髮後，突然置身於深谷內。

〈**沙丘魔女**〉：歌者又是迷了路（茫然分不清去路），然後在像夢像幻之間，主角沙丘魔女飄出。

〈**新天地**〉：歌者再次迷路（迷迷糊中失了去向），然後出現幻象，進入神話般的世界。

〈**亞拉伯跳舞女郎**〉：歌者從醉酒中看到幻覺，然後在視野迷糊中，女主角出場。

〈**隨意飄蕩**〉：歌者被一股暖意帶走，進入雲霧裏。

值得注意的是，在首三個例子中，歌者都迷了路。我們可把這多次被強調的「迷路狀態」看成樂隊在現實世界和追夢過程的迷失，要脫離這種迷失狀態，樂隊靠的是超現實的解脫。一如在「《永遠等待》EP：Beyond 的三個階段」一文所述，在面對困頓時，《永》的作品傾向一種暫時性的紓緩，但到了《亞》碟，這解決方案深化成一種解脫：一種逃離現實的出世解脫。這是貫徹《亞》碟的中心思想。套用哲學家吉爾·德勒茲（Deleuze）、費利克斯·加塔利（Guattari）的述語，樂隊這種「超現實的解脫」是「解疆域化」（Deterritorialisation）的手段，而樂隊由現實到幻象的路程，就是他們的「逃逸路線」（Line of Flight）[4]。

明白了這點，我們不難發現那些「中東主題」、「異國風情」都只是外在的糖衣，為歌曲中那「憤世而避世」的核心思想服務——這就如文學評論家蘇珊桑塔格（Susan Sontag）在其文章中提到的「應用的黑格爾主義（Hegelianism）」：Beyond 嘗試「在他者（Other）上尋找自我（Self）」[5]。後殖民論述學者薩依德（Edward Said）在其經典著作《東方主義》（Orientalism）中，指出有些西方人「從來都不曾去關心東方，除非是要為他所說的（事情）找理由時」[6]。若把這段文字的「東方」改為「中東」，並把它套在以上論述中，Beyond 要「為所說的事情找的理由」，就是自身的際遇。

4　《資本主義與精神分裂（卷 2）：千高原》（修訂譯本）（2023），吉爾·德勒茲、費利克斯·加塔利著，姜宇輝譯，上海人民出版社，頁 9，476-477（原著：《CAPITALISME ET SCHIZOPHRÉIE 2: MILLE PLATEAUX》，1980）

5　〈作為英雄的人類學家〉（1963），蘇珊桑塔格，收錄於《反詮釋：桑塔格論文集》（AGAINST IN-TERPRETATOIN AND OTHER ESSAYS），麥田出版（2008），頁 108

6　《東方主義》（2020），EDWARD W. SAID 著，王志弘等譯，立緒文化，頁 28（原著：《ORIENTALISM》，1978）

▍中東氣息 vs 偽中東氣息

《亞拉伯跳舞女郎》大碟用了不少 Harmonic Minor Scale，使音樂充滿中東氣息。但若要更深層地理解這「中東氣息」，我們就要先找對照點。把中東音樂元素放在多首流行搖滾作品這做法並不常見，要比較和評論的話，可與《亞》的中東搖滾相提並論的，筆者認識的有加拿大 Alternative Rock 樂隊 The Tea Party 和以色列 Progressive Metal 樂隊 Orphaned Land。

與這兩隊專玩中東搖滾的樂隊相比，《亞》明顯被比下去：Beyond 在音樂中描述的中東面貌，就如老外把華人女性描述成「蘇絲黃」一樣，一切明顯流於表面；反觀 The Tea Party 和 Orphaned Land，他們無論在民族樂器的使用、歌曲主題與音樂的配合、歌詞背後所展示的中東文化基礎，都明顯比《亞》強。看看以下兩個例子，再與《亞》的歌詞相比，我們會發現《亞》的中東，活像明信片的中東，美輪美奐，卻觸不到異國文化的底蘊，使《亞》碟形成了一種「偽中東風格」：

〈*Samsara*〉[7]（*The Tea Party*）

......all you'll feel is pain and suffering

Wading through samsara

But I've looked to the east

And I've prayed in the west

Ah, What I know, what I've seen

You just couldn't imagine where I've been

And I feel at this time, I just need to rest

And I'd like us to stay here

I would love us to stay here

Ah, Would you let me stay here, please?

7　SAMSARA 即梵文中的「輪迴」。

〈All is One〉(Orphaned Land)

We're the orphans from the holy land,

the tears of Jerusalem

And in darkness we have prayed and

swore to rise up once again

We are the sons of the blazing sun

Sharing our faith through the barrel of a gun

Walk on holy water yet we burn

Brothers of the orient stand as one

以 The Tea Party 為例，若《亞拉伯跳舞女郎》是「披上中東音樂外衣的流行搖滾樂」，The Tea Party 的專輯《Splendor Solis》便是「把中東音樂植入搖滾樂的骨髓中」。潛藏在結他裏的中東氣息，遊走於迷幻、藍調、民族音樂及 Progressive Rock 的音樂風格，使《Splendor Solis》充滿深度和可聽度。把 The Tea Party 的《Splendor Solis》與 Beyond 的《亞》相比，Beyond 的作品便顯然變得有點膚淺。

上文提及文化的聯乘（Crossover），若把 Beyond 的「中東」與 The Beatles 的「印度」相比，前者的膚淺更顯然易見：The Beatles 的 Raga Rock 作品如〈Within You Without You〉、〈Across The Universe〉、〈Love You To〉等，都成功地把印度文化、思想甚至宗教和哲學植入搖滾和印度音樂的旋律和節奏中，主題和音樂相輔相成；相反，《亞》的音樂和歌詞內容都欠缺文化的深度（這又回到樂迷 Nobody 那句「毫無意識的歌」的評論）。當然，這些比較對 Beyond 也不算公平，因為 The Tea Party 和 Orphaned Land 都是以中東搖滾起家的，名成利就的 The Beatles 當時也有充足的資源和時間讓他們浸淫印度文化，而初出道的 Beyond 只在一張專輯內以概念形式來淺嘗中東主題，中東音樂並非 Beyond 的本業和強項。然而，正正是

因為 Beyond 這種無心的膚淺，使《亞》碟具備了一種十分獨特且難以模仿的 cult 味，成為多年來筆者翻聽最多（即最耐聽）也是最堪玩味的作品。

香港方面，《亞拉伯跳舞女郎》是前無古人的「具中東風格的粵語搖滾專輯」，但在粵語流行曲中加入阿拉伯音樂，卻並非 Beyond 首創。在 Beyond 的《亞》之前，林子祥在七八十年代初也唱過數首富異國色彩的作品如〈成吉思汗〉、〈亞里巴巴〉、〈沙漠小子〉等，且頗受歡迎。收錄於《活色生香》專輯（1981）中的〈狂歡〉相信是最富中東感覺的一曲，〈狂歡〉原曲為〈Hava Nagila〉，是一首用希伯來語演唱的以色列民歌。曲中部分歌詞如「路上 ／ 一切如幻象」、「浪漫仿似夢境那樣」所營造的意象更與《亞》部分曲目的意象近似。把以上曲目與《亞》專輯平行播放，可以比較彼此的「偽中東風格」。

Cult

初聽《亞拉伯跳舞女郎》，相信會覺得專輯很中東，但當作品經過歲月的洗禮後，才發覺《亞》背後帶著一種 cult 味——因 mix-n-match 得近乎 mismatch（錯配）而帶來的 cult ——單看《亞》的唱片封面已可看出這種錯配——五個玩西方搖滾的香港青年，長途跋涉到新加坡的蘇丹回教廟，面上掛著八十年代近似 New Romantic 的中性化妝（家強甚至戴著那充滿書卷氣的金絲眼鏡），身上穿著阿拉伯酋長服，為一張注入了阿拉伯元素的廣東搖滾專輯拍封面。這些配搭帶來的 cult 味，猶如「少林 + 足球」那種 cult[8]，猶如「中國元素」+「矇面超人」＝《中國超人》那種 cult，也像導演費里尼（Fellini）在《愛情神話》（Satyricon）的那種 cult。歌曲上那些中東題材，更

8　這裏所指的「CULT」，是「CULT電影」的「CULT」，並非 HEAVY ROCK 樂隊 CULT 那個「CULT」。

是組成這種 cult 味的主菜——〈沙丘魔女〉、〈亞拉伯跳舞女郎〉等超現實角色，叫人聯想起八十年代的超現實情歌，如〈魔鬼之女〉、〈愛情蝙蝠俠〉、〈淺草妖姬〉、〈暴風女神 Lorelei〉等：這些眩目的名字，當時聽起來可能會覺得很型很酷，但在今時今日，單看歌名已覺得「騎呢」——當然 Beyond 不是故意做一隻 cult 碟，正如邵氏在拍攝電影《中國超人》時也以史詩式巨著的製作態度來拍，但這種經歲月磨出來的味道，因文化和品味改變而生產的副作用，卻叫《亞》碟在 Beyond 的系統甚至廣東流行曲系統中有著一個特別的玩味性。

▎第三空間

上文討論到的《亞拉伯跳舞女郎》所包含的「偽中東風格」，就如文化研究學者薩依德（Edward Said）在其經典作《東方主義》（Orientalism）中描述西方人對東方人（尤其是中東）的印象：在西方人（這裏包括受西方文化影響深遠的 Beyond）眼中，中東不過是具「異國風情」或有「奇特經驗」的「浪漫地方」，西方人筆下的中東，不過是西方人的想像產物。《亞》也有相同的取向。《東方主義》一書提及法國作家福樓拜（Gustave Flaubert）眼中的東方，若把該段文字的「法國／巴黎」改成「香港」，「東方」改成「中東」，「福樓拜」改成「Beyond」，會得出以下一段文字：

Beyond 的中東觀點，是找尋「視野的替代」，他們要找的是「中東華麗的顏色，對照於（香港）城市的灰調平凡的景致。中東意味著令人興奮的奇觀，而不是日常的單調，一個永遠神秘之地，而不是太平常。」[9]

9　改寫自《東方主義》（2020），EDWARD W. SAID，王志弘等譯，立緒文化，頁 266（原著：《ORIENTALISM》，1978）

Beyond 筆下的城市如上文所言，帶著灰調，而《亞》內用作「視野的替代」的場景，卻是神秘且眩目的。借用薩依德的說法套在專輯上，《亞》的聽眾「其實是正在聆聽一個由非中東人召喚出來的高度人工的象徵物，以用來代表整個中東」[10]。然而，就正正是這種不倫不類的「中東風情」，使這既非中東音樂又非純粹 Canton Rock 的《亞》有一種獨立於既有文化的個性，Beyond 那「想像中的阿拉伯」只存在於唱片中，使大碟成為一個獨一無二的有機體，一種只有在《亞》中才找到的藝術風格。與《亞》可比擬的，有八十年代 Art Rock ／ New Romantic 樂隊 Japan 以中國為主題的《Tin Drum》——《Tin Drum》那「虛擬的中國」，外國人聽起來可能很有東方色彩，但中國人聽來卻一點也不中國，使《Tin Drum》像個無以名狀的四不像，卻又偏偏風格獨特，前無古人。《亞拉伯跳舞女郎》和《Tin Drum》都成功地製造出自己的「想像產物」，它們既不東方，也不西方，如學者蘇雅（Edward W. Soja）所指的一個「第三空間」（Thirdspace）般[11]，成為筆者心中的藝術瑰寶。

▎樂器分工與低音線

Beyond 前經理人陳健添先生對《亞》時期三支結他的分工（他稱之為「三結俠」）有以下精彩的描述，在聆聽時可供參考：

黃家駒：使用詭秘、迷離音色

10　《東方主義》（2020），EDWARD W. SAID，王志弘等譯，立緒文化，頁 28（原著：《ORIENTALISM》，1978）。以上文本為筆者改寫，原文描寫的一齣由西方人撰寫，名叫《波斯人》的戲劇。原文如下：「觀眾其實是正在觀看一個由非東方人召喚出來的高度人工的象徵物，以用來代表整個東方。」

11　SOJA, EDWARD, THIRDSPACE: JOURNEYS TO LOS ANGELES AND OTHER RE-AL-AND-IMAGINED PLACES. CAMBRIDGE: BLACKWELL, 1996

黃貫中：帶壓迫感而重型

劉志遠：具獨有的火辣及變化多端的零碎穿插 [12]

此外，《亞》還有一個很有趣的聆聽重點，就是家強那大搖大擺，風頭十足的 bass line。不知何解，《亞》碟的 bass line 在混音（Mixing）後被放得很前很出，而那變化多端的低音線常常起了主導或半主導作用，以有趣的 patterns 支撐全曲。聽聽〈東方寶藏〉副歌那綿密呢喃的低音結他如何被放在前線，這時電結他 distortion 只裝飾性地在大後方支援；〈隨意飄蕩〉引子那昂首闊步的低音線，配合清聲結他那輕飄飄的感覺，完全能表達出歌詞中那「雲霧裏踏步而行」的景觀，是歌詞與編曲融為一體的絕佳示範。低音結他差不多撐起了〈玻璃箱〉全曲，這種近似 Post Punk 低音線的處理手法和態度，在日後 Beyond 較商業化的軟性作品中，已十分罕見。說到 Post Punk，一般人很少會用 Post Punk 來形容 Beyond 的音樂風格，但在早期的 Beyond 作品中，我們不難找到 Post Punk 對 Beyond 的影響。家強曾表示自己年輕時的音樂口味「並不屬於七十年代」，而他「真正受音樂影響是八十年代的低調和新浪漫類型」，也多次提到他對 Post Punk 樂隊 Echo and the Bunnymen 的喜愛 [13]。《亞》的高調低音線，充分表現出家強的音樂養分。此外，世榮在部分歌曲中如〈東方寶藏〉、〈孤單一吻〉那公式化的電鼓節拍也叫筆者想起某些八十年代 New Romantic 或 Post Punk 作品的鼓聲處理手法——例如當我們把〈孤單一吻〉開首的「Boom-Tschak-Boo-Tschak」電鼓與 Post Punk 樂團 Joy Division 在作品〈Isolation〉開首的機械化鼓聲平行聆聽，不難聽到兩者的近似之處。

12 《真的 BEYOND 歷史——THE HISTORY VOL.1》（2013），陳健添，KINN'S MUSIC LTD.，頁 95
13 《擁抱 BEYOND 歲月》（1998），BEYOND，音樂殖民地雙週刊，頁 115

▎個別作品

〈東方寶藏〉及〈新天地〉已於上文提及，在此不贅。一如〈東方寶藏〉，第二曲〈亞拉伯跳舞女郎〉以極富異國風情的引子開始，不同的是〈東方寶藏〉的引子帶有一種神秘感，〈亞拉伯跳舞女郎〉的引子則更為富麗堂皇，如走進阿拉伯宮殿中。這種異國大氣叫筆者聯想起歌德樂隊 Bauhaus 名曲〈Spirit〉（專輯版）的引子。〈亞拉伯跳舞女郎〉第一次 verse ╱ pre-chorus 寫酒醉及醉後景象，第二次 verse ╱ pre-chorus 寫酒醒，這酒醉╱酒醒二元結構，其實與 Beyond 早期經常強調的現實與理想掙扎的結構十分吻合：

〈亞拉伯跳舞女郎〉
理想／脫離現實／幻覺：（第一次 verse ╱ pre-chorus）沉默裏遠看視野漸迷濛……
現實：（第二次 verse ╱ pre-chorus）酒醒的此際我慨歎心裏／像霧的她給吹散……

〈再見理想〉
理想：彷彿身邊擁有一切
現實：看似與別人築起隔膜

〈永遠等待〉
理想：但願在歌聲可得一切
現實：但在現實怎得一切

中東曲風延續至第三曲〈沙丘魔女〉。曲中 intro 與 verse 那富戰鬥格的低音線伴隨家駒吹奏的笛子（Flute）聲，十分搶耳。順帶一提，家駒原本也負責在〈亞拉伯跳舞女郎〉中吹奏笛子，後來在錄音時因為樂器故障而改由鍵

琴取代[14]，我們可在家駒離世後推出的〈亞拉伯跳舞女郎〉demo 中聽到這段富詩意和異國風情的笛聲。笛子的引入更叫筆者想起英國前衛搖滾樂團 Jethro Tull 的作品如〈Cross-Eyed Mary〉。

〈沙丘魔女〉中段的 music break 頭四句那浩瀚感的 synth 聲有如〈舊日的足跡〉intro 的 synth 般大氣，卻沒有〈舊日的足跡〉intro 的鄉愁。這段過場也叫筆者聯想起喜多郎的 Cosmic Music。隨之而來那代表沙丘魔女的女聲 ad-lib 固然叫人聯想起 Pink Floyd 的名作〈The Great Gig in the Sky〉，但除此以外，它還叫筆者想起譚詠麟〈傲骨〉（1986）music break 中的女聲 ad-lib，或者是前 Japan 低音結他手 Mick Karn[15] 在同樣具中東風情的個人大碟《The Tooth Mother》（1978）中，由客席歌手 Natacha Atlas 在〈Thundergirl Mutation〉和〈Feta Funk〉中演繹的 ad-lib。

〈沙丘魔女〉這段 ad-lib 由家駒前女友潘先麗（Kim Poon）負責唱高音，其餘的女聲和音由潘先麗與孫凱麟負責。女聲 ad-lib 在 Beyond 作品中並不常見，〈沙丘魔女〉過後，下一次在 Beyond 音樂的 music break 中聽到女聲 ad-lib，已是三子時期的〈冷雨沒暫停〉。

專輯中有兩首歌與告別有直接關係，分別是〈追憶〉和〈無聲的告別〉。前者講的是死別，而後者的告別原因為「風中飄著異土的引誘」。歌詞中這個「異土的引誘」，若放在專輯的阿拉伯脈絡來解讀，可以被理解成具異國風情的誘人異地；若放在當時的社會環境脈絡來看，這可以「引誘」人的「異土」，也可被解讀成八十年代中期開始的移民潮。若用此角度去解讀，此句便會和一兩年後《Beyond IV》〈摩登時代〉副歌「一聲祝福 / 一班飛機 / 放棄這都市

14　《真的 BEYOND I》專輯內頁（1998），KINN'S MUSIC，缺頁碼
15　順帶一提，MICK KARN 就是在黃貫中首張個人大碟《YELLOW PAUL WONG》中為〈貫中的動物園〉、〈某日〉等作品彈 FRATLESSBASS 的低音結他手。

／出於當天／拋開當天／流亡何地」的告別及〈爆裂都市〉「在遠地裏歌聲充滿著悲悽……讓我請妳今晚跟我分開走」、「問哪方是我家土／求講給我知」的「告別」和「遠地」打通了。「風中飄著異土的引誘」一句又與同碟作品〈玻璃箱〉那句「何常無人曾放棄這都市」互相呼應。

音樂方面,在〈無聲的告別〉的 verse 中,世榮用了拍鼓邊的手法,這是在 Beyond 作品中很少聽到的聲音。同樣少見的是家駒在 verse「含淚告別了無聲」一句用了假聲來處理高音的手法。家駒通常會用 Rock 腔來處理高音,但在〈無聲的告別〉這類抒情作品中使用 Rock 腔來飆高音並不合適,所以家駒罕有地使用了假聲。家駒另一次這樣刻意地使用假聲來飆高音,是〈情人〉副歌那句無人不曉的「有淚有罪有付出」,可惜的是,這個「另一次」,已家駒的最後一次。

以傷逝為題的〈追憶〉intro 以低音結他帶頭引路,清聲結他的分解和弦則留在較後位置。低音結他的引路叫筆者想起地下時期〈Dead Romance Part I〉低音結他的角色。留意〈追憶〉這低音結他旋律到 intro 尾聲時以下行軌道向下沉去,彷彿把聽眾拉進深淵。家駒曾與前女友潘先麗討論過〈追憶〉歌曲的背景:

……他(家駒)說這首歌是寫給去世的女朋友(當然是虛構的),內容是晚上在她墳前,一邊抽煙,一邊懷念過去的她。當時我還開玩笑地講:那我要是哪天死了,你要記得在我墳前唱首歌哦。然後他很嚴肅地講:神經病,不要亂講啦。[16] (潘先麗)

16 《追憶黃家駒》(2013),鄒小櫻(總編輯),KINN'S MUSIC,缺頁碼

　　〈隨意飄蕩〉是一首精美的小品，是 Beyond 的滄海遺珠。一如〈追憶〉，〈隨意飄蕩〉以低音結他帶頭，相伴的是閒適的清聲結他 / Mandolin 造句[17]。低音結他在開首呈現的固定節奏，就如歌詞「雲霧裏踏步而行」般踏著大步。副歌以象徵「艷麗世外」的密集仿弦樂音群又是作品的另一亮點。歌詞方面，〈隨意飄蕩〉講述在天空飄蕩的經歷，近似古代僊人遊仙般的「飛升」狀態。「僊人」指凌空飛去的人，而僊人飛升的目的是為了「棄絕有限的塵世，遨遊天界」[18]，〈隨意飄蕩〉的飄蕩或飛升就如《莊子・內篇》〈齊物論〉所述的「乘雲氣，騎日月，而游乎四海之外」。〈隨意飄蕩〉那「雲霧裏踏步而行」的舉動，是前作〈灰色的心〉那句「但願是造夢 / 人若似白雲 / 隨著風飄去 / 沒有累 / 就像在造夢 / 全沒有束縛 / 忘卻心底中俗世事」的延續。歌曲以避世的方式忘卻俗世事，表面瀟灑超脫；但若我們細心研讀歌詞「偶爾眷戀向下望」一句，會發現歌者其實對現實念念不忘——若真的超脫，為何還要「偶爾眷戀」？所謂的「隨意飄蕩」，只是一種理想化的逃避策略。把這句放在第二次 verse 的「偶爾眷戀向下望」，與同期作品〈新天地〉同樣放在第二次 verse 那個與殘酷現實相連的「流淚石像」（空中躺著流淚石像 / 從前曾想改變世態 / 知否今日人類動蕩 / 如同雲風消散遠去）相比，可見樂隊當時的情緒：他們對現實不滿，理想主義地想躲到一個完全虛構的世界，卻又掙不開現實，所以要「偶爾眷戀向下望」、在新天新地上岸後還提著從前曾想改變世態的「流淚石像」。後來 Beyond 名成利就，又有了另一番經歷，人生也翻了幾翻；到最後真的能放下一切，再一次飛升，已是多年後三子時期的〈無重狀態〉[19]。

　　〈過去與今天〉是香港電台節目《暴風少年》的片頭曲。《暴風少年》全名為《執法者系列：暴風少年》，是以「單元故事形式展現七段邊緣少年的樂與

17　根據歌紙資料，〈隨意飄蕩〉的 MANDOLIN 由劉志遠彈奏。

18　《重審風月鑑——性與中國古典文學》(2016)，康正果，釀出版，頁 140-141

19　關於三子時期飛升作品與〈隨意飄蕩〉的比較，可參閱本書介紹《不見不散》專輯一章。

怒」[20]。黃貫中、黃家駒和家駒的緋聞女友林楚麒有份參與《暴風少年》第一集〈黑仔強〉的演出。《暴風少年》版〈過去與今天〉的歌詞與專輯版本有出入，在《亞》專輯的歌紙中，〈過去與今天〉的填詞人是黃家駒；而在《暴風少年》片尾的字幕中顯示，該版本的填詞人卻是黃家駒和翁偉微。為方便討論和比較歌詞，以下為《暴風少年》版和專輯版相對應的歌詞：

〈過去與今天〉（《暴風少年》版）	〈過去與今天〉（《亞拉伯跳舞女郎》版）
踏碎這街角／雷雨電 誰去擋／失意冷風	踏破這黑暗／寧與靜 誰會管／失意冷風
知否我已踢破／舊日的理想 知否我也要個夢／要我醉倒	可知我已放棄／舊日的理想 知否我也有個夢／要我醉倒
就像／就像／就像 像那天邊星光閃動／暗裏照我身 試問誰人曾會考慮／你我今天	就像／就像／就像 像那方的星光閃動／眼也會發光 試問誰人曾會考慮／過去與今天

　　細心比較兩套歌詞，會發現《暴風少年》版的用詞更貼合單元劇的主題，例如「踏碎這街角」比「踏破這黑暗」更容易叫人聯想到邊緣青年愛在街中遊蕩的意象，當中的「雷雨電」加上兩套詞都有用上的「失意冷風」比專輯版的「寧與靜」更能與《暴風少年》的「暴風」作回應。部首皆為雨部的「雷雨電」三字有著密集的畫面，更叫筆者想起莎士比亞（William Shakespeare）名劇《馬白克》（Macbeth）其中一位女巫的對白：「When shall we three meet again? In thunder（雷），lightning（電），or in rain（雨）?」。「踢破舊日的理想」比「放棄舊日的理想」更有力度，這力度和動態與「暴風」匹配。在作詞的技術層面上，《暴風少年》版似乎有更多技巧上的考量，例如詞人刻意在副歌重音位用上「天邊」的開首「天」字（這是理想的做法）；反觀專輯版，這

20　〈海報系列：暴風少年〉，香港電台網站

個位置放了「那方」的「方」字,「方」接續了「那」字,並非一個詞語的開首,在較嚴格的技術層面上,不應放在重音位,若有其他更好方案的話,應可免則免。從以上種種,可見《暴風少年》版的歌詞比專輯版有著更多的修飾與打磨,也與《暴風少年》的主旨更為吻合。順帶一提,香港電台的《暴風少年》共有七集,其中一集叫「寧與靜」[21],與專輯版的歌詞相同。音樂方面,〈過去與今天〉是全碟最搖滾的作品,世榮搶耳的 double kick 叫人眼前一亮。這段搶耳的鼓聲也叫筆者想起安全地帶〈彼女は何かを知っている〉開首的鼓聲。至於副歌部分那支與主唱死纏爛打的結他旋律線,又是歌曲的另一亮點。

〈孤單一吻〉充滿異國風情,當中的情慾感與〈亞拉伯跳舞女郎〉同出一轍。值得留意的是,「起舞如火焰 / 消失永沒追尋」的旋律與家駒極喜愛的 Fusion 結他大師 Al Di Meola 於《Casino》大碟中的純音樂作品〈Egyptian Danza〉頗近似。順帶一提,〈Egyptian Danza〉中的結他調音和《亞》專輯中的部分作品近似,兩者也用結他彈奏中東音樂的 scale,兩者也有 Flamenco 結他造句;〈Egyptian Danza〉intro 那既華麗又神秘的色彩叫人想起〈東方寶藏〉;不過〈Egyptian Danza〉用的是 Jazz Fusion 甚至 World Music 的語言,而《亞》則較流行和搖滾。若果把《亞》濃縮成一首五分鐘的 Jazz Fusion 音樂,出來的效果大概會與〈Egyptian Danza〉類同,喜愛《亞》的讀者或想尋找家駒音樂軌跡的聽眾務必要一聽此曲。

〈玻璃箱〉所描述的場景叫人聯想起下一隻專輯的〈迷離境界〉,而這要「衝出」的「玻璃箱」,就是 Beyond 作品中常見的「牆」的代替品。聽〈玻璃箱〉那多層次的編曲絕對是一種享受。〈水晶球〉帶有濃濃的末世意象,也有反戰意味,「知否今天的戰爭(是誰人製造)/ 閃爍烽火毀去 / 心嚮往世外是

21 同前註。

桃園／失聲叫喊是身處戰火中」除了講戰爭外,「心嚮往世外是桃園」又把焦點帶到〈隨意飄蕩〉那「艷麗世外」,或〈新天地〉那烏托邦。由此可見,《亞》除了用中東音樂來強化其概念性外,不少歌曲的主旨也在互相呼應著。

《孤單一吻》單曲

的士夠格

《孤單一吻》
1987 年

· 孤單一吻（Single-Mix）
· 孤單一吻 （Noon-D Mix）
· 無聲的告別

▋ 的士夠格

〈孤單一吻〉是 Beyond 在《亞拉伯跳舞女郎》大碟內的一曲，其後被抽取出來作 12"single，發行數量不超過二千張[1]。Beyond 在五子時期經常推出 remix，主打 disco 市場，這些混音版都是在 Beyond 成員沒有參與的情況下推出的，質素參差之餘，出來的效果也不是樂隊的原意。黃貫中曾對這批 remix 有以下評價：「反感⋯⋯原因是不喜歡那些 remix。remix 應是令作品錦上添花，帶出新角度、新生命，不是加快 tempo 便行。不然便有如遭強姦般。」[2]

若我們用聽搖滾的角度去對待這止作品，會發現嘗試在這些 remix 中找出蛛絲馬跡來分析 Beyond 的音樂風格是徒勞的，而這些作品很多時都是支離破碎，把 Beyond 原作那精密的編曲和互相緊扣的線條（這是 Beyond 的強項，尤其在五子時期）拆爛得體無完膚。然而，若我們用「落 Disco」或 Disco 音響的角度來聽，又會發現它們有著 Disco 的舞池能量和 remix 的解構思維。筆者未經歷過當年的本地 Disco 文化，但據了解，那個年代中文作品並不多，Beyond 這批作品可算是較早的一批在 Disco 出現的中文作品（另一首大熱作品是 Raidas 的〈吸煙的女人〉）。用此脈絡去理解，這批作品的先鋒性又有其歷史意義。

〈孤單一吻〉（單曲混音版）以副歌開首，為了顯示 remix 和原曲不同，在家駒唱完「孤單的一吻」後，remix 把「她肖像」剪走，再由成員唱出「Lalala」，這與原本是主音（家駒）及和音（Lalala）緊湊的對答不同，在這種處理下，變成了兩條互不相干、各自表述的音軌。

1　再版《孤單一吻》唱片內頁。
2　〈黃貫中 REVENGE〉（2002），袁志聰，《MCB 音樂殖民地》VOL.187，2002 年 4 月 12 日，頁 16

「Noon-D」混音版是以受當時年輕人歡迎的 Noon Disco 製作的版本，〈無聲的告別〉（單曲混音版）與原作分別不大，只是 music break 那段 guitar solo 不同而已。根據再版 CD 的文案，〈無聲的告別〉作為一首 B-side 作品，在電台的播放率反而比〈孤單一吻〉高，這大概是因為〈孤單一吻〉太具異國風情，欠缺了〈無聲的告別〉的都市感和在地感吧。

在 Beyond 走上地面後，有人稱他們為「搖擺叛徒」。若一般人只以這些 remix 為切入點瞎子摸象般片面地去認識 Beyond，相信也會有同樣的結論。

《舊日的足跡》單曲

Remix 的足跡

《舊日的足跡》
1987 年

‧舊日的足跡（全長版本）
‧過去與今天（黑仔強混音）
‧永遠等待（原裝版本）

*〈舊日的足跡〉的歌詞評論請參閱《踏著 BEYOND 的軌跡 I──歌詞篇》相關章節。

▌舊日的單曲

當《現代舞台》把地下時代《再見理想》盒帶的〈舊日的足跡〉重新灌錄時，〈舊日的足跡〉再一次被抽出來製成單曲。筆者當時從未見過此單曲，只能找回後來重新發行的 CD 版進行評論。

〈舊日的足跡〉（全長版本）單曲是《現代舞台》的版本，但《現代舞台》的〈舊日的足跡〉在唱至最後一次副歌「每一分親切……」時，音樂便慢慢 fade out，像絲絲記憶慢慢消失。全長版本〈舊日的足跡〉卻沒有在副歌 fade out，並保留了長長的結他 outro，這 outro 來自兩支結他的對答和接力，這種精妙的對答接力架構近似〈金屬狂人〉的 outro，喜歡聽 Beyond 結他 solo 的樂迷不容錯過。

一如《孤單一吻》單曲內的 remix 作品，〈過去與今天（黑仔強混音）〉也把原曲環環緊扣的樂器配搭拆散，只是聽起來其破壞程度不如《孤單一吻》單曲內的 remix 作品那麼嚴重。副歌的「就像就像就像」在 remix 版中被多次重複，聽起來甚至覺得玩票到有些滑稽，感覺就像古巨基在串燒歌〈勁歌金曲〉中把蔣志光／韋綺珊〈相逢何必曾相識〉的副歌「令你令你令你令你……」無限重複般，有點引人發笑。在唱至「就像像那」時，我們大概會聽到「那方」的「方」字未被完成切走，在當時的 remix 來說，這可算是一個瑕疵，但若把這突了出來的「方」字和近年流行的 Vaporware 作品的處理手法比較（可參考 Macintosh Plus 在《Floral Shoppe》中的作品），這種突出來的尾音又有一種因巧合而得出的前瞻性。歌名中「黑仔強」這名字來自黃貫中在參與單元劇集《暴風少年》時，所飾演的同名角色「黑仔強」。

「黑仔強混音版」在開場部分那公式的電鼓鼓聲，加上「格格」聲的機械化結他聲效，竟令筆者聯想起一些 EDM（Electro Dance Music）或工業音樂，又或是七八十年代冰冷的電音樂團作品（如早期 The Human League

〈The Touchables〉的鼓聲）。同樣工業的還有〈永遠等待（原裝版本）〉，intro 時那如電鞭打地的電鼓聲，為歌曲配上小小地下感覺。

《現代舞台》

Beyond 的新浪漫

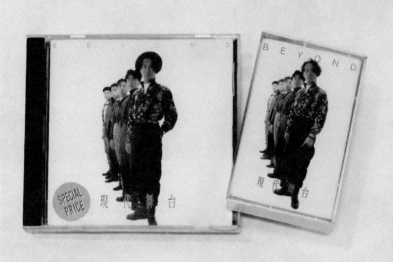

**《現代舞台》
1988 年**

· 舊日的足跡
· 天真的創傷
· 赤紅熱血
· 衝上雲霄 ¹
· 冷雨夜
· 雨夜之後（純音樂）
· 現代舞台
· 午夜流浪
· ONCE AGAIN
· 城市獵人
· 迷離境界

*〈舊日的足跡〉、〈天真的創傷〉、〈現代舞台〉及〈城市獵人〉的歌詞評論請參閱《踏著 BEYOND 的
軌跡 I——歌詞篇》相關章節。

1　　原裝卡式帶歌紙外頁的歌名為〈衝上雲宵〉，內頁為〈衝上雲霄〉。本書採用〈衝上雲霄〉。

新浪漫

《現代舞台》是 Beyond 最具新浪漫氣質的大碟。新浪漫（New Romantic）是七十年代至八十年代初的一種音樂風格，新浪漫樂隊愛把電音注入搖滾樂中，使音樂在激情中帶著一種八十年代獨有的冷艷摩登感。在《現代舞台》中，合成器和 Keyboard 被大量使用，它不如其他 Beyond 大碟作品般只用作墊（pad）起結他和主音，也不採用八十年代流行曲那些流行得沒有個性的調音，《現代舞台》內的電子聲響，往往被放得很前，有時與主音結他平起平坐，間中甚至會走得更前，以誇張大膽的線條吸引耳朵。例如專輯同名歌曲〈現代舞台〉的引子、其電音的高調搶耳程度，可媲美 Human League 在《Dare》的作品如〈The Things That Dreams Are Made Of〉。當低音線如上文所言般在《亞拉伯跳舞女郎》混音時被不尋常的刻意推前，那麼在《現代舞台》混音時被放得很前的，會是劉志遠的鍵琴聲。電鼓的使用也增加了作品的電器感，而這種電器感亦是八十年代的產物。

在編曲方面，整張《現代舞台》的編曲思維也傾向電子而非純結他和弦導向：不同色彩和質感的樂器如積木般堆積進出，使音樂充滿層次感。結他所強調的也不只是獨奏的技巧、複雜性或樂器帶動的搖滾能量，而是結他所營造出來的質感和線條。以〈衝上雲霄〉為例，副歌時在歌詞的句與句之間都插入了一段如機器聲的結他旋律，而這固定的旋律被多次重複，變成一種 pattern。〈城市獵人〉的副歌也有類似的結他處理手法。把〈衝上雲霄〉副歌的重複結他造句與地下時期〈再見理想〉verse 歌唱時伴隨如〈While My Guitar Gentlely Weeps〉式的 solo 比較，〈衝上雲霄〉的 pattern 明顯更具八十年代／新浪漫時代的時代感，而〈再見理想〉流的卻是七十年代的血。

《現代舞台》中關於新浪漫的參照比比皆是：〈城市獵人〉那充滿未來感和科幻感的合成器引子，可追溯至 Gary Numan（七八十年代英國電子樂手，

擅長製作充滿未來科幻氣息的電子音樂）在《The Pleasure Principle》內的 SynthPop 作品如〈Airline〉和〈Films〉，或者是八十年代英國 Synth Pop 樂隊 Visage 的同名作品，副歌那肥厚的低音結他線條與以 David Byrne 為首的七八十年代美國 Post-Punk ／ Art-Pop 樂隊 Talking Heads 的名作〈Psycho Killer〉十分近似。〈衝上雲霄〉intro 那晶瑩高潔的鋼琴聲叫人想起新浪漫樂隊 Ultravox 的〈Private Lives〉、八十年代意大利男歌手 Gazebo 的〈I Like Chopin〉、甚至是譚詠麟的〈都市戀歌〉intro 的琴聲。〈Once Again〉結他 solo 引子中那軟性的質感近似 Duran Duran 的經典〈Save A Prayer〉，〈現代舞台〉所呈現的霸氣和壓場感則直逼 Depeche Mode 的〈People Are People〉。

▌百家布

　　談起歌曲〈現代舞台〉，此曲的結構和編曲更是大膽，可說是全碟的典範：Beyond 在每一段落都用上不同質感的樂器，使段落的變化跨度變大，甚至連電鼓的密度也有強烈變化：歌曲所追求的，並非一般四拍四流行搖滾的「線性」流暢感，其呈現的感覺，就像一塊塊色彩拼出來的百家布。其實《現代舞台》專輯中不少作品也有此「塊狀結構」的傾向，不過同名歌曲〈現代舞台〉是當中風格最明顯最前衛的一曲。與這種「塊狀結構」近似的作品有 Japan 的《Tin Drum》，雖然後者比〈現代舞台〉更前衛（Avant Garde）。〈現代舞台〉中段的 Music Break 更是「後現代」：music break 放棄 show off 式的 solo，取而代之的是三段不連貫的音樂碎片拼貼：第一段先是短短的電音，突然變成第二段富異國色彩的段落（就像是對上一隻大碟《亞拉伯跳舞女郎》的回應），最後是一段舞池音樂般的 break。這種近似電影蒙太奇的突兀拼貼手法，叫人想起 Krautrock 實驗樂團 Faust 的《The Faust Tapes》、

或是近年流行，名為 Epic Collage 的音樂品種。《現代舞台》是 Beyond 另一個富實驗性的嘗試——當人們批評碟內的作品如〈天真的創傷〉或〈冷雨夜〉走得太商業化時，其實大碟內同時暗藏了不少偏鋒的作品，只是人們未必願意去發掘而已。

▌ 個別作品

在《現代舞台》中，〈舊日的足跡〉可算是全碟較為搖滾的作品之一，此曲最早收錄於自資大碟《再見理想》中，《現代舞台》版本把原曲的編曲和歌詞稍作修改。歌曲從充滿鄉愁的琴聲開始（由小島樂隊的鍵琴手孫偉明演奏），然後是一段代表祖國壯闊山河的引子，這引子的宏偉感，叫人想起金屬樂團 Europe 的名作〈The Final Countdown〉。歌曲中段的雙結他穿插和對答又是另一聆聽重點，而〈舊日的足跡〉的全長版本（並無收錄在原碟中）更把這對答延展至歌曲 outro。〈天真的創傷〉捕捉了八十年代日本流行曲的氛圍，當中的木結他段落帶有〈昔日舞曲〉的影子。verse 的編曲有著安全地帶作品〈恋の予感〉（即黎明〈一夜傾情〉）的格調。〈天真的創傷〉使用了 Beyond 經常重複使用的一節旋律：

〈天真的創傷〉：曾 - 令 - 我 - 的 - 心

這一小節上升旋律通常會出現於主歌或副歌的第一句，以 hook line 的身份，如遊隼般由低處爬升，成為 Beyond 的標誌式旋律[1]。

〈赤紅熱血〉是 Beyond 情歌體系中較罕見的情慾型情歌，歌中近末段那一下槍聲是神來之筆。在一次訪問中，當被問到歌曲中與性相關的題材時，

1　關於這段經典旋律的討論，請參閱《繼續革命》一章。

家駒認為「不需要掩飾」；但當記者認為〈赤紅熱血〉的情慾場面寫得太間接時，家駒的回應是「中國人仍然很難開放地去接受和談論性」[2]。試把〈赤紅熱血〉的歌詞與皇妃樂隊於 1985 年推出的大碟中與性有關的露骨作品相比，我們不難發現記者所指的「間接」為何物。有趣的是，〈赤紅熱血〉是全碟之中較多被 indie 樂隊翻唱的作品。

〈衝上雲霄〉為家強和家駒唯一的粵語合唱作品[3]，歌詞信息以反 → 正 → 合的方式推進：

[反]（家強帶出負面情緒）心已是冰／沒法可被溶解……[4]
[正]（家駒的勸勉）我勸你／無謂憤世收起／不理不問……
[合]（家駒和家強的正能量結論）世界在轉動／同渡困境互勉勵……

在 Beyond 系統中，以類似「反 → 正」形式推進的，還有〈飛越苦海〉等作品。把這些作品放在一起，我們不難發現 Beyond 式言志歌曲的常見進路和結構：

	[反]	[正]
〈衝上雲霄〉	心已是冰／沒法可被溶解	我勸你／無謂憤世收起……
〈飛越苦海〉	這世界令你害怕 你也要莫嘆奈何 這變化下了烙印 冇勇氣面對未來／黑暗 不敢張眼望……	但你要張眼望…… 畜生都要飛越苦海…… 我與你要盡快踏上／那個永遠自我路途……

2　〈看 BEYOND：那攝舊日的理想，今日的天地〉（1988），BLONDIE，《結他 &PLAYERS》，VOL.61，頁 19-25
3　家駒和家強另一首合唱作品是日文歌〈我想奪取妳的唇〉。
4　卡式帶歌紙為「心似是冰」，家強唱的是「心已是冰」。本書跟隨家強歌唱版本。

	[反]	[正]
〈巨人〉	每個變化也會再次令我 不知所措…… 我已佔有智慧也會害怕 過往智慧看似再也沒法 解釋今天／解釋心中所有的 問號是一樣	我要發奮設法變做勇猛 預備日後落力為著使命 我要帶領世界再創道理
〈金屬狂人〉	心中多少的滄桑 不可抵擋的空虛 卑躬屈膝的一生	加添一分力量 今天必須洗去那悲傷
〈情懷無悔〉	總不應因慌慌張張竟反轉了錯對 ／總不應因卑恭屈膝似虛弱的身 軀	情懷無悔／何妨將俗世得失拋低 ／前路可不管東西／自信找到依歸 豪情澎湃／臨危不懼畏

　　〈冷雨夜〉是家強第一首獨唱作品，此歌竟意外地在卡拉 OK 非常流行，家強在「1991 演唱會」版本中那長長的 bass solo 為歌曲增加了話題亮點，並造就了三子時期的國語版〈緩慢〉。順帶一提，家強在加入 Beyond 前曾是 Genocide 樂隊的主唱[5]。〈冷雨夜〉和〈天真的創傷〉這兩首傷逝型失戀情歌，是下一隻大碟的經典之作〈喜歡你〉的雛型，留意三首歌都有近似的場景。

　　〈午夜流浪〉和〈Once Again〉是黃貫中初試啼聲之作，惟其頗帶書卷氣的歌聲未能配合到歌曲的搖滾氣氛，到了〈大地〉時，黃貫中才找到自己的歌唱方向，並且令 Beyond 一舉翻身。〈Once Again〉的結他氣質除了如上文所說叫人想起 Duran Duran 的經典〈Save A Prayer〉外，另一個參考點是安全地帶的〈ワインレッドの心〉（酒紅色的心）。〈午夜流浪〉在「流露年青的衝勁／常在四周的嘲笑」上層搭建的仿弦樂聲效，又是另一個很 New

5　〈BACK TO BASIC 黃家強〉（2002），袁志聰，《MCB 音樂殖民地》VOL.198，2002 年 9 月 13 日，頁 15-17

Romantic 的處理手法，而在歌詞紙上提及到此曲的創作意念來自劉宏博[6]。〈城市獵人〉主人翁的孤高情緒，與後來〈命運是我家〉頗近似，歌曲的未來感也令人眼前一亮。而終曲〈迷離境界〉那荒誕扭曲的引子與歌詞主旨十分配合，仿交響編曲所帶來的不祥感叫筆者想起〈Phantom of the Opera〉或 Klaus Nomi 的作品。歌曲最後那仿交響曲的結尾手法，更為全碟寫上美滿的句號——雖然這些仿弦樂聽感過於 MIDI，感覺像在聽早期 In the Nursery 的仿弦樂「virtual soundtrack」。將這手法引入搖滾樂結尾，最經典的可算是 The Beatles 的〈A Day in The Life〉；在本地樂隊方面，可參考與〈迷離境界〉同時期，樂隊 Fundamental 的作品〈流亡舞影〉。值得留意的是，五子時期 Beyond 所發表的兩張大碟都用上首尾呼應手法，使整張專輯的感覺更為一致，《亞拉伯跳舞女郎》首曲〈東方寶藏〉以神秘的阿拉伯調子開始，終曲〈水晶球〉則以一段看似額外加上去的阿拉伯 Lick 作結。《現代舞台》的開卷作〈舊日的足跡〉以鋼琴和宏偉的仿弦樂開始，終曲〈迷離境界〉亦以仿弦樂作結。這種處理手法在劉志遠離開後緊接的三張專輯中再沒有被採用過，終曲取而代之的是黃貫中極為鬱結的「終曲三部曲」。關於這點，容後再談。

歷史意義

《現代舞台》在 Beyond 發展中有著兩個重要的意義。第一，大碟首次引入家強和黃貫中作單飛主唱，使唱片有更多元化的聲音，雖然兩人的歌唱風格和定位尚未確立，但已是一個不錯的嘗試。第二點是 Beyond 首次與填

6　劉宏博是 BEYOND 四子的好友，後來有份參與 BEYOND 的國語歌詞創作。三子時期作品〈阿博〉正正以他為主角。

詞人劉卓輝先生合作。劉卓輝先生早年為音樂雜誌工作，曾跟 Beyond 做過訪問，從此認識 Beyond。後來，劉卓輝又認識了 Beyond 當時的經理人陳健添先生（Leslie Chan），Leslie 發現了劉的才華，劉便開始與 Beyond 合作[7]。雖然家駒曾在訪問中指〈現代舞台〉「很多沉音，令唱的部分較難發揮」[8]，但劉卓輝先生在 Beyond 作品中的重要性，相信大家在往後的日子都有目共睹。

《現代舞台》是劉志遠在 Beyond 的最後一張作品。當時是劉志遠主動要求離隊，而離隊的理由是「因為家人的要求，要出國讀書」[9]。然而，不久之後他又回來與梁翹柏重組浮世繪。直至多年後，劉志遠在訪問中道出真相：原來當時會離隊是因為他與黃家強不和[10]。1988 年 4 月 30 日，Beyond 五子在大專會堂舉行「蘋果牌 Beyond 演唱會」，家駒在 Encore 時宣佈遠仔離隊的消息。在五子一起大合唱校歌〈再見理想〉後，筆者最喜愛的 Beyond 五子時期正式結束。

7　《歲月如歌：詞話香港粵語流行曲》(2009)，朱耀偉編著，三聯書店，頁 34
8　〈看 BEYOND：那撮舊日的理想，今日的天地〉(1988)，BLONDIE，《結他 &PLAYERS》，VOL.61，頁 19-25
9　《真的 BEYOND 歷史 ——THE HISTORY VOL.1》(2013)，陳健添，KINN'S MUSIC LTD.，頁 138
10　《組 BAND 起義第二十八集：劉志遠》(2014)，PODCAST

1988

四子時期（香港）

1991

《秘密警察》

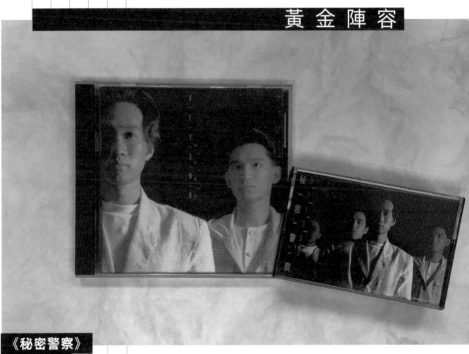

《秘密警察》
1988 年

· 衝開一切
· 秘密警察
· 再見理想
· 昨日的牽絆
· 未知賽事的長跑
· 大地
· 喜歡你
· 每段路
· 心內心外
· 願我能

* 〈未知賽事的長跑〉、〈大地〉及〈喜歡你〉的歌詞評論請參閱《踏著BEYOND的軌跡I——歌詞篇》相關章節。

▌ 聲音轉型

劉志遠離隊後，Beyond 回復《再見理想》時期的四人狀態，形成了黃家駒、黃貫中、黃家強、葉世榮這黃金陣容，並推出加入新藝寶後的第一張專輯《秘密警察》。大碟的其中一個聆聽重點，在於沒有劉志遠後樂隊聲音的改變：沒有了劉志遠的軟性、秀氣和修飾，《秘密警察》內不少作品如〈秘密警察〉、〈未知賽事的長跑〉等都顯得陽剛氣十足。五子時期的 Beyond 不是不火，只是那結他的火氣常被合成器或另一支結他的軟性感覺中和了，令歌曲的整體感覺較中性：例如《現代舞台》就有一種八十年代新浪漫樂隊的中性。若《現代舞台》叫人想起 Talk Talk、Depache Mode，那《秘密警察》內那些重型音樂的聯想會是 Europe、聖飢魔等具流行傾向的重金屬樂團。話雖如此，《秘密警察》大碟並不是一味的火爆，一如《現代舞台》，《秘密警察》內不少歌曲也有使用電子合成器，但《秘密警察》的電聲傾向八十年代流行曲的語法和質感（參考〈喜歡你〉），討好但不刻意搶風頭，而《現代舞台》的電聲則傾向新浪漫那種摩登感（參考〈城市獵人〉），前衛且高調，兩者有著明顯的分別。而當這電音與黃貫中的重型結他結合時（參考〈衝開一切〉），出來的感覺就如 Hard Rock／Metal 樂隊 Van Halen 那張加入了重重電子合成器的大碟《1984》所收錄的作品，碰撞出一種與以往不一樣的感覺。此外，《秘密警察》也開始強調一種陽光氣息──在《秘密警察》之後，Beyond 被包裝成四位陽光男孩，自信、充滿活力、入世未深且多愁善感，與《現代舞台》的中性美男子和《亞拉伯跳舞女郎》的陰陽怪氣大相逕庭。這種陽光氣色加上陽剛的結他，使 Beyond 的音樂有所改變：在《秘密警察》之前，Beyond 的歌曲是黑夜的音樂；但在《秘密警察》以後，整體而言，Beyond 的音樂變成了白天的音樂。

雖然《秘密警察》比《現代舞台》更陽剛更重型更 Rock，但這種重型又

與地下時期《再見理想》或 Beyond 早期的重型不同。Beyond 早期的重型作品如〈巨人〉、〈金屬狂人〉（是指重金屬版而非錄音室 Rockability 版本）或家駒重唱高速啤機的〈衝〉時所展現的是學者 Frith 和 McRobbie 形容的陽剛搖滾（Cock Rock）風格，當中強調的是「傳統男性性徵中狂暴、獸性、膚淺、及時行樂的一面」[1]，但《秘密警察》時期卻更近似軟金屬（Soft Metal），當中注入了青春（Teenybop）風格，並有「表現女性性徵中認真、熱情四溢的一面，顯示完全的感情承諾」[2]。若果 Beyond 早期的重型金屬風是 Iron Maiden，那《秘密警察》時期的 Beyond 便會是 Bon Jovi。

▎林曠培

在編曲上，林曠培的參與強化了《秘密警察》的流行感，使歌曲更容易被大眾接受。在 Beyond 的編年史中，林曠培的名字首次出現於堅道明愛演唱會，《再見理想》〈舊日的足跡〉現場錄音版中家駒那句「Peter Lam：Keyboard」指的就是林曠培先生。林曠培與葉世榮識於微時，自幼懂彈鋼琴，後來又彈起結他，並在葉世榮中二時與另一位同學組成樂隊，在港島國際琴行練習[3]。在《真的 Beyond 歷史——The History Vol.1》一書中，陳健添先生提及外國回流的林曠培在劉志遠離隊後曾主動提議加入 Beyond，在遭拒絕後，林曠培以幕後身份協助 Beyond 編曲[4]。《秘密警察》改變了 Beyond

1 FRITH, S. AND MCROBBIE, A. (1978) ROCK AND SEXUALITY, IN S. FRITH AND A. GOODWIN (EDS) (1990) ON RECORD: ROCK, POP AND THE WRITTEN WORD. LONDON: ROUTLEDGE. 以上譯文摘自《流行音樂文化》，ANDY BENNETT 著，孫憶南譯（2004），書林出版社，頁 77

2 同前注。

3 《擁抱 BEYOND 歲月》（1998），BEYOND，音樂殖民地雙週刊，頁 157

4 《真的 BEYOND 歷史——THE HISTORY VOL.1》（2013），陳健添，KINN'S MUSIC，頁 145

的命運，除了主要歸功於家駒、貫中和劉卓輝在〈大地〉的貢獻，林曠培的貢獻也絕對不能忽視。五子時期 Beyond 的藝術性雖高，但對於大眾來説卻太深太前太孤芳自賞，林曠培的參與令《秘密警察》更商業化更入屋[5]，配合其他元素和際遇後，使 Beyond 更上一層樓。

▌ 主音選角

　　《秘密警察》的商業化進一步體現在主音的選角上。《亞拉伯跳舞女郎》主音全由家駒負責，《現代舞台》開始先導式地引入家強和貫中的獨唱，但初試啼聲的效果只是中規中矩（家強〈冷雨夜〉的一舉成名是「91 演唱會」bass solo 和卡拉 OK 引入後的事），《現代舞台》也節制地引入家駒與家強的合唱，效果也一般。然而，在《秘密警察》的十首歌中，家駒主唱的歌曲被大幅減至只有五首，黃貫中主理的大幅增至三首，家強一首，合唱歌一首，最後跑出來的是黃貫中主唱的〈大地〉。沒有人會質疑家駒的聲線和唱腔，但在流行曲的角度來看，這在某程度上也許是一個缺點：駒腔太獨特了，尤其是那搖滾和滄桑味，對於那個年代沒接受過搖滾樂洗禮和教育的一般聽眾來説，會太重口味太另類。Beyond 需要一個切入點，讓他們的聲音先令普羅大眾接受，在聽眾打開保守的耳朵之門後，Beyond 才可推銷自家的搖滾方案。這個切入點，由黃貫中主唱的〈大地〉打開。黃貫中當時的嗓音帶點清澀的書卷氣，個性雖然不及家駒，但諷刺地，正因為這種平凡和親民，才能讓大眾接受。筆者有時在想，若〈大地〉改由家駒主唱，歌曲會否如當日推出般爆紅——若由家駒主唱，可能〈大地〉仍會是「叫好」的作品，因為〈大地〉的曲詞編也極為上乘，但能否會如現實般「叫座」，筆者卻有所保留：若由家駒主唱，大概

5　林曠培最廣為人知的作曲作品為李克勤主唱的〈閃電傳真機〉。

〈大地〉只會有比〈舊日的足跡〉稍高一點的高度（那「稍高一點」來自劉卓輝的詞），黃貫中的參與卻為歌曲帶來新氣象（這「新氣象」正是《秘密警察》想營造的感覺），加上那軍裝 MV、家駒的曲和劉卓輝的詞，〈大地〉變成「無得輸」。

在整體佈局方面，黃貫中和家強的介入及四人合唱歌的出現也令大碟更具新鮮感和更多元，這種多元在搖滾大碟中是不必要的，但在香港的樂壇／娛樂圈中，這種多樣性是有好過無的——所以我們會在四大天王的同一隻大碟中找到跳舞歌、搖滾作品、鋼琴 Ballad 後加一首中國小調，充滿娛樂性。

▌ 電結他／電鼓

沒有了劉志遠，黃貫中的結他在編曲上擔當重要角色，換來的是直截了當的硬朗搖滾聲音。黃貫中也曾在樂隊自傳集《心內心外》中提到其快版作品有日本金屬樂團聖飢魔的影子[6]。值得留意的是專輯中電鼓的運用：前經理人陳健添先生（Leslie Chan）曾表示，由於世榮的鼓點有欠穩定，所以在錄音時決定用電鼓取代真鼓[7]。在重型作品上，這安排無疑嚴重減低了作品的火力和搖滾色彩，例如當我們聆聽〈衝開一切〉時，會聽到電結他後方撈鼓時發出的電鼓聲，感覺有點像超人卡通片的主題曲。然而，在多年後宏觀地聽《秘密警察》和往後大碟那 Metal 結他 + New Wave 電鼓的配搭後，筆者發現竟然很難在其他樂隊中找到這種聲音：因為一般人根本不會這樣做。這種使人尷尬的錯配，反而成了 Beyond 這時期獨有的聲音——雖然這聲音不一定好聽，但有趣在夠 cult 夠獨特。這種「錯有錯著」叫人想起法國新浪潮名導尚

6　《心內心外》（1988），BEYOND，友禾製作事務所有限公司，缺頁碼
7　《真的 BEYOND 歷史——THE HISTORY VOL.1》（2013），陳健添，KINN'S MUSIC，頁 95-96

盧・高達（Jean-Luc Godard）的電影名作《斷了氣》（Breathless）：有指當時劇組因為菲林底片不足夠，迫不得已地將電影拍得不連貫，卻誤打誤撞地把跳接（Jump Cut）效果發揚光大，形成強烈的風格。筆者沒有考究這典故的真偽，但其情況卻與《秘密警察》的電鼓異曲同工。

撇開了重型作品，在碟內的中慢板作品中，電鼓的使用反而為編曲帶來不少化學作用。以〈大地〉為例，電 Snare 的殘響、那如電鞭般的質感，與歌曲的浩瀚蒼涼十分匹配。類似的殘響 Snare 聲被放在〈喜歡你〉中，也像把時光拖回泛黃的過去。這種殘響叫筆者聯想起經典電影《Top Gun》的主題曲〈Take My Breath Away〉的鼓聲。

個別作品

〈衝開一切〉從大搖大擺的搖滾結他 intro 開始，不修飾、不做作，雖然合成器也有著不少參與，但歌曲整體給人的感覺是搖滾而非軟性電子。留意作品 verse 部分的結他旋律線條和行進模式與日本視覺系重金屬樂隊聖飢魔 II 的〈魔界舞曲〉有些許近似。〈衝開一切〉也帶著一股自信，這種自信在五子時期並不常見。

比〈衝開一切〉更火辣的有專題同名歌曲〈秘密警察〉，歌曲以秘密警察來類比一個因情傷而變得縱慾的玩家，歌曲 verse 那種懸疑感，和譚詠麟當時的〈刺客〉相近，整體格局也如〈愛情陷阱〉等作品。題材方面，〈秘密警察〉以東歐鐵幕國家的秘密警察借題發揮，目的是取用「秘密警察」的神秘感和時代感（那時人們大概覺得這些題材很酷），題材上的構思與比《秘密警察》早約一年發表的〈柏林圍牆〉（唱：羅文，詞：潘偉源）近似。〈秘密警察〉大概是樂隊應當時流行曲的潮流而命題的作品，亦正因如此，〈秘密警察〉與其

他 Beyond 標誌性言志情歌（「言志情歌」指在情歌的基礎上加入言志成分，或強調愛情和理想掙扎下的張力）相比，似乎欠了一份個性。〈秘密警察〉給人的神秘感和異國感更如上一隻碟的〈亞拉伯跳舞女郎〉和〈沙丘魔女〉的男生版。

編曲方面，那既霸氣又邪氣的結他有著 Black Sabbath 的畫面氣氛。第一次聽〈秘密警察〉的 verse，感覺好像似曾相識，細心聆聽，發覺 verse 和 pre-chorus 六句中，第一、三、五、六句的節奏與〈新天地〉有點近似，整段的結構和推進也與〈新天地〉相同，似是〈新天地〉的變奏：

	〈新天地〉（曲／詞：黃家駒）	〈秘密警察〉（曲／詞：黃家駒）
Verse	黑色煙霧／彌漫路上 迷迷糊中失了去向 身邊湧現／如夢幻象 猶如神話般那世界	身穿黑衣／裝作冷傲 閃身於街中的一角 焦急的心／總帶憤怒 眼裏殺機像似瘋癲漢
Pre-Chorus	怪鳥滿天像在呼喚 已變了新天地	遠看妳與伴侶走過 更叫我妒忌

與〈秘密警察〉一樣硬朗的還有〈未知賽事的長跑〉。歌曲 intro 一記直接的 double lead，其直截了當的感覺可追溯至地下時期的〈巨人〉或〈飛越苦海〉。把〈未知賽事的長跑〉與五子時期中任何一首作品作比較，〈未知賽事的長跑〉就像卸下濃妝的美男子，滴著熱汗，我們甚至可以在音樂中聞到四個大男孩的汗臭味。音樂方面，〈未知賽事的長跑〉以電結他作主導，並以三段雙結他旋律 pattern 一氣呵成地支撐全曲：第一段是 intro 的 double lead solo，第二段是支撐 verse 與 pre-chorus 的硬橋硬馬 Riff，第三段是由副歌中的分解和弦發展出來如氣泡冒升的旋律。不計樂器的質地，這氣泡旋律的結構其實與後來〈遙望〉的清聲 intro 近似。值得一提的是歌詞與旋律

的巧妙配合：在 pre-chorus 的第二句（鎗發令強迫出發），旋律帶有強烈的迫力，這迫力在第三句「面對吶喊／面對大眾」時稍有紓緩，面對如此旋律，詞人巧妙地用「鎗發令強迫出發」來強調旋律本身的迫力，並在第三句把鏡頭移離主角（面對吶喊／面對大眾）以作紓緩。說到鏡頭，〈未知賽事的長跑〉有著大量運鏡，詞中那「這面 XX ／那面 YY」的搖鏡結構，和副歌「隨著這路你衝／隨著那路我衝」的鏡頭轉換，都為歌曲增加了不少如賽跑般的動感。

〈再見理想〉把原作改成四人合唱版本，歌曲第一次出現於《再見理想》大碟，新版的編排和歌手也有所改變——原始版把全曲唱了兩次，由家駒主唱；重灌版則用了一般流行曲的編排結構，由 Beyond 四子分擔歌唱部分。

根據家駒在 1988 年「蘋果牌 Beyond 演唱會」中所說，在〈再見理想〉中，他們不是想告訴別人自己「有多慘、有多可憐，只是想反映一下生活中的種種無奈」。這種無奈是個人的、私密的。在 1986 年的原始版本中，當家駒唱出「心中一股衝勁勇闖／拋開那現實沒有顧慮／彷彿身邊擁有一切／看似與別人築起隔膜」時，那患得患失的無力感，如一條刺般觸動了聽眾內心深處的神經。〈再見理想〉內的主角雖是特定人物，但其流露的情感卻是普世的。這是一個集體的秘密，我們各自把這秘密小心收起，不想為人所知，但當家駒在原始版把這秘密唱出來時，我們才發現原來自己不是孤獨的，或者說，有一班人跟我們一起孤獨。這種感覺是矛盾的、甚至是尷尬的，一方面我們不想把這種完全私人的感受公開，但另一方面又想與人分擔這感覺，原始版的成功之處，就在於它能準確地捕捉到這情緒。

若果原始版的關鍵詞是「孤獨」，那《秘密警察》內的重灌版本就是「大度」。重灌版本強調的不是那種被遺棄的無力感，而是著重於歌曲中那激昂的搖滾能量。把歌曲由一人主唱變成合唱歌，是這種能量的另一種展現形態。在這種能量的帶動下，歌曲流露著一股 Stadium Rock 的氣派。其實〈再

見理想〉的歌詞是 Beyond 四子在 band 房內一人一句砌出來的（另加梁翹柏的參與），因此合唱版本似乎更能表達出歌曲的原意。我們彷彿能在重灌版〈再見理想〉中聽到四位一體的 Beyond 成長過程，看到他們如何由地下走到地上，如何初試啼聲，這段 Beyond 和樂迷間的集體回憶，和原始版那私密情感有著強烈對比。

在 Beyond 的音樂體系中，〈再見理想〉重灌版本還有著一個重要的位置。重灌版〈再見理想〉是第一首四人合唱的作品，往後有不少四人合唱的作品也是照著類似〈再見理想〉的格式行進。這個「合唱格式」所指如下：

- 先由家駒打頭陣唱第一段，以收先聲奪人之效
- 家駒唱後，其他成員接力
- 歌曲以大合唱形式作結，以製造高潮

在新藝寶時期的 Beyond，每隻大碟都收錄了最少一首四人合唱作品，而且不少更是主打歌，可見這強調 Beyond 四位一體的「合唱格式」的重要性。四人合唱的歌曲及每首歌的分工如下：

（駒 = 黃家駒；中 = 黃貫中；強 = 黃家強；榮 = 葉世榮；合 = 合唱）

〈再見理想〉

Verse：**駒** →*chorus*：**中**

Verse：**強** →*chorus*：**榮** →*chorus*：**合**

〈真的愛妳〉

Verse：**駒** → **強** →*pre-chorus*：**駒** →*chorus*：**駒** →

Verse：**中** → **榮** →*pre-chorus*：**駒** →*chorus*：**駒** →*chorus*：**合**

〈交織千個心〉

Verse：**駒** → **榮** →*chorus*：**駒**

Verse：**中** → **強** →*chorus*：**中** →*chorus*：**合**

〈文武英傑宣言〉

Verse：**駒** → **榮** →*chorus*：**強** → **中** → **合**

Verse：**駒** → **榮** →*chorus*：**強** → **中** → **合**

〈戰勝心魔〉

Verse：**駒** →*pre-chorus* **強** →*chorus*：**合** → **駒** → **合** → **中**

Verse：**中** →*pre-chorus* **榮** →*chorus*：**合** → **駒** → **合** → **中**

〈送給不知怎去保護環境的人（包括我）〉

Verse：**駒** → **強** →*chorus*：**合**

Verse：**中** → **榮** → *chorus*：**合**

〈不再猶豫〉

Verse：**駒** → **強** →*pre-chorus* **駒** + **強** →*chorus*：**合**

Verse：**中** → **榮** →*pre-chorus* **中** + **榮** →*chorus*：**合**

因此，〈再見理想〉可算是 Beyond 合唱歌的藍本。

與上一張專輯比較，為使作品更商業化，情歌在《秘密警察》內的比例和煽情度進一步提升，並且比以往的大碟更著地更動人。〈喜歡你〉是當中的表表者，與上一隻大碟的情歌作品如〈天真的創傷〉或〈冷雨夜〉相比，〈喜歡你〉的討好之處，在於它的苦澀上還帶著點點甜絲絲。〈天真的創傷〉或〈冷雨夜〉

是一味悲情的,而〈喜歡你〉是 bittersweet 的,這點甜能給予聽眾點點遐想,這正是〈喜歡你〉的動人之處。〈喜歡你〉的甜,一方面來自家駒磁性得來帶點沙啞的嗓音,另一方面來自那如繁星點點、質感近似 Marimba 之類的電子合成器聲效。這音軌成功營造出一種夢幻甜美感,這種感覺是在過去的情歌作品中未曾聽過的。Beyond 之後曾多次在情歌中注入這種夢幻編曲,例如〈與妳共行〉的 music break(像公主王子走進童話堡壘:一如歌詞那句「墮進美麗故事卻似是像童話」)、〈完全的擁有〉music break(像「共妳往宇宙無窮天邊去」)、〈早班火車〉的朦朧編曲、〈遙望〉那如霧似夢的結他勾線等,此手法百發百中,例無虛發,成功迷倒萬千少男少女(包括筆者)。〈喜歡你〉這段夢幻的 Sequence 由世榮引入,他曾於訪問中表示,他在八十年代初從不聽 Depeche Mode、Pet Shop Boys 等電子音樂單位,更覺得鼓機缺乏人性。但到了八十年代後期,他卻愛上了在作品中運用 Sequencer,如〈喜歡你〉便引入了 Sequencer[8]。到了三子時期(尤其在《驚喜》專輯前後),電音的運用就更為明顯與大膽,世榮往往是帶頭引入電音的那位,由此可見世榮音樂品味的轉變和成長。其他情歌方面,〈秘密警察〉已在上文提及,在此不贅,〈昨日的牽絆〉那酒吧和酒的場景仿似是現實版的〈亞拉伯跳舞女郎〉,歌詞的糾結情緒和迷失感是 Beyond 常用的題材。至於〈心內心外〉是家強第一首寫的歌,作品寫於《永遠等待》時期,但直至《秘密警察》時才推出。家強表示此曲受八十年代英國樂隊 The Style Council(Paul Weller 那隊)的影響[9]。歌曲寫的是單身的寂寞,有趣的是歌詞多處和其他作品有所連繫,形成一張網:「愛戀只是幻想編成」與《亞拉伯跳舞女郎》內一系列著重 fantasy 的情歌相呼應(例如「亞拉伯跳舞女郎」和「沙丘魔女」都是虛幻的角色)、「目

8　〈葉世榮 時光旅客〉(2001),袁志聰,《MCB 音樂殖民地》VOL.172,2001 年 8 月 31 日,頁 12

9　〈BACK TO BASIC 黃家強〉(2002),袁志聰,《MCB 音樂殖民地》VOL.198,2002 年 9 月 13 日,頁 15-17

睹愛戀／令心更酸」與〈秘密警察〉那句「遠看妳與伴侶走過／更叫我妒忌」意義相同；「隨人潮步去／惘然何處追」與〈願我能〉那句「隨著大眾的步伐／望人人漸遠」意思也一樣。

《秘密警察》內三首搖滾味較輕的非情歌作品全由黃貫中主唱。〈大地〉是 Beyond 發展的轉捩點，歌曲主題使作品凌駕於當時的一般流行曲，富中國風的編曲又令人一聽即愛上，在流行與藝術之間找到一個完美的平衡點。其 Synth 彈出來的宏偉 intro 給人的中國風感覺一如 Japan 的仿中國風名作〈Canton〉。眾所周知，〈大地〉的題材來自詞人劉卓輝當兵的親人在台灣解禁後返回內地的經歷[10]，但家駒亦曾於訪問中表示，以兩岸為題的主意來自他自己，〈大地〉是他「看完《海峽兩岸》後，很想寫有關這方面的（題材），但知筆力所限，所以找了劉卓輝」，而家駒也表示歌詞填得「恰如其分」[11]。原本在〈大地〉的中段有兩句用國語讀出來的新詩，但唱片公司認為不需要用此方法來強調歌曲的中國風，所以後來被刪掉了[12]。

〈每段路〉借「路」來比喻人生，手法並不新穎，但勝在這條「路」帶著旅行的色彩，加上富異國風情的編曲，使歌曲不落俗套。音樂方面，〈每段路〉編曲上那濃濃的南美風情，可與同期的兩首作品相互參照：〈每段路〉intro 的低音線條可與 Vaya Con Dios 的〈Puerto Rico〉（即劉美君的〈我估不到〉）和 Spandau Ballet 的作品〈Pleasure〉互相比較，而 music break 那森巴風情，則可以媲美蔡齡齡的〈人生嘉年華〉（原曲為法國組合 Kaoma 的〈Lambada〉），至於副歌中那與主唱旋律競奏的清聲結他線條，則是此曲最

10　關於當中的故事，坊間最詳盡的版本可參閱劉卓輝親身撰寫的《歲月無聲 BEYOND 正傳 3.0 PLUS》（2023），劉卓輝，三聯書店，頁 40-42

11　〈看 BEYOND：那撮舊日的理想，今日的天地〉（1988），BLONDIE，《結他 &PLAYERS》，VOL.61，頁 19-25

12　同前註。

吸引筆者的地方，也是 Beyond 到日本發展前常用的作品風格（可參考〈過去與今天〉和〈歲月無聲〉的副歌）。

值得一提的是，歌手呂方在八十年代也有一首叫〈每段路〉（曲：徐嘉良，詞：丁曉雯）的作品，可以和 Beyond 的〈每段路〉互相參照——兩者都以走路來比喻人生，副歌尾段三粒音都以「每段路」作結，不過呂方的〈每段路〉則多了一份勵志、少了一份由孤獨所帶來的浪漫：

A1

遺忘掉當天失落的懊惱

堅決上面前每段路

難忘是當天失敗的勸告

不氣餒夢仍繼續造

B1

今天跟光陰賽跑加快步

身邊的歡呼作引導

飛奔於風中不理青天有幾高

C1

天有幾高

奮起兩手可攀到

假若跌倒

敢於挑戰再比高

風有幾急

但我願為這青草

長在遠方中每段路……

四子時期（香港）

　　大碟終曲〈願我能〉是一首極具感染力的作品，留意作品在編曲上的功力：歌曲由淒清蕭疏的結他勾線開始，推展到末段交響音效的盪氣迴腸，張力十足，這種張力和引力成功織起了一個「黃貫中式黑洞」，使聽眾的情緒被黑洞徹底吞噬，留下唱片完結後的一片沉寂。末段低迴的男聲「La La La」合唱很有聖飢魔 II 作品〈The Demonic Symphony Suite Op. 666 in Dm - Overture:Internal Anthem〉的影子。把〈願我能〉的交響結尾策略性地放在大碟末端，其處理手法就如 The Beatle 在《White Album》中的〈Goodnight〉、Suede 在《Dog Man Star》內的〈Still Life〉。歌詞方面，歌者再一次成為哲學家班雅明所描述的浪遊者，帶出那「既身在人群中，卻不屬於人群」的矛盾和吊詭。「願我能 / 能尋得到一個她」那個「她」除了可被解讀成歌者想追求的女子外，其實也可被解讀成歌者真實的、赤裸裸的、擁有完美人格、初衷自我的原型範本，而這完美的雛型，在被現實折磨後，彷彿已變成他者——一個不為現實的自己所控制的他者。歌中的那個「她」，其實是歌者的分身，也是文學分析中的「另我（Alter-ego）」。歌詞裏「人群內似未能夠找到我」和「願我能 / 能尋得到一個她」都在尋人，這人可以是具有近似人格氣質的兩個人，也可以是同一人的兩種投射。類似的「擁有初衷自我的他者」也曾在 Beyond 三子時期的〈十八〉內出現，那個與歌者在平行時空內浮現、來自十八歲的自己，就是〈願我能〉內想尋回的「一個她」。這種手法再一次叫筆者聯想到辛棄疾的詞作〈青玉案・元夕〉那句「眾裏尋他千百度 / 驀然回首 / 那人卻在燈火闌珊處」，黃貫中和辛棄疾所尋求的那個他 / 她，從來不在羊群和濁流之中。

《4 拍 4》EP

過 場 小 品

《4 拍 4》
1989 年

· 午夜迷牆
· 大地
· 昔日舞曲
· 大地音樂版

過渡造型

《4 拍 4》EP 發表於《秘密警察》之後、《Beyond IV》之前，連四子的造型也與《秘密警察》相同，可見唱片的過渡性。關於《4 拍 4》與《秘密警察》「撞造型」背後的故事，請參閱陳健添先生的《真的 Beyond 歷史——The History Vol.2》。

EP 其中兩首歌〈大地〉及〈昔日舞曲〉已在早前收錄於《秘密警察》內，〈午夜迷牆〉為劉家勇電影《黑色迷牆》主題曲，歌曲亦於稍後收錄於《Beyond IV》中。EP 還包括了〈大地〉的純音樂版，這個純音樂版本，其實只是把〈大地〉的人聲抽走，唯一不同的是原版的〈大地〉以 fade out 作結，純音樂版卻在奏完整段木結他 solo 後才把歌曲完結，喜歡追聽 Beyond 結他 solo 的樂迷可參考此版本。在沒有人聲左右的情況下，再細聽〈大地〉的編曲，我們會發現那主要由電子合成器營造出來的東方色彩和沉重歷史感，竟和同年代的經典 soundtrack，S.E.N.S. 的《悲情城市》有著同樣的情緒。

《Beyond IV》

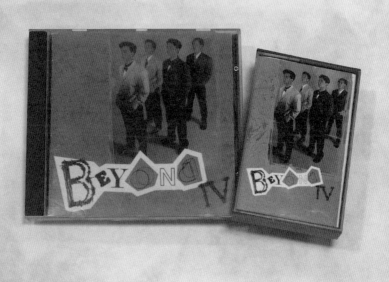

《Beyond IV》
1989 年

· 真的愛妳
· 我有我風格
· 曾是擁有
· 摩登時代
· 原諒我今天
· 與妳共行
· 逝去日子
· 爆裂都市
· 午夜迷牆
· 最後的對話

*〈真的愛妳〉及〈最後的對話〉的歌詞評論請參閱《踏著 BEYOND 的軌跡 I——歌詞篇》相關章節。

矛盾和諷刺

《Beyond IV》永遠帶著矛盾和諷刺：與以往的專輯比較，《Beyond IV》無疑是徹底的商業化和流行曲化，它沒有五子時期《亞拉伯跳舞女郎》的創新意志，沒有《現代舞台》的新浪漫，也沒有《秘密警察》那聖飢魔式的日本重型搖滾，在《Beyond IV》中，放眼盡是樂隊向主流靠攏的妥協。學者洛楓曾如此描述這種妥協：

> 從《秘密警察》到〈真的愛妳〉……*Beyond 商業化的痕跡十分明顯，前者（指《秘密警察》）的疑惑、徬徨、憤怒或憂慮等思緒，以及演繹技巧的實驗，已見日漸消解，代之而來的是與群眾溶成一片，走向通俗、淺易，能為大眾吸收，接納的路線，從《勁歌金曲》到《新地任你點》*[1]*的亮相，都顯示了他們企圖普及和流行的意向。*[2]

然而，正因為這種妥協，才能令 Beyond 成功入屋，並把搖滾樂帶到普羅大眾的耳朵裏，成就日後的革命。若用聽流行曲的耳朵來聽，專輯是計算討好且旋律優美的，但用聆聽藝術作品或搖滾樂的角度來聽，專輯卻代表著完全的妥協：這不是音樂質素的問題，而是態度的問題。

話雖如此，《Beyond IV》並非一無是處，相反，若我們接納了「Beyond 唱流行曲」這設定，並以此基調作為出發點，用聆聽流行曲或流行搖滾那把尺去量度專輯內的歌曲，我們反而會發現到處都是驚喜，並且會發覺，Beyond 常在流行曲的大格局內偷偷且頑固地放入自己的元素，使歌曲在糖衣背後帶著點點辛辣——或者，這就是當時樂隊唯一能堅持的東西。

1　《勁歌金曲》及《新地任你點》為當時無綫電視翡翠台的音樂節目。
2　《香港的流行文化》（1993），洛楓，三聯書店，頁 41-42

用以上思維去尋寶，我們會發現如〈真的愛妳〉般的流行曲，竟然包含了華麗的電結他 double lead solo，〈與你共行〉背後，是精心設計的木結他旋律，〈原諒我今天〉的編曲有著極之優美的古典結他彈奏；B side 的作品更是精彩，〈午夜迷牆〉的張力一流，〈最後的對話〉結尾的兩分半鐘簡直是一個聲像深淵，各樂器接力為聽眾帶來難忘的聆聽享受。

▍ 唱片命名

在八九十年代，當歌手推出新碟時，唱片公司一般都以該唱片的主打歌作為專輯名字。這種做法可以利用派台歌帶來的號召力吸引聽眾購買大碟，某程度上是一個商業考慮。然而，由《Beyond IV》開始，到《二樓後座》為止，除了《猶豫》外，Beyond 的粵語專輯全都不以主打歌來命名，部分專輯名會如文字遊戲般巧妙地嵌入專輯中的某些歌名和歌詞，帶有深長的寓意，也強化了專輯的整體性甚至概念性。

以《Beyond IV》為例，作為 Beyond 的第四張錄音室大碟（不包括自資的《再見理想》和精選碟），Beyond 順理成章地把大碟命名為《Beyond IV》。這不禁令人聯想起古典金屬班霸 Led Zeppelin 最著名的大碟《Led Zeppelin IV》[3]。不少外國樂團似乎都喜歡把他們第四張大碟稱做「4」，除 Led Zeppelin 外，還有重金屬樂團 Black Sabbath 的《Vol 4》、Soft Rock 樂團 Toto 最著名的專輯《Toto IV》，和 Hard Rock 樂隊 Foreigner 最有名的專輯《4》[4]。從這個角度看來，《Beyond IV》的命名有著致敬的色彩，大概 Beyond

3　《LED ZEPPELIN IV》原本沒有碟名，但人們一般稱它為《LED ZEPPELIN IV》。

4　〈FOREIGNER ALBUM RAKED FROM WORST TO BEST〉(2017), JEFF GILES, ULTIMATE-CLASSICROCK.COM。FOREIGNER 的〈WAITINF FOR A GIRL LIKE YOU〉旋律曾在香港的廣告出現，在香港無人不曉。

也希望新碟有如《Led Zeppelin IV》、《Toto IV》或 Foreigner 的《4》般一鳴驚人吧。當然這個「4」也可被理解成 Beyond 四子，強調了四子時期的 line up。這個「4」與同期 EP《4 拍 4》相映成趣。

▌ 個別作品

個別作品方面，歌頌母愛的〈真的愛妳〉是 Beyond 第一首真正入屋的作品，當年唱到街知巷聞。然而，對於如此商業化的作品，家駒曾向胞姊表示「因為母親節臨近，只是迎合唱片公司要求而製作」[5]。無可否認，〈真的愛妳〉的編曲具備不少流行元素。曲中那細水長流的弦樂聲效（尤其是在「沉醉於音階她不讚賞」那段叫人聯想起〈似水流年〉的弦樂撥奏），精準地把歌曲的氣氛提升——你可以説十分感人，也可以説十分計算。但在流行編曲的框架內，我們也不難發覺 Beyond 不斷地擠出空間，試圖加入自己的搖滾見解：中段的結他 solo 便是一個好例子，更經典和驚艷的其實是 intro 後半部那段短小得像「見好就收」的雙主音結他對位 solo——這段 Iron Maiden 式的華麗雙結他獨奏，理應只會在重金屬音樂中出現，被放在如此「流行」的音樂上，卻流暢和理所當然得如斯不著痕跡，可見編曲者的深厚功力。

説到搖滾樂，〈真的愛妳〉對香港搖滾樂發展還有一個很大的貢獻。這首 C 大調的作品使用了 C-G-Am-F 這個常用的 chord progression，容易彈奏，因此〈真的愛妳〉成了很多木結他初學者的入門歌曲（筆者在學木結他時，第一首彈的是〈Today〉，第二首便是〈真的愛妳〉）。不少初學電結他的人，第一首學的 solo 也是〈真的愛妳〉，使此曲成了當時結他入門的「教科書

5　《不死傳奇——黃家駒》，香港電台電視節目

曲目」。值得一提的是，The Beatles 的〈Let it Be〉就有著與〈真的愛妳〉完全相同的 chord progression，所以我們可以一面彈〈真的愛妳〉，一面插入〈Let it Be〉。其實，Beyond 在電視劇《Beyond 勁 Band 四鬥士》中也彈過〈Let it Be〉，說不定〈真的愛妳〉也受著 The Beatles 的影響呢。

旋律方面，原來當時曾有 DJ 表示副歌 hook line 的「是妳多麼溫馨的目光」及「沒法解釋怎可報盡親恩」與徐日勤作曲、陳百強／關正傑主唱的〈未唱的歌〉（1987）hook line 旋律「未唱的歌不算是首歌」及「讓我一生可以是首歌」近似。筆者在童年時也有聽過〈未唱的歌〉，但卻沒有這近似的感覺，直到在整理此書的資料時，把「是妳多麼溫馨的目光」與「讓我一生可以是首歌」對換來唱，才發現大致可以交換到。怎樣也好，關於這個撞旋律的問題，家駒當時對 DJ 的回應是「沒甚麼解釋」，並表示自己在寫歌時不怎麼留意香港本地音樂，自己的聽歌經驗來源都是外國音樂[6]。

〈我有我風格〉intro 用的是一條單純但搶耳的旋律，這旋律的節奏演變自中學陸運會啦啦隊常用的「拍拍 - 拍拍拍 - 拍拍拍拍 - 拍拍」節奏，這節奏為歌曲帶來濃濃的競賽感和節慶氣氛。Intro 旋律到了 verse 後演變成一些很 Rockabiliy 的 Riff，並以此做成頗具霸氣的骨幹以托起人聲旋律，這段旋律與八十年代 Rockabilly Revival 運動主將，Stray Cats 的〈Rumble in Brighton〉或 The Doors 的〈Love Her Madly〉低音線骨架十分近似。家強當時較少主唱勵志歌，其較「嫩口」的聲線在開首描述被人欺負時感覺有趣，而那略帶輕佻俏皮的唱法使此曲成為家強作品中的異數。無論如何，〈我有我風格〉的效果和當中的感染力，至少好過〈衝上雲霄〉中家駒和家強的正反合唱。至於第二次 verse 那意氣風發的口吻，則與歌詞「成就靠一身本領」十分配合。

6 YOUTUBE 記錄了以上訪問片段：上載者把視頻命名為《罕見訪談黃家駒談真的愛妳創作故事》，原訪問之日期不詳。

〈摩登時代〉的 Funky 感跟那語帶諷刺且玩世不恭的歌詞頗匹配，女聲和唱使作品與外國 Funk Band 如 Sly and the Family Stones 或 Parliament 近似，這安排亦使此歌曲成為 Beyond 作品體系中較少數有女聲和唱的粵語作品。除此以外，把〈摩登時代〉的編曲與同期張國榮〈側面〉的編曲比較，我們會發現當中的近似——尤其是其冷艷感（〈側面〉原曲來自澳洲 Funk-Pop 樂隊 WaWa Nee 的〈Sugar Free〉）。〈摩登時代〉intro 以低音線開始，經均速 bass drum 承接，再由其他樂器以 Funk 的語言為作品上色，這結構與另一隊八十年代 Funk 樂隊 Kleeer 的作品〈Close to You〉近似。〈摩登時代〉以描述眾生相來演示主題，手法又與〈現代舞台〉相近。

與〈摩登時代〉遙遙呼應的有〈爆裂都市〉，前者以縱向的時間（時代）作主題；後者則以橫向的空間（都市）出發。當時不少樂隊都愛以「都市」為題，並把它用作歌名甚至專輯名字。除 Beyond 的〈爆裂都市〉外，還有前輩 Chyna 的專輯《灰色都市》、Radius〈沒有路人的都市〉、太極〈妖獸都市〉和 Beyond 的後輩 Zen〈黑暗都市〉、Anodize 的〈陌生都市〉、Rose Gorden 的〈邊緣都市〉等。有趣的是，「都市」在這些樂隊筆下，大都是以負面形象出現的。

〈爆裂都市〉歌曲從一聲野人般的原始吼叫開始，結他以如機關槍掃射般的質地打底，上層偶爾加上木結他的彈撥，恍如十面埋伏。〈摩登時代〉和〈爆裂都市〉都對當時的社會環境進行了批評，在《秘密警察》時期，Beyond 曾接受媒體訪問，當時家駒表示，樂隊「不想刻意去政治化、社會化，香港其實沒有甚麼太壞或太好的，談了也沒有作用，不如不談。我們當然會考慮九七的問題，但基本上卻是為了自己。」[7]，但是到了《Beyond IV》，樂隊的社

7　〈看 BEYOND：那撮舊日的理想，今日的天地〉（1988），BLONDIE，《結他 &PLAYERS》，VOL.61，頁 19-25

會意識漸強；而到了《命運派對》時，這種社會意識再進一步擴展成國際視野。

〈午夜迷牆〉以重擊般的固定節奏開始，恍如曲中主角想以洪荒之力鑿開圍牆般。第一電結他的張牙舞爪固然精彩，唱到 A2（多少的艱辛都經過……）時，第二電結他吐出如冰柱般的鋒利質感更得勢不饒人。兩支結他的分工也很有心思，其實碟中不少歌曲內兩支結他的音色設計和互動也十分精警（例如〈與你共行〉intro 那帶對位色彩的兩支木結他），這是責難 Beyond 為主流妥協的人容易忽略的地方。至於〈午夜迷牆〉這主題，除了配合電影《黑色迷牆》外（〈午夜迷牆〉是該電影的主題曲），更令人想起導演 Alan Parker 改編自 Pink Floyd《The Wall》大碟的同名電影，副歌那句「步向黑色迷牆／誓要將黑暗都炸開／不許我心中嘆息」所帶來的畫面，就與電影《The Wall》末段那圍牆大爆破的畫面同出一轍。至於曲中那烏雲壓頂的低音線所帶來的窒息感，亦與「迷牆」這主題十分相襯。

〈最後的對話〉作為《Beyond IV》的終曲，它繼承了上一隻大碟《秘密警察》的終曲〈願我能〉那種沉重，也如後一張大碟《真的見証》的終曲〈無名的歌〉般有著長長的 outro。這三首終曲還有一個共通點——由黃貫中主唱，形成了黃貫中的「終曲三部曲」。

除了沉重外，〈最後的對話〉同時帶有一種飄渺感。例如「飛進夢裏」、「冰冷」等句所加入的回音，為歌曲的死亡主題罩上一種不能觸摸的飄渺感覺，也為黃貫中的歌聲加上一種不吃人間煙火的味道。神來之筆是 intro 和 outro 那數段人聲對話，它不只回應了歌曲中那「最後的對話」主題，還叫筆者聯想到如離世前「迴光返照」般的畫面——這種處理手法，就像電影或電視在描述主角臨終前，把往事快速回帶（Fast Backward）的效果，這手法為作品加添一點電影感，也叫人聯想起 Progressive Rock 樂隊 Pink Floyd 常用的對話／人聲手法。Beyond 以往也曾在作品中加入獨白或人聲（例如：〈Long

Way without Friends〉、〈The Other Door〉），但〈最後的對話〉的人聲是處理得最貼題的　次。黃貫中曾表示，這首歌的聲響與結他處理，在當時是行了一大步」[8]。

　　〈最後的對話〉另一個聆聽重點，就是那長長的 outro。此曲全長四分十五秒，而末段的音樂就佔了兩分半鐘有多。Outro 由富東方色彩的旋律開始，再進入人聲對話，低音結他和人聲重疊一會後，雙電結他合奏接力，然後是電結他獨奏，最後是淒美的木結他獨奏。這段接力有如技巧的展示，其起承轉合，就如 Pink Floyd〈Shine on Your Crazy Diamond〉的濃縮版，十分精彩。Outro 那深沉的氛圍和木結他獨奏部分，也很有與新古典金屬（Neoclassical Metal）長老、瑞典結他手 Yngwie Malmsteen 作品〈Crying〉的影子，有興趣進行延伸聆聽的讀者，可把此兩段音樂平行播放。

　　情歌方面，demo 代號為〈冷雨夜續集〉的〈原諒我今天〉與〈冷雨夜〉一樣黯然神傷，帶 Flamenco 和古典色彩的結他彈奏使歌曲感覺更為優雅婉約，Beyond 把西班牙結他放在這首中慢板流行曲上，得出來的感染力直逼同樣以清聲結他主導的〈願我能〉，而效果也絕不比同樣放重 Flamenco 的明快作品如〈昔日舞曲〉或〈孤單一吻〉等遜色。歌詞方面，筆者尤其喜愛「凝望你喘泣 / 人步遠消失」一句帶來的畫面——這個畫面，與上一隻大碟《秘密警察》終曲〈願我能〉那句「隨著大眾的步伐 / 望人人漸遠」有著近似的感覺。〈曾是擁有〉的編曲帶著濃濃的八十年代流行曲風格，副歌的 keyboard 旋律在歌聲間穿插，十分搶耳。與〈真的愛妳〉的 intro 一樣，Beyond 在〈曾是擁有〉的 music break 中節制地放入 double lead solo，令這流行曲帶點流行以外的元素。家駒的前女友潘先麗在訪問中表示，〈曾是擁有〉原來是家駒

8　〈黃貫中 REVENGE〉（2002），袁志聰，《MCB 音樂殖民地》VOL.187，2002 年 4 月 12 日，頁 16

寫給她的歌，當時他倆已分手，在《Beyond IV》發表時，家駒特托好友劉宏博把盒帶交給潘，並告知家駒為她寫了首歌。潘在聽到作品後哭成淚人 [9] 。

▌ 淘氣雙子星

《Beyond IV》內有兩曲來自無綫電視劇《淘氣雙子星》（Two of a Kind），《淘氣雙子星》全長十集，於 1989 年首播。Beyond 有兩位成員參與劇集演出：黃貫中為劇集的第二男主角查星宙，與李克勤飾演的查星宇是相隔多年後重逢的孖生兄弟，性格迥異的一對孖仔同時愛上女主角「欣欣」常欣然（余倩雯飾）。黃家強則是劇中配角「YY 博士」楊有智，博學多才的他最後與一名語障女孩成家立室。

《淘氣雙子星》DVD

9　〈KIM POON 只知道曾是擁有〉（2020），潘先麗、LESLIE LEE，《再聽 BEYOND 都係 BEYOND》網台節目，SOOORADIO

　　《淘氣雙子星》講述聖偉廉書院一班預科生在中學畢業前後的故事，不同角色在這人生路口上面對著成長、公開考試、升大學、就業、感情和家庭帶來的問題和挑戰，是一套典型的青春勵志劇。在音樂方面，Beyond 為劇集寫了主題曲〈逝去日子〉和插曲〈與妳共行〉，兩曲分別由 Beyond 兩位有份演出的成員主唱。

　　〈逝去日子〉由劉卓輝填詞，其中「日子」二字與劉卓輝愛用來作歌名的「歲月」一詞異曲同工。歌詞方面，若我們把〈逝去日子〉放在劇集的脈絡中，會發現歌詞精準地描述了一眾年青人身處的處境：

　　「可否再繼續發著青春夢」指各人面對人生關口，天真不再；「十個美夢蓋過了天空」指各人為自己的夢想奮鬥：芷美（黃寶欣飾）的夢想是成為歌星、欣欣的夢想是升大學考文憑，減輕胞姊負擔；體育老師夏顯揚（戴志偉飾）的夢想是在香港推廣體育教育、袁小球（黃澤民飾）的夢想是成為烘焙師。「十個美夢哪裏去追蹤……面對抉擇背向了初衷」指現實未必能叫人圓夢：東莞仔（郭富城飾）畢業後生意失敗；李克勤首先因幫助弟弟黃貫中，錯過了公開試，重考時又因為決定要往外國打網球，再一次放棄考試；余倩雯也因為表錯情，放棄了最初讀建築的念頭。感情線方面，「溫馨的愛滲透了微風」、「溫馨的愛哪日會落空」道出一眾年青角色的複雜關係和對戀愛的患得患失：黃寶欣原與黃翊天生一對，後來卻各走各路；黃澤民愛上梅小惠、梅小惠卻愛上李克勤、李克勤與黃貫中同時愛上余倩雯，而余倩雯先愛上一位建築師 Ringo、再愛上李克勤，最後李克勤要到外國發展網球事業，與余倩雯暫別……以上種種經歷，織成了大家的「逝去日子」。

　　在劇集裏，〈逝去日子〉有兩個純音樂變奏版本，其中一個純音樂版與原曲的編曲相同，沒有太大討論價值；另一版本則巧妙地透過減慢速度和更改編曲，把歌曲從一首熱血勵志歌改成慘情歌——引子部分那改由鋼琴演奏

的旋律奏出淒清凋零、用作代替人聲主旋律的長笛聲效所營造的孤獨感、加上琴聲伴奏的沉重感，都成功帶給聽眾和 Beyond 迷一個完全不同的聆聽經驗。把原曲和這變奏一前一後聆聽，那一剛一柔、一正一負的對比更為強烈。

在唱〈逝去日子〉之前，黃貫中較集中唱一些鬱結味較重的歌，如〈午夜流浪〉、〈願我能〉、〈大地〉等，〈逝去日子〉為黃貫中開啟了新的可能性，日後由他主唱的陽光正能量作品如〈報答一生〉、〈太陽的心〉等，都可追溯至〈逝去日子〉[10]。若〈大地〉是黃貫中在 Beyond 內的第一個轉捩點，〈逝去日子〉加上《淘氣雙子星》就是他的第二個轉捩點。

〈與妳共行〉雖然是《淘氣雙子星》的插曲，但〈與〉只在第八集尾段出現過一次——當女主角余倩雯為男主角李克勤獻上初吻時，響起了〈與妳共行〉的副歌「墮進美麗故事卻似是像童話……」，副歌那蜜運的感覺，與畫面非常配合。〈與妳共行〉在 intro 用上兩支木結他一前一後做對答，旋律極之優美，到了家強開腔時，負責主奏的木結他繼續長伴歌聲左右，與歌曲的主題「與妳共行」很吻合。在這首情歌中又能看到 Pink Floyd 對 Beyond 的影響，副歌那句 hookline「此刻多陶醉／多溫馨懷裏」與 Pink Floyd 在迷幻時代的大碟《The Piper At The Gates of Dawn》的歌曲〈Chapter 24〉中一句「Sunset（陶醉）Sunrise（懷裏）」有著近似的旋律。〈與妳共行〉也成了黃家強那些「柏拉圖式純情情歌」的始祖，〈與妳共行〉與後來由家強主唱的〈是錯也再不分〉、〈愛你一切〉、〈兩顆心〉等純情作品，跟家駒主導的「言志情歌」成強烈對比。

在劇集中，〈與妳共行〉也有一個純音樂變奏版本。與〈逝去日子〉相反，〈與妳共行〉的純音樂版是把原曲變快，並把原曲引子部分的旋律簡化，

10　在〈逝去日子〉之前，黃貫中還有另一首陽光勵志歌〈每段路〉，但其影響力遠不及〈逝去日子〉。

用 keyboard 聲取代了木結他，這個改編巧妙地把原曲的浪漫情懷「摵」走，取而代之的是如運動飲料廣告般的活力青春感；初次聆聽時，甚至會認不出旋律原來來自原曲。但美中不足的是，加快版中的主唱旋律沒有把音符精簡化，使歌曲音符過於密集，讓人感覺在聽一首被 Fast Forward 的作品。

《淘氣雙子星》加上〈真的愛妳〉，使 Beyond 從歌視兩路登陸普羅大眾的客廳，並一舉俘擄了老中青三代。

▌ 第三選擇

文化研究學者保羅・威利斯（Paul Willis）提出「分化」/「同化」的概念，指「如果分化是非正式向正式制度的入侵，同化就是逐步把非正式納入正式或者官方典範中的過程。」[11] 若把這句話中的「非正式」改成「非主流」、「正式」改寫成「主流」，那麼 Beyond 在《Beyond IV》時期所身處的，就是「分化」與「同化」之間的「第三空間」。當死忠地下樂迷以「搖擺叛徒」來揶揄 Beyond 時，以家駒為首的四子卻以管理大師 Stephen Covey 那超越了「非黑即白」的「Third Alternative（第三選擇）」[12] 思維，為樂隊的偉大未來打著一場又一場硬仗。黃貫中在後來是這樣回顧這段日子的：

> **那時我講甚麼，人們都會話「你梗係咁講」、「你變喇」。但去到今日（所指的是三子時期，1997年），我以前所做過的大家都明白是一個手段，我們希望把樂隊推高多一個層次，令到我們今時今日所講的東西有更多人聆聽與**

11 PAUL-WILLIS, "LEARNING TO LABOUR — HOW WORKING CLASS KIDS GET WORKING CLASS JOBS" (1977)（中譯：《學做工——勞工子弟何以接繼父業？》麥田出版社，2018）

12 STEPHEN COVEY, THE 3RD ALTERNATIVE: SOLVING LIFE'S MOST DIFFICULT PROBLEMS (2011) SIMON & SCHUSTER LTD

認同。在香港玩搖擺樂隊，若你希望成功、希望你的訊息可以影響到社會，那就需要手段。我覺得要多些人去認識你，這是唯一途徑（所指的是行商業路線），這樣做最重要的是你懂得返轉頭和清楚自己做甚麼。其實我們好清楚這點在哪裏，雖然我們側邊有很多事情發生：有人說你是搖擺叛徒，有人說不是；有新 fans 加入，有舊 fans 離開。但我們好冷靜地清楚我們背負著的是甚麼。[13]

　　由此可見，Beyond 在所謂「妥協」的背後，其實在努力地打著一場又一場的陣地戰。筆者曾閱讀過一些與後殖民主義相關的書籍，當中提及到後殖民作家（被殖民霸權支配的一方）應否用殖民地語言（例如英語）進行寫作時，學者 Ashcroft 等指出後殖民作家其中一種手段是「挪用並重新改造英語的用法，標示的是與殖民優勢場域的分隔」[14]。把這論述所指的「殖民地霸權」改成「主流樂壇／娛樂圈」所展現的霸權、「後殖民作家」改成「Beyond」，四子當時便是意圖「挪用並重新改造（香港）流行音樂的用法，標示的是與娛樂圈優勢場域的分隔」。學者在討論後殖民作家利用英語寫作時，指作家們「用的是別人的語言，但傳達的是自己的精神」[15]。把這話套用在當時 Beyond 的身上，四子「用的是別人（流行曲）的語言，但傳達的是自己的（搖滾）精神」……這大概就是當時四子的處境和策略。

13　〈BEYOND 三個人在途上〉(1997)，袁志聰，《MCB 音樂殖民地》VOL.63，1997 年 4 月 18 日，頁 12

14　ASHCROFT, B., GRIFFITHS, G. AND TIFFIN, H. (1989) THE EMPIRE WRITES BACK, LONDON AND NEW YORK: ROUTLEDGE, PP 38-39，譯文來自《文化研究理論與實踐》(2014)，五南圖書，頁 307

15　同前注。

《真的見証》

請盡量將音量校大

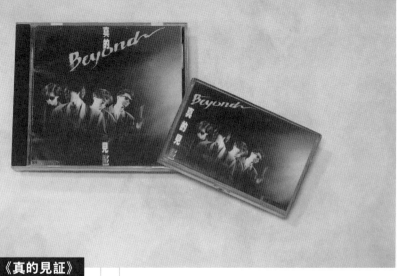

《真的見証》
1989 年

· 歲月無聲
· 明日世界
· 交織千個心
· 誰是勇敢
· 勇闖新世界
· 又是黃昏
· 無悔這一生
· 午夜怨曲
· 千金一刻
· 無名的歌

*〈歲月無聲〉及〈又是黃昏〉的歌詞評論請參閱《踏著 BEYOND 的軌跡 I—歌詞篇》相關章節。

▌ 請盡量將音量校大

在《Beyond IV》中，四子成功以多首歌曲入屋。在得到知名度後，四子在創作上獲得較多的主導權，使隨後的專輯《真的見証》有著 Beyond 熱愛的澎湃搖滾能量，也使《真的見証》成為《Sound》以外最嘈吵的大碟。《真的見証》的嘈吵其實是基於天時地利的，《Beyond IV》在商業上的成功，使 Beyond 要盡快推出新作品以乘勝追擊，但當時 Beyond 正走紅，生活忙得不可開交：家強曾在訪問中表示，在〈真的愛妳〉年代，Beyond 的紀錄是一日走七個地方工作，例如在三個地方玩 Live，加上影相、訪問、上電視[1]⋯⋯根本沒有時間慢下來創作。若樂隊現有的製成品／半製成品不多，要在短時間內出碟的其中一個方法，就是把以往成員（主要是家駒）為其他歌手寫的歌重新編曲，這些歌既然能賣得出，便有一定的質素保證，但要把這些雙胞胎作品演繹到與原唱歌手不同，Beyond 便需要花點心思。當時，Beyond 選擇了使用重型搖滾來演繹這批歌曲，使它們與流行味較重的原作有所不同。

《真的見証》有以下三個聆聽重點：

1. 成員和樂手的技術展示：在演奏技巧上，《真的見証》充斥著 show off 式的技巧展示：家駒和黃貫中那隨處可見且毫無保留的 solo 和 double lead、世榮在〈勇闖新世界〉末段那精力過剩的 drum solo、家強在〈無名的歌〉intro 那招搖的低音線、在〈千金一刻〉music break 的 solo，客席鍵琴手周啟生在〈又是黃昏〉結尾的技術示範，樂隊在〈無名的歌〉結尾那迷幻的 Jamming，都叫樂迷津津樂道。

2. 非商業流行曲取向：《真的見証》過半作品的長度超過四分半鐘，其

1　〈BEYOND 三個人在途上〉（1997），袁志聰，《MCB 音樂殖民地》VOL.63，1997 年 4 月 18 日，頁 13

中〈交織千個心〉接近六分鐘,〈誰是勇敢〉更長達六分半鐘,與市面上充斥的「330」(三分半鐘作品)商業流行曲大相逕庭。此外,《真的見証》只有一首情歌,與過往 Beyond 的專輯比較,情歌比例大幅減少,也是 Beyond 在出道後四子時期中最少情歌的一張專輯,而家強的拿手好戲——甜品情歌,則完全絕跡。

3. 雙胞胎作品的比較:大碟過半作品都曾被其他歌手演繹過,把同一首樂曲互相比較,更能突顯 Beyond 的風格。因此,在研究 Beyond 作品的風格時,《真的見証》有著重大意義。

在風格上,《真的見証》集合了重金屬 Heavy Metal / Hard Rock 與前衛搖滾 Progressive Rock 風格,〈歲月無聲〉、〈明日世界〉、〈誰是勇敢〉、〈勇闖新世界〉等都是火氣十足之作,連情歌作品〈千金一刻〉也十分好火。碟背那句「請盡量將音量較大[2]」可見樂隊的義無反顧,這句話與其說是導賞 / 聆聽建議,不如說是一種態度。留意《秘密警察》也有 Heavy Metal 取向(至少與《現代舞台》相比),但與《真的見証》比較下,《秘密警察》的 Metal 頓時變得很流行。打個比喻,若《秘密警察》的重型是 Bon Jovi 的重型,《真的見証》的重型便是 Vinnie Moore——後者明顯比前者多了一份技術考量。自 Beyond 浮上地面後,音樂中的電子琴聲佔上不少比重,部分作品的結他聲會被置於較後位置,但《真的見証》卻一反這現象,大部分作品都把結他放在大前方,即使用上琴聲,其質地也是十分搖滾的。用聲方面,結他的質感也來得硬橋硬馬,與以往(尤其是五子時期)較軟性和透明的結他聲大相逕庭。《真的見証》也是繼《再見理想》後最多 Progressive Rock 元素的大碟,重灌版〈誰是勇敢〉流的固然是 Progressive Rock 的血,至於〈交織千個心〉

2　原版唱片封底字句為「請盡量將音量較大」,疑誤,除此處外,本書其他部分將採用「請盡量將音量較大」。

那加入了警號及炮火聲效的結尾，近似 Pink Floyd 在《The Wall》裏的處理；〈勇闖新世界〉那同場加映般的 drum solo、〈無名的歌〉結尾的變奏，都是很 Progressive Rock 的東西。

專輯命名

專輯命名方面，《真的見証》碟中的歌曲和歌詞沒有出現過「真的見証」四字，但「真的」二字可追溯至上一張專輯的主打歌〈真的愛妳〉，此曲也是 Beyond 第一首「入屋」名作，具有特別意義；而「見証」二字則在〈現代舞台〉中出現過：

為著光輝的見証／承受自我壓迫

「真的見証」四字像一個宣言，宣佈 Beyond 終於走過那些艱苦歲月、宣佈 Beyond 的本質仍然搖滾，因此《真的見証》大碟可以如此重型，並在碟背叫人「盡量將音量校大」。

個別作品

作為《真的見証》大碟的第一首作品，〈歲月無聲〉以一下辛辣的 cymbal 鈸聲為大碟揭開序幕。若我們把這一下鈸聲與《亞拉伯跳舞女郎》大碟開場曲〈東方寶藏〉的第一下鈸聲比較，會發現一個有趣之處：〈歲月無聲〉那辛辣得如煎皮的 cymbal 聲，常用於重金屬或 Heavy Rock 音樂中，如一本書的序文般預告了《真的見証》全碟的重型樂風；而〈東方寶藏〉那一下來自 gong 的聲音，充滿民族色彩和原始風味，與《亞拉伯跳舞女郎》的風格也完全吻合。可堪細味之處，在於兩曲都只靠一粒音——全碟的第一下鼓擊，便能概括整隻專輯的風格。

　　結他方面，〈歲月無聲〉從 Iron Maiden 式的 double lead Intro 崛起，這段澎湃且華麗的結他旋律多次在副歌出沒，以副旋律身份在人聲主旋律之間穿插，叫人難忘。〈歲月無聲〉的 intro 那由電結他獨奏加上 Tom Tom 撈鼓所交織成的磅礡氣勢，像是 Black Sabbath〈Under the Sun/Every Day Comes and Goes〉與 Iron Maiden〈The Ides of March〉的混合體。〈明日世界〉帶著一種入世的積極性，與早期作品（尤其是《亞拉伯跳舞女郎》時期）的避世成強烈對比。〈交織千個心〉是日後以愛為主題的作品如〈可知道〉及〈全是愛〉的雛型。〈誰是勇敢〉首次發表於《再見理想》，在《真的見証》的重編版本中，作品多了點精密感，少了原作的粗糙感。關於〈誰是勇敢〉的詳細評論，我們將在本文末段討論。〈勇闖新世界〉的鼓擊、密集的 bass drum、慷慨的電結他 double lead，十足結他英雄 Vinnie Moore 於 1986 年發表的〈Lifeforce〉與瑞典結他英雄 Yngwie Malmsteen 的史詩式作品〈Trilogy Suite Op:5〉兩者的混合體。此外，曲中加入的哨子聲、歡呼聲和掌聲，除了為作品增加臨場感外，還體現了 Progressive Rock 樂團常用的環境音樂理念。

　　〈又是黃昏〉描寫了歌者在街道漫遊的經歷，主角由黃昏（第一段 verse 與 pre-chorus）步入深夜（第二段 verse 與 pre-chorus），我們彷彿在曲中感受到時間的行進和流逝，而在觀察都市的外在表象中，詞人洞察到的卻是都市內在和背後的本質（我看透都市的裏面⋯⋯）。歌者在第二次 verse（身邊夜霧迷朦⋯⋯默默地踱步我不想放棄／漆黑天空遠處有一顆碎星⋯⋯）的步行經驗又與五子時期作品〈玻璃箱〉那段「深夜踱步／驅走片刻徬徨／風像問號／透進我心／再看遠處幻變天際／佈滿了憂鬱的碎星」近似。〈又是黃昏〉的「又是」用得精警。

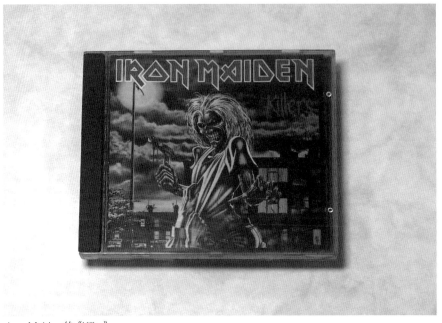

Iron Maiden 的《Killer》

　　以香港前途問題為背景的無綫電視劇《香港雲起時》[3]主題曲〈無悔這一生〉回應了香港當時的局勢氣候，intro 部分的編曲彷彿帶有象徵意義：若 intro 那沉重的鼓聲代表時代巨輪帶來的憂患和打擊，那帶正能量的清聲結他勾線就是歌者在這巨輪下對美好明天的追求。清聲結他與重擊鼓聲的雙生雙剋，就像在宣佈這是最好也是最壞的年代：若鼓擊是載滿災難的潘朵拉盒子（Pandora's Box），那結他勾線就是最後從盒子中飛出來的「希望」。Pre-chorus 的 Sequence 聲營造出一種糾結，這手法到了〈灰色軌跡〉最後一次 pre-chorus 被重用，且造出叫人難忘的效果。〈無悔這一生〉在歌唱的分工上也頗為特別——黃貫中唱一段家駒唱一段，這配搭是 Beyond 的唯一，類

3　劇集大綱可參考《香港雲起時》：HTTPS://PROGRAMME.MYTVSUPER.COM/TC/122326/ 香港雲起時

似的作品只有〈衝上雲霄〉(家強一段家駒一段)。歌詞方面,〈無悔這一生〉
成功地借時局把大眾情感與 Beyond 系統一貫的母題——追求自身理想連
結,在唱到「懷著心中新希望/不息自強時」,聽眾除了想到香港的前景外,
還有自身對美好未來的嚮往和追求——姑勿論這未來是否與政局掛勾。把個
人的追夢母題擴展和投射到其他議題(或者説在討論其他議題時借題發揮,
把議題與追夢母題連結)是 Beyond 的拿手好戲,〈無悔這一生〉如是、之前
的〈真的愛妳〉如是,稍後的〈光輝歲月〉也如是——當歌迷熱血地高唱「今
天只有殘留的軀殼」時,腦裏的畫面是曼德拉的經歷,還是自身際遇?關於
這點,相信包括筆者的 Beyond 樂迷定當心裏明白。

雖然「午夜怨曲」這歌名很有 Beyond 風格,但其實這名稱早在 1985 年
已被採用於羅文的作品中(詞:林振強)。〈午夜怨曲〉寫的又是樂隊的成長
經歷,其感人程度與〈再見理想〉和〈誰伴我闖蕩〉不相上下。「從來不知/
想擁有多少的理想」與〈逝去日子〉那句「十個美夢蓋過了天空」異曲同工。
〈午夜怨曲〉中的「怨曲」與其説是一首歌,不如説是樂隊如怨曲般的苦澀成
長經歷。《真的見証》內有兩曲以「歌」為作品名稱,也有多首歌提到「歌/
唱歌」,凡舉如下:

用歌來代表經歷:

〈午夜怨曲〉與你奏過午夜的怨曲

〈歲月無聲〉迫不得已唱下去的歌裏

用歌來代表夢想/信念:

〈午夜怨曲〉不會放棄高唱這首歌

〈交織千個心〉唱／為這世間歌唱

〈勇闖新世界(電台版)〉(此版本未被收錄在碟中)你的歌／會被欣賞

〈無名的歌〉欠缺了聽眾的歌／一首無名的歌／在心中獨自欣賞

〈千金一刻〉是 Beyond 情歌中的一個異數：這首原本寫給譚詠麟，後來又以 Beyond 名義發表的作品，與 Beyond 當時的情歌風格並不近似，反而與當時譚詠麟的拿手快板情歌如〈愛情陷阱〉、〈火美人〉等風格相近。留意作品開首的 solo 旋律在 music break 末段以一個不易被認出的變奏形式再現，一如古典音樂奏鳴曲式由展示部推進至發展部。副歌 hook line 那句「一觸的戀愛放縱不羈」中的「放縱不羈」後來被移植到另一首歌的 hook line，即神曲〈海闊天空〉那句「原諒我這一生不羈放縱愛自由」。

雙胞胎作品

以下為《真的見証》內「重用」的作品：

歌曲	原唱	收錄於
〈歲月無聲〉[4]	麥潔文	《新曲與精選》
〈明日世界〉	林楚麒〈怨你沒留下〉	《這就是愛》
〈交織千個心〉	許冠傑	《Sam & Friends》
〈誰是勇敢〉	Beyond	《再見理想》
〈又是黃昏〉	小島	《畫匠》
〈千金一刻〉	譚詠麟	《擁抱》
〈無名的歌〉	彭健新	《我的心》

4　〈歲月無聲〉的旋律還被用在另一首歌上（一曲兩詞），所指的是鄭伊健及風火海的〈刀光劍影〉，收錄於《MASTERSONIC 鄭伊健 13+》/《古惑仔最強精選集》。

〈歲月無聲〉（曲：黃家駒，詞：劉卓輝）

麥潔文版〈歲月無聲〉的旋律和歌詞與 Beyond 版本相同，惟兩者編曲卻南轅北轍。Beyond 的編曲剛烈火爆，強調作品的能量感和霸氣，麥潔文版則婉約凄涼且帶點中式小調的味道，編曲中仿弦樂元素加上喪鐘般的鐘聲，強調了作品的歷史感和命運壓迫感——兩個版本各自從不同切入點展示張力。若 Beyond 版〈歲月無聲〉是「白髮空垂三千丈，一笑人間萬事」的辛棄疾，麥潔文版便會是「載不動，許多愁」的李清照。作為〈大地〉的續集，其實麥潔文版比 Beyond 版更似〈大地〉，兩者所流露的無力感和中國風有點近似。至於鄭伊健／風火海〈刀光劍影〉的討論，請參閱拙作《踏著 Beyond 的軌跡 I——歌詞篇》有關〈歲月無聲〉一章。

〈明日世界〉（曲：黃家駒，詞：黃貫中／黃家強）

〈明日世界〉的旋律原被用作黃家駒緋聞女友林楚麒主唱的作品〈怨你沒留下〉，並由黃家強填詞：

A1

總也記不清當晚　歡笑已不再

知你似風呼走了　流淚再次記掛那夜深

A2

一晚抱擁相苦困　知你愛貪玩

不理結果的給你　曾被當作發洩去玩耍

B

隨著晚空到黎明像作夢

難自禁刻意去追討

C

怨你沒留下　怨你　留下空虛的我心

怨你沒留下　怨你　難道四季再見　也未黑

〈怨你沒留下〉的歌詞不適合男生主唱，於是黃貫中和黃家強便為旋律填上另一套歌詞，即後來的〈明日世界〉。〈怨你沒留下〉這種一夜情題材，與《真的見証》的另一首作品〈千金一刻〉近似。副歌第一三句有頗嚴重的分句問題，歌詞原意應是：

1. 怨你沒留下
2. 怨你／留下空虛的我心

但在歌曲句與句的切割下，歌曲的意思變成：

1. 怨你
2. 沒留下怨你
3. 留下空虛的我心

可以看到分句後的第二部分，歌曲與原意近乎相反。而〈明日世界〉處理了這個問題：

世界／是明日世界

無謂計較／只有等

唱功方面，林楚麒這位「巨肺」女伶，在歌曲裏唱出一種懾人霸氣，把作品的曲詞完美演繹出來：在女歌手中，這種霸氣大概只有在梅艷芳和潘先麗身上找到。細聽歌曲，還發現林楚麒唱歌時的尾音處理方法，竟與家駒有點近似：我們或許聽過不少男生用駒腔唱歌，但在女生方面，林楚麒可算是一個異數。〈怨你沒留下〉和〈明日世界〉的編曲皆由 Beyond 負責。在《真的見証》的唱片內頁中，〈明日世界〉的作曲者為黃家駒，但在〈怨你沒留下〉中，作曲者卻印有家駒及家強的名字[5]。

5　《香港流行音樂專輯 101 第二部 1987-1990》(2019)，MUZIKLAND，非凡出版，頁 136

〈交織千個心〉（曲：黃家駒，詞：黃家強）

　　許冠傑版〈交織千個心〉同樣交由 Beyond 編曲，作品以樸素的木結他勾指開始，處理手法近似〈Amani〉。弦樂的介入增加了歌曲的煽情感，使全曲很暖很窩心。曲末那長長的演奏，像一片萬里長空，豁然開朗。留意尾段結他獨奏中那偶爾近似〈午夜怨曲〉music break 的旋律（許冠傑〈交織千個心〉的 5:10 對〈午夜怨曲〉的 2:58）。Beyond 的版本為四子合唱作品，較著重歌曲的（正）能量。Pink Floyd 和 Progressive Rock 對歌曲的影響很明顯（歌曲的第一句：「冷 - 冷 - 冷」已叫人想起〈Us and Them〉的那個「Us-Us-Us」），Beyond 版開場那幾下教堂鐘聲，叫筆者想起 Pink Floyd 在〈Time〉的鐘聲，或是 John Lennon 名作〈Mother〉的鐘聲，及 Progressive Rock 樂隊 Soft Mahchine 在〈Hazard Profile, Pt.1〉的鐘聲。Beyond 版〈交織千個心〉尾段那些如爆炸般的環境音樂，也和 Pink Floyd 在《The Wall》大碟的聲效近似。

　　此外，兩個版本中每個段落的定位也值得討論。在討論前，先看看歌詞結構：

A1

冷　是這世間冰冷

沒有一絲關注　就讓日子飄去

A2

看　受那痛苦迫壓

常被饑荒掩蓋　好景彷忽不再

B

放開心中思慮

共創美好不必恐懼　願永遠

A3

戰　在這世間充滿

戰火摧毀一切　末日就似拉近 [6]

A4

創　為了明天開創

忘掉幾許爭鬥 [7]　實現夢境所有

B

放開心中思慮

共創美好不必恐懼　願永遠

A5

唱　為這世間歌唱

獻出一點關注　盡量令它溫暖

A6

唱　共你挽手歌唱

獻出一點真摯 [8]　盡量令它可愛

B

放開心中思慮

共創美好不必恐懼　願永遠

C

交織千個心　用愛驅走冰凍

歌聲空氣中　為世間多添個美夢

6　原版卡式帶歌詞紙印的是「末日像似拉近」，但唱的是「末日就似拉近」。
7　原版卡式帶歌詞紙用「掙鬥」，疑誤。
8　原版卡式帶歌詞紙用「真志」，疑誤。

在 Beyond 版的〈交織千個心〉中，C 部只出現過一次，其角色有如一首歌的 bridge；以此推斷下去，由於「冷／是這世界冰冷」（A1-A6）一段是 verse，「放開心中思慮」（B）一段便順理成章變成了 chorus——話雖如此，Beyond 版的「唱／為這世間歌唱」有著 hook line 般的地位而不是一般有待發展的 chorus（部分原因是因為這段後來發展成大合唱），然而在許冠傑的專輯版本[9]中，「歌聲空氣中」一段唱了兩次（C 的後兩句），相比 bridge，其角色更近似 chorus，而若果「歌聲空氣中」一段旋律是 chorus，那「放開心中思慮」（B）的角色便會變成 pre-chorus——也就是說，雖然兩個版本的歌詞相同，但卻因為其編排使每段的角色和全曲的結構有所改變，這是研究 Beyond 作品時值得注意的地方——當然，以上討論假設了〈交織千個心〉依隨流行曲的結構來創作和演繹，然而，這個假設並不一定成立，〈交織千個心〉並未完全跟隨一首典型流行曲的 verse-（pre-chorus）-chorus-bridge 結構。在筆者看來，無論是 Beyond 版或是許冠傑版也好，「放開心中思慮」（B）一段更像一個 pre-chorus，而「交織千個心」一段的角色是徹頭徹尾的 bridge 高潮位——也就是說，這首歌沒有了 chorus，而在 Beyond 版本中，A 部（唱／為這世間歌唱……）在後來的大合唱中擔當 chorus 和 hook line 的角色，而許冠傑版的高潮位則由 C 部為主。在許冠傑版的安排下，歌曲的起伏和推進力度明顯不足，所以到了後來的 Beyond 版，則作了以 A 部為 hook line 的大合唱安排，以解決許冠傑版在編曲上的技術問題。無論如何，〈交織千個心〉這非典型流行曲的結構，更彰顯了專輯那 Progressive Rock 的傾向。

順帶一提，除曲詞編及和音外，Beyond 亦有在許冠傑版〈交織千個心〉的 MV 中亮相，末段四子還穿上近似〈喜歡妳〉MV 中的軍服。

9　許冠傑〈交織千個心〉專輯版全長六分多鐘，派台版縮成四分多鐘。本文提及的版本比較用的是六分多鐘的版本，而稍後提及許冠傑〈交織千個心〉MV 所指的則是四分多鐘的派台版。

〈又是黃昏〉(*曲：黃家駒，詞：陳健添*)

　　小島版和 Beyond 版〈又是黃昏〉的曲詞相同，編曲卻有很大分別。若小島版關心的是「都市」，那 Beyond 版關心的便是「黃昏」。小島版強調歌曲的都市感和時代感，鍵琴聲如閃爍的霓虹光管，把歌曲照得五光十色，感覺很八十年代。至於 Beyond 版的編曲則精緻細膩得多，手鼓、電結他和木結他帶來一片黃昏景象，到了副歌則轉趨熾熱，結尾周啟生那帶 Jazz Fusion 色彩的鍵琴更是技術的展示。家駒的唱腔令歌曲提升到另一個層次，由歌曲 A 部的沙聲，升格到副歌的 Rock 腔，與編曲的情緒配合得天衣無縫。把兩者放在一起聽，小島版的編曲便瞬間變得粗枝大葉。

小島樂隊的《畫匠》，內收錄〈又是黃昏〉

〈千金一刻〉(*曲：黃家駒，詞：黃家強*)

　　譚詠麟版〈千金一刻〉與 Beyond 版的旋律有些許不同：在第一次和第二次唱「我與妳放縱此刻千金的一晚」時，譚詠麟版把旋律唱低了幾度，第三次唱時旋律則與 Beyond 版相同。唱法方面，譚詠麟唱得較放，應霸氣時霸氣，應賴皮時賴皮。而黃貫中則還未能「揻」走《淘氣雙子星》時的陽光書卷氣，與譚詠麟相比，當時的黃貫中尚未能駕馭這類情慾型作品。編曲方

面，由於譚詠麟是歌手，Beyond 是樂隊，兩者的焦點不同，譚詠麟版的編曲（編曲：入江純）相對較清淡，以免搶去主唱的光環；Beyond 版的編曲則明顯豐富得多，例如在副歌時，譚詠麟版只用鼓聲做支架，其他音軌如和聲、結他和鍵琴等全是主唱旋律的陪襯，為主音服務；相反，Beyond 版在黃貫中唱至副歌時，結他不忘在句與句間勤力地與主唱進行對答，一三句和二四句對答更用上不同質地的結他聲：一三句是「戮」結他，分別用了 double lead 和 solo。更有趣的是，在唱到「Ha ha ha」時，譚詠麟很快便唱完了，黃貫中卻把「Ha ha ha」拉長，以人聲墊起一個平台，讓家強的低音結他 solo 在平台上運動。這種重視每件樂器的樂隊思維，使聽眾在聆聽 Beyond 的作品時，樂趣無窮。很多人會傾向用「豐富」來形容 Beyond 的編曲，但除了「豐富」外，筆者更認為 Beyond 的編曲很「勤力」——他們總是用心地設計出不同線條，鋪滿整個聽覺畫面，不會放棄任何一個空隙，也不會草草地掃幾個「罐頭和弦」便完成。很多樂隊也不會有 Beyond 這種仔細程度，例外的除了 Beyond，還有 Bernard Butler 年代的 Suede。順帶一提，家駒除了為譚詠麟創作〈千金一刻〉外，還創作了譚的另一首作品〈忘情都市〉，不過此曲並沒有被 Beyond 重唱。

譚詠麟的《擁抱》，內收錄〈千金一刻〉

〈無名的歌〉（曲：黃家駒，詞：黃貫中）

　　〈無名的歌〉的兩個版本曲詞相同，在 Beyond 版本中，低音結他以 Jazz 的語言起奏，結他十面埋伏，一觸即發。全曲強調了樂隊的技術，感覺很 Session，可聽性甚高；尾段那長長的 show off 式樂器演奏，尤其是周啟生那吞雲吐霧的迷幻鍵琴更是一絕。彭健新版本的〈無名的歌〉同樣由 Beyond 編曲，歌曲減去了 Jazz 風格，換上流行曲的格局。歌曲由孤寂自閉的氛圍開始，感覺竟然有點像〈午夜怨曲〉的 intro，彭健新的唱法更強調了歌曲的悲愴感。全曲的電子感也比 Beyond 版強，最搶耳的是冷眼疏離的 keyboard，叫人想起 The Doors 經典〈Riders On The Storm〉的琴聲。除了曲詞編外，Beyond 亦有在彭健新版本的 MV 中演出。

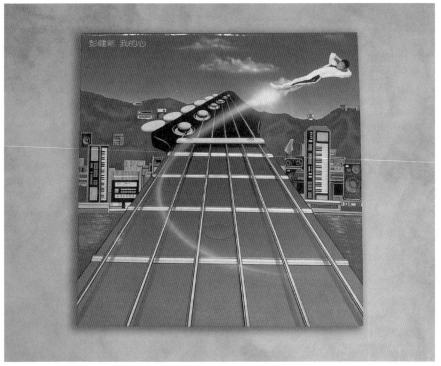

彭健新的《我的心》，內收錄〈無名的歌〉

誰是勇敢

〈誰是勇敢〉是大碟中值得詳細討論的作品。〈誰是勇敢〉分別收錄於自資大碟《再見理想》（原版）和本章的《真的見証》（新版）大碟內，兩個版本的歌詞相同，編曲也大致一樣，但在《真的見証》版本中，原版的電結他被 Synthesizer 取代，使新版加添了一份時代感。新版也較多使用 sound effects，使歌曲更 Progressive 更高科技，出來的感覺更像 Pink Floyd 等著重 sound effect 和高音質的 Progressive Rock 作品。新版也一洗原版的粗糙感，不過筆者也很欣賞原版的〈誰是勇敢〉，Beyond 當時用極有限的錄音室資源創造出有趣前衛的音效（如 B 部「彼此相依不可分一秒⋯⋯」中，家駒的聲音用左右聲道一前一後播放，以帶出迷幻效果，其 delay 的處理手法與七八十年代 Ambient 的 Tape Delay 同出一轍，甚至叫人想起 Minimalism 音樂常用的 Phasing 技巧），其手法雖然山寨，但勝在創意和膽量十足。說到 Progressive，〈誰是勇敢〉充斥著 Pink Floyd 在《Dark Side of the Moon》時期的影子。除了上述所指的音效叫人想起 Pink Floyd 外，music break 那段十分 Trippy 且 Trance 的音樂也叫人想起 Pink Floyd 的〈On the Run〉。至於歌曲結構方面，〈誰是勇敢〉在完成狂野的 A-B-A 段後，緊接重複了 C 段（從「急促的一生」開始）的旋律四次，這種不常見的歌曲結構，其實與《Dark Side of the Moon》最後兩曲──〈Brain Damage〉和〈Eclipse〉合起來的結構十分近似 [10]：

10 〈BRAIN DAMAGE〉及〈ECLIPSE〉兩曲互相連接，沒有間斷。

Beyond〈誰是勇敢〉	Pink Floyd〈Brain Damage〉+〈Eclipse〉
[A1] 誰能忘掉你…… 別像火炬在曙光中	〈Brain Damage〉 [A1] The lunatic is on the grass…… Got to keep the loonies on the path.
[A2] 無人能避免…… 末日相遇在烈火中	[A2] The lunatic is in the hall…… And every day the paper boy brings more.
[B] 彼此相依不可分一秒 ……在這安寧痛苦中	[B] And if the dam breaks…… ……I'll see you on the dark side of the moon.
重複 A1、A2	重複 A1、A2、B 旋律
[C1-C4] [同一旋律重複 4 次] 急促的一生 / 不知所作看似夢 不必多說那是對 / 再要指引那一方 誰願意？誰是勇敢？ 誰願意？誰是勇敢？	〈Eclipse〉[C1-C6] [同一旋律重複 6 次] All that you touch All that you see All that you taste All you feel.
D [Ending] 誰願意？ Woo wo woo	D [Ending] but the sun is eclipsed by the moon.

　　留意兩曲都有同一旋律在結尾重複多次的處理，在尾聲如電影完場時的字幕般徐徐播出。要令這多次的重複不致沉悶，Beyond 和 Pink Floyd 都下了心思，在編曲上把氣氛推高（手法有點像法國印象派作曲家拉威爾（Joseph Maurice Ravel）的劃時代作品〈Bolero〉），不過 Pink Floyd 用的是 ad-lib 人聲，而 Beyond 用的則是如飲泣般的結他 solo（這結他 solo 在新版中尤為突出）——手法不同，但目標一致。主題方面，詞人葉世榮曾在訪問中表示歌詞很「中世紀」、黃貫中則表示歌曲的主題是「反宗教」。樂評人 daRReaux 指歌曲是樂隊「對生命的疑惑」：

四子時期（香港）

對他們來說，上帝創造人類，不是一種恩賜，而是一種玩弄 …衪既然造了我們，那為何又要我們負上原罪的惡名？……[11]

歌詞「是你一樣創造我／到底偏要我受罪」探討「原罪」（Original Sin）這議題，說穿了，其實想講的是 Beyond 常見的母題——「命運」——「命運是你家」的命運、在〈Myth〉中以大楷起頭的「Fate」。用另一個角度看，「是你一樣創造我／到底偏要我受罪」又是哲學家海德格所謂的「被拋狀態」……若我們以此解讀歌詞，這句便會和〈缺口〉那句「一口呼喊聲／然後踏進生命」打通[12]。

〈誰是勇敢〉歌詞帶著強烈的宗教信息：「啟示」、「火炬」、「降世惡罪」、「末日」、「烈火」、「燭光」、「救贖」等字眼充滿末世意象，叫人想起末日審判，而 B 段的描述（彼此相依不可分一秒／沒有一件是難事……沒法只有閉著眼／在這安寧痛苦中）更叫筆者聯想到耶穌被釘十字架時的精神狀態，一切頗有馬田·史高西斯電影《基督的最後誘惑》（The Last Temptation of Christ）的色彩。在外國，不少 Heavy Metal 或 Progressive Rock 樂隊的歌詞都充滿神秘色彩或異教色彩（如 Iron Maiden、Led Zeppelin、Black Sabbath 的作品），Beyond 成功地將這些主題移植到廣東歌作品，出來的效果也相當理想，不見突兀。除 Beyond 外，在八九十年代敢以廣東詞寫怪力亂神題材的還有 Thrash Metal 樂隊 V-Turbo，惟其作品如〈魔鬼伊甸園〉、〈極樂世界〉、〈死亡維納斯〉、〈衝出地獄〉等，比 Beyond 的〈誰是勇敢〉來得更盡更極端。其實 Beyond 成名後的作品已很少有如〈誰是勇敢〉歌詞般偏鋒，相近似的，大概只有〈撒旦的詛咒〉和〈狂人山莊〉。

11 〈本土搖滾藝術〉（日期不詳），DARREAUX，《ROCK BI-WEEKLY》，頁 6
12 關於「被拋狀態」的討論，請參閱《踏著 BEYOND 的軌跡 I——歌詞篇》〈缺口〉一章。

初聽〈誰是勇敢〉,筆者以為〈誰是勇敢〉是由兩首不相連的旋律所砌出來的。但細聽之下,我們會發覺看似不相關的兩部分,原來用了「忘掉你／誰願意」三粒音組成的相同動機來串連。第一部的主旋律,全跟著這三粒音發展:

誰能*忘掉你*／誰能*忘掉*以往世上
人人*懷著信*／誰能*明白*這故事

到了第二部分「急促的一生」至結尾,歌曲的主旨句「誰願意／誰是勇敢」,也是由這個動機開始:

誰願意／誰是勇敢?

憑著這三粒音,家駒巧妙地把看似不相干的第一部分和第二部分連接起來,也成功地為歌曲作了一個首尾呼應。不得不佩服 Beyond 的作曲和編曲技巧,憑著一個簡單平凡的動機,便可以建構發展出一首如此複雜的作品。〈誰是勇敢〉令筆者聯想到的,不只是 Pink Floyd、King Crimson、Genesis 等 Progressive Rock 樂隊的作品,還是貝多芬在〈第五交響曲〉(命運)中,如何以「命運叩門」那由八個音符組成的動機來貫穿四個樂章,或者是德國作曲家布拉姆斯(Brahms)在〈第四交響曲〉最後一個樂章中利用一個平凡的旋律製造出來的三十多個變奏。

《真的見証》是 Beyond 實力和音樂品味的一次徹底展示,也是 Beyond 在新藝寶年代藝術性最高、最為去商業化的作品。

King Crimson 的《In the Court of the Crimson King》

《Cinepoly 5th Anniversary (新藝寶五週年紀念)》合輯

唱不完的生日歌

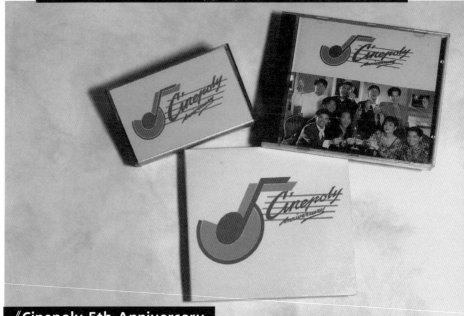

《Cinepoly 5th Anniversary
（新藝寶五週年紀念）》
1990 年

· 唱不完的歌
· 太陽的心

（只列出與 BEYOND 相關之作品）

▌ 唱不完的歌

　　新藝寶曾於 1990 年推出五週年紀念合輯，Beyond 有份參與其中兩首作品，分別是由新藝寶群星王靖雯、劉漢樂、Beyond、黃翊、方季惟合唱的〈唱不完的歌〉和黃貫中主唱的〈太陽的心〉。〈唱不完的歌〉是典型的 Beyond 勵志歌曲，其大度和激昂感覺帶有 Beyond 同類作品的皇者氣派，交由群星主唱，感覺像那個年代無綫電視慈善節目或籌款活動的主題曲，或者是〈明天會更好〉、〈We are the World〉等大堆頭作品。歌曲的分工（Line Distribution）如下：

A1

（劉漢樂）再唱一遍　能延續舊夢的歌

歌聲響起不經不覺多年

（王靖雯）唱了千遍　仍然日夜地見面

彷彿知音相識於昨天

B1

（葉世榮）這世界　雖不斷改變

（方季惟、黃翊）新鮮的　聲音在播演

C1

（黃家駒）最刺激的歌　燃燒心中猛火

（黃貫中）搖動了節奏　將拘束也衝破

（合唱）

最好聽的歌　時空不可隔阻

陪伴你　明天一再突破

A2

（黃家強）到處歌唱　無論白日或晚上

街中家中心中音韻飛揚

（方季惟）你我高唱　傳揚現象或意象

一些感想加一點理想

B2

（黃翊）歌聲中反應著趨向

（王靖雯·葉世榮）歌聲中掌聲下更響

C1

（合唱）最刺激的歌　燃燒心中猛火

搖動了節奏　將拘束也衝破

最好聽的歌　時空不可隔阻

陪伴你　明天一再突破

C2

（王靖雯、家駒）理想的新境界　歌聲中發展

（黃翊、劉漢樂）時代會變化　歌聲不會轉變

（Beyond）說不出的感覺　歌聲中更響

期望你　能一起再和唱

（合唱）最刺激的歌　燃燒心中猛火

搖動了節奏　將拘束也衝破

最好聽的歌　時空不可隔阻

陪伴你　明天一再突破

C3

理想的新境界　歌聲中發展

時代會變化　歌聲不會轉變

說不出的感覺　歌聲中更響

期望你能一起再和唱

四子時期（香港）

有趣的是，作品在歌唱部分給予 Beyond 四子的分工，也十分配合四人的個性和當時的定位：家駒負責唱了全曲最搶耳最 Rock 的那句 hook line（最刺激的歌燃燒心中猛火），黃貫中緊接其後，世榮被安排在地位較次要的 pre-chorus，卻能恰到好處地把氣氛推高到副歌。家強負責唱第二段 verse 的頭三句，那嫩嫩的甜美感和歌詞匹配（到處歌唱／無論白日或晚上／街中家中心中音韻飛揚），也與當時家強擅長的「甜品情歌」相符。

歌詞方面，詞人借「歌」言志，以「唱不完的歌」寓意唱片公司能跨越年代，這種「借歌言志」和以「歌」為「歌名」的手法，在 Beyond 自身的作品中也常被採用，例如〈無名的歌〉、〈昔日舞曲〉、〈午夜怨曲〉等。

今時今日再看〈唱不完的歌〉的 casting，話題大概都會落在王靖雯（王菲）上。印象中〈唱不完的歌〉是王靖雯唯一一首與 Beyond 的「合唱」歌，在 MV 中，王靖雯與家駒這兩位重量級人物合唱的那句（理想的新境界歌聲中發展）更見經典。另一句合唱句為王靖雯與世榮，而他倆剛巧在後來的電影《Beyond 日記之莫欺少年窮》中演情侶。由於同為新藝寶旗下歌手的關係，除了〈唱不完的歌〉外，王靖雯和 Beyond 個別成員亦曾多次交手，例如黃貫中曾與王靖雯合唱一曲〈未平復的心〉、家駒為王靖雯的〈可否抱緊我〉和〈重燃〉作曲、到了 Beyond 離開了新藝寶，家強也為王菲的〈敷衍〉、〈守護天使〉作曲——以上種種，都成為樂迷佳話。

▎太陽的心

〈太陽的心〉是香港電台於 1990 年第三屆「太陽計劃」的主題曲。「太陽計劃」於每年暑假舉行，多年來不少「太陽計劃」的主題曲都以太陽為歌名，如〈太陽計劃〉（Radius，1998）、〈太陽精神〉（李寧、張學友、黎明、

劉德華、郭富城，1992）、〈火太陽〉（譚詠麟、張學友、黎明、草蜢、鄭嘉穎，1994）、〈十個太陽〉（郭富城、鄭秀文，1997）、〈天地驕陽〉（Twins，2004）等。

　　〈太陽的心〉是一首純正能量的勵志作品。在新藝寶或地下年代，Beyond 不少言志作品都帶些唏噓感（如〈再見理想〉、〈誰伴我闖蕩〉），這種唏噓感來自 Beyond 的經歷，也正正因為這種唏噓感，使 Beyond 的勵志作品更立體更人性，使人更有共鳴，而〈太陽的心〉是這類作品的一個例外。另一個更重要的例外，就是著名的〈不再猶豫〉。〈太陽的心〉和〈不再猶豫〉同樣由小美填詞，從這個角度來看，我們可以說小美為 Beyond 的作品加入了另一個視角，至少小美所填的作品（〈不再猶豫〉、〈太陽的心〉還有〈真的愛妳〉）所散發出的陽光能量和感染力，比 Beyond 自己填詞的純正能量作品如〈衝開一切〉、〈堅持信念〉等更強更有說服力。

《戰勝心魔》EP

當心魔變成開心鬼

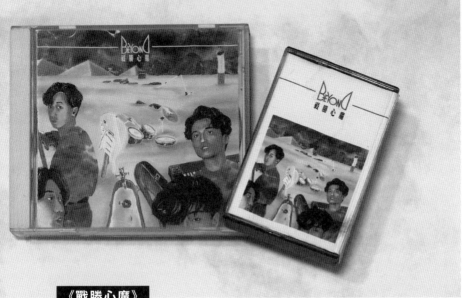

《戰勝心魔》
1990 年

· 戰勝心魔
· 戰勝心魔 Karaoke
· 文武英傑宣言
· 文武英傑宣言 Karaoke

*〈文武英傑宣言〉的歌詞評論請參閱《踏著 BEYOND 的軌跡 I——歌詞篇》相關章節。

搖滾開心鬼

《戰勝心魔》收錄了電影《開心鬼救開心鬼》的主題曲〈戰勝心魔〉及插曲〈文武英傑宣言〉，兩曲同為翁偉微填詞。《開心鬼救開心鬼》為黃百鳴於 1990 年主演的電影，Beyond 四子也有參與演出。

戰勝心魔

在〈戰勝心魔〉中，Beyond 要戰勝的對象，不再是外來的制度和冷嘲，而是自己的心魔，這個主題方向使〈戰勝心魔〉與以往的勵志作品相比，有了一個更新的角度和層次。這裏描述與心魔的交戰，恍如印度教聖典《薄伽梵歌》所指涉的「內在戰爭」。把〈戰勝心魔〉放進電影的脈絡中，可察覺〈戰勝心魔〉回應了電影的主題：「魔」對應了「開心鬼」的「鬼」，而 Beyond 四子在電影中被清朝太帥吸取精氣後變成壞事做盡的小混混，也與「心魔」這主題相呼應。

音樂方面，〈戰勝心魔〉中段那代表魔鬼的鬼魅陰森聲效叫人聯想起往後電視劇集《X-file》的主題曲（2016），可惜感覺太流行，與早期作品〈Long Way Without Friends〉那段鬼哭神號的結他相比，差了一截。〈戰勝心魔〉那由混沌轉至澄明的 intro 也不是第一次被 Beyond 使用，原版〈Long Way Without Friends〉和〈迷離境界〉也用過類似的方法開場，讀者可互相比較。此外，〈戰勝心魔〉歌曲中的鬼魅效果，也與唱片那帶有達利色彩的封套互相呼應（達利（Salvador Dalí）為超現實主義畫家，唱片封面和封底那上環信德中心的沙漠叫人聯想起達利充滿矛盾虛無的作品）。

〈戰勝心魔〉有著琅琅上口的副歌，若我們把最主要的旋律抽起，便會得到以下旋律：

越-過　　**痛**-楚　　**戰**-魔　　**覓**-我

芒　有　　**理**-想　　**那**-嶇　　**實**-由

這兩組旋律如排比句般向下行進，一氣呵成，簡單而流暢。可能旋律太簡單和工整了，不少歌手及作曲家也曾使用這旋律或其變種，筆者曾聽過類似的旋律無數次，例如：

1. 瑞典結他英雄 Yngwie Malmsteen 在其經典專輯《Trilogy》（1986）首曲〈You Don't Remember, I'll Never Forget〉的搶耳 keyboard 前奏。

2. 由英國人於德國組成的 Progressive Rock 樂隊 Nektar 於《A Tab In The Ocean》（1972）專輯內同名作品的鍵琴引子。

3. 英國 Progressive Rock 樂隊 Camel 在《Mirage》大碟（1974）一曲〈Lady Fantasy〉中的一段結他 solo。

4. 德國另類男高音 Klaus Nomi 經典作品〈The Cold Song〉（1981）的弦樂引子。

其實，在〈戰勝心魔〉前，Beyond 在另一首作品中的結他 solo 也使用過類似的旋律，該旋律就像把〈戰勝心魔〉用疊字般唱出一樣。請把以下旋律唱出來試試：

若-**若**-**有**-**有**　**理**-**理**-**想**-**想**　**那**-**怕**-**崎**-**嶇**　**現**-**自**-**由**

想到是哪首歌嗎？這旋律就是〈勇闖新世界〉music break 那段 solo 的頭一句！順帶一提，我們也可以在陳奕迅的〈故事〉中找到近似這個「若 - 若 - 有 - 有　理 - 理 - 想 - 想」的旋律，可見這旋律的普及性。

▌ 文武英傑宣言

　　出奇地在馬來西亞大熱的〈文武英傑宣言〉是 Beyond 難得一見的玩票性作品（另一首玩票作品是〈無無謂〉），〈文武英傑宣言〉是一首純泡妞情歌。在電影中，Beyond 四子飾演「Behind」樂隊四名成員：文（黃家駒）、武（葉世榮）、英（黃家強）、傑（黃貫中）（「文武英傑」四字叫人想起許氏兄弟許冠文、許冠武、許冠英、許冠傑），鍾情於電影中的李麗珍、袁潔瑩、羅美薇及陳加玲（四人均為組合「開心少女組」成員），〈文武英傑宣言〉便是他們四男的求愛宣言。歌曲的編曲帶有「賀年音樂」那種喜氣洋洋的吉祥氣氛，是罕見的輕鬆喜感作品。歌曲開頭如駿馬奔騰的 Pinch Harmonics 結他咆哮很搶耳，為歌曲注入了不少男性荷爾蒙。近似的結他吼叫例子可在 Pop Metal 樂隊 Europe 作品〈Rock the Night〉的引子中找到。

　　〈文武英傑宣言〉後來經過重新編曲和填詞，成了〈農民〉，並收錄於《繼續革命》大碟內。〈文武英傑宣言〉以中國小調的調式寫成，由於編曲和歌詞關係，〈文武英傑宣言〉的中國風只是蜻蜓點水式出現，並沒有〈農民〉般明顯。與〈農民〉相比，〈農民〉比較大氣，〈文武英傑宣言〉感覺較像小品式的中國歌謠。在〈文武英傑宣言〉推出後約一年，Beyond 再演繹了一首小品式的中國歌謠，這就是讓樂迷津津樂道，收錄於「Beyond Live 1991 生命接觸演唱會」的翻唱作品〈月光光〉（月光光 / 照地堂 / 蝦仔你乖乖瞓落床……）[1]。

[1] 　關於〈月光光〉的詳情，可參考《老占…樂與怒》專欄〈中秋節快樂〉一文，《RE:SPECT 紙談音樂》雜誌第 162 期，2014 年 9 月 15 日，頁 35

開心鬼救開心鬼

在電影《開心鬼救開心鬼》中，除了以上兩曲外，還出現了以下作品：

-〈戰勝心魔〉「Q 版」變奏
-〈真的愛妳〉（以「Behind」樂隊名義演出）
-〈喜歡你〉
-〈大地〉
-〈真的愛妳〉變奏

唱片公司若把這些歌曲也放進唱片中，大概這 EP 會更名正言順地成為一隻 soundtrack。可惜唱片公司並沒有這樣做，而 Beyond 被發行的處女 soundtrack，則由《天若有情》取代[2]。

2　較早上映的電影《黑色迷牆》當時並沒有發行電影原聲大碟，現時流通市面的《黑色迷牆》電影原聲，是在家駒離世後發表的。

《天若有情》原聲大碟 EP

愛得太錯

《天若有情》
1990 年

· 灰色軌跡
· 未曾後悔
· 是錯也再不分
· 天若有情

〈〈天若有情〉並非 Beyond 作品。〉

*〈灰色軌跡〉的歌詞評論請參閱《踏著 BEYOND 的軌跡 I——歌詞篇》相關章節。

天若有情

《天若有情》原聲大碟共有四首歌曲，Beyond 佔了三首，第四首〈天若有情〉則由羅大佑作曲、李健達填詞、袁鳳瑛主唱。根據陳健添先生在《真的 Beyond 歷史——The History Vol.1》的描述，Beyond 成員在看過電影第一版剪接後，家駒於一星期內交出了三首 demo，最後成了 EP 中的三首作品[1]。

要認識 Beyond 在《天若有情》的三首作品，就必先要認識《天若有情》電影。《天若有情》電影原名《天長地久》，由杜琪峰執導，大綱如下：在一次劫案中，由劉德華飾演的非法賽車手華弟脅持了純情富家女 JoJo（吳倩蓮）做人質，在被黑白兩道追捕期間，JoJo 對華弟產生了感情，惟這段愛情很快被 JoJo 的媽媽撞破。JoJo 與華弟愛得死去活來，但 JoJo 媽媽卻要她立即往外國讀書。同一時間，華弟的黑社會老大被仇家殺害，華弟最後決定在 JoJo 準備上機當晚帶走她，與她到教堂私訂終生，並趁 JoJo 許願時，偷偷離開她，走上為老大報仇的不歸路。

愛得太錯

作為電影的插曲，EP 的三首歌都圍繞著同一個主題：「沒結果的錯愛」。華弟與 JoJo 的懸殊背景已注定了他們的命運：因為錯，所以「衝不破牆壁」，因為錯，所以「背上一身苦困後悔與唏噓」，因為沒結果，所以要珍惜共處一刻，求的是「浪漫片刻足夠」、「是錯也再不分」。在聆聽過程中，我們彷彿看到一雙無處不在的命運之手，在音符和歌聲中潛伏。在電影中，男主角要在

[1]　《真的 BEYOND 歷史——THE HISTORY VOL.1》（2013），陳健添，KINN'S MUSIC，頁 50

愛情與道義中選擇其一，形成電影的張力，而 EP 所收錄的四首歌也同樣籠罩著這種氣氛。這種「二選一」的抉擇是 Beyond 言志情歌系統的母題，而在電影主題的影響下，EP 三曲中的「志」或多或少多了點點江湖味，成為作品引人入勝之處。

▍人在江湖

説起江湖味，《天若有情》不期然叫人想起另一套由 Beyond 配樂的電影《黑色迷牆》。把兩套電影的音樂互相比較，不難發現兩者都帶著暗黑的色調（例如〈午夜迷牆〉vs〈灰色軌跡〉），不同的是，《黑色迷牆》是一套純江湖片，其配樂也與電影配合，以搖滾強調暴力，感覺較為單純；《天若有情》則多了一條愛情線（準確點來説，《天若有情》其實是以江湖糾紛為背景的愛情故事），暗黑中多了一分浪漫和糾結。

▍四個樂章

離開了電影的脈絡，從另一個角度來看，EP 的四首歌就像一首交響曲的四個樂章般起承轉合：〈灰色軌跡〉轟烈大度，像交響曲的首個樂章，也為 EP 的悲劇主題作了一個引子。第二曲〈未曾後悔〉沒有〈灰色軌跡〉的宏偉，卻能為〈灰色軌跡〉的情緒帶來一個深沉的延續。第三曲〈是錯也再不分〉較輕盈，像交響曲第三樂章的小步舞曲或諧謔曲般靈巧，最後的〈天若有情〉則為 EP 帶來完美的總結。雖然只得四曲，但全張唱片的流程（Flow）十分流暢，流暢得可獨立地當成半概念大碟來欣賞，與一般電影原聲大碟那種雜牌軍式的拉雜穿鑿大相逕庭。

角色分工

　　主唱方面，三首歌分別由黃家駒、黃貫中與黃家強負責主唱，而主唱的分工也與歌曲的風格十分匹配：〈灰色軌跡〉有著家駒的滄茫浩瀚，小品式的〈是錯也再不分〉配合家強的靈巧輕盈，〈未曾後悔〉一如其他由黃貫中主唱的作品如〈願我能〉、〈最後的對話〉等，是黃貫中標誌式的沉鬱糾結。雖然三人各有各演繹風格，但把三曲放在一起，感覺卻出乎意料地統一，箇中原因，除了是由於三曲皆由家駒作曲外，電影的框架亦把三曲扣在一起，形成一個整體。《天若有情》所收錄的三曲在個別成員的個人風格和樂隊的整體觀感之間作了一個很好的平衡，聽眾一方面能聽到一種整體性，另一方面又會聽到個別成員的個性。《天若有情》與 Beyond 另一隻 EP《Action》中黃貫中與家強兩曲的貌合神離相比，有著天淵之別。

個別作品

　　個別作品方面，被陳健添先生用「Kui-Blues」來形容的〈灰色軌跡〉[2]編曲到處潛伏著不同流質的 Synth 聲，如「深淵水影」般陰魂不散。Music break 後 pre-chorus 那段短暫且 Tangerine Dream[3] 式的 Sequence 更是一絕。引人入勝的還有結尾部分木結他與電結他的接力，聽 Beyond 久了，會發覺 Beyond 叫人聽得過癮之處，不只是樂器的旋律或技巧，還有樂器配搭所帶來的化學作用：〈灰色軌跡〉木結他 solo 的婉約神傷與電結他 solo 的激情交替，兩種個性如此不同的樂器竟能和平對話，誰也沒有蓋過誰。

2　《真的 BEYOND 歷史——THE HISTORY VOL.2》（2013），陳健添，KINN'S MUSIC，頁 74

3　TANGERINE DREAM 為德國電子音樂元老，亦曾製作過電影配樂。

〈灰色軌跡〉的歌詞還有一個「懸案」：翻看當時推出的卡式帶歌詞紙，會發現「何時麻醉我<u>抑鬱</u>」一句在歌紙中被印成「何時麻醉我<u>鬱抑</u>」，筆者起初以為這是印刷錯誤（這些錯誤在那時的 Beyond 唱片歌紙上經常出現），但若我們跟著歌紙的「鬱抑」去唱，又會發現這樣處理會令全曲開首部分第一、二、三、四、六句變成押韻，也就是説，「鬱抑」的「抑」會和「溺」、「息」等字押韻，但若把它唱成如我們現在所聽到的「抑鬱」，那句便不構成押韻：

（歌紙版本）

酒一再沉<u>溺</u>

何時麻醉我鬱<u>抑</u>

過去了的一切會平<u>息</u>

衝不破牆<u>壁</u>

前路沒法看得清

再有那些掙扎與被<u>迫</u>

從押韻的角度，我們有理由相信歌紙上的印刷是詞人原來的意思，只不過是歌手後來唱錯／不想跟原歌唱，而不是印錯歌詞。筆者只是局外人，無力去証明此事，不過作為一名填詞人和 Beyond 迷，此小插曲也可堪玩味。填詞人詩詞指〈灰色軌跡〉verse 用了一堆入聲字作韻腳（例如第二次 verse 的「憶」、「識」或上文加了底線的字）這舉動叫她印象深刻：入聲字因為音節急促，不容易唱出來，一般監製都不喜歡使用，但詞人在此曲韻腳對入聲字的運用，就正正反映了歌者「想叫嚷但又叫不出」的狀態[4]，甚為精妙。

若〈灰色軌跡〉那「這個世界已不知不覺的空虛」的情緒有著「與爾同消

4　《BEYOND 導賞團 II（12）──BEYOND 的詩詞歌庫》（2021），詩詞、LESLIE LEE、關栩溢、OT，SOOORADIO，2021 年 6 月 17 日首播

萬古愁」的闊度，〈未曾後悔〉所展示的，就是「洒入愁腸愁更愁」的刻骨深度。〈未曾後悔〉在開始時帶著一種極度壓抑的情緒，黃貫中那冷靜得近乎疏離的歌聲，像暴風雨前夕般為激昂的副歌鋪路。在電影中，劉德華在深夜駕電單車到吳倩蓮家門，〈未曾後悔〉同時起奏，intro 電結他的不祥神秘感與電影情節很匹配。〈未曾後悔〉和〈是錯也再不分〉歌詞皆出自 Beyond 成員之手，兩首詞互有呼應，例如：

〈未曾後悔〉（詞：黃家強）	〈是錯也再不分〉（詞：黃貫中）
若然是錯 / 從不加理會	是錯也再不分
穿梭天邊與海岸	天空中闊步共行

　　〈是錯也再不分〉放在〈灰色軌跡〉和〈未曾後悔〉之後，為沉重的張力給予一個紓緩，在唱片佈局上擔當著典型的「家強甜品」角色。細心感受這種紓緩，我們會發覺這情緒是短暫的、緩衝性的、逃避性的，所以歌曲會唱著「是錯也再不分」、「莫要去理它真與假」，現實的悲劇還在後頭。明白這點後，當唱到「平凡的一切 / 原是那麼好」這句平白無奇的歌詞時，感覺會是如斯叫人唏噓和有共鳴。副歌最後一句「不改變」演繹得十分堅定，這種由三粒音組成的堅定結尾在 Beyond 的作品中十分常見，例如：

· **難再聚**（〈**無聲的告別**〉）

· **詩意內**（〈**隨意飄蕩**〉）

· **難抓緊**（〈**孤單一吻**〉）

· **永長存**（〈**心內心外**〉）

· **妳共我**（〈**喜歡你**〉）

· **這方向**（〈**無悔這一生**〉）

· **艱苦過**（〈**午夜怨曲**〉）

· 終可見（〈不再猶豫〉）

· 深愛妳（〈愛妳一切〉）

· 抱緊我（〈可否抱緊我〉）（家駒為王靖雯作的作品）

· **Let Me Know**（〈相簿〉，家駒遺作，demo 代號為〈好歌〉，後由蔡興麟主唱、關栩溢填詞）

　　音樂方面，〈是錯也再不分〉的電影版與唱片版的編曲有所出入，前者那近乎清唱的簡約編曲，更叫人動容。

《命運派對》

國際視野與社會責任

**《命運派對》
1990 年**

· 光輝歲月
· 兩顆心
· 俾面派對
· 無淚的遺憾
· 懷念您
· 可知道
· 相依的心
· 撒旦的詛咒
· 送給不知怎去保護環境的人（包括我）
· 戰勝心魔

*〈光輝歲月〉、〈俾面派對〉、〈撒旦的詛咒〉及〈送給不知怎去保護環境的人（包括我）〉的歌詞評論
請參閱《踏著 BEYOND 的軌跡 I——歌詞篇》相關章節。

國際視野

作為緊接著《真的見証》的一張專輯,《命運派對》並沒有《真的見証》的重型搖滾能量;相反,《命運派對》在風格上更接近《Beyond IV》:流行味較重,歌曲較雋永且易入口,情歌也較多,且家強也如《Beyond IV》般唱回甜品情歌。然而,《命運派對》與《Beyond IV》也有一個明顯且具里程碑意義的分別——《命運派對》帶有強烈的世界觀和國際視野,並且比以往的作品更具人文情懷和社會意識:這與 Beyond 在非洲的經歷和當時的環球局勢不無關係,而以上元素在《Beyond IV》或更前的作品中並不常見,這種改變,使Beyond 的作品更趨成熟。

除了國際視野外,《命運派對》的另一個聆聽重點,就是部分作品散發出原始赤裸感。〈可知道〉的部落氣息、〈送給不知怎去保護環境的人(包括我)〉intro 那如原始森林般的十面埋伏、〈撒旦的詛咒〉那赤裸的靈魂,就是活生生的例子。唱片的設計和成員的造型更把這原始感強化,增強了《命運派對》的個性。

專輯命名

專輯命名方面,「派對」二字來自碟內主打歌〈俾面派對〉,而「命運」的影子則可在碟中多處找到,「世界弄人」(〈戰勝心魔〉)是命運,「在他生命裏 /彷彿帶點唏噓」和「黑色肌膚給他的意義 / 是一生奉獻 / 膚色鬥爭中」(〈光輝歲月〉)是命運,「……遠遠處 / 那裏永遠背著古老枷鎖」(〈可知道〉)都是命運。「命運」一字也在其他大碟中多次出現,在《命運派對》推出前就有「命運夜霧已蔓延」(〈Waterboy〉)、「擁有命運給我驚喜 / 不知道也添顧慮」(〈曾是擁有〉)、「但是命運偏把心戲弄」(〈我有我風格〉)等。把「命運」和「派對」

放在一起也很有遊戲人間的味道，如「人生如戲」一詞的重新書寫——原來所謂的命運，不過是一場派對而已。

個別作品

〈光輝歲月〉寫的是黑人民權領袖曼德拉的故事，intro 的結他獨奏熾熱但不激進，帶有一點大度和世故，與歌曲主人翁的經歷十分匹配。第二支結他以分解和弦為基礎，製作出優美自信的旋律，而這旋律一直伸展到 verse，成為主唱旋律背後另一條主線條。Music break 那象徵無拘無束和自由的口哨聲是另一亮點，這個手法亦被德國殿堂級搖滾樂隊 Scorpions 採用，Scorpions 的經典作品〈Wind of Change〉（1991）以口哨開始，口哨作結，寫的是柏林圍牆的倒下（1989），與〈光輝歲月〉（1990）是同期作品，其實兩曲也有著近似的氛圍和視野，不約而同地記錄著八十年代末九十年代初的兩件歷史大事。值得一提的還有兩曲的 MV：Beyond 的〈光輝歲月〉MV 和 Scorpions 的〈Wind of Change〉MV——兩者都用上鐵絲網隱喻對自由的喪失和渴望。

另一個〈光輝歲月〉在編曲上叫人印象難忘的地方，就是在最後幾次副歌時出現的四下「呼呼呼呼」定音鼓聲效。這四下如禮炮或煙火般的鼓聲似是 Beyond 和南非人民向曼德拉的敬禮，嚴肅而莊重，手法叫人想起柴可夫斯基於〈1812 overture〉的火炮聲。

〈兩顆心〉是四子時期家強典型的「甜品情歌」，家強對這類作品駕輕就熟。歌曲開頭的晶瑩碎片聲效與首句「繁星幾顆閃得通更透」非常配合，雖然歌曲用的是流行曲編曲，但聆聽那刺鼻的 distortion 破音結他薄膜如何在 verse 時鋪在商業化的音樂底之上，這結他如何在 music break 時突圍，衝

上前線奏出熾熱到近乎帶點破壞力的 solo，同時又平衡到歌曲整體的浪漫平靜氣氛——單單聽這支結他的穿插，已是一種享受。

〈俾面派對〉講述 Beyond 成員被迫參與粵劇名伶關德興師父壽宴之經歷，「俾面派對」四字後來如成語般被用作「無謂且費時的交際活動」的代名詞。

音樂方面，〈俾面派對〉在斑斕迷幻的琴聲開始，一方面呼應著歌詞的復古情調，另一方面這種斑斕又與歌詞一句「金衣裝」和「擠身繽紛的色彩」相呼應。歌曲尾段的結他獨奏是另一亮點，根據唱片的 Credit List，這段結他獨奏由一眾「俾面結他手」彈奏（留意「俾面結他手」這句話的自嘲色彩），包括黃貫中、前 Beyond 成員鄧煒謙（William Tang）、陳偉文（即 Adrian Chan，著名作曲人、編曲人及音樂監製、王菲的作品〈情誡〉、〈郵差〉、〈守望麥田〉的作曲人、Supper Moment 的監製）、Beyond 監製歐陽樂（Gordon O'Yang）及黃家駒。多支結他以稍稍不同的音色和黏性在末段接力，畫面像一個個穿起金衣裝、在俾面派對會場外排隊等入場的「貴賓」。

〈無淚的遺憾〉是 Beyond「言志情歌」系列的其中一首代表作，也是劉卓輝第一次為 Beyond 填詞的情歌。劉卓輝於著作中表示個人對歌詞並不太滿意，因為歌詞「沒有很突出的亮點」[1]。筆者卻認為這是上佳的作品。劉卓輝吸收以往由 Beyond 成員填詞的言志情歌精華，並把它們昇華，寫成了〈無淚的遺憾〉——歌詞那份沉重世故，使歌曲比以往的類似作品更具感染力。

音樂方面，留意〈無淚的遺憾〉其編曲的配器和推進與〈海闊天空〉極似：兩者都用上 Rock Ballad 常用的格局，以鋼琴起奏，結他、bass 和鼓相繼加入，為作品升溫，弦樂（或弦樂聲效）的介入使歌曲盪氣迴腸，到 bridge

[1] 《歲月無聲 BEYOND 正傳 3.0 PLUS》（2023），劉卓輝，三聯書店，頁 52

時達到高潮，並在 outro 以電結他或木結他 solo 作結。現在回看，〈無淚的遺憾〉在編曲上就如〈海闊天空〉的前傳，為神曲的誕生作了一次預演。

細節位方面，「終於漫長歲月」之後那如笛子聲效的三粒音絕對是神來之筆，還記得當時筆者在無綫電視劇《笑傲在明天》中首次聽到此插曲，在家駒唱完第一句時，已覺得此曲如斯驚為天人。到了第一次 pre-chorus「遺 - 憾 - 已」三字時，低音結他如烏雲壓頂般從天而降，加上有力的三下木結他撥弦，強化了「遺憾」主題的沉重感。到了第二次 pre-chorus，弦樂蓋過了低音結他，在低音區域躁動，為沉重感覺加上了不安和變數。尾段的木結他 solo 又是另一個聆聽重點，那簡單重複但肝腸寸斷的旋律和演奏，叫人難忘。

〈懷念您〉那爽朗清脆的結他 intro 叫人聯想到 New Wave 樂團 A Flock of Seagulls 的〈Transfer Affection〉的前奏，有趣的是此曲的主題和畫面其實與〈灰色軌跡〉很似，不過出來的感覺卻南轅北轍：

	〈懷念您〉（詞：黃家強）	〈灰色軌跡〉（詞：劉卓輝）
分手主題	想當初分手使我……	Woo……不想你別去
借酒消愁	懷念您 / 想當初分手使我 / 放任的酒醉	酒一再沉溺 / 何時麻醉我抑鬱
在抉擇未來的十字路口各走各路	已各有各方向 / 也與您音訊隔絕 / 我倆也不作停留 / 未來在眼前	各有各的方向與目的

〈可知道〉是關於第三世界的作品，其人文氣息與〈光輝歲月〉互相連貫。由監製歐陽樂（Gordon O'Yang）編曲的〈可知道〉是一首很有原始生命力的作品，手鼓的運用、bass drum 那定速行進感、synth 和低音結他的熱帶氣息，叫人想起 Soft Rock 樂團 ToTo 同樣關於非洲的作品〈Africa〉，又或者是 Paul Simon 八十年代經典大碟《Graceland》的一曲〈You Can Call Me Al〉

（此碟也加入了不少非洲音樂元素）、甚至是前 Genesis 主音 Peter Gabriel 設立的 Real World Records 廠牌旗下的音樂人。同樣富原始感覺的還有〈送給不知怎去保護環境的人（包括我）〉，此曲引子的手鼓、電結他和笛子聲效營造出一個危機四伏的熱帶雨林，其中搶耳且富異教色彩的笛聲（和其回音處理效果）更叫筆者想起同期的一首經典，電音單位 Enigma 收錄在專輯《McMxc A.D.》中的〈Principles of Lust:Sadness/Find Love/Sadness〉中那神秘的笛子聲效 [2]。

〈送給不知怎去保護環境的人（包括我）〉原為商業二台於 1990 年推出的環保概念合輯《綠色自由新一代》的其中一首作品〈送給不懂環保的人（包括我）〉，合輯找來了不同音樂人製作多首以環境保護為主題的歌。〈送給不懂環保的人（包括我）〉當中的非洲元素成功突圍，使歌曲與其他作品相比，更見深度和國際視野。商業二台於同年 5 月舉行「綠色自由新一代音樂會」，活動口號為「回歸音樂大自然」，而〈送給不懂環保的人（包括我）〉則反行其道，用慨嘆的口吻寫出文明的發展使人和自然愈走愈遠。

〈相依的心〉是 Beyond 在新藝寶年代難得一見，由家駒主唱較「糖衣」的情歌作品，當時家駒所主唱的情歌通常都帶有重重的言志成分（例如〈喜歡你〉、〈無淚的遺憾〉），背負著一種沉重感，而輕情歌通常由家強主唱，〈相依的心〉則是一個例外：全曲唯一與言志有關的，就只有「那計較各有不羈理想想追」一句。這首詞有一個叫筆者很喜愛的地方，就是「酒沖洗心緒／徘徊路上深宵相聚」一句具有押頭韻的效果（「洗」、「心」、「緒」、「深」、「宵」、「相」都以「S」音開始）。頭韻法（Alliteration）是西方詩歌裏的一種押韻方式，使用頭韻法的句子會有兩個或以上單字的開首音節重複，例如「She

2　世榮曾把此唱片選為他的喜愛唱片之一，詳見〈BAND FILE: BEYOND〉（1997），《MCB 音樂殖民地》VOL.74，1997 年 9 月 19 日，頁 8

sells sea-shells by the sea-shore」，這手法在西方詩歌中很常見，但放在粵語歌詞中，這樣做通常會使歌曲很難唱。在唱「酒沖洗心緒……」一句時，你會發現嘴邊不斷發出「S/Sh」音，但同時又出奇地好唱，能做到這點，詞人有著一定才氣。

〈撒旦的詛咒〉充斥著一種末世的壓迫感，當中一句「撒旦的詛咒／蠶蝕著軀殼／願忘我」叫筆者想起 Alan Parker 在電影《Pink Floyd - The Wall》中爬滿蛆蟲的一幕，「豪情地嘲笑／此生與未來」那種豪氣日後在〈狂人山莊〉的「誰在仰天獨我自豪」得到繼承，而那帶有異教色彩的歌詞則上接〈誰是勇敢〉、下接〈妄想〉。〈撒旦的詛咒〉另一個亮點，是倒播效果的使用。在《命運派對》大碟的歌紙上，〈撒旦的詛咒〉有一段反印了的文字，寫的是「是痛苦？還是有疑問？用聖火／延續這場夢」一段歌詞。在唱片播至這段時，喇叭傳來一段經處理過的怪聲，聲音就像倒播的說話。將唱片在電腦倒轉播放，會清楚聽到該段怪聲原來是曲中「是痛苦還是有疑問／用聖火延續這場夢」的倒播。Beyond 在〈撒旦的詛咒〉中利用倒播來模仿撒旦的語言，以製造恐怖不安且扭曲的效果，並與曲中那句「不知不覺中／呈現兩個世界／巔倒黑與白」中的「巔（顛）倒」作呼應。其實，早在六十年代，倒播效果已被外國樂隊採用。The Beatles 的〈Being for the benefit of Mr.Kite!〉，就是把一段管弦樂片段倒轉播放，以營造馬戲團的夢幻效果。此外，他們另一迷幻巨著〈Tomorrow never knows〉，也用了倒播來為音樂背景製造一種速度感和超現實感。

「倒轉秘密訊息」（Back-masking）在搖滾史中常有所聞，而有些樂隊作品的倒播版，真的被衛道之士認為在傳播撒旦的信息。重金屬樂隊 Judas Priest 甚至為此而惹上官非 [3]。把 The Eagles 的經典〈Hotel California〉一

3　《流行音樂文化》(2004)，ANDY BENNETT 著、孫憶南譯，書林出版社，頁83

句「in the middle of the night just to hear them say」倒轉來播，人們聲稱會聽到「head Satan hear this he had me believe in him」；把 Led Zeppelin 的〈Stairway to Heaven〉倒播，聽到的就像撒旦的福音。筆者曾在 YouTube 聽過此曲的倒播版，雖不認同句句也充斥著宣揚邪教的主張，但好地地把一首歌倒播，出來的效果的確有點叫人心寒。Beyond 曾在電視節目《Beyond 勁 Band 四鬥士》中翻唱了 The Eagles 的〈Hotel California〉，黃貫中也曾在 Postman 演唱會中唱過〈Stairway to Heaven〉的其中一句，家駒亦在酒吧演唱過此曲，也許〈撒旦的詛咒〉的倒播靈感，也來自兩隊前輩級班霸。

〈戰勝心魔〉在首次發行時，原屬《戰勝心魔》EP 的一曲，在放進《命運派對》大碟後，竟無格格不入的感覺；相反，〈戰勝心魔〉編曲所帶來的鬼魅感和 music break 那絲絲邪氣，和〈撒旦的詛咒〉配合得天衣無縫，〈戰勝心魔〉那略帶荒涼原始的色彩，也與〈可知道〉和〈送給不知怎去保護環境的人（包括我）〉輕輕呼應，把此曲重置在《命運派對》大碟中，一點也不見突兀。

《大地》（國語）

台灣的朋友，您們好！

《大地》
1990 年

- 大地
- 漆黑的空間
- 短暫的溫柔
- 不需要太懂
- 九十年代的憂傷
- 你知道我的迷惘
- 送給不懂環保的人
- 和自己的心比賽
- 破壞遊戲的孩子
- 今天有我

* 為方便閱讀，在聆聽歌單中，所有國語專輯的歌曲會同時放上相對應的粵語歌。

大地以前

　　《大地》是 Beyond 首張國語專輯，主打台灣市場。在發行《大地》前，Beyond 曾於 1986 年到台北參加「亞太流行音樂季」，並於 1989 年 11 月到台灣參加「永遠的朋友」演唱會。在同一時間，Beyond 也和群星灌錄了〈永遠的朋友〉一曲（曲：童安格、周治平、殷文琦，詞：劉虞瑞、何啟弘）。在〈永遠的朋友〉中，除合唱部分外，Beyond 四子在歌曲中只負責了位於 pre-chorus 最尾部分的一句「明天會有最美的笑容」。緊隨的是譚詠麟主唱的 chorus 第一句。一如其他 Beyond 作品，演繹這句時四子用了 Beyond 招牌式的和音，與其他歌手的獨唱成強烈對比。此外，黃家駒還負責了歌曲結尾高潮部分的「Woo」ad-lib。《永遠的朋友》大碟在台灣發行，除了主打歌〈永遠的朋友〉外，大碟還收錄了 Beyond 的〈你知道我的迷惘〉（即是〈真的愛妳〉國語版）。

選曲

　　作為 Beyond 的首張國語專輯，《大地》嘗試把 Beyond 過往最好／較好的歌曲放在一起，感覺像一張精選碟的國語版。話雖如此，當中的選曲分佈也不是平均地來自各張專輯，而所選的曲目亦非全是派台歌。細看歌曲分布，會有以下發現：

　　-《天若有情》EP 佔三首：〈漆黑的空間〉（〈灰色軌跡〉）、〈短暫的溫柔〉（〈未曾後悔〉）、〈不需要太懂〉（〈是錯也再不分〉），命中率為 100%。

　　-《秘密警察》佔三首：〈大地〉（〈大地〉）、〈破壞遊戲的孩子〉（〈衝開一切〉），和〈今天有我〉（〈秘密警察〉）。

-《命運派對》佔三首：〈九十年代的憂傷〉(〈相依的心〉)、〈送給不懂環保的人（包括我）〉(〈送給不知怎去保護環境的人（包括我）〉)、〈和自己的心比賽〉(〈戰勝心魔〉)。

-《Beyond IV》只佔一首，即《你知道我的迷惘》(〈真的愛妳〉)。

也就是說，《大地》沒有選取五子時期的作品，以及以重新演繹 Beyond 寫給其他歌手的作品為主的《真的見証》。

由於所選作品橫跨 Beyond 的各張專輯，雖然時間跨度並不算廣，作品和作品之間的風格仍未算統一。而在沒有大幅度修改編曲的情況下，製作單位用了甚麼方法令到作品給人較統一的感覺呢？答案就是作品的和聲。

▎和聲

和聲是《大地》專輯的聆聽重點。在專輯中，「和聲團隊」除了 Beyond 四子之外，還加上了周治平、黃慶元、黃卓穎、甄文琦和薛忠銘。與 Beyond 廣東話版作品那較著重層次和能量的和聲相比，《大地》專輯內的和聲較近似八十年代台灣流行曲（參考〈明天會更好〉），帶著點點的鄉土味。例如在打頭陣的〈大地〉中，曲末的和聲加添了一種黎民百姓的黃土氣息，強化了曲中的蒼茫情感，也加添了點勞動的味道。〈漆黑的空間〉副歌的和聲，竟然為歌曲帶來一點點六十年代迷幻音樂的感覺。這種薄薄的迷幻感覺一直過渡到〈短暫的溫柔〉中，到了副歌部分，和聲與主唱進行了對答（對：短暫的溫柔已經足夠，答：足夠），這種對答在原曲〈未曾後悔〉中，由 Synthesizer 高調地負責，到了國語版則由和音負責，原本的 Synthesizer 被放到後方。「台式和音」到了〈不需要太懂〉的 intro 和 music break 時再高調地出現，為歌曲增添了顏色。若我們把〈是錯也再不分〉的三個版本放在一起並排聆聽，

會發現電影版本最簡約樸素、〈不需要太懂〉在加入外援人聲後編曲最為豐富，而收錄在《天若有情》EP 的「正印」版本則在中間。新加的和音在〈你知道我的迷惘〉中的處理最具戲劇性。和音在 A2 部分，緊隨家駒 A1 的獨唱後出現（即「一個人在創痛的時候／按著難以痊癒的傷口」，相對於粵語版「沉醉於音階她不讚賞／母親的愛卻永未退讓」），在簡約的配樂下，和音反以如螢光筆般強化了主音旋律，同時也強化了歌者的孤獨。

歌詞評論

　　歌詞內容方面，劉卓輝在此專輯中貢獻了六首詞作，成為大戶。〈灰色軌跡〉國語版〈漆黑的空間〉那句「生命總是不停在等候」有著〈永遠等待〉近似的主旨，「走在漆黑的空間／光明只是個起點」很哲學，若〈灰色軌跡〉「踏著灰色的軌跡／盡是深淵的水影」如筆者在《踏著 Beyond 的軌跡 I ── 歌詞篇》一書所說，聯想起哲學家尼采名句「當你凝視深淵，深淵也凝視著你」時，同一個旋律下的國語版這句「走在漆黑的空間／光明只是個起點」就叫筆者想起尼采的另一名句「白晝的光，如何能夠了解夜晚黑暗的深度呢？」。當「灰色的軌跡」深化／黑化成「漆黑的空間」，當中的絕望感亦進一步被強化至叫人跌進一個萬劫不復的深淵。

　　〈和自己的心比賽〉主題與原曲〈戰勝心魔〉一樣，都是勵志格局，歌詞中也有提到「心魔」二字，但歌名卻與原來的南轅北轍。沒有了「心魔」，那鬼魅的編曲和間中出現的邪氣與歌詞的主題便不如原曲般緊扣。同樣「改邪歸正」的還有〈今天有我〉，原曲〈秘密警察〉給人的神秘感，與歌曲的編曲（尤其是開首部分的邪氣和張牙舞爪的結他）十分吻合，在變成〈今天有我〉的正氣勵志歌格局後，原曲的邪氣便不能大派用場。

　　〈九十年代的憂傷〉和〈你知道我的迷惘〉是主題改動最大的兩曲，前者由詞人馬斯晨（〈昨日的牽絆〉的填詞人）把原曲〈相依的心〉的情歌主題改成對九十年代世情的抒懷作品，這裏的「九十年代」所擔當的角色，除了是九十年代自身外，還是一個世紀之末。「無奈我也掉往那末世的風情」、「千年抑壓」等歌詞的出現，使此曲成了 Beyond 最早提及千禧年的作品，比三子時期的〈時日無多〉早了許多。〈你知道我的迷惘〉把原曲〈真的愛妳〉的母愛主題改頭換面，變成一首純言志的作品。留意作品加入了兩地文化（即香港與台灣）差異的討論，並借此引申至求同存異的進路。關於這方面的討論，請參閱本書《這裡那裡》一章。

《光輝歲月》（國語）

新寫實搖滾主張？

《光輝歲月》
1991 年

- 光輝歲月
- 午夜怨曲
- 撒旦的詛咒
- 請妳讓我來決定我的路
- 射手座咒語
- 歲月無聲
- 曾經擁有
- 懷念妳！忘記妳
- 心中的太陽
- 兩顆心

* 為方便閱讀，在聆聽歌單中，所有國語專輯的歌曲會同時放上相對應的粵語歌。

國語精選

　　《光輝歲月》是 Beyond 發行的第二張國語專輯。一如第一張國語專輯《大地》，《光輝歲月》把 Beyond 粵語作品中最精華的作品改成國語，在聽過這批粵語作品後再聽《光輝歲月》，有如在聽精選一樣。

　　作為一位 Beyond 樂迷和樂評者，筆者嘗試透過閱讀 Beyond 國語專輯的文案去理解 Beyond 的作品是一件叫人懊惱的事，因為總覺得寫文案的人並未好好地了解過 Beyond 的音樂，例如《光輝歲月》碟名下煞有介事地下了一個看似很高深、叫「新寫實搖滾主張」的副題，若果我們把「寫實」理解成反映社會現實的話，《光輝歲月》完全沒有 Beyond 的粵語作品如〈俾面派對〉、〈光輝歲月〉（粵語）般具社會議題和強烈的社會性；但若我們把「寫實」理解成反映日常生活如談情、分手、追夢等活動時，那麼我相信大概沒有一位歌手的作品是不寫實的。「新寫實搖滾主張」不但未能概括這張專輯，反而會影響到分析者對作品的理解。至於「新寫實搖滾主張」那個「新」，筆者也找不到「舊寫實搖滾主張」作對照。

和音操作

　　《光輝歲月》的編曲大致上與廣東話版相同，只有部分作品修改了和音的編排，這些和音設計由台灣音樂人黃卓穎和薛忠銘負責，並非出自 Beyond 四子之手，使作品與相對的廣東話版相比，風格上有輕微不同──這些不同基本上是無傷大雅的，但也可以用來作比較：例如國語版〈午夜怨曲〉便把原本熱血激昂的和音減弱或去掉，換上一層薄薄的和音層，把原作的力度微微減弱，卻為作品添上一種可堪憐惜的感覺。〈撒旦的詛咒〉的開首加入了一種如嘩鬼打開鬼門關的人聲聲效，使國語版比廣東話版更叫人寒慄。近似的「百

鬼夜行」在第一次副歌後的 music break 中一再出現，這充滿邪氣的改動使作品變得更 Gothic 更地下。〈兩顆心〉國語版尾段取消了原作「在每句電話」的 outro，加入了女聲和音，使歌曲多了一點浪漫感覺以及令作品更具流行曲感，但與此同時亦把作品變成不像 Beyond 的東西。

國語版的混音也比粵語版出色，單聽〈撒旦的詛咒〉intro 低音結他拍線那句，國語版的聲音通透且帶點金屬光澤，相比之下，收錄在《命運派對》的粵語版其低音結他卻顯得如混在泥漿中稀巴爛和欠缺個性。細心聆聽下，我們也會聽到國語版〈光輝歲月〉的（仿）弦樂聲被放前了，music break 中間一段短短的木結他 Fill-in 在國語版中也可聽得清清楚楚，但在廣東話版中，竟被放置得後到近乎聽不到。

歌詞方面，〈光輝歲月〉國語版把曼德拉和種族歧視淡化，使歌曲聽起來像一首普通的勵志歌。國語版填詞人周治平[1]曾在微博中道出這是因溝通而起的誤會——按照本來的安排，周治平為國語版的唯一填詞人，他在聽完曲子後「太有感覺了！家駒的蒼勁高音讓我的腦海充滿了畫面，坐在辦公室不到兩小時就完成了歌詞」，但過了幾天，周治平被告知國語歌詞「有點問題」，家駒認為周的歌詞與原來的主題（即曼德拉）不吻合。在這時，周才知道原來家駒要一首關於曼德拉的歌詞，周原想重寫，但何啟弘（〈光輝歲月〉國語版第二位填詞人）在錄音室臨時換了一段歌詞，家駒表示沒問題，並已完成錄音[2]。

1　周治平為全碟的製作統籌。

2　〈光輝歲月 ... 其實我並不知道〉，周治平微博，2010 年 6 月 28 日

周治平原來的版本是把以下的歌詞在 verse 唱兩次：

一生要走多遠的路程／經過多少年／才能走到終點
夢想需要多久的時間／多少血和淚／才會慢慢實現

而何啟弘為第二次 verse 最尾三句作出修改，加入具有雙關意義的「黑色世界」，便當講種族：

一生要走多遠的路程／經過多少年／才能走到終點
孤獨地生活黑色世界／只要肯期待／希望不會幻滅

最後成了我們現在聽到的版本，而在歌紙上的填詞人則變了周治平加何啟弘。

〈午夜怨曲〉廣東話版由葉世榮填詞，國語版改由劉卓輝操刀，世榮是 Beyond 四子之中文字功力最高的一位，廣東話版歌詞感覺不俗。曲子來到劉卓輝手，劉展示的是極為世故的歌詞「有時候感覺自己的匆忙／是在完成別人的目標」、「何時才停止自己盲目的飛翔」有血有肉，絕非一般言志歌可媲美；「馬不停蹄的憂傷」所展現的浩瀚感和誇張手法，更是典型劉卓輝式句子。近似手法還有〈歲月無聲〉國語版那句「你彷彿走過所有夜晚」。

另一個值得留意的地方，是香港歌手林楚麒有份參與填詞的〈曾經擁有〉。林曾是黃家駒的緋聞女友，〈曾經擁有〉作品本身雖平平無奇，但因林的參與，變得意義特殊[3]；更耐人尋味的是，〈曾經擁有〉的粵語版〈曾是擁有〉原本是家駒寫給另一位前女友潘先麗的，家駒寫〈曾是擁有〉時，已和潘分手[4]。

3　林楚麒亦在此碟中負責化妝。
4　請參閱本書〈BEYOND IV〉一文關於〈曾是擁有〉部分。

最叫人眼前一亮的是鄭淑妃填詞的〈射手座咒語〉，鄭一方面在歌詞上保留了原曲〈亞拉伯跳舞女郎〉的神秘色彩和異國風情，另一方面又加入了具詩意的歌詞，如第一句「我帶著前世詛咒的行李」已是如斯驚為天人，「每一站誘惑有你的痕跡 / 我把焦距對準你」叫人想起張信哲的〈到處留情〉（詞：黃偉文）、另外，「你穿著美麗國度的魔力」/「你的浪漫是距離」等佳句，也令歌曲驚喜處處——這種詩性的跳躍與靈動，是過往 Beyond 的中文作品中，從未出現過的。

〈懷念你！忘記你〉是〈懷念您〉的國語版，兩曲皆由黃貫中填詞，國語版沒有了粵語版那言志情歌式的追夢副題（我已作好一切 / 到別處追索覓尋 / 我有理想 / 您未能共行在身旁），但卻更精闢地描述到男主角在分手後那「求之不得，寤寐思服」的思緒情懷。「淡淡日子過去 / 從未有跟妳相遇 / 我已漸愛上孤獨 / 害怕妳出現」、「縱使我活得從容 / 苦悶在心中」寫得很有中題，而歌曲開首「唸唸著妳從前 / 像微風吹到身邊 / 我們曾一起渡過一天又一天」雖然平實，卻很有少年情懷。〈懷念你！忘記你！〉這種輾轉忐忑的情緒，到了三子時期的〈想妳〉，會被進一步強化。

由小美填詞的〈請妳讓我來決定我的路〉把粵語姊妹作〈逝去日子〉對成長的迷惘抹走，換來的是如〈衝開一切〉般的年輕自信。小美筆下的 Beyond（如：〈請妳讓我來決定我的路〉、〈不再猶豫〉、〈真的愛妳〉、〈太陽的心〉）總是陽光自信大男孩，充滿正能量，但卻總欠缺如〈誰伴我闖蕩〉、〈午夜怨曲〉、〈願我能〉等言志作品的深度、刻骨銘心和立體感。當然，這某程度上與歌曲旋律和質地有關，但〈請妳讓我來決定我的路〉/〈逝去日子〉這雙胞胎作品正好是一個展示詞人風格的案例：同一個旋律和編曲落在兩位填詞人手上，得來的結果完全不同。

《猶豫》

新藝寶的最後歲月

《猶豫》
1991 年

· Amani
· 堅持信念
· 不再猶豫
· 係要聽 Rock N' Roll
· 我早應該習慣
· 誰伴我闖蕩
· 高溫派對
· 誰來主宰
· 愛妳一切
· 完全的擁有

*〈AMANI〉、〈不再猶豫〉及〈高溫派對〉的歌詞評論請參閱《踏著 BEYOND 的軌跡 I——歌詞篇》相關章節。

▋ 無處不在

在 1991 年前後，Beyond 在香港已成為了紅透半邊天、歌影視三棲的巨星——音樂方面，他們攻陷紅館，舉辦了「生命接觸演唱會」；電影方面，Beyond 四子成了電影主角，拍攝了為他們度身訂造的電影《Beyond 日記之莫欺少年窮》。我們可在電視看到由他們主演的綜藝節目《Beyond 放暑假》，聽到他們為無綫劇集和節目創作的主題曲（《笑傲在明天》/《橫財三千萬》/《Beyond 放暑假》），還可從自傳式節目《Beyond 特輯之勁 Band 四鬥士》中，了解他們如何由地下走到地面，甚至在維他飲品廣告中聽到改編自〈俾面派對〉的廣告歌……「入屋」一詞已不足以形容當時的 Beyond，因為那時的 Beyond，在香港已變成無處不在。

▋ 粗枝大葉

Beyond 在新藝寶的最後一隻大碟《猶豫》就是在以上大環境下誕生。也許 Beyond 真是太忙太紅，不能如以往一樣投放大量時間做音樂，因此，在專心聆聽《猶豫》時，會有種粗枝大葉的感覺。這並不代表《猶豫》的作品難聽，大碟依舊有上乘的旋律、討好的編排，但筆者在細心聆聽時，總覺得《猶豫》在編曲方面欠缺了以往作品的精細線條所帶來的靈氣和深度，以致大碟好聽但不耐聽。以兩首主打歌曲〈Amani〉和〈不再猶豫〉為例，把〈Amani〉開首那分解和弦結他勾指旋律與上一隻大碟的主打歌〈光輝歲月〉verse 那精細優美的線條比較，同是由和弦發展出來的旋律，〈Amani〉的木結他旋律便太理所當然，明顯沒有〈光輝歲月〉的精緻和神來之筆，〈Amani〉副歌那被置在後方的 distortion 電結他也如泥巴般渾沌。至於〈不再猶豫〉，verse 部分主要由簡單的結他撥弦和罐頭的 bass pattern 支撐，手法有如初出茅

盧的 band 仔，對於 Beyond 這級數的樂隊來説，明顯有點行貨，唯一的線條人概是在副歌「Wo ho ho」時那橫空劃過的電結他揮毫，搶耳但一閃即逝。用正面的角度來看，以上的簡約／簡陋也許是為了捕捉第三世界的原始（〈Amani〉）或青春的率直與不做作（〈不再猶豫〉），但由於太多珠玉在前，《猶豫》的作品不免被比下去。最精巧的結他線條反而出現在兩首不起眼的情歌作品〈完全的擁有〉和〈愛妳一切〉中，尤其是前者，verse 部分的清聲結他一如 Beyond 以往作品般美不勝收，〈愛妳一切〉在 pre-chorus（「是最簡單感覺」）那木結他裝飾也十分精巧，是筆者繼〈命運是我家〉以外最喜愛的木結他 pre-chorus 編曲。

少了 Beyond 招牌式線條，我們不期然會把聆聽重點放在結他 solo 上。〈不再猶豫〉那電結他 intro 的長度比預期中長，不似派台歌的指定動作，這段爽快的 solo 也叫人聽得痛快。同樣叫人難忘的還有〈誰伴我闖蕩〉的 intro，那種黯然落魄，甚具感染力。

《猶豫》也不像前兩隻大碟般給人統一的感覺。它沒有《真的見証》的搖滾霸氣，也沒有《命運派對》大碟那由〈光輝歲月〉、〈可知道〉、〈送給不知怎去保護環境的人（包括我）〉等曲目撐起以貫穿全碟的社會意識。《猶豫》有點像電視電影歌曲的合輯，以群星輝映的方式來組織整張大碟：每首歌都是某某節目的主題曲，每首歌雖獨當一面，卻欠缺一條貫通全碟的中軸線，也欠缺聆聽重點。此外，隨著電視／電影主題曲／插曲的比例增加，偏鋒及不計算市場的作品比例相對減少（勉強叫做較偏鋒的只有〈係要聽 Rock N' Roll〉）。我們沒法在《猶豫》內找到如〈最後的對話〉或〈無名的歌〉般的深邃作品和沒頭沒腦的技術性演奏，也找不到〈撒旦的詛咒〉般的異教邪氣。在《猶豫》的每首歌中，Beyond 四子都飾演著陽光男孩的角色——為了派台或作主題曲的緣故，碟中大部分作品都傾向穩陣保守與討好，不敢越界。凡

此種種，都影響了大碟的個性和耐聽性。其實在離開新藝寶後的一次電台訪問中，當一名樂迷問 Beyond 最不滿意的大碟是哪一張時，家駒和黃貫中的答案都是《猶豫》，家駒還打趣説（若滿意），大碟便不會叫「猶豫」[1]。

個別作品

　　個別作品方面，以反戰為主題的〈Amani〉盛載的氣度和社會意識使作品有著超越一般流行曲的層次，沒有了精雕細琢的線條，作品流露出點點原始氣息。歌曲的主旨是「戰爭到最後傷痛是兒童」及「戰爭到最後怎會是和平」的反問，後者更叫人想起印度聖雄甘地（Mahatma Gandhi）的名言「An eye for an eye makes the whole world blind」。副歌採用了史瓦希利語（Kiswahili，一種非洲語言）演唱，是家駒非洲之旅的「功課」，「Amani」與「Nakupenda」分別代表和平與愛。非洲語的使用，使作品成了話題之作。家駒好友梁國中見証了〈Amani〉經典副歌在非洲的誕生過程：

　　……旅程中段的某一天，工作完畢後我們入住了一家平房式旅館。晚飯後，大家就相約到家駒房間外面的陽台聯誼。聚會中，除了可以選擇聊天、抽煙、享受冰凍飲料外，亦有人在把玩當地購買的手製小鼓、拍照等。至於結他不離手的家駒自然也從房間內取出木結他坐在一旁彈著。可能是愉快的氣氛及音樂聲的關係，陸續聚集的除了我們團隊的成員外，還加入了數名旅館職員，他們當中有的還是當地土著。過了一會，家駒跟我說可否問那些職員「和平、愛、我愛你、友誼」等的非洲語怎麼說？未幾，當他接過寫著「**Amani nakupenda nakupenda wewe tunataka wewe**」等字的紙張後，

[1]　是次 1992 年的香港電台訪問內容可在以下網址找到：HTTPS://BLOG.XUITE.NET/LINGS BEYOND/TWBLOG/111539155

家駒就開始沉醉於自彈自唱之中，不消數分鐘，大家熟悉的 *Amani* 副歌部分便完成了！[2]

聖基道兒童院小朋友在〈Amani〉中的合唱也是作品的亮點。Beyond 早前已於〈交織千個心〉中睿智地利用四子厚厚的合唱人聲令作品升溫並提高歌曲的感染力，到了以兒童視角折射戰爭殘酷的〈Amani〉，合唱部分更順理成章地進化成由兒童主理。家駒在非洲之旅期間，曾有一首代號叫〈Jambo Jambo〉的 demo 作品。在作品中，家駒與一大班非洲兒童以對答形式即興地唱著「Jambo Jambo」，歌曲中兒童的參與就如〈Amani〉兒童合唱的雛型[3]。此外，反戰歌曲中加入兒童合唱的處理手法，最出名的可追溯至 1971 年 John Lennon 的名作〈Happy Xmas（War Is Over）〉。在此曲中，John Lennon 找來了哈林社區合唱團（Harlem Community Choir）三十名四至十二歲兒童來演唱／和唱全曲，最後音樂淡出，剩下童聲，〈Amani〉的編曲在這方面與〈Happy Xmas（War Is Over）〉有些許近似。不同的是，〈Amani〉的童聲編排更具戲劇性：在〈Amani〉中，童聲由歌曲開始時的合唱變成曲末的獨唱，彷彿在控訴戰爭令小朋友相繼離世，充滿戲劇性之餘也叫人聽得唏噓，呼應了「戰爭到最後傷痛是兒童」的主題。監製歐陽燊（Gordon O'Yang）曾憶述錄製和音時的情況：錄音當天，家駒和他的好友梁國中把聖基道兒童院小朋友帶到錄音室，原來 Gordon O'Yang 以為家駒會教小孩唱歌，家駒又以為 Gordon O'Yang 會教唱歌……最終 Gordon O'Yang 以小時候在合唱團唱歌的經驗教懂了小朋友，並在兩個多小時間完成教學及錄音[4]，成就了這

2　〈追憶黃家駒〉（2013），鄒小櫻（總編輯），KINN'S MUSIC，缺頁碼

3　〈JAMBO JAMBO〉後來被重新編曲，於 2023 年《BEYOND 40 致敬專輯》中發表。新作保留了 DEMO 中家駒和非洲兒童的聲音，並在家駒逝世 30 年後加入家駒緋聞女友林楚麒的歌聲，使林和家駒能跨越時空對唱。

4　〈追憶黃家駒〉（2013），鄒小櫻（總編輯），KINN'S MUSIC，缺頁碼

首經典。〈Amani〉開首的木結他勾線也似曾相識，原來近似的操作曾在同由 Beyond 編曲，許冠傑版的〈交織千個心〉中使用過。

在以社會議題為題的歌曲加入童聲的處理手法，另一個值得與〈Amani〉相提並論的本地例子是太極樂隊的〈清風引路〉。在〈Amani〉推出前約一年，Beyond 參與了以環保為題的合輯《綠色自由新一代》。在合輯中，太極有一首叫〈清風引路〉的歌，此曲也加入了童聲。與〈Amani〉的聖基道兒童院小朋友不同，〈清風引路〉的童聲來自受過歌唱訓練的屯門兒童合唱團的小朋友。〈清風引路〉和〈Amani〉都以清唱作結。〈Amani〉在童聲處理方面，除了有〈Jambo Jambo〉的色彩外，或多或少受著〈Happy Xmas（War Is Over）〉和〈清風引路〉的影響。

〈堅持信念〉是一首叫筆者又愛又恨的作品，在廿多年前初聽這首歌時，印象並不深刻，廿年後卻成了筆者愛玩味的作品。恨的地方是作品的不協調感：〈堅持信念〉用了牙買加的 Reggae（雷鬼）音樂做底，這種風格給人玩世不恭的感覺，但歌詞卻認真地說著大道理，此為不協調之一；副歌的和音是 Beyond 式的能量與力度表現，將之放在 Reggae 的平台上，音樂明顯支撐不起和音的力度，此為不協調之二。Reggae 應該是很 Groovy 很明快的，但節奏部分好像不太起勁且色調暗黑（可能是因為重音落了 bass drum 而非 snare），當撈鼓放在這暗黑節奏主軸間，帶來一種山雨欲來感，然而這「山雨」只是「欲來」，卻從未真正爆發過。有時筆者甚至覺得節奏部分的設計使整首歌塌下了，變成沒有脊椎的阿米巴，此為不協調之三。低音線更是令人失望：在 Reggae 中，dubby、高調且富重複旋律的低音線應是音樂的靈魂，但在 Beyond 帶有 Reggae 風格的作品中，這條低音線從來不 dubby，以〈堅持信念〉為例，低音線的思維是和弦的，它很多時也跟著和弦走，且帶著流行曲低音結他的伴奏性和裝飾性，而不是 dubby

bass line 的獨當一面。混音也是一個問題，一如流行曲的處理手法，bass line 被放在後方，而不是在前線大搖大擺。以此角度出發，若我們把〈堅持信念〉與同樣加入 Reggae 元素的〈迷途〉（太極樂隊，1986）相比，〈迷途〉明顯紮實得多。歌詞方面，〈堅持信念〉以描述眾生百態起筆，以感嘆的基調慨嘆世情，感覺有點像許冠傑年代如〈浪子心聲〉（難分真與假／人面多險詐……）等作品，十分 old school。到了副歌時，歌曲以正面回應 verse 的眾生相，「堅持信念／迎接挑戰」幾句雖然有力，卻流於口號和說教，Beyond 大部分言志歌之所以叫人有共鳴，在於歌曲加入了「人」的因素（例：「我與你也彼此一起艱苦過」）或自身經歷，使歌曲有血有肉，〈堅持信念〉則把這些因素抹掉（另一首有如此傾向的作品是〈無語問蒼天〉），站在道德高地說出一些口號或大道理，欠缺說服力——雖然筆者知道有不少人深愛此曲——這大概是由於聆聽角度不同吧。

說了這些負評，〈堅持信念〉又有甚麼地方足以叫筆者重新愛上它呢？就是歌曲那「不依章法出牌」的感覺。上段種種不是，使〈堅持信念〉在音樂風格上有別於其他 Beyond 歌曲，使它難以被歸類：〈堅持信念〉有 Reggae 的痕跡，但它卻不如〈無無謂〉般擁有令人扭動的 Groove，它與 Beyond 其他作品格格不入，自成一格。在大碟推出時，筆者並不太在意此曲，但隨著人的成長，當筆者嘗試以聽 Japan《Tin Drum》或黃貫中〈貫中的動物園〉的角度重聽〈堅持信念〉，彷彿又對這如綿裏針的編曲有了新的見解，愛上那帶甜味的 Cymbal 聲，那翻騰的撈鼓，以及那不太明快流暢、似是欲言又止的節奏部分（請把〈堅持信念〉和 Japan 的〈Still Life in Mobile Home〉等作品一起聆聽），成了筆者近年在《猶豫》大碟中聽得最多的歌。

〈不再猶豫〉是一首很討好的作品，一如另一首由小美填詞的作品〈真的愛妳〉般帶著流行曲的計算。它的編曲並不精細，卻帶著赤子的率真和很爽

的流暢感，成為不少年青人的成長主題曲。〈不再猶豫〉放下 Beyond 式的糾結，盛載著年少的輕狂和自信，陽光正面，與 Beyond 當時的形象配合得天衣無縫。最後一次副歌那旋律的移位是神來之筆，這樣把旋律移位（第一句由結他線條擔任主角、把「Woo Woo Woo」由第一句移到第二句，把原本的第二句「我有我心底故事」刪走，並保留「親手寫上……」一句）是很罕見的處理，叫人猜不到。在電影《Beyond 日記之莫欺少年窮》的結尾中，世榮擲下面具，走上台前高唱此曲，完全體現了「誰人定我去或留」的神緒。

〈係要聽 Rock N' Roll〉那從收音機跳出來的效果很 Pink Floyd，而家駒的聲線也格外粗糙。同樣粗糙的還有加入了 Beyond 好友細威、亞賢、小雲等人的和音。〈係要聽 Rock N' Roll〉這類搖滾朝拜 Anthem 近似 Queen 的〈We Will Rock You〉、Rainbo 的〈Long Live Rock N Roll〉、Led Zeppelin 的〈Rock N Roll〉、AC/DC 的〈Rock 'N'Roll Singer〉、Kiss 的〈Rock And Roll All Nite〉等，每隊樂隊總有一首半首。歌曲中那「高高的他／有個大嘴巴／不准喧嘩／只准聽他訓話」展現了權力由上而下的流動狀態。「高高的他／有個大嘴巴」叫人想起林憶蓮同年代作品〈埃及玫瑰 1000 打〉那句「高聲的他／彷似演講的大喇叭」（詞：周禮茂）。

〈係要聽 Rock N' Roll〉另一個值得留意的地方，是「即管 Turn Loud 這叫電結他」一句：在這句後，結他獨奏響起，形成歌詞與伴奏音樂的有趣對答。這種互動的靈感大概來自 The Beatles 的〈Yellow Submarine〉，在 Ringo Starr 唱完「And the band begins to play」後，管樂響起，歌者與音樂作了精巧的互動。另一首更近似的參考作品是許冠傑的〈潮流興夾 Band〉：當歌者用唱歌形式介紹完每位樂手後，該樂手都會彈一段獨奏，以

回應歌詞——〈係要聽 Rock N' Roll〉也在做著同樣的東西[5]。

〈我早應該習慣〉和〈誰來主宰〉都是典型 Pop Metal 作品，double lead 差不多是這類作品的指定動作。此外，〈我早應該習慣〉intro 中鼓和結他的互動叫筆者聯想起 Scorpions 的〈Rock You Like a Hurricane〉，在副歌響板的運用把人帶回〈孤單一吻〉的年代；〈誰來主宰〉verse 那一氣呵成的下行主唱旋律形成工整精緻的線條，是此曲的特色。「修築已破落都市 / 重令這裏再發光」仿似是「重植根於小島岸」（〈無悔這一生〉）的續句。〈誰伴我闖蕩〉是一首很富感染力的作品，歌曲 intro 旋律的經典性不在話下。歌詞的世故也叫人動容和唏噓：「其實你與昨日的我 / 活到今天變化甚多」、「疲倦慣了再沒感覺 / 別再可惜計較甚麼」等都有血有肉，使那些「狂呼我空虛」式的流行曲變得無病呻吟。

綜藝節目《Beyond 放暑假》主題曲〈高溫派對〉引入了五六十年代 Rockabilly 風格，處理得很好，使作品懷舊但不老套。結尾的結他 solo 就有著 Chuck Berry 名作〈Johnny B. Goode〉經典 intro 的影子。如果要用一個詞語來概括〈高溫派對〉，筆者的答案會是「活力」：這個「活力」，貫穿了音樂風格、歌詞、節目主題及樂隊個性。

情歌方面，〈完全的擁有〉是世榮初試啼聲之作，走的是家強甜品式情歌格局，與家強的〈愛妳一切〉相比，家強演繹這類歌曲明顯駕輕就熟，高下立見。世榮曾在個人發展初期表示自己不嚮往唱歌，他認為「最好不用我出聲」，並認為在 Beyond 年代，「打鼓對我來説才是最有把握的，但漸漸有很多和唱要唱，從而便要強迫自己唱好些」[6]。我們不難從〈完全的擁有〉中聽出

5　〈潮流興夾 BAND〉那段歌詞如下：「彈結他嗰位高佬叫大佬叫大隻 LAM / 勁到爆炸位嗰位鼓手綽號炮艇 / 猛咁照鏡最吶夾低音嘅阿靚 / 成日笑玩緊 KEYBOARD 嗰位花名叫哈哈鏡」。
6　〈葉世榮 時光旅客〉（2001），袁志聰，《MCB 音樂殖民地》VOL.172，2001 年 8 月 31 日，頁 12

世榮那份「沒把握」，例如副歌要用其他三子那厚厚的和唱，如味精般為世榮的聲線補妝。但無論如何，〈完全的擁有〉對世榮的音樂事業來說，是一個里程碑式的開始，為日後的小品式窩心個人作品如三子時期的〈Love〉或個人時期的〈紅線〉鋪路。

▌ 誰人沒試過猶豫

　　一如唱片名稱，《猶豫》大碟記錄了 Beyond 在創作上的猶豫。《猶豫》內的作品不是不好或不流行，但卻欠缺一個突破點。要脫離這種猶豫，Beyond 選擇了離開這個「只有娛樂圈而沒有樂壇的城市」，並在一個更大更廣的世界，宣傳出自這個城市的聲音。

1992

四子時期（日本）

1993

《繼續革命》

華麗與鄉愁

《繼續革命》
1992 年

- 長城
- 農民
- 不可一世
- Bye-Bye
- 遙望
- 溫暖的家鄉
- 可否衝破
- 快樂王國
- 繼續沉醉
- 早班火車
- 厭倦寂寞
- 無語問蒼天

*〈長城〉、〈農民〉、〈快樂王國〉及〈早班火車〉的歌詞評論請參閱《踏著 BEYOND 的軌跡 I——歌詞篇》相關章節。

遠征日本

在離開新藝寶後，Beyond 轉投華納唱片，並簽約 Amuse 以致力開拓更大更廣的日本市場。日本的音樂產業比香港成熟，製作水平也較香港為高，有了日本的班底，Beyond 的音樂更上一層樓。雖然後來 Beyond 曾表示在日本時，唱片公司對樂隊成員在創作上的限制比在香港時還多，但這些限制出來的效果卻不俗。

專輯命名

作為前往日本發展後的首張大碟，專輯名《繼續革命》四字有著特別的意義。「繼續革命」四字來自毛澤東的「無產階級專政下繼續革命的理論」，此理論為文化大革命的指導思想。碟名給人一種「革命尚未成功，同志仍須努力」的色彩，叫人聯想到 Beyond 轉投新唱片公司和到日本發展是一個新階段的開始——這個舉動，除了把 Beyond 自身帶到一個更高的層次，讓他們衝出「沒有樂壇只有娛樂圈」的香港市場，更讓華人音樂／香港樂隊走到更遠——所謂的革命，大概有這個願景。

充滿中國色彩的「繼續革命」四字也與碟中富有中國風的作品如〈長城〉、〈農民〉等相呼應，也叫人想起 Beyond 在〈喜歡妳〉MV 中那套軍服。此外，「繼續」二字亦在碟內的一曲〈繼續沉醉〉中出現。

華麗轉身

在評論《繼續革命》時，大部分人都會用「華麗」來形容大碟。不錯，《繼續革命》有著很講究細緻的靚聲，把 Beyond 的音樂修飾得美輪美奐。碟中

所強調的中國風，又使來自香港、作為華人樂隊的 Beyond 在日本市場有一個特定的定位。《繼續革命》製作具國際水平，把《繼續革命》及同在日本錄製的《樂與怒》跟以往的大碟比較，過往作品頓時變得很土炮：若我們把《繼續革命》的〈農民〉與相同曲調的前作〈文武英傑宣言〉相比，〈農民〉的精緻大氣使〈文武〉變得很「手作仔」。再把《樂與怒》的〈海闊天空〉和《命運派對》的〈無淚的遺憾〉兩首歌的弦樂部分放在一起聆聽，〈海闊天空〉弦樂部分的盪氣迴腸會使〈無淚的遺憾〉的仿弦樂變成很山寨。若新藝寶時期 Beyond 的大碟是周星馳的《逃學威龍》或《國產凌凌漆》，日本時期的 Beyond 便是《少林足球》和《功夫》。

在音樂上，《繼續革命》一個較少人討論的特點，是大碟刻意營造的格調。《繼續革命》與以往直截了當的搖滾大碟不同，較著重氣氛的營造——例如〈長城〉的引子是傾向 Ambient 的電子聲象加上沉重的歷史感、〈農民〉的引子像暮鼓晨鐘，帶著土地的靈氣；〈早班火車〉引子帶著點點朦朧美，十分夢幻；〈遙望〉引子的結他勾線著重的不是 Beyond 以往所強調的線條，而是靚聲結他所建構的空間感：〈厭倦寂寞〉引子所著重的也不是旋律的精巧，而是那寂寞的氛圍和情緒。這些如印象派畫作般的朦朧格調及氣氛的鋪排推進，在以往 Beyond 的作品中雖然偶有出現，但一定不如《繼續革命》般被廣泛採用。

然而，上述的華麗和格調似乎並非 Beyond 原意。世榮曾在訪問中對《繼續革命》時期的創作有以下描述：

……與日本監製梁彥邦合作，初時大家不易溝通得到，他主張在編曲上用多點華麗的元素，但我們希望粗獷些。故變成好大爭執，是最不愉快的階段。[1]

[1] 〈BEYOND 三個人在途上〉(1997)，袁志聰，《MCB 音樂殖民地》VOL.63，1997 年 4 月 18 日，頁 12

Beyond 所指的粗獷，似乎並不能在《繼續革命》中顯現，反而在之後的《樂與怒》，Beyond 的粗獷才有所發揮。

鄉愁

　　更少人提及的還有全碟滲著的鄉愁。這種鄉愁不只體現於〈溫暖的家鄉〉（縱有以往所想／沒法像我的家鄉／永遠也不會再離開你／多麼溫暖的家鄉）或〈遙望〉（縱使分開分開多麼遠……）那些「說到出面」的思鄉情懷，「鄉愁」這母題在大碟中還有更深一層的意義。Beyond 在離鄉別井後，引發對自己根蒂的反思，而這種尋根般的反思，就是鄉愁的深化面向。〈長城〉和〈農民〉的黃土氣息，就是 Beyond 要尋的根；〈快樂王國〉帶聽眾回到久遠的童年，亦是尋根的另一個面向，是鄉愁的另一種體現，但這裏的「家鄉」，並非地理上的家鄉，而是心靈之鄉。碟內部分作品充斥著返璞歸真的意向，也可被解讀成尋根的表現。

上升旋律

　　《繼續革命》還有一個有趣的地方，就是上升旋律「誰 - 願 - 壓 - 抑 - 心」的大量採用。先看看例子：

〈**不可一世**〉：「**誰 - 願 - 壓 - 抑 - 心**」

〈**無語問蒼天**〉：「**麻 - 目 - 面 - 對 - 蒼**」

〈**遙望**〉：「**期 - 待 - 我 - 這 - 一**」

〈**厭倦寂寞**〉：「**微 - 妙 - 暖 - 光 - 輝**」

　　（讀者可把以上旋律交換對唱）

若考慮這旋律的近似變奏，得出的例子會更多：

〈**Bye-Bye**〉：「難 - 道 - 妳 - 將」

〈繼續沉醉〉：「凡 - 塵 - 路 - 裏 - 的」

〈農民〉：「忘 - 掉 - 遠 - 方」

此外，專輯在編曲上的不少旋律，也圍繞著這組上升旋律發展，例如〈農民〉和〈不可一世〉music break 的旋律。

其實這旋律早見於五人時代的〈天真的創傷〉（「曾 - 令 - 我 - 的 - 心」），更早的還有地下時期〈飛越苦海〉副歌部分伴著主唱的結他線條。不過《繼續革命》不尋常地大量採用此旋律及其變種，並且不時在 verse 甚至 chorus 第一句的重要位置出現。散落在其他專輯的例子包括：

〈誰伴我闖盪〉：「前 - 面 - 是 - 哪 - 方」

〈傷口〉：「藏 - 在 - 妳 - 的 - 傷」

當然，這旋律不是 Beyond 獨創。舉個例子，若我們把〈不可一世〉首句「誰願壓抑心中恕憤衝動」和 Kiss 名作〈I Was Made for Lovin'You〉副歌 hook line「I Was Made for Lovin'You, Baby」比較，會發現有著不少近似。這上升旋律形成一個 Motive（動機），貫穿於《繼續革命》全專輯中，把歌曲連結，這是此專輯的一個不易被發現的風格。

▌黃貫中的定位

在日本時期，黃貫中把定位放在結他彈奏上，並減少了歌唱部分的參與度。這改變使黃家駒主唱的比例增加。在個人時期的一次訪問中，黃貫中對自己在日本時期的定位有以下注腳：

在《繼續革命》時，我們到日本跟經理人公司開會，我便提出我希望不再唱歌，只想專注作為結他手。我說因為一隊很強的樂隊，每人都要緊守崗位。家駒唱得好，所以他該唱所有的歌；我彈結他好，便要專心彈。既然他可以放手不彈結他，我亦會專心鑽研結他的崗位。那時家駒亦很贊同與明白我所想，所以那個時期我真的唱少了[2]。

在《繼續革命》和《樂與怒》中，黃貫中在各碟只唱了一首歌，與新藝寶時期如《Beyond IV》或《秘密警察》中一隻碟主唱三首歌有明顯分別。其實在《猶豫》開始，黃貫中已漸退下前線，不過在日本時期更為明顯和堅決而已——這種堅決甚至白紙黑字地被反映在文本上：在《繼續革命》專輯的歌書中，在介紹 Beyond 四子的崗位時，負責 Vocal 的只有黃家駒的名字，黃貫中及黃家強只被描述成結他手和低音結他手——雖然他倆實際上在專輯中各自主唱一首歌。

▎喜多郎

Mind Music 電音大師喜多郎（Kitaro）的參與是《繼續革命》和〈長城〉的其中一個賣點。喜多郎與德國 Krautrock 頗有淵源，在八十年代以〈絲路 Silk Road〉soundtrack 蜚聲國際。喜多郎的作品帶有 Krautrock 和 Cosmic Music 的宇宙觀，善用 New Age／Mind Music 和帶東方色彩的手法來描述大地和宇宙的浩瀚蒼茫，放在〈長城〉之中，別有一番大氣。順帶提提一段小插曲，在電影《Beyond 日記之莫欺少年窮》（1991）中，有一個叫做喜多郎的角色，這個喜多郎在劇中是一名拾荒者，其流浪漢造型與真正的喜多郎近似（更準確點來說是喜多郎本尊的醜化版），因以為名。當年在得知〈長

2　〈繼續再硬朗 黃貫中〉（2001），《MCB 音樂殖民地》，第 157 期，2001 年 1 月 12 日

城〉有喜多郎參與時，筆者在腦中浮現的第一印象，不是日本那位喜多郎，而是電影中那流浪漢，所以那時還以為這是一個玩笑，後來才知道這是美麗的誤會。

喜多郎的 Soundtrack《Silk Road》

▌個別作品

〈長城〉以喜多郎的標誌式 Ambient 電音引入，隨之而來的是旋律性琴聲。那分不出是電音合成或是真人人聲的女聲有〈沙丘魔女〉的影子 [3]，而這些叫喊聲又與歌詞「在呼號的人」相呼應。這種用清晰旋律打破混沌迷霧的開

3　專輯的 CREDIT LIST 沒有提及有女聲和音。

局手法早見於地下時期的〈Long Way Without Friends〉，不過〈長城〉的感覺更富東方色彩。有趣的是，反覆聆聽 intro 這段清晰旋律，會發現它的第一句竟與地下時期作品〈The Other Door〉的低音線旋律近似[4]。歌詞紙上「像呼號的神」沒有被唱出（或者細聲到聽不到），原因不詳。

〈農民〉繼承了〈長城〉的大氣和中國風，木結他的彈撥強調的不是旋律或和弦，而是其質感。留意間奏部分 Slide 結他的運用，和最尾大合唱透出的人文氣息。〈不可一世〉像是〈俾面派對〉的續篇，不過由於欠缺如〈俾面派對〉中的指定批判對象，令作品的說服力不如〈俾面派對〉。間奏部分「又有邊個覺得唔滿意呀」的對白是神來之筆。〈Bye-Bye〉是 Beyond 情歌體系中較少見的題材，其富 Ska 味的編曲和優美的旋律令作品很紮實。

〈遙望〉verse「仍是雨夜／迎望窗外」的夢幻旋律叫筆者想起 The Rolling Stones 在專輯《Aftermath》內一曲〈Lady Jane〉的結他勾線 intro，而〈遙望〉引子（0:22-0:25）及 music break（3:10-3:16）有一段很美的旋律，首次聆聽時覺得有點耳熟，但又說不出出處，直到有一天在網上看回五子時期一次江欣燕對 Beyond 的訪問，在介紹低音結他時，家強彈了當時大熱電影《Top Gun》的主題曲〈Take My Breath Away〉（Berlin 作品）intro 的 bass line（也即是歌曲 hook line「Take my breath away」一句的旋律），才發覺〈遙望〉那優美旋律有一小段與〈Take My Breath Away〉近似。〈遙望〉demo 的結尾處原本有一段由家駒主唱的 ad-lib，可惜在錄音室版本中被刪去，Beyond 迷務必要找回這段精彩的 ad-lib 聽聽。

在家強個人時期推出的《弦續 —— 別了家駒 15 載》專輯附隨的 DVD 紀錄片中，我們可找到〈遙望〉的歌詞初版，當時家駒在日本山中湖錄音室讓家強試聽，並討論歌詞，家強的回饋意見是「不押韻」、「歌詞不夠『正』」，這個

4　這段五子時期訪問可在 HTTPS://WWW.YOUTUBE.COM/WATCH?V=JUVYZHI4RZY 找到。確實日期不詳。

版本的歌詞大致如下：

仍是雨夜／凝望窗外／沉默的想妳

是溫馨的笑聲／風似的吹過

遙望盼望／如像清風陪伴她飄去

讓孤單的臂彎／一再抱緊妳

讓雨點輕輕的灑過／強把憂鬱再掩蓋

像碎星閃閃於天空叫喚妳

每天多麼多麼的需要／永遠與妳抱擁著

忘掉世間一切痛苦悲哀

縱使天邊一方的分開／盼與妳再看星夜

期望我這一生愛著妳

　　〈溫暖的家鄉〉是一首 Acoustic 作品，木結他的角色除了提供旋律外，還支撐起作品的節奏部分。在固定的節奏基礎下，兩支木結他互相對位，甚是精巧。與以往不少以木結他為基礎的作品（如〈原諒我今天〉、〈木結他〉）或加入木結獨奏（如〈昔日舞曲〉）不同，以往作品的木結他部分很多時候都是熱情奔放的，但〈溫暖的家鄉〉的木結他是工整守規的；打個比喻，若以往的木結他是浪漫樂派（Romantic）的音樂，〈溫暖的家鄉〉的木結他則是巴洛克式（Baroque）的。間奏部分可以找到 Bossa Nova（一種拉丁爵士樂）音樂的痕跡，但這 Bossa Nova 是點到即止的，強調的是這種音樂的甜蜜感和異國風情，而不是 Bossa Nova 那獨有的 Groove。Beyond 偶然會在作品中加入世界音樂的元素，例如〈溫暖的家鄉〉的 Bossa Nova、〈繼續沉醉〉和〈堅持信念〉的 Reggae，但他們在借用這些風格時，都傾向把它們「去 Groove 化」（或者說，不用強調該世界音樂品種獨有的 Groove），並把節奏鎖定在搖滾樂的框架上。這裏說的「去 Groove 化」不是說作品沒有

Groove，只是其 Groove 比原來的音樂風格弱。在家駒時期，世榮的打鼓風格向來是重金屬或流行曲式的穩打穩紮，Groove 不是他強調的東西（雖然部分三子時期的作品如〈想你〉、〈遊戲〉的 Groovy 感比四子時期強烈得多），若我們把世榮有份參與的任何一首作品與黃貫中個人時期「汗」樂團由恭碩良打鼓的作品比較，便可引証這論點。〈溫暖的家鄉〉結尾那彈指可破的泛音為作品畫上完美的句號。

〈可否衝破〉有著如〈不再猶豫〉般的勵志歌格局，不過歌詞在自信以外還多了一份自在和自得。Beyond 的作品經常有著不依章法出牌、叫人意想不到的旋律，例如〈可否衝破〉在一開始唱完「Woo」後，突然來一個沉了下去的「眼前」旋律，還記得第一次聽時，感覺是何等耳目一新。同樣的驚喜感還能在〈繼續沉醉〉中找到，當唱完「孤單一個茫然地去通處蕩」後，突然吐出不對稱的「我放蕩」三字，叫人不得不佩服他們的才情。〈快樂王國〉講童年，這是家強的童年，也是大家的集體回憶。〈快樂王國〉用的是男孩子的視角，歌曲那童稚又霸氣的 intro，又與歌詞那個頑皮的小霸王形象匹配。筆者有時會想，若此曲交由家強來主唱，會否更為合適。〈繼續沉醉〉以一個在城市步行的浪遊者角度出發，觀察這「已變得世俗與冷漠」的海港。「繁榮暫借」四字寫出了時人的感嘆，而 verse「青春閃過換來是太多悔恨 / 我悔恨 / 恨我當日沒放肆」就是前作〈高溫派對〉一句「莫待青春告別時心中只有是遺憾」所指的「遺憾」。一如〈堅持信念〉，雖然兩首歌曲用的都是 Reggae 的音樂底，但其低音線都不如純正 Reggae 音樂般搶耳招搖，這大概是考慮到個別作品不能去得太盡，否則便會與專輯內其他作品格格不入，並破壞了專輯的整體性。

〈早班火車〉這非主打作品憑著優美的曲詞編唱得以廣傳，卡拉 OK 應記一功。〈早班火車〉的歌詞有著精妙的設計，詳情可參閱本書的姊妹作。作

品那帶著熾熱情感的結他獨奏是歌曲的另一亮點。〈厭倦寂寞〉展現了家強深情的一面,歌曲主題和他的演繹表露出其成熟一面,與以往害羞男孩的形象頗成對比。歌曲的編排是完全的流行曲取態,但其精細且高格調的編曲又叫作品不落俗套。最後一句「妳唔好走啦」獨白完全是流行情歌用來「冧死女」的手法,叫人聯想起陳百強在〈脈搏奔流〉結尾那句「我哋聽晚再見啦」。兩曲可互相參照。

〈無語問蒼天〉帶著悲天憫人的大氣和沉重,家駒的演繹更令歌曲劇力萬鈞。填詞人家強嘗試做一些很劉卓輝的東西,但結果卻頗多沙石,部分如教條般的歌詞、「避人海」的過度省略、「受人受情受騙／記著記望記生」那似是排比但並非排比的操作令歌詞語意不清(朱耀偉教授直指這兩句「前者並不合理、也不合文法,後者更可能部分誤用了『記』字代替『寄』字[5])。此外,〈無語問蒼天〉那個又要「無語」又要「問」的矛盾,又會叫我們返回如李廣田在〈花潮〉一文中所言:「我也沒有說話。想起泰山高處有人在懸崖上刻了四個大字:『予欲無言』,其實也甚是多事。」的「甚是多事」。但無論如何,家強的嘗試是富積極意義的,就如〈厭倦寂寞〉的深情演唱,家強正在進行其藝術風格的成長實驗。

5 《香港粵語流行歌詞研究 II——八十年代中期至九十年代中期》(2011),朱耀偉,亮光文化,頁 91

《信念、》（國語）

革命姊妹作

《信念》
1992 年

· 長城
· 關心永遠在
· 愛過的罪
· 厭倦寂寞
· 今天就做
· 溫暖的家鄉
· 農民
· 最想念妳
· 可否衝破
· BYE BYE
· 問自己
· 年輕

* 為方便閱讀，在聆聽歌單中，所有國語專輯的歌曲會同時放上相對應的粵語歌。

姊妹作品

《信念》是 Beyond 第三張國語專輯，也是他們加盟華納後第一張國語專輯。Beyond 在上兩張新藝寶年代的國語專輯《大地》和《光輝歲月》中，歌曲都是從不同的粵語專輯中抽取出來，感覺像是把粵語專輯輯成精選碟，然後用國語來演繹。《信念》與前兩張專輯的操作不同，《信念》內的國語歌全部來自《繼續革命》，可被視作《繼續革命》的國語姊妹作；因此，《信念》的整體風格也較以往兩張國語大碟來得一致。

《信念》的封面寫著副題「只要有音樂就不會有世界末日」，此句出自電影《Beyond 日記之莫欺少年窮》，為家駒的對白。這「音樂救世」概念與 The Beatles 在電影《Yellow Submarine》內化身「Sgt. Pepper's Lonely Hearts Club Band」用音樂打救 Pepperland 國民的概念近似。

歌詞評論

由於《信念》的編曲與《繼續革命》相同，本章將集中討論專輯的國語歌詞。〈長城〉國語版的歌詞與粵語版十分近似，然而填詞人一欄中卻沒有劉卓輝的名字，劉卓輝對此頗有微言，直言是「被人侵權得最厲害的經驗」[1]。〈長城〉國語版填詞人詹德茂在專輯中還填了〈可否衝破〉，國語版〈可否衝破〉也與粵語版（詞：葉世榮）的歌詞頗為近似。

〈關心永遠在〉把原曲〈遙望〉的主題由情歌格局變為像在答謝海外樂迷的格局，在「我的城市 / 你的城市 / 都正當雨季 / 在遠方 / 夜雨中 / 誰讓你思念」中，你我的城市可以是香港、東京或台灣，這裏除了引出兩地相思或遙距友情外，還加入了鄉愁的主旨（「你愛聽雨 / 又怕聽雨 / 讓人想起從前 /

[1] 《BEYOND THE STORY 正傳 2.0》（2016），劉卓輝，字母唱片，頁 78

回不去／忘不了／最容易流淚」、「無論過了過了有多久／如果疲倦想回來／你知道我從不曾走開」），令歌曲具有多角度的解讀和更立體。鄉愁的主旨與專輯中另一首思鄉作品〈溫暖的家鄉〉遙相呼應——在國語版〈溫暖的家鄉〉中，「讓我抵擋一切風風雨雨」的「風風雨雨」，在〈關心永遠在〉變成思念的雨季和兩地相思的橋樑，粵語版和國語版的〈遙望〉都有提到下雨（粵語版：「仍是雨夜／凝望窗外／沉默的天際／讓雨點輕輕的灑過／強把憂鬱再掩蓋」），但粵語版的雨一如以往 Beyond 歌曲中在街燈下的雨，其作用只是為歌曲營造場景，國語版的雨（雨季）則是一條橋，把兩個城市和兩個彼此思念的心靈連結，在歌曲中的角色重要得多。

〈今天就做〉叫人活在當下，起句「無情世界吞沒人間風雨」氣勢磅礡，其大氣可媲美〈歲月無聲〉開首一句「千杯酒已喝下去都不醉／何況秋風秋雨」。〈農民〉的歌名和大方向與粵語版相同，但歌詞的內容卻大相逕庭。雖然兩曲都有歌頌農民的勞動和知足，但粵語版〈農民〉明顯較傾向歌頌前者、著重描寫農民／百姓藉著勞動以達到「人定勝天」；而國語版則偏重後者，「到底是豐收是荒年／問感覺不要看金錢」講的是「心中富有」，「若是七分醉好夢甜／何苦拚命要貪千杯」寫的是知足常樂。副歌「每個人頭上一片天／每個人心中一塊田」寫得很有畫面，形成了如〈大地〉（粵語版）一曲般的「天」、「地」、「人」格局 [2]，副歌第二句「心中一塊田」尤為精警，「心中一塊田」可以被看成人的良心，或者信念（心）需要經勞動來實踐（耕田），當「頭上一片天」代表外在的命運或外在的環境，「心中一塊田」就代表了我得以默默實踐來克服命運。在另外一個角度看，「心中一塊田」和頭上的天又叫我想起「人在做天在看」一詞，這個「天」是「天道酬勤」那個具人格／神格的「天」，而不是物理上的「天」（sky）。此外，把「田」放在「心」中，又與「心田」一詞相呼應。

2　天地人格局請參閱拙作《踏著 BEYOND 的軌跡 I——歌詞篇》與〈大地〉相關的章節（頁99-103）。

　　原曲為〈早班火車〉的〈最想念妳〉是一首叫人眼前一亮的作品。記得當年在便利店購物，可用港幣二十元換購一隻由 MTV 和可口可樂聯乘製作、名叫《Asian Viewer's Choice Award》的 CD 合輯，CD 收錄了兩首 Beyond 的國語作品，一首是〈長城〉，另一首便是〈最想念妳〉。〈早班火車〉/〈最想念妳〉編曲有兩個特點：1. 歌曲的 Groove 帶有火車搖搖晃晃的行進感。2. 帶有朦朧和夢幻感覺。粵語版的歌詞強調了前者，而國語版則把焦點放在編曲的朦朧美。〈早班火車〉的歌詞雖然在講「早班火車」，但是重點只放在「火車」上，歌詞除了第一句「天天清早最歡喜」以外，全曲並沒有再提及「早班」，歌名提及的那個「早班」，只在編曲中出現。相反，〈最想念妳〉把清晨迷迷濛濛的風景和霧氣表露無遺。「心情密密的清晨 / 是風是霧是我愛妳」、「清風微涼」、「晨霧濛濛」、「晨霧散妳消失」有著早晨特有的輕盈透亮，也如印象派畫家莫內的繪畫般夢幻。聽著〈最想念妳〉，其清新感覺有點像在聽林憶蓮《野花》專輯內的作品。〈最想念妳〉把歌詞和編曲的輕盈夢幻放在愛情上，叫人處於觸到與觸不到之間，十分誘人。若我們把曲中「晨霧散妳消失」

《Asian Viewer's Choice Award》，收錄〈長城〉（國語）及〈最想念妳〉

這位女子與《亞拉伯跳舞女郎》專輯時期的〈亞拉伯跳舞女郎〉和〈沙丘魔女〉等傳奇女子比較，男主角在三曲的戀愛對象雖然都是若即若離的夢幻女子，都會隨時消失，但〈最想念妳〉女主角給人的印象卻貼地現實和有溫度得多。把這個少少的相異之處投射在 Beyond 整體音樂風格的演進上，我們又彷彿看到一些有趣的演變。

〈問自己〉(〈無語問蒼天〉的國語版) 歌詞中規中矩，值得留意的是歌詞中隱隱滲出的中國風：「英雄榜」、「風雨寒」、「先聖先賢」、「風華」等用語，都帶點點古典文學氣息。〈無語問蒼天〉和〈問自己〉都以「問」來點題，但〈無語問蒼天〉那欲言又止的發問代表著對眾生和命運的悲鳴，〈問自己〉則是對自身的內在反思。〈年輕〉利用原曲〈快樂王國〉來借題發揮，道出「勸君惜取少年時」的道理，主旨與「莫待青春告別時 / 心中只有是遺憾」(〈高溫派對〉詞：胡人) 相若。

▍喜多郎之謎

眾所周知，〈長城〉的 Synthesizer Keyboard 演奏來自國際著名電子音樂人喜多郎 (Kitaro) 手筆。在《繼續革命》CD 的內頁中，喜多郎的名字與 Beyond 四子放在一起，並在黃家駒之上。不熟識 Beyond 的人可能會誤以為 Beyond 由五人組成，並以喜多郎為首：

喜多郎 *Kitaro*：*Keyboard*
黃家駒 *Wong Ka Kui (Koma)*：*Vocal, Guitar*
黃貫中 *Wong Koon Chung (Paul)*：*Guitar*
黃家強 *Wong Ka Keung (Steve)*：*Bass*
葉世榮 *Yip Sai Wing (Wing)*：*Durms*[3]

3 出自《繼續革命》專輯內頁。

　　筆者當然不會認為喜多郎是 Beyond 的第五位成員，但看見以上寫法，筆者曾認真懷疑喜多郎有否參與專輯中的其他作品（印象中當時曾有媒體說喜多郎參與了多首作品），畢竟除了〈長城〉的大氣電音 intro 外，專輯中不少具 Ambient ／ New Age 氣息的靈氣電音引子如〈農民〉、〈早班火車〉/〈最想念妳〉也很有喜多郎的氣息，因此筆者有此懷疑。然而，在《信念》的歌書中，列明了喜多郎只負責〈長城〉的 Synthesizer Keyboard，而 Keyboard 一職，則由梁邦彥（Kunihiko Ryo）負責。

《無盡空虛》EP

巨著前夕

《無盡空虛》
1993 年

・無盡空虛
・點解・點解
・The Wall～長城～（日文版）

▌ 無盡空虛

《無盡空虛》（1992）發表於《繼續革命》和《樂與怒》之間，全碟只有三首歌，其中〈The Wall~長城~〉是原曲的日文版，而〈無盡空虛〉和〈點解．點解〉則是全新曲目。

主題曲〈無盡空虛〉是一首失戀情歌，感覺有點像王傑的慘情作品。鍵琴部分由梁邦彥負責。〈無盡空虛〉的歌詞是那種「一網打盡」式的失戀主題，沒有特定場景，有少許「強說愁」之感。幸好家駒那具感染力的悲涼滄桑唱腔和 Beyond 精心設計的和聲補救了歌詞的不足。然而副歌那句：「無盡空虛／似把刀鋒靜靜穿過心窩」卻甚為突出，很有力量和畫面，除了感覺像是前作〈無聲的告別〉副歌那句「點起戀火撫灼我」的強化版外，更叫人想起黃偉文的成名詞作，李蕙敏主唱的〈（你沒有）好結果〉裏的「等／欣賞你被某君／一刀插入你心／加點眼淚陪襯」。筆者尤愛〈無盡空虛〉副歌「靜靜」兩字，猶如以慢鏡播放那「刀鋒穿過心窩」的血腥場面，十分震撼。

〈無盡空虛〉部分歌詞的意象也似曾相識，是典型的 Beyond 失戀歌格局，例如：

〈無盡空虛〉
曾在這空間／跟妳相擁抱
誰在這晚裏放縱與她溫馨

〈秘密警察〉
遠看妳與伴侶走過／更叫我妒忌

〈**無淚的遺憾**〉
終於漫長歲月／現己彷彿像流水
我不知道／擁抱妳／已是誰

　　〈無盡空虛〉另一特別的地方，在於曲末那「La La La」的旋律，這近似 Beyond 典型的「長尾式結尾」。但與典型的「長尾式結尾」有些不同，這段旋律與歌曲前大半部的關係不大，有點像是另一首歌，是一個變奏，但〈無盡空虛〉用的又是流行曲規格，沒有如〈誰是勇敢〉般的 Art Rock 戲劇性（〈誰是勇敢〉同樣用如兩首歌般的旋律組合而成。），在唱到「La La La」時，那輕飄飄的感覺就如身在雲端——筆者有此感受，大概是受到唱片封面的影響吧。其實這段旋律寫得不錯，甚至可以把它變成另一首新歌的 verse 或 chorus。

　　以歌曲內容來看，這輕快的旋律把歌曲的悲觀情緒反轉，帶來了一個樂觀的結尾：假設歌曲的「La La La」結尾被改成如〈願我能〉「La La La」結尾般沉重，歌曲的感覺便一直下墮到負無限。可是 Beyond 並沒有這樣做，相反，他們用了一個輕快積極的旋律作結，為之前那無盡的空虛感帶來了希望——這點希望，就如〈誰伴我闖蕩〉最尾那句「始終上路過」，又如希臘神話中潘朵拉盒子飛出種種災害後，最後留下的那個「希望」，又或者是日本導演今村昌平在電影《楢山節考》中，主角把老人家送上山待死後，主角太太懷孕所生的嬰兒。

▌ 點解‧點解

　　〈點解‧點解〉是無綫電視劇《兄兄我我》（1992，主演：廖偉雄、林保怡、朱慧珊、梁小冰）的主題曲，《兄兄我我》是一對一貧一富的孖生兄弟對

調身份的故事,歌曲首句「平時活在世間/命中總有分別」所講的就是劇中那「同人唔同命」的際遇。Beyond 歌曲系統的其中一個常見母題,就是歌者如何與命運對奕,而〈點解‧點解〉是比較突出「命運」的一首作品:「平時活在世間/命中總有分別」是命運、「求神/唸佛」是認同了命運的存在、「點解點解/點解冇份當主角」是命運、而「點樣點樣/先可以人更高」則是向命運的對抗。〈點解‧點解〉令人聯想起盧冠廷在無綫電視劇《亞二一族》的主題曲(曲:盧冠廷,填詞:劉卓輝):

你是人我是人/卻為何要劃成二等
笑或愁與自由/也為何永未能平均

音樂方面,〈點解‧點解〉是一首較重型的作品,歌曲起首在家駒「Woo」之後出現的那數句搶耳的 Riff 叫人想起重金屬樂隊 Judas Priest 的作品〈Devil's Child〉的 intro,這段 Riff 一直通到 verse,支撐著 verse 的推進。歌曲的硬橋硬馬也與 Beyond 同期的作品,向許冠傑致敬的〈半斤八兩〉近似。

▌ The Wall~長城~

CD 的歌紙上只有〈The Wall~長城~〉的日文歌詞,但若我們翻查另一隻收錄了〈The Wall~長城~〉的大碟,我們便可找到作品的中文翻譯:

齒輪正瘋狂地發出狂喊
不停地　不停地　說著無止境的 'WHY'
明日是過去的碎片
拼湊著一遍又一遍的真相
我們被包圍在看不見的柵欄裏

天空中早已沒有太陽所散發的光芒

只想讓你知道

所要的只不過是比言語更輕微的傷害

Shout By The Wall

讓我們自由

Wow Wow Wow Wow

Shout For The Wall

讓我們呼吸新鮮空氣

Wow 從城牆裏

越相信越容易受傷害　可憐的人們啊

無論如何著急　也都不在有比這更厭煩的事了

我們被封鎖在黑夜的空間裏

只有如同金網般的聲音在黑夜上搖晃著

Shout By The Wall

讓我們自由

Wow Wow Wow Wow

Shout For The Wall

讓我們呼吸新鮮空氣

讓我們呼吸新鮮空氣

Wow 穿越那一道城牆

　　從翻譯的歌詞中，我們可以看到日文版的內容已完全「非中國風」，歌詞只強調一道牆帶給人的壓迫和包圍，並沒有提及到傳統的封建思想等議題——這大概是考慮到日本歌迷的文化背景而作出的修訂吧。

　　《無盡空虛》是 Beyond 在日本時期一隻「過場式」EP，在 Beyond 的音樂體系中重要性不大。

《樂與怒》

《樂與怒》
1993 年

· 我是憤怒
· 爸爸媽媽
· 和平與愛
· 命運是你家
· 全是愛（This is love）
· 海闊天空
· 狂人山莊
· 妄想
· 完全地愛吧
· 情人
· 走不開的快樂
· 無無謂

*〈命運是你家〉、〈海闊天空〉、〈妄想〉及〈情人〉的歌詞評論請參閱《踏著 BEYOND 的軌跡 I ——歌詞篇》相關章節。

尖尖尖

Beyond 於 1993 年 1 月至 4 月在日本錄製了他們最重要的其中一張大碟《樂與怒》。對於不少 Beyond 樂迷來說，《樂與怒》也是 Beyond 的最佳唱片。與上一張同樣在日本製作的大碟《繼續革命》相比，《樂與怒》少了很多華麗，多了很多憤怒，唱片的結他聲很出，有時甚至會蓋過歌唱部分，而且結他調得很尖，叮叮噹噹如一塊塊玻璃碎片互相磨擦割裂，這種調音在 Beyond 過往的大碟中並未出現過——《真的見証》吵是吵，但不是「尖」，之後玩 Grunge 的《Sound》強調的是能量，也沒有《樂與怒》這種尖削的結他聲，這也許是《樂與怒》在 Beyond 音樂系統中的其中一個聆聽亮點。另一個重點，就是家駒的聲線比以往任何大碟都來得更狂野、更原始，更具戲劇性及個性，以配合大碟那搖滾主題。Beyond 曾在訪問中多次表示，唱片公司在《繼續革命》中對樂隊的限制很大，直至多次爭吵理論之後，樂隊才能在《樂與怒》中加回更多搖滾元素。

專輯命名

專輯命名方面，《樂與怒》有多重意義，可作多種解讀：「樂與怒」三字一方面可解作 Rock N' Roll，為大碟的搖滾風格作了注腳；另一方面，大碟背面對樂字和怒字的注腳，反映 Beyond 想用搖滾樂來表達生活的喜怒哀樂，而碟中兩曲〈走不開的快樂〉和〈我是憤怒〉就正正在歌名中嵌入了「樂」字和「怒」字。

以下為《樂與怒》碟背的注腳節錄：

「樂」：

1. 有規律而和諧動人情感的聲音：[例] 音樂

2. 歡喜、快活：[例] 樂此不疲

3. 愛好：[例] 知者樂水

「與」：

1. 和，跟：[例] 惟我與爾與民同樂

2. 給，送：[例] 贈與、付與、交與本人

3. 幫助：[例] 與人為善

「怒」：

1. 氣憤：[例] 震怒

2. 比喻氣勢盛：[例] 怒潮、草木怒生

▍千噸怒火

　　大碟第一曲〈我是憤怒〉那充滿壓迫感的起奏聲效已先聲奪人，感覺像是快要爆炸的溫度計。此種處理手法叫筆者聯想起 Van Halen 在同名大碟的開場曲〈Runnin'With The Devil〉。Intro 風馳電掣的電結他叫人聯想起 Deep Purple 在《Machine Head》內的作品如〈Highway Star〉。全曲十分好火，結他 Riff 橫行霸道，張牙舞爪，完全配合大碟《樂與怒》（Rock N' Roll）的主題。歌曲唯一違和的地方是當家駒唱完「未去想失聲呼叫」後，便失聲呼叫「I'll never die」，更奇怪的是，歌者之後用疾呼（cry）的方法唱出「I'll never cry」，在技術層面上，這種歌詞與歌曲演繹背道而馳的邏輯矛盾使聽眾無所適從，從而減低了歌曲的説服力。其實這問題已非第一次發生，類似情況曾出現於 Beyond 早期作品〈灰色的心〉那一句：「為何無力地去叫喊叫出此刻心中痛苦抑鬱」，歌詞本身沒有問題，但家駒在告訴別人自己很無力時，卻很

用力地叫喊著這句歌詞。

Beyond 在回歸前講述香港回歸的一系列作品中，〈爸爸媽媽〉可算是構思最特別且最有心思的一首。〈爸爸媽媽〉那父母加吵架的構思與許冠傑的〈你有你講〉（詞：許冠傑）近似：

〈你有你講〉
我個媽打跟我個花打好一對鷸蚌
分分鐘拗撬認真多嘢講
花打講緊美蘇日韓／媽打講緊化粧
花打講股市／媽打講抽脂肪

在歌詞中，「媽打」代表「Mother」媽媽，「花打」代表「Father」爸爸，這與〈爸爸媽媽〉在第一次 verse 的爭拗場面與之近似，只是〈你有你講〉講的真是爸媽的拗撬，背後沒有其他指涉。父母爭吵過後，出場的是菲律賓傭工和馬姐：

我個賓妹工人跟個馬姐三姑最佳拍檔
馬姐聽督督撐／賓妹聽歌拉桑
馬姐炆豬腳加一羹白糖／賓妹講 No No You're wrong
一早起身兩個一中一英拗到上床／認真好拍檔

〈爸爸媽媽〉在推出時另一個引人討論的地方，就是作品首次引入説唱（Rap）的元素。當歌唱部分主要描述父母爭執、孩子無奈時，説唱部分則把鏡頭一轉，讓目光集中在「我」（孩子）身上。在這段説唱中，「我」是一個沒太多主意的人，因為「唔知做人點至得」而變得隨波逐流，跟著媒體意向走，這個「我」就如學者馬庫色（Herbert Marcuse）對「單向度的人」（One Dimensional Man）的描述：「大多數與廣告一致的流行需求：放鬆心情、找

樂子、行事與消費；看別人喜愛或是厭惡甚麼就跟著愛恨……」[1]，單向度的人是個「膚淺的、過著幻想生活的人，自願滿足於虛假需求，無法企及由批判理性所提供的真實觀點」。[2] 在時代的巨輪下、「我」成了「異化的主體，遭到它異化的存在所吞噬」，最後「剩下單一的向度、無所不在且無所不是」[3]。這也是哲學家海德格所指的「迷失於別人中」（Verlorenheit in das Man），「一輩子沉湎於別人的價值裏，一天到晚為了別人而忙碌……完全失去了自己」[4]。這段說唱在內容上看似與歌曲的主旨關係不太大，但卻可被理解成在爭拗下，時人的麻木心態。這種心態，尤如三子時期〈大時代〉中「應該簡簡單單跳著舞吧／應該想出麻木的方法」的麻木，而「我又唔知而家興 D 乜／總之報紙寫乜／我就信乜」的態度，又如許冠傑另一首作品〈話知你 97〉（詞：許冠傑）的描述：

買份八卦雜誌／睇下大姐明／昅下邊個整容後揚威選美
明日懶鬼理／最緊要依家 Happy ／話知佢死

唯一的不同，是〈話知你 97〉內描述的「話知你」行為是樂天取向的，而〈爸爸媽媽〉「總之報紙寫乜／我就信乜」背後的麻木，似乎更像是為了逃避現實而啟動的一種自保策略。

〈爸爸媽媽〉曾被著名樂評人清研形容為使 Beyond「最具有

1　《單向度的人：發達工業社會的意識型態研究》（原著 :1972，中文版 :2015），HERBERT MARCUSE 著，劉繼譯，麥田出版社，頁 42。本文採用了林宗德在《文化理論面貌導論》的譯本（頁 291）

2　《文化理論面貌導論》（CULTURAL THEORY: AN INTRODUCTION）原著：2001，中文版：2008，PHILIP SMITH 著、林宗德譯，韋伯文化國際出版有限公司，頁 291

3　《單向度的人：發達工業社會的意識型態研究》（原著：1972，中文版：2015），HERBERT MARCUSE 著，劉繼譯，麥田出版社，頁 49

4　《徘徊於天人之際——海德格的哲學思路》（2021），關子尹，聯經出版社，頁 71

Supergroup（超級樂隊）氣勢」的作品 [5]，這氣勢大概來自作品的緊湊 Ska 編曲，開首那代表「爸爸」和「媽媽」對罵的銅管樂（Sax 和 Trumpet）對答，其荒唐扭曲叫人想起 Alto Sax 樂手 Ornette Coleman 在《Free Jazz ── A Collective Improvisation》中的東西、前衛 Jazz 樂隊 Sun Ra 的作品，又或者是 Pharoah Sanders 在〈Red, Black & Green〉的銅管噪音。至於其由 Brass 到搖滾的開局手法和其辛辣程度，又有點 Phil Collins〈Hang in Long Enough〉的影子。

Love & Peace

　　〈和平與愛〉與〈全是愛〉都以「愛」為主題，前者可以看成是〈Amani〉的下集。自非洲之行以後，Beyond 的作品愈多見以和平、愛和大同為題，感覺像後期的 The Beatles（如〈All You Need is Love〉）或個人時期的 John Lennon（如〈Give Peace a Chance〉、〈Love〉、〈Imagine〉、〈Mind Game〉）。〈和平與愛〉的其中一個聆聽重點是曲尾如 ad-lib 般的「Never Change」與笛子的對位，其自由赤裸氣息和非洲草原氣息與歌曲主題貫徹，這段音樂也叫筆者想起 Jazz / New Age 長笛演奏家 Paul Horn 在 1994 年發表、以非洲為題的專輯《Africa》。〈全是愛〉那像彈簧般的結他尖得有點刺耳，此曲的結他調得特別前，有時甚至在主音前面，把主音擋住，無論粵語流行曲或外國大路搖滾音樂也很少這樣處理，筆者想到近似的處理手法，竟然是一眾於九十年代初冒起的 Shoegazing 樂隊如 My Bloody Valentine、Ride 甚至香港的 AMK，當然 Beyond 沒有 Shoegazing 那如印象派繪畫般的結他牆，My Bloody Valentine 的結他牆是密不透風的，〈全是

5　《音樂對話》（2008），清研著，載思出版社，頁 48

愛〉的結他是冰柱狀的，兩者的相似之處，只在於「把結他層放在主音前」這處理手法／音樂態度上。〈全是愛〉另一個有趣的地方，是在歌詞中提到車廂，「車廂」和「車」是 Beyond 經常提及的符號，在以往，「車」這「死去的隱喻」（Dead Metaphor）通常用於「衝開一些東西」（例如命運和制度），但在〈全是愛〉中，這個「車廂」竟然顯得格外的平靜。這可反映 Beyond 在心態上的改變。

　　〈命運是你家〉是每個「不屈不撓的男子」的寫照，寫的是九龍皇帝曾灶財。這以原音結他主導的作品溫暖窩心，之前類似的作品有〈溫暖的家鄉〉，後繼的有〈十八〉。家強曾在電台訪問《Beyond 的十個太空》中表示很喜歡〈命運是你家〉，並叫家駒教他彈奏木結他部分，因為太喜歡這首歌，家強甚至在錄音時要求彈奏木結他，但最終因為重錄太多次而放棄：〈命運是你家〉沒有低音結他，除了因為歌曲用不插電 [6]（Unplugged）風格回應當時外國的 Unplugged 熱潮之外，原來還因為家強一心想彈木結他，而沒有設計低音結他部分。沒有了明顯的低音線，歌曲用上撥弦（掃 chord）的方式來加強厚度，另外鼓也偶爾在低音區域點撥，鼓的空心質感與原音樂器的互動，叫筆者想起 The Beatles〈Two of Us〉那突出的鼓聲。純 Acoustic 的編曲手法也與歌曲的主題所引伸的街頭感匹配。作為一首 Acoustics 作品，〈命運是你家〉並沒有上一首 Acoustics 作品〈溫暖的家鄉〉那細緻的線條和對位，〈命運是你家〉以撥弦作為編曲的支架，以襯托「不屈不撓的男子」那種陽剛隨性的味道。Beyond 一般會用重型的編曲來演繹陽剛味作品（例如〈我是憤怒〉），〈命運是你家〉卻一反常態，用 Acoustics 手法來帶出這份男人的浪漫，出來那既原始粗獷又窩心的感覺，使〈命運是你家〉成為一首獨特的作品。

6　西方樂壇曾於九十年代初興起過不插電／原音（UNPLUG）熱潮，不少樂隊如 NIRVANA、ALICE IN CHAIN 等都曾把自己的歌曲改編成不插電版本。BEYOND 的〈命運是你家〉和他們於 1993 年 5 月在馬來西亞舉行的 UNPLUGGED LIVE 可說是樂隊對這熱潮的回應。

〈命運是你家〉另一個為樂評人津津樂道的地方，是歌曲的感覺與 Pink Floyd 名曲〈Wish You Were Here〉近似（尤其在 intro 位置），Beyond 甚至在訪問中把〈命運是你家〉與〈Wish You Were Here〉放在一起交叉彈奏，以互相比較。

〈海闊天空〉是 Beyond 最重要的作品，其意義已超越一首歌和一隊樂隊，其高度足以代表一個民族和數個世代。一般人大都認為〈海闊天空〉講的是家駒對理想的追尋，是一首勵志歌，但 Beyond 前經理人陳健添先生卻有獨特的見解：他認為〈海闊天空〉是一首情歌，而「原諒我這一生不羈放縱愛自由」一句，是家駒寫給以前所有女朋友的自白。陳健添先生指出，Beyond 在日本時，四子分開居住，家駒在孤獨時想起以前的女友，「希望大家不要介意他一世都愛自由」[7]。筆者向來以勵志歌的視覺去欣賞作品，因此從未考慮過這是一首情歌，但以陳健添先生的理論把「原諒我這一生不羈放縱愛自由」一句與其他情歌作品如〈喜歡你〉放在一起，他的理論又不無道理：

〈喜歡你〉
滿帶理想的我曾經多衝動
理怨與她相愛難有自由

在〈喜歡你〉中，家駒為追尋自由和理想放棄兒女私情，而「原諒我這一生……」一句就似是〈喜歡你〉家駒取態的回應或重新書寫。〈海闊天空〉是 Beyond 十年的總結，又是黃家駒的絕唱，有著超然的地位，雖然第一次聽時總覺得副歌「原諒我這一生不羈放縱愛自由」有點像林子祥在〈日落日出〉那句「原諒這個我不多懂講説話」，而「仍然自由自我……」一段加上副歌最後兩句的 Progression 又叫筆者想起 Pink Floyd 的〈Bring the Boys

7　〈家駒逝世 30 周年〉(2023)，明報周刊，第 2849 期，2023 年 6 月 30 日，頁 15

Back Home〉。〈海闊天空〉原名叫〈Piano Song〉,歌曲開首那一下無人不曉的標誌式琴音,叫筆者聯想起充滿古典氣息的 Progressive Rock 樂隊 Renaissance 在史詩式作品〈Trip to the Fair〉的起奏。〈海闊天空〉編曲用了鋼琴和弦樂,鋼琴由梁邦彥負責,弦樂部分由桑野聖樂團演奏,樂手為數約三十多人[8]。把〈無淚的遺憾〉和〈海闊天空〉的弦樂聲比較,會發現後者的澎湃和力量感。歌詞方面,筆者在《踏著 Beyond 的軌跡 I ──歌詞篇》中曾對此神曲有詳盡的分析和解構,詳情請參閱該書。

▌ 邪氣迫人

　　〈狂人山莊〉和〈妄想〉是兩首邪氣十足的作品,前者由極搶耳且乾涸得像地殼龜裂般的結他聲開始,接著而來的是瘋狂怪誕且富神話和異教色彩的歌詞所呈現的眩目畫面:恍如百鬼夜行又或者是潘多拉盒子被打開後群魔亂舞的景象,其末世氣息叫人想起〈諸神的黃昏〉,也叫人想起 Iron Maiden、Black Sabbath 等重金屬樂隊的怪力亂神作品。在被包裝成陽光健康正能量樂隊後,Beyond 已鮮有這類作品,上一首是〈撒旦的詛咒〉,而再對上一首大概已是〈誰是勇敢〉。在一次訪問中,Beyond 四子異口同聲表示全碟最喜歡的作品是〈狂人山莊〉,而家強更表示喜歡歌曲那具新鮮感的節奏部分[9]。〈妄想〉說的是浮士德式的故事,歌曲中那充滿挑逗的結他音色和黃貫中後半部那妖味極重的唱法,使人想起 The Doors 和 Jim Morrison,這種唱法也為黃貫中日後轉變唱法埋下伏線。〈妄想〉那如黑幫片配樂般的編曲也使作品充滿電影感。筆者尤喜歡〈妄想〉的結他調音,特別是歌曲開首那帶點神

8　〈海闊天空 25 年:超越時代的黃嗣絕唱〉(2018),雷旋,BBC 中文網,2018 年 6 月 30 日
9　〈BEYOND 的「樂」與「怒」〉,雜誌訪問,出處及日期不詳,訪問者為美香小姐,時間約為 1993 年。

秘、帶點乾旱蒼涼同時又具小小妖氣的結他聲出現時，感覺猶如電影配樂人師 Emilo Morricone 在《The Good, The Bad And the Ugly》主題曲中段那如獨行俠般的結他出場一樣驚艷。把〈狂人山莊〉和〈妄想〉交叉聆聽，我們會發現兩首歌曲所呈現的異象，原來都來自同一源頭——空虛（寂寞）：

靈慾戰勝空虛的深淵（〈狂人山莊〉）
讓寂寞告訴我／黑暗中我跌倒（〈妄想〉）

▌流行與 J-Rock

　　根據填詞人劉卓輝的說法，〈情人〉講的是內地和香港的兩地情，是一首徹頭徹尾的流行情歌。Beyond 不少旋律因其結構和對稱，會不期然地引導填詞人填上排比歌詞（例如〈打不死〉（不偏不激不反／不枯不萎不倒）、〈爆裂都市〉（熱愛相愛真愛）等，有些寫得不太理想甚至會出現意思牽強（例如〈無語問蒼天〉那句「受人受情受騙／記著記望記生」），〈情人〉副歌在劉卓輝的筆下完全沒有這問題，相反劉卓輝利用四組排比把副歌「承托」起，一氣呵成得叫人印象深刻：

是緣是情是童真／還是意外
有淚有罪有付出／還有忍耐
是人是牆是寒冬／藏在眼內
有日有夜有幻想／無法等待

　　編曲方面，情人 intro 的霧氣和靈秀，彷彿把聽眾帶回《繼續革命》專輯的年代。

　　〈走不開的快樂〉和〈完全地愛吧〉那爽朗的結他像極了那些 J-Rock 作品，後者那句「快樂在暴風內尋」頗具哲理。講到以快樂／開心為主題的作

品，筆者即時想起曾與 Beyond 合演電影《開心鬼救開心鬼》的香港女子組合「開心少女組」。「開心少女組」有著大量以開心為題的歌曲，如〈開心樂園〉（願日日夜夜共聚滿歡樂／開開心心開派對）、〈開心到老〉（暢快是與你踢著水母踏浪漫步／暢快是我共你抱著沙煲殺退海盜／暢快是看著你壓著檯布扮麥理浩）、〈開心的少女〉、〈開心放暑假〉（開開心心終於等到放暑假……）、〈快樂歌〉（快樂就是雨夜漫步說浪漫字句／快樂就是雨夜獨坐掛念舊伴侶……）。把這些作品與〈走不開的快樂〉相比，會發現開心少女組的開心，是來自帶享樂主義的小確幸少女生活，但〈走不開的快樂〉所追求的快樂，卻是要經過生活的起伏歷練（不須抱怨跌倒了／快樂在暴風內尋／做人也會開心）、或要透過在個人修養上下功夫（開開心心不應苦惱自縛／只須胸襟懂得變作深海／開開心心不應追究甚麼／只知通通不必介意／快樂也走不開），當中有著更深的內省意識和實踐意義。兩者所追求的「快樂」層次不同，且高下立見 [10]。

開心少女組的《開心油戲》

10　開心少女組的成員曾有更改，因此上面引述作品的歌唱者未必與上文所述演出《開心鬼救開心鬼》的成員相同。

四子時期（日本）

〈完全地愛吧〉由家強主唱,是家強在四子時期拿手的輕情歌;但與過去永強的「甜品情歌」比較,〈完全地愛吧〉無論在編曲或歌者的演唱功力上也有著前作欠缺的紮實。順帶一提,〈完全地愛吧〉在《樂與怒》中並非主打作,但其日文版本〈くちびるを奪いたい〉(中譯:〈我想奪取妳的唇〉)則成為了單曲,並改由家強與家駒兩兄弟合唱。上一首兩兄弟合唱的作品,已是多年前的〈衝上雲霄〉。〈くちびるを奪いたい〉也成了家駒與家強最後一首合唱歌。

《樂與怒》最後一曲,由世榮主唱的〈無無謂〉以 Reggae 做音樂底,遺憾的是它欠缺了 Reggae 音樂中最引人入勝且靈活多變的 dubby bass line,使音樂的立體感大打折扣,但說到歌曲內容和 Reggae 音樂的配合度,〈無無謂〉總比同樣有 Reggae 色彩的〈堅持信念〉來得正宗到位。

《樂與怒》於 1993 年 5 月出版,同年 6 月 24 日,黃家駒在東京參與綜藝節目期間墮地重傷;6 月 30 日,家駒告別了朋友和樂迷,到了遙遠的彼岸,享年三十一歲。《樂與怒》成了家駒的遺作,也成了 Beyond 樂迷心中不可取代的一張專輯。

《海闊天空》（國語）

身不由己

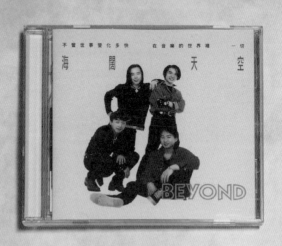

《海闊天空》
1993 年

- 海闊天空（粵語）
- 爸爸媽媽（粵語）
- 愛不容易說（國語）
- 和平與愛（粵語）
- 身不由己（國語）
- 全是愛（粵語）
- 情人（粵語）
- 無無謂（粵語）
- くちびるを奪いたい（〈愛不容易說〉日文版）（日語）
- 遙かなる夢に～Far away～（〈海闊天空〉日文版）（日語）

* 為方便閱讀，在聆聽歌單中，所有國語專輯的歌曲會同時放上相對應的粵語歌。

▌ 完成心願

發行了粵語大碟《樂與怒》後，Beyond 原定會發行《樂與怒》的國語版大碟，但此計劃因家駒的離世而受阻。為「完成家駒原訂計劃發行的心願」[1]，三子在家駒離世後把《樂與怒》內分別由黃貫中及黃家強主唱的兩首作品，即〈身不由己〉及〈愛不容易說〉錄成國語版，在抽起部分作品後，其餘由家駒主唱的歌曲則原汁原味保留粵語版放入碟中，好讓樂迷「更加貼近家駒與Beyond 長年堅持的樂隊創作風格，更真切地聽到家駒的夢想和吶喊」[2]。大碟再加兩首日文版作品，硬湊夠十首歌便推出。於是，《海闊天空》便成為Beyond 第四張官方「國語」大碟——雖然全碟只有兩首國語歌。

家駒於 1993 年 6 月離世，家強和貫中的國語版錄音於同年 8 月進行[3]，可算是家駒離世後三子的首兩個音樂作品，比 1994 年 6 月推出的《二樓後座》還要早。滾石於 1993 年 9 月推出《海闊天空》大碟，除了是「完成家駒心願」，也有合約上的考慮。

▌ 個別作品

個別作品方面，與粵語版〈完全地愛吧〉相比，〈愛不容易說〉在許多地方也沒有如〈完全地愛吧〉般加入國語和音以撐起家強的主唱，只剩下原版「Woo Hoo」和音（因為不需重錄），使國語版相對變得單薄，原版那「柴娃娃」的熱鬧派對感也相對減弱。把日文版、粵語版和國語版比較，最熱鬧的一定是家強和家駒合唱的日文版，其次是粵語版。〈身不由己〉是〈妄想〉的國語版，總覺得黃貫中在國語版的演繹有點拖泥帶水，沒有了〈妄想〉的邪氣和霸氣。

1　此句出自《海闊天空》大碟內頁文案。
2　同前注。
3　同前注。

1994

三子時期

2003

《二樓後座》

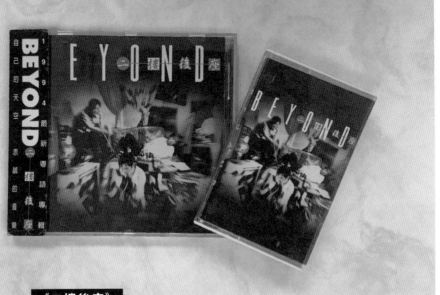

**《二樓後座》
1994 年**

· 超級武器
· 總有愛
· 醒你
· 遙遠的 Paradise
· We Don't Wanna Make It Without You
· 傷口
· 打救你
· 仍然是要闖
· 冷雨沒暫停
· 愛得太錯
· 祝您愉快

*〈醒你〉、〈WE DON'T WANNA MAKE IT WITHOUT YOU〉及〈祝您愉快〉的歌詞評論請參閱《踏著 BEYOND 的軌跡 I——歌詞篇》相關章節。

洗衣街 215 號

「二樓後座」是一個地址，位於旺角洗衣街 215 號二樓後座，是 Beyond 的大本營。「二樓後座」單位原本是世榮祖母的物業，後來世榮借用了單位內其中一個房間作 band 房，其他房間則分租給人居往。不過由於 Beyond 練團太嘈吵，把分租租客都吵走了，從此整個單位被 Beyond 獨佔[1]。另有一說是指物業本屬世榮父母，世榮為了找地方練習，便騙父母說自己要結婚而把單位「爭取」回來[2]。Beyond 成名後，「二樓後座」成為樂迷到訪的勝地。在家駒離世後，三子合資二百萬重修「二樓後座」，把它改建成專業錄音室[3]。《二樓後座》專輯就是以此地命名。

《二樓後座》是 Beyond 三子時期的首張專輯。取名《二樓後座》，也許樂隊喻意他們要從日本返回他們的起點他們的家，並從起點開始，重新上路。

三子在唱片內頁中對「二樓後座」有以下描述：

二樓後座，我很難給它下一個定義，它是我和好朋友認識的地方，它是我第二個家，是我成長的地方，是 Beyond 的大本營，是曾經讓我消磨無數夜晚的地方，是快樂的，是安全又溫暖的，是刺激的，是每次叫外賣，在電話中說的最後一句話，但，它是甚麼都好，總之我希望它是永恆的！（黃貫中）

一個創造了 Beyond 無數音樂的地方，當我第一次踏足這個地方的時候，我還未懂得玩音樂，但那一個小小的房間，擠上一班人玩音樂，欣賞音樂的都在陶醉，我當時很興奮……

1　〈二樓後座（上）〉（2021），麥文威（老占），《RE:SPECT 紙談音樂》雜誌〈老占…樂與怒〉專欄，頁 26

2　〈BEYOND 休業前 の 珍藏集〉（2000），BEYOND FANS VICKY ／ FLOWER ／ 芝 ／ 小雨，《CHEEZ!》ISSUE 19，2000 年 1 月，頁 80-81

3　〈二樓後座（上）〉（2021），麥文威（老占），《RE:SPECT 紙談音樂》雜誌〈老占…樂與怒〉專欄，頁 26

……一直以來充滿理想的地方，現在也是我們最理想的地方 **band** 房。（黃家強）

沒有這個地方，便沒有我的音樂生涯，多少風雨，多少喜怒哀樂，都在這裏渡過。（葉世榮）

在萬眾期待之下，《二樓後座》在剛出版的兩天內賣了十萬張，成為一時佳話。近年有媒體訪問旺角信和中心唱片店的老闆，事隔多年，他們仍對當年《二樓後座》的暢銷津津樂道：「Beyond 隻《二樓後座》真係意料之外，我哋都落咗幾千，但估唔到幾日就消化晒，我哋仲要周圍撲貨！」[4]——可見當時 Beyond 的號召力。

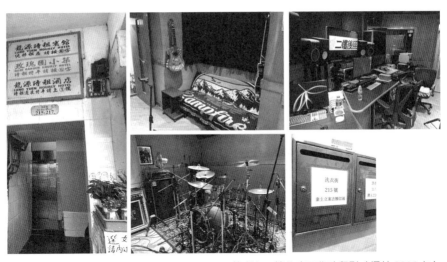

筆者在二樓後座工作時留影（攝於 2023 年）

4　〈【信和唱片舖】張國榮周賣 5000 陳奕迅年賣 500：齋賣廣東碟就玩完〉（2019），香港 01，2019 年 11 月 9 日

追憶與上路

《二樓後座》全碟主要帶著兩個重要信息：

1. 回望：表達對家駒的懷念及因家駒離世而為樂隊帶來的悲痛。

2. 前瞻：告訴大家，Beyond 縱然經歷巨變，但仍會堅持下去。

因此，在十一首歌曲中，懷念家駒的佔了三首，令《二樓後座》成了所有 Beyond 大碟中，懷念家駒曲目數量最多的大碟，而講述 Beyond 心路歷程的曲目也佔了兩首。

致家駒

在懷念家駒的作品中，〈遙遠的 Paradise〉是哀悼家駒系列的其中一首主打歌，也是 Beyond 唯一一首有粵語、國語、英語、日語及純音樂五個版本的作品。歌曲帶著一種抑壓的情感，這種情感直到曲末黃貫中的一聲吶喊完全崩潰。歌詞「寧可／永遠的等待」出現了 Beyond 第一首中文作品〈永遠等待〉，「也怕背棄當初的一切」是〈海闊天空〉「背棄了理想／誰人都可以」的重新書寫。這短短兩句把 Beyond 從出道寫到家駒去世，十分精煉。最叫筆者心酸的是「如今你遠走彼岸／告訴我那邊天色好嗎」兩句——這兩句看似平平無奇，但心水清的資深樂迷可會記得，對上一次出現「彼岸」二字，是日本時期《繼續革命》專輯中，同為黃貫中填詞的〈溫暖的家鄉〉：

遙遠彼岸／黃燈之下
我說過有一天／共妳渡遠方天邊

在講述鄉愁的作品〈溫暖的家鄉〉中，彼岸（及其相對的此岸）代表香港和海外的日本，但在〈遙遠的 Paradise〉中，彼岸由日本變成了天國

（Paradise），而日本又是家駒發生意外之地。此外，「我說過有一天／共妳渡遠方大邊」變成「如今／你遠走彼岸」、「只想跟你一起／一起走向這一天」——雖然〈溫暖的家鄉〉中的「妳」不是家駒，但若我們把「妳」概括解讀成歌者身邊的「重要他者」（Signifcant Others），並把兩歌對讀，那種落差，真的叫人百集交集。

另一首悼念家駒的作品〈We Don't Wanna Make It Without You〉是首只有一句歌詞之作，Beyond 對上一首只有一句歌詞的作品，已是《再見理想》中的〈Last Man Who Knows You〉。〈We Don't Wanna Make It Without You〉像是一首未完成的作品，沒有了家駒這個「You」，作品永遠也不會完整。歌曲關心的不是存在，而是缺席。終曲〈祝您愉快〉是家強以弟弟角度寫給家駒的作品，作品率真動人，全曲以天空開始，天空作結，把聽眾深深打動。音樂方面，弦樂以〈海闊天空〉的旋律起奏，並以〈祝您愉快〉的旋律作結，以音樂交代了家駒短暫但璀璨的一生。「祝您愉快」四字就如對家駒說「一路好走」。順帶一提，在《二樓後座》的歌書中，黃家強的崗位是低音結他手和主音，但在《二樓後座》的國語版〈Paradise〉中，黃家強的Credit 是「Vocal ／ Bass ／ Acoustic Guitar "祝您愉快"」。由於〈祝您愉快〉在兩張專輯採用相同編曲，可見〈祝您愉快〉那淒涼的木結他掃弦，是家強在錄音室親手彈給哥哥的，是弟弟給哥哥的心意——這是家強當時唯一一次以結他手身份出現在 Beyond 的作品中。

▎心路

與心路歷程有關的曲目方面，〈總有愛〉是感謝樂迷支持的作品，感覺像是受傷後聽到別人慰問時的一句「多謝關心」。〈仍然是要闖〉由清風送爽般的口琴聲開始，家強以此曲告訴樂迷，路還是會走下去。在家駒離世後的

一次訪問中，家強表示「好想香港樂迷堅強起來」，世榮也表示「Beyond 會一直工作，堅持下去」[5]，〈總有愛〉和〈仍然是要闖〉就是以音樂來重申以上信息。此兩曲都由家強作曲，旋律極美，且兩者的編曲都有很重的流行曲格調。主題方面，兩曲都有四子時期國語作品〈關心永遠在〉的影子。

▎控訴與浪漫

　　除了與家駒及樂隊狀況有關的曲目外，《二樓後座》中帶控訴色彩的曲目佔四首，情歌佔兩首。諷刺偶像崇拜的主打歌〈醒你〉由家強一段非常搶耳高調的 bass solo 開始，這段旋律與重金屬樂隊 Motorhead〈(We are) The Road Crew〉的結他旋律有點相近。以低音結他為主導的編曲模式在 Beyond 四子時期很少出現（四子時期低音結他最高調的一次，是〈冷雨夜〉和〈追憶〉），〈醒你〉是三子時期 Beyond 三子對自己崗位重新編排的一次重要實驗，開啟了日後如〈聲音〉、〈教壞細路〉等作品以低音結他主導的先例，這亦使〈醒你〉在 Beyond 作品群中佔著一個重要地位。此外，〈醒你〉中引入的銅管樂，其辛辣的 Ska 色彩叫人聯想起〈爸爸媽媽〉，或是九十年代 Ska 樂隊 No Doubt 的作品，而「咒罵／結他」一句中，結他與歌者對答的手法又與〈係要聽 Rock N' Roll〉那句「即管 Turn Loud 這叫電結他」的電結他對答相同。

　　〈打救你〉在唱片側頁的描述是「命中註定的中國苦戀」，描述當時樂隊對內地的交雜情緒。曲末時鑼（Gong）的應用是編曲的神來之筆，此中式樂器使編曲與歌曲的主題接軌。這並非 Beyond 首次在曲末以 Gong 結尾，對

5　〈雁行折翼・三缺一 音容宛在・黃家駒〉(1993)，《搖滾樂巨星，永別了！》，頁 39

上一次是地下時期《再見理想》專輯的〈Long Way Without Friends〉。歌名和副歌「打救你」的粗口諧音是作品的話題：Beyond 並沒有唱過粗口歌，而踩界的作品除了〈打救你〉外，另一例子又是地下時期《再見理想》專輯〈飛越苦海〉intro 的倒播粗口。有趣的是，《再見理想》是家駒年代 Beyond 第一張專輯，《二樓後座》是三子時期的第一張專輯，收錄在《二樓後座》的〈打救你〉以上兩點都可追溯自《再見理想》，就如《二樓後座》全碟「回到出發點」的主旨近似。

歌詞方面，〈打救你〉詞人劉卓輝巧妙地為「不起」二字配上「記不起」、「對不起」、「看不起」及「了不起」，十分精妙。反戰歌〈超級武器〉是硬橋硬馬的搖滾，火爆之餘卻失去了以往〈Amani〉等反戰歌的大同博愛胸襟，感覺像是一首如〈超人的主題曲〉般的卡通片主題曲，而其戰爭／血腥場面描寫又叫人想起 U2 早期如〈Sunday Blood Sunday〉、〈Seconds〉、〈New Year's Day〉等與戰爭相關的歌曲。副歌 hook line「No More War 摧毀他的超級武器」那以「摧毀」來解決戰爭，其胸懷和格局明顯比不上四子時期「愛會戰勝世上一切厄困」[6]的主張。Synthesizer 的引入加上火爆結他 Riff 的配搭風格頗有 Van Halen《1984》大碟的影子，作品 intro 部分那十分恐龍樂隊的 Synthesizer 聲叫人聯想起《1984》中的〈Jump〉，又或是恐龍級 Progressive Rock 樂隊 Genesis 在〈Behind The Lines〉的霸氣 intro。總的來說，我們可從〈打救你〉、〈超級武器〉、〈醒你〉這三首由家強主唱的歌曲中聽到家強唱歌方法的轉變：由四子時期以唱情歌為主的害羞聲線，到這三首歌中模仿家駒的搖滾唱腔，可見家強為了保留四子時期家駒的神髓，不惜為自己的聲音進行「轉型」。後來家強對自己在《二樓後座》時期的「仿家駒腔」有過以下的論述：

6　　此句為家駒時期〈可知道〉的歌詞。

……有人說我在《二樓後座》這張唱片中唱得很像家駒，當時自己的心情大概是希望盡量保留 Beyond 以往的感覺。不知是否刻意，但當我唱起較為搖擺的作品時，唱腔不期然便跟他相像……一切或許源自我一份不想失去他、接受不了他離去的心情[7]。

全碟最有個性的應是〈冷雨沒暫停〉，黃貫中在 2003 年一次訪問中，把此曲選為他的滄海遺珠之一，指出作品在「玩八十年代復興，刻意用上八十年代的聲音」[8]。這首略帶電氣化的作品卻叫筆者想起《Achtung Baby》（1991）時代的 U2 作品如〈Even Better Than The Real Thing〉，又或者是《Zooropa》（1993）時代的〈Lemon〉，是日後 Beyond 電音實驗的前奏。Music break 中段的高調女聲 ad-lib 在 Beyond 作品中並不常見，對上一次如此高調，已是五子時期的〈沙丘魔女〉。

情歌方面，〈傷口〉從鋼琴聲開始，漸漸加入樂隊，其結構與〈海闊天空〉近似。〈傷口〉那幾下琴聲引子叫人聯想到 U2 的〈Sweetest Thing〉。〈愛得太錯〉則帶點朦朧美，黃貫中一句「難道將火再種於水裏 / 求一點的驚喜」有著奇特的畫面，當中「種」字用得很厲害，一方面有種植生長之意，另一方面又玩食字 / 相關，讓「種火」給予人「縱火」之意。留意同樣由黃貫中填詞的〈Paradise〉（〈遙遠的 Paradise〉國語版）也有用上同一個「種」字（遠方 / 有一個地方 / 那裏種有我們的夢想）。能把這個「種」字的化學作用發揚光大的，是後來黃偉文在 Shine 作品〈燕尾碟〉（2002）副歌那句「摘去鮮花 / 然後種出大廈」。〈愛得太錯〉大概是黃貫中第一首有著這種天馬行空意境的填詞作品，也是日後同類作品的始祖。

7 〈家駒（黃家強）〉（1998），BEYOND，《擁抱 BEYOND 的歲月》，音樂殖民地雙週刊，頁 140
8 〈黃貫中 REVENGE〉（2002），袁志聰，《MCB 音樂殖民地》VOL.187，2002 年 4 月 12 日，頁 16

三子時期

過渡期裏

　　雖然在唱片初發行時，筆者覺得《二樓後座》很精彩，但多年後以宏觀角度回看 Beyond 整個音樂系統，筆者又會覺得《二樓後座》的歷史意義比音樂意義更大。作為三子時期的第一張作品，《二樓後座》要大家知道 Beyond 仍然是昨日的 Beyond，Beyond 的信念永遠不變。可惜，在音樂方面，這種態度卻令《二樓後座》來得太保守：從歌曲中那傾向流行曲的格局（如〈傷口〉、〈總有愛〉、〈仍然是要闖〉），到家強那刻意模仿家駒的唱法，《二樓後座》在音樂上並未能為 Beyond 帶來突破。驚喜的反而是滄海遺珠〈冷雨沒暫停〉，這首帶微冷感覺的電氣化作品在當時與碟內其他作品似乎有點格格不入，但若把它與後期 Beyond 的電氣化作品相比，我們會驚覺〈冷雨沒暫停〉的前瞻性。在 Beyond 推出《Sound》期間，三子曾接受音樂雜誌 Disc Jockey 訪問，當被問及 Beyond 對《二樓後座》的評價時，黃貫中坦言「《二樓後座》是在一種不太冷靜，甚至是頗為混亂的心情下完成」，而家強亦表示《二樓後座》是當時對樂迷一個「（關於 Beyond 能否再出碟的）交代、一個答案」[9]。以上種種，可見《二樓後座》的過渡性質。無論如何，《二樓後座》的保守是可以理解的：當時的 Beyond，所需要的是「定」：人事上的「定」，經歷暴風雨後的「定」、收拾心情的「定」。幸好，在《二樓後座》這過渡性大碟後，一次又一次天裂地搖的革命，正在悄悄地醞釀……

9　〈吓？咩話？BEYOND 大聲啲？〉，DISC JOCKEY NO.55，1995 年 9 月號，頁 9

《Paradise》（國語）

故鄉放不下我們的理想

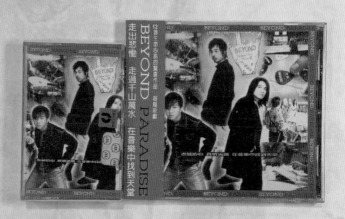

《Paradise》
1994 年

- Paradise
- 一輩子陪我走（Accompany Me For A Lifetime）
- 無名英雄（The Unknown Hero）
- 情深依舊（Still There Is Love）
- 溫柔殺手（The Tender Killer）
- 和平世界（The Peaceful World）
- 因為有你有我（Because There Are You And Me）
- 對嗎（Is It Right?）
- Dancing In The Rain
- We Don't Wanna Make It Without You
- 祝您愉快（Wishing You Happiness）
- Paradise（演奏版）

* 為方便閱讀，在聆聽歌單中，所有國語專輯的歌曲會同時放上相對應的粵語歌。

再次泛起心裏無數的思念

　　《二樓後座》推出後一個月，Beyond 發表其國語姊妹作《Paradise》。《Paradise》用回《二樓後座》所有歌曲，只把歌詞由粵語改成國語。當《二樓後座》把專輯定位放在回到初心／回到起點時，《Paradise》的定位更強調對家駒的悼念，因此，《Paradise》專輯以歌曲〈Paradise〉（〈遙遠的 Paradise〉國語版）打頭炮並作為專輯名稱，選用歌曲具鬱結的結他聲為專輯開幕，為整張專輯塗上沉鬱的基調，並在尾二一曲〈祝您愉快〉後，加上〈Paradise〉演奏版作結[1]，來一個首尾呼應。

歌詞評論

　　由於《Paradise》內的作品用回《二樓後座》作品原來的編曲，因此編曲並沒有特別值得討論的地方。歌詞方面，〈Paradise〉的主題與粵語版近似，當中一句「可惜我們的故鄉／放不下我們的理想」交代了當時 Beyond 四子從香港遠走日本發展的原因，在家駒離世後再回看這段歷史，更見唏噓。作為填詞人，筆者曾經為地下樂團填過一首叫〈家駒〉的作品，當中那句「未願做大娛樂家／未願在大台雜耍／為自由流離異國／出訪天下」便脫胎自〈Paradise〉此句。

　　〈一輩子陪我走〉是〈總有愛〉的國語版，詞人黃家強巧妙地在 verse 和 chorus 第一第三句頭四個字放上疊字（匆匆悠悠、曲曲折折、尋尋覓覓、起起落落），使歌詞顯得工整。把這種手法與家強早前的填詞作品〈無語問蒼天〉那些似排比又非排比、牽強附會的歌詞如「受人受情受騙／記著記望記生／

1　〈PARADISE〉演奏版並沒有被收錄在《二樓後座》專輯中。

作別昨日昨天／淡忘淡名淡世」相比，家強於〈一輩子陪我走〉的填詞功力明顯大躍進——當然，填國語歌的難度比填廣東歌低得多。

〈打救你〉國語版〈無名英雄〉一句「我是誰／是否你也曾問過自己千百回／誰是誰／別讓別人決定你前進或後退」講的是「自我身份認同」這老掉牙的題材，但出色的是主題設計：只要肯定自己，就算自己無名無姓也不重要，而這也是歌名〈無名英雄〉的雙關意義。這個無名無姓（或不介意你是甚麼姓氏名字）的進路不算新鮮，莎士比亞（William Shakespeare）在劇作《羅密歐與茱麗葉》（Romeo and Juliet）最著名的那句：「What is in a name that which we call a rose, by any other name would smell as sweet」是這個意思，謝霆鋒〈玉蝴蝶〉「我叫妳玉蝴蝶／妳說這聲音可像妳／戀生花也是妳／風之紗也是妳／怎稱呼也在這個世界尋獲妳」也是這個意思，但〈無名英雄〉用此進路來確認自己，角度就頗為有趣，唯一的沙石是副歌結尾又陳腔濫調地出現「我是我」這被用爛了的視角。此外，詞作亦沒有為歌名〈無名英雄〉中的「英雄」二字作太多鋪排論述。和音方面，國語版在副歌背景加入了一層頗具邪氣的和音，並以此淡化粵語版在副歌部分高調出現的 Synth 聲。

〈傷口〉的國語版〈溫柔殺手〉歌名很霸氣，也有〈Dead Romance〉歌名的影子。「妳是溫柔的殺手／終結了我的渴求」有著〈無盡空虛〉副歌「無盡空虛／似把刀鋒靜靜穿過心窩」一般的暴力和浪漫淒美，副歌最後兩句「我最愛最愛的溫柔殺手／妳用妳的微笑殺了我」是神來之筆，在家強以四子時期唱「甜品情歌」的唱腔柔情地唱出後，使家強這「怕羞仔」被殺的畫面極具說服力。〈仍然是要罵〉國語版〈因為有你有我〉副歌那個雨季（陪著你把雨季渡過／一起遨遊於蔚藍天空／陪著你把雨季渡過／讓陽光叫醒沉睡的夢），把我們帶回四子時期國語歌〈關心永遠在〉（詞：姚若龍）的雨季（我的城市／你的城市／都正當雨季／在遠方／夜雨中／誰讓你思念），留意兩曲都是感

三子時期

謝樂迷（尤其是海外樂迷）之作。〈對嗎〉用上了原版〈醒你〉pre-chorus 一句「對話／對嗎」的「對嗎」借題發揮，並把此句發展成一整段副歌。〈對嗎〉歌詞講的是男女相戀，在強勁的搖滾編曲下，出來的效果可與四人日本時期的情歌〈Bye-Bye〉媲美。

《Sound》

《Sound》
1995 年

- 鐵馬騮（Iron Monkey）
- 教壞細路（Corrupt The Young）
- 缺口（Crack）
- 阿博（Bob）
- Cryin'
- 聲音（Sound）
- 困獸鬥（Animal Fight）
- 逼不得已（Forced）
- 門外看（Doormen）
- 嘆息（Emotion）
- 幻覺（Illusion）

*〈缺口〉、〈阿博〉及〈聲音〉的歌詞評論請參閱《踏著 BEYOND 的軌跡 I——歌詞篇》相關章節。

去商業化

在 Beyond 的音樂史中，曾遠赴美國洛杉磯、加拿大溫哥華等地錄音的三子時期第二張大碟——《Sound》的經典之處，在於它放棄了商業考慮，並近乎完全以音樂先決的態度來做歌。《Sound》在多處地方也去得很盡，並刻意違反當時流行音樂工業的潛規則，舉例如下：

1. 唱片不以樂隊成員肖像作封面，拒絕公式化地以俊俏外貌作招徠。這種做法較貼近外國樂隊的唱片封套設計，而 Beyond 上一張沒有成員面孔的專輯，已是他們的首張唱片《再見理想》。

2. 在《再見理想》之後首次加入純音樂，並把它放在大碟的第一曲。以往的第一曲通常會放主打歌或聲勢浩大的作品，如〈真的愛妳〉、〈Amani〉、〈長城〉等，著重以主打單曲起到先聲奪人之效。若第一曲放入純音樂，則強調整張唱片的鋪排，著眼的是整體性，也是很多外國搖滾專輯常用的手法。而去得更盡的是，這首名為〈鐵馬騮〉的純音樂作品，並非搖滾樂團常見、以旋律作主導的純音樂，而是把兩 track 澎拜的 drum solo 放在前面，充滿實驗性。

3. 專輯的澎湃音量會把只當三子／四子為偶像（而非音樂人）的粉絲嚇走。

然而，正因為《Sound》的個性太強，不太考慮市場，印象中銷售成績不太好。當時一隻正價 CD 約售 100 元，但唱片店的門口總放著一堆約 50 元的減價促銷唱片，而《Sound》就是其中一隻，也是當時 Beyond 唯一一隻需要被促銷的專輯。

《Sound》未必能討好普羅樂迷，它不像以往大碟般刻意製作一些經過計算的作品而使之入屋，卻讓我們看到 Beyond 最有態度的一面。若要以一個

單字來籠統地概括大碟的風格，答案會是 Grunge，這個隔代遺傳自七八十年代 Punk Rock 及 Heavy Metal、冒起於八十年代末九十年代初西雅圖的音樂風格，著重澎拜的音量和作品的重型及爆炸力。說到重型，我們也許會想起四子時期的《真的見証》，《真的見証》較近 Metal，嘈吵得來比較整齊乾淨；《Sound》卻接近 Grunge，聲音嘈吵得來帶點邋遢和不修邊幅。這是分析 Beyond 音樂時值得留意的地方。

In the Name of Grunge

〈聲音〉是碟內最接近 Grunge 格式的作品，它的結構與同是三人組成的 Grunge 班霸《Nirvana》的作品結構十分近似：〈聲音〉以一條簡短但搶耳的旋律（開始時由低音結他負責）作引子，並把這簡短旋律不斷重複（交由結他接力），後來旋律發展成 verse 或 chorus 甚至整首歌的骨幹。聽聽 Nirvana 在 Grunge 界的經典大碟《Nevermind》的作品如〈Smells Like Teen Spirit〉、〈Come as You Are〉、〈Lounge Act〉，我們會發現它們具有相同的結構，而〈聲音〉那簡短旋律內的重音（即所謂的「搊（音：Fing）頭位」）的位置也與〈Smells Like Teen Spirit〉有點近似，雖然兩者的旋律並不一樣。〈聲音〉intro 到了第二句結尾時所出現、一層薄得如霧霾般的 Gloomy 結他層，也十足〈Breed〉的 intro。〈聲音〉的結尾是另一聆聽重點，在上述那簡短旋律鋪成的地台上，是配上「Wah Wah」電結他那極具破壞性的演奏。這種具黏性的 Fuzz 結他叫人想起另一 Grunge 巨頭 Pearl Jam 的 solo 如〈Once〉的 music break，或者是 Jimi Hendrix 的迷幻經典〈Voodoo Child（Slight Return）〉。把這演奏加上〈教壞細路〉ending 同樣具破壞力的 solo 集合成一組，與四子時期的結他 solo 比較，我們可見 Beyond 在《Sound》出現的範式轉移：以往四子時期的結他 solo 較著重旋律（Beyond 的確寫過不少

好旋律,令人聽一次已記得且愛上的 guitar solo),並把 lead solo 放在前端,rhythm 結他放在後方,層次分明;而〈聲音〉及〈教壞細路〉等作品則把 lead 和 rhythm 如泥漿摔角般混作一團,強調的也不是易記易認的旋律,而是混亂音群所祭出的混沌狀態。

Nirvana 的《Nevermind》

Grunge+

除了〈聲音〉外,在《Sound》大碟中叫人直接想到 Grunge 或 Metal 的,還有〈教壞細路〉、〈困獸鬥〉、〈逼不得已〉和〈阿博〉。我們常說《Sound》大碟很 Grunge,其實這只是貪方便的說法,比起 Grunge 的粗枝大葉,《Sound》大部分作品在編曲上往往多了一兩層 layers,雖然這些 layers 要在細心聆聽時才能發現(因為結他太吵耳)。若用尋寶的耳朵去找這些聲音,

我們會在〈困獸鬥〉的拆樓結他牆後面找到一層叮噹琴聲、在〈鐵馬騮〉的鼓聲後面有兩 track 很 Ambient 的東西、在〈聲音〉verse 電結他聲後有一層疾走的木結他撥弦、在〈教壞細路〉的頭尾有較軟性的 drum loop。

自家填詞

《Sound》大還有一個值得留意的地方，它是自五子時期《亞拉伯跳舞女郎》以後，再度完全不找外援填詞的粵語專輯。填詞不求人一方面讓三子在歌曲傳遞信息的層面上得到完全的自主，另一方面，專責填詞人（這裏指單純負責填詞而不負責作曲／編曲的文字人如劉卓輝等）通常是「文字人」出身，用字會較雕琢，三子的 band 仔背景沒有這種雕琢，出來的文字大概會與《Sound》內那些 Grunge 式的粗獷音樂更匹配。

個別作品

個別作品方面，純音樂〈鐵馬騮〉那澎湃的鼓聲叫人想起前輩 Chyna 在《灰色都市》大碟的〈The Rhythmatist〉，或重金屬天團 Van Halen 在《Balance》大碟中一首同樣以不同質感鼓聲主導的作品〈Doin'Time〉，〈Doin'Time〉後半部那狂風掃落葉的 drum solo，加上連珠炮般的 bass drum，與〈鐵馬騮〉有幾分近似。順帶一提 Van Halen 的《Balance》比《Sound》早約半年推出，兩者在不少地方也有少許近似（只是少許），例如〈逼不得已〉的 Riff 有少許〈Aftershock〉intro 的影子，〈幻覺〉intro 那 Electric Flute solo 放在紮實結他 Riff 上所帶來的大踏步感覺，也叫筆者聯想起《Balance》內〈Can't Stop Lovin'You〉的 intro。

　　「鐵馬騮」一字來自一部 1977 年由陳觀泰執導的武俠電影,而在
《Sound》推出前兩年(即 1993 年)另有一套叫《少年黃飛鴻之鐵馬騮》的武
俠片上映,Beyond〈鐵馬騮〉歌名的靈感可能與這兩套電影有關。看著曲名,
配合〈鐵馬騮〉放在《Sound》這以 Grunge 和 Hard Rock 為主軸的大碟中,
筆者第一個影像是 Nirvana 經典大碟《Nevermind》(1991)封底那隻馬騮。
用 Grunge 的脈絡去理解作品,〈鐵馬騮〉在《Sound》中是一個不錯的暖場
曲。然而,若我們把〈鐵馬騮〉和《Sound》的 Grunge 格局抽離,會發覺〈鐵
馬騮〉包含的東西比想像中更多。

《Nevermind》封底的馬騮

　　細心聆聽〈鐵馬騮〉,我們不難發現鼓擊部分由兩組鼓聲組成:一組為
真鼓,一組為電鼓,兩鼓以不同的質感在時間軸上交錯穿插,鼓花四濺,但
這並不是作品的全部:〈鐵馬騮〉最精彩之處,在於其失控的鼓聲後面,蓋上
了一層薄薄的電聲,和偶爾而來,像刮結他的聲音:那層帶著固定旋律的電
聲漫不經心、氣定神閒、冷眼旁觀,重複得近乎進入催眠的 Trance 狀態,

和前線那熾熱澎湃的鼓花形成近乎精神分裂的強烈對比——這種處理手法與當時一味講求能量，音樂粗枝大葉的 Grunge 並不相同，反而近似當時的一些電子作品如電音狂人 Aphex Twin 的 IDM（Intelligent Dance Music）作品——在 Aphex Twin 的大碟《I Care Because You Do》（1995）中，一層歇斯底里的電鼓聲，背後往往藏著一層薄薄的 Ambient 電音，其結構與〈鐵馬騮〉異曲同工：不同的是 Beyond 是使用搖滾語言的鼓聲，Aphex Twin 用的卻是 Techno ╱ IDM 語言。聽完 Aphex Twin 的《I Care Because You Do》，再以聽電子音樂的心態聽〈鐵馬騮〉，我們還會發現〈鐵馬騮〉那沒有起點、沒有終點的音樂，和音樂所營造的空間感，根本就與 Ambient 的精神同出一轍——〈鐵馬騮〉表面上是近乎 Metal ╱ Grunge 的 drum solo，骨子裏流著的，卻是電子音樂的血。

〈教壞細路〉是另一首帶著濃烈 Grunge 體臭的作品，雖然它的編曲遠比〈聲音〉來得多起伏和較多細緻位，例如開頭和結尾那帶點電子味的 drum loop 和中間較靜態的琴聲，都不是 Grunge 的常見動作。Intro 的 drum loop 上承〈鐵馬騮〉的電子肌理，使兩首作品無縫連接，低音線奏出的旋律支撐著歌曲，並演化成 verse 的主唱旋律。這段帶點邪惡不祥的旋律，一如不少外國 Grunge 作品般，帶著 Black Sabbath 的影子，配合家強那把帶著強烈家駒影子的怒氣唱腔，霸氣十足。歌曲開頭爆出的一句叫喊，手法近似〈爸爸媽媽〉開首那句「You better check this out」。Music break 那抑制的琴聲，一如 Suede〈So Young〉的 music break 琴聲般，為歌曲增添起伏。

主題方面，用狹義的角度來理解，〈教壞細路〉是諷刺當時電視節目的不良反智意識和娛樂先行的做法；「賑災當做節目」更直指無綫電視的賑災節目；而用廣義的角度去體會〈教壞細路〉，則可看成 Beyond 對當時媒體生態和娛樂圈運作的不滿。〈醒你〉和〈教壞細路〉創作於後家駒年代，當時四

大天王[1]當道,這兩首歌正回應了家駒金句「香港只有娛樂圈,沒有樂壇」所引申的指控。關於媒體／娛樂圈／天王議題,當時除了 Beyond 外,也有一些有態度的樂隊以之為題,例如 AMK 的〈娛樂再造人〉、〈納粹黨勇戰希特拉〉、Anodize 的〈木偶把戲〉、LMF 的〈冚 X 拎〉(所指的媒體是報章),和日後黃貫中樂隊「汗」的〈乜 Q 報章〉(所指的媒體也是報章),讀者可把它們與〈醒你〉和〈教壞細路〉比較。歌詞方面,「不想再玩這遊戲」中的「遊戲」可以代表「在娛樂圈生存」那「遊戲規則」,也可被理解成「在娛樂節目中玩無聊的遊戲」,而後者更令人聯想到家駒在日本的致命意外。在 2000 年的一次訪問中,家強在「Beyond 自白書」環節裏「Beyond 最失真」一欄填上「玩遊戲節目」,而世榮的答案則是「在電視裏做一些與音樂無關的節目」,可見他們對遊戲節目的痛恨[2]。美中不足的是歌詞寫得太直接太罵街,沒有前作〈醒你〉「那萬人迷走音走爆咪」般叫人拍案叫絕、一針見血的抵死諷刺位,尤其是 pre-chorus「污糟邋遢／都爭住播／太失敗／太荒謬／整古做怪／諸多做作」,感覺近乎某些新聞或記者會中 A 君力數 B 君七宗罪、或者是站在道德高地去指罵別人。歌詞給筆者的感覺,是流於表面的謾罵,多於具深度的批判。

〈困獸鬥〉是一首拆樓式的重型作品,狂躁電結他後面那叮叮噹噹的琴聲也像天旋地轉般東歪西倒。作品的旋律一如 Nirvana 的作品般簡短重複。〈逼不得已〉風格較接近傳統 Metal,其 Riff 的設計叫筆者想起 Black Sabbath 的經典〈Paranoid〉。〈困獸鬥〉和〈逼不得已〉的中心思想近似,主旨是「困」和「逼」,寫的是時人面對那叫人窒息的環境和時局時的心境,

1　四大天王指張學友、黎明、劉德華和郭富城。四大天王作品以情歌為主,著重偶像形式的外在包裝多於音樂本身。
2　〈BEYOND 休業前の珍藏集〉(2000),BEYOND FANS VICKY／FLOWER／芝／小雨,《CHEEZ!》ISSUE 19,2000 年 1 月,頁 80-81

黃貫中在此曲中也唱得格外勞氣。〈阿博〉的編曲很有個性,筆者尤愛此曲如沙紙般的結他質感,這種質感,介乎 White Noise 與 Grunge 之間,十分獨特。曾有樂評人指出〈阿博〉與 The Smashing Pumpkins 的〈Today〉近似,指的大概是結他質感和過門的 Tom Tom 吧。說到相似,筆者反而覺得〈阿博〉intro 那刺鼻的結他旋律與 Pop Reggae 樂團 UB40 的名作〈Kingston Town〉(即軟硬天師的〈你好陰毒〉),或九十年代 Indie Pop 樂隊 Heavenly 一曲〈Cool Guitar Boy〉(1991)verse 部分的主唱旋律有幾分相近。〈阿博〉以黃貫中的朋友為題,描寫一個「讓理想消散如煙」、「無必需要緊」的「自由人」生活。以往 Beyond 也寫過放棄理想、荒廢自己的題材,如〈過去與今天〉(可知我已放棄舊日的理想)、〈午夜流浪〉(埋下我每個每個美夢),在〈阿博〉以後也有類似的作品如〈遊戲〉、〈Good Time〉等,但〈阿博〉的獨特之處,在於歌者在歌中引入了一個角色,並把自己代入到角色中,如演員般利用角色的口來演示主題。三子時期的 Beyond 曾數次用此角度來落筆寫歌,如〈蚊〉、〈誰命我名字〉等。〈幻覺〉是一首流暢輕快的作品,歌曲在流行和重型之間作了一個很好的平衡。副歌時,家強的主唱及三子的和唱所帶來的層次感,除了叫筆者想起〈相依的心〉的副歌外,還叫人想起 The Beatles〈Help〉的 verse。

相對於上述曲目,主打歌〈缺口〉曲風則較傳統,內裏也有著不少四子時期 Beyond 的元素。除了〈聲音〉與大碟主題「Sound」有關外,〈缺口〉有兩個位置也嵌入了「Sound」這主題,就是「一口呼喊聲 / 然後踏進生命」和副歌「有些聲音 / 永遠聽不到 / 縱會有色彩 / 但是漆黑將它都掩蓋」。關於這方面的討論,請參閱《踏著 Beyond 的軌跡 I——歌詞篇》。

中慢版作品方面,〈Cryin'〉在旋律、歌詞和歌唱演繹上也頗平鋪直敍,雖然精緻和富變化的編曲為歌曲賺回不少分數,但同時也顯示了家強演繹沉

三子時期

重低迴作品時的力不從心。〈Cryin'〉全長六分鐘，intro 佔近一分鐘，在主唱開口前樂隊已奏了兩回合，outro 也長近兩分鐘，當中的雙結他 solo 尤為特別，它不像〈金屬狂人〉或〈俾面派對〉般讓兩支（或更多）的結他互相對話，在〈Cryin'〉中，Second Lead 像為 First Lead 補位，從而讓結他聲填滿時間軸。〈嘆息〉intro 結他的質感叫筆者想起 Robert Fripp 的結他技巧[3]，verse 中段的古典結他也極優美。樂評人袁志聰指這段落「令人聽得凝住了」[4]，可見音樂的感染力，黃貫中也指這是一首「低調沉重的作品，用了很多 E-Bow」[5][6]。1995 年 5 月 27 日，三子出席無綫電視《勁歌金曲》節目，在演出〈嘆息〉時，原為六分鐘的歌曲慘被要求縮至三分鐘，為此，Beyond 三子感到極為憤怒[7]。記得當時筆者也有在家觀看節目，印象中歌曲那氣氛化的慢熱音樂部分全被刪走，而黃貫中也全程以黑面回應。電視台的行徑，完全體現了〈教壞細路〉內所描述的膚淺。值得留意的是，由家強填詞的〈嘆息〉英文歌名叫〈Emotion〉，而在個人發展時期，家強在發行《沉香》專輯的同時，把自己化名成 ste，並隨《沉香》附上一隻名為《情緒 Emotion》的純音樂專輯。此專輯是家強在藝術上的傑作，當中的作品如〈自閉〉、〈抑鬱〉、〈錯亂〉、〈孤獨〉等嘗試描述人類的種種負面情緒，與〈嘆息〉（Emotion）當中的鬱結情緒隔代呼應。

〈門外看〉是一首軟綿綿的 Laidback 作品，然而最叫筆者感興趣的，是靠在大後方的一層抖動 mute 聲電結他的旋律。這電結他在 intro 時已出現，

3 　這種結他聲可參考 ROBERT FRIPP 和 BRIAN ENO 合作的作品如〈EVENING STAR〉或〈HEAVENLY MUSIC CORPORATION〉。

4 　〈BEYOND SOUND〉（1999），袁志聰等，《聽見 2000 分之 100》，商周出版，頁 237

5 　E-BOW 為一電結他配件，使結他聲產生如拉奏弦樂器般的聲效。

6 　〈黃貫中 REVENGE〉（2002），袁志聰，《MCB 音樂殖民地》VOL.187，2002 年 4 月 12 日，頁 16

7 　《THE INTERNATIONAL BEYOND CLUB 會訊 1ST EDITION OCT1995》（1995），THE BEYOND INTERNATIONAL CLUB，缺頁碼

並在曲末完全外露。這段旋律有趣的地方，在於它很近似 Phase Music 或者 Steve Reich 式的 Minimalism 的東西。聽聽 Steve Reich 的作品〈Electric Counterpoint, for Electric Guitar, Bass Guitar & Tape〉（由 Pat Metheny 彈奏結他），我們會發現它在結構上和〈門外看〉這段結他層之間的近似。

筆者在《紙談音樂 re:spect》雜誌〈踏著 Beyond 的軌跡〉專欄發表《Sound》第一期評論後，一位內地讀者在老占（麥文威）的微博發表了以下回應：

> 中學時幾乎半個班的同學都喜歡 Beyond。那年出來了《Sound》，幾乎所有同學都不喜歡，說音樂很嘈雜很亂。當時我也是這麼想的，但是我試著從裏面聽出喜歡的歌，〈聲音〉〈缺口〉〈困獸鬥〉〈教壞細路〉〈歎息〉。那個時候做的音樂有當時特定的心情嗎，亂，被困住想尋求出口，也許吧。

筆者對以上留言很有同感，因為同樣的反應亦發生在筆者的同學身上。《Sound》是 Beyond 對聽眾耳朵的壓力測試，通過測試的人，會驚嘆 Beyond 的音樂能走進更高的層次，並更放心地把耳朵交托給 Beyond，讓三子在《Sound》及往後幾張大碟把聽眾耳朵帶到更廣更遠的音樂世界。至於那些受不了的人，大概都會如筆者的同學般，感到「家駒死後 Beyond 已大不如前」或「為何要弄到這麼吵耳」。筆者有幸能通過壓力測試，再一次讓強化了的 Beyond 為筆者打開一道又一道音樂大門。至於其他人的反應如何，那就不管了。

《愛與生活》（國語）

我搖滾，但我很溫柔

《愛與生活》
1995 年

- 一廂情願
- 糊塗的人
- 唯一
- 聲音
- LOVE
- 最後的答案
- 活得精彩
- CRYIN'
- 夢
- 荒謬世界

* 為方便閱讀，在聆聽歌單中，所有國語專輯的歌曲會同時放上相對應的粵語歌。

溫柔搖滾

《愛與生活》是 Beyond 的國語專輯，這隻碟有數個值得留意的地方：

1. 與台灣音樂才子黃舒駿合作。黃舒駿除了是全碟的 producer 外，還為大碟填了兩首半國語歌詞。其中的〈聲音〉更把廣東版的意思反轉，在巨大音量下強調「最美的聲音就是寧靜」，形成極大反差。這種「less is more」的微模意識，極具禪意。

2. 以往 Beyond 成員很少參與國語作品的填詞工作，在《愛與生活》的十首作品中，三子有份參與填詞的，共佔六首半。

3. 與以往的國語專輯不同，《愛與生活》不只把唱過的廣東歌改成國語版，還加入了四首新的國語歌，其中三首只推出國語版，從沒發表過粵語版，另一首則在發表國語版後，才推出粵語版。

國語新歌

先討論四首新歌。〈唯一〉的 intro 帶點「艷情」，頗為搶耳，背後負責做 padding 的琴聲很乾，使編曲有點空洞，鍵琴與電結他合作營造出一種迷離感，是日後家強 Trip Hop 實驗的前哨。這組樂器配搭到了 music break 時發展成一種很 Symphonic 的氛圍（這 Symphonic 指的是 Symphonic Metal 那種 Symphonic，雖然音樂並不 Metal），這感覺在 Beyond 的其他作品中不曾見過。

〈Love〉是世榮繼四子時期〈完全的擁有〉後另一首窩心情歌，〈Love〉這種格局成為世榮個人時期不少慢板情歌的藍本（如〈葉子紅了〉、〈紅線〉）。中間那近乎清唱的一段，如在聽眾身邊耳語，一如家強在〈是錯也再不分〉

三子時期

（電影版）那近乎清唱一般的溫柔，隨之而來的是弦樂聲把窩心度推高，加上不慍不火的型格結他，是一首浸死人的柔情作品。

〈夢〉是家強繼〈幻覺〉後一首令人感覺振奮的作品，歌曲開首的吵耳喧囂結他調音很有 Brit Pop 樂隊 Suede B-side 作品的結他影子，發展到 intro 後半部，其氣象萬千的大氣更叫人想到 U2 的作品。〈活得精彩〉是 Beyond 在三子時期難得一見的三人合唱歌，此曲後來成了粵語作品〈活著便精彩〉。細心聆聽兩個版本，我們會發現兩者在鼓的編曲上有著極輕微的差別，例如國語版 verse 到 pre-chorus 有幾下如〈喜歡你〉般的電鼓 snare 聲，這聲音在粵語版中被真鼓取代；國語版很多地方使用了搖鼓，粵語版則用 cymbal 代替。總括來說，編曲的改動使粵語版更搖滾更紮實，是個不錯的修正。

其他作品

撇去以上四首新歌，碟內的其他作品均來自粵語大碟《Sound》。然而，《愛與生活》並無意全盤繼承《Sound》的火爆，而是透過加入新歌、歌曲取捨、更改歌曲次序、甚至是修改編曲的方式為大碟降火，然而，這些舉動也使《愛與生活》不如《Sound》般大情大性與風格鮮明。降火舉動最明顯的例子是〈門外漢〉國語版〈糊塗的人〉，〈糊塗的人〉的編曲建基於〈門外漢〉，但把〈門外漢〉的鼓和電結他拿走，換來一個極 Acoustic 的版本。可能是因為粵語版珠玉在前的關係吧，國語版本開始時的編曲精簡得叫筆者以為自己在聽 demo。Acoustic 的優勢隨歌曲的發展漸漸浮現，國語版編曲所帶來的寧靜內省是粵語版所欠奉的。聽到中段，我們會發現 bass line 也被重編（在 pre-chorus 中最為明顯），而用來取代電結他的，則是偶爾帶鄉謠（Country）線條的 Lead 木結他彈奏，也令筆者在聆聽〈糊塗的人〉後，立即找來美國樂

隊 Meat Puppets 的作品如〈Maiden's Milk〉來參照。

《愛與生活》的文宣把大碟形容為「溫柔搖滾」,當中「溫柔搖滾」四字那軟加硬的用詞配搭叫人聯想起台灣羅紘武的〈堅固柔情〉(1989)、金城武的〈溫柔超人〉(1994)或樂隊 Guns and Roses 的「Guns」+「Roses」,也像 Beyond 對上一張專輯的〈溫柔殺手〉。然而聽罷全碟,不錯,碟內的確有溫柔(如〈Love〉),也有搖滾(如〈聲音〉),但卻聽不到兩者的相互交融。

《Beyond 得精彩》EP

唱著便精彩

《Beyond 得精彩》
1996 年

· 想你（Miss You）
· 太空（Space）
· 罪（Sin）
· 夜長夢多（Dreams）
· 活著便精彩（Live）

*〈夜長夢多〉的歌詞評論請參閱《踏著 BEYOND 的軌跡 I——歌詞篇》相關章節。

▌ Live & Basic

1996 年，Beyond 在舉行「Beyond 的精彩 Live & Basic 演唱會」前發行了《Beyond 得精彩》EP，EP 的風格頗為雜亂，亂得像把幾隻專輯的歌放在一起，湊夠一隻 EP 以配合演唱會的宣傳攻勢：〈罪〉像是《Sound》的第十二首歌，正氣合唱歌〈活著便精彩〉像是〈總有愛〉甚至〈不再猶豫〉的延續，〈太空〉像〈門外看〉續集，〈夜長夢多〉是〈Cryin'〉的進化版，而〈想你〉則是日後《這裏這裏》中的〈忘記你〉或《請將手放開》內〈我的知己〉的藍本……雖然除合唱歌〈活著便精彩〉外，所有作品均由黃貫中主唱，但我們卻無法如聽《Sound》、《請將手放開》、《驚喜》或《這裏這裏》這些主要由黃家強和黃貫中分工主唱的大碟般，在《Beyond 得精彩》中聽出統一風格。

▌ 個別作品

〈想你〉原為劉卓輝填詞，後來樂隊採用了周耀輝加黃貫中的歌詞，令劉卓輝「初嘗被 Beyond 退稿的滋味」[1]。〈想你〉是 Beyond 在三子時期的一首重要作品，其重要性在於作品在脈絡上對日後作品的影響。〈想你〉那淡淡的 Jazz 味，把 Groove 的重要性提高的手法、以及編曲那著重閒適 Laidback 的氣氛，都是日後 Beyond 甚至黃貫中個人作品的藍本。聽聽〈我的知己〉、〈忘記你〉、〈太完美〉、以及黃貫中個人時期的〈初哥〉、〈無得比〉等作品，編曲上或多或少都流著〈想你〉的血。歌曲內容方面，作為一首情歌，〈想你〉已完全擺脫以往 Beyond 情歌常見的包袱和沉重感，並以一種清新和生活化的口吻來演繹。〈想你〉沒有四子時期言志情歌的掙扎，沒有三子時期上兩

1　《歲月無聲 BEYOND 正傳 3.0 PLUS》（2023），劉卓輝，三聯書店，頁 92

張大碟的情歌〈傷口〉、〈嘆息〉般的負荷,〈想你〉成功地、平實地寫出一種少年的忐忑,其清新輕巧感覺是以往作品不易聽到的。歌曲彷彿打開了一扇窗,為日後 Beyond 的情歌如〈預備〉、〈太完美〉、〈奉信〉等開路。

〈太空〉是〈想你〉以外另一首清新之作,由清聲結他所做成的音樂底帶來了清風送爽的感覺,竟叫筆者想起 The Sundays 經典作〈Here's Where The Story Ends〉的結他撥弦或 The Smiths〈Bigmouth Strikes Again〉的引子。Beyond 曾在電台訪問中提及〈太空〉的創作過程:黃貫中先用結他創作了〈太空〉intro 那個叫他感到如身處空曠太空的 Riff,並依著這空曠感先寫出「我要跟你 / 飛出這個太空」這句 hook line,其他成員則跟著這 Riff 設計低音線及 Groove。

〈太空〉以飛出太空、自在放縱為題,上承《Sound》大碟〈門外看〉最後那句「忘記於天邊海角 / 我在雲上看」,下接《不見不散》大碟的〈無重狀態〉。還記得第一次聽「像夢像幻的你」一句,筆者立即想起馬浚偉的〈幸運就是遇到你〉那句「幸運就是遇到你」(此曲改編自沖繩民謠〈花～すべての人の心に花を～〉),這句「像夢像幻的你」無論在旋律和歌詞的韻腳,都與〈幸運就是遇到你〉近似,難怪當年筆者有如此聯想。

順帶一提,在 1996 年亞特蘭大奧運會舉行時,〈太空〉被重新填詞,改成奧運會主題曲〈鼓舞〉(詞:潘源良),在亞洲電視播放。歌詞如下:

A1

不去相比　不知道天有幾高

誰能知道　願望亦是苦惱

比賽爭先　當然可得勝最好

回頭只覺　實在是自我比武

B1

這裏是我　孤寂路途

唯求明日　比今天好

挫折倦困　多不勝數

沿途還幸　有你鼓舞

C1

放棄一切　都只想要最好

因身邊鼓舞　終點不怕幾高

會到

A2

未來領域　光輝應歸我領土

然而知道　幸運亦是因素

C2

放棄一切　都只想要最好

一天得不到　一天不會停步

〈罪〉是一首極重型的作品，其吵耳程度絕對比得上《Sound》內任何一首歌。歌曲以如壓土機般的搶耳 Metal Riff 開始，近似的 Riff 旋律曾被很多樂隊使用過，例如七十年代英國 Progressive Rock 樂隊 Atomic Rooster 在〈Friday 13th〉的鍵琴加電結他引子、Grunge 班霸 Soundgarden 在〈Let Me Down〉intro 的 Riff、Stone Temple Pilot 的〈Sexy Type Thing〉和 Nu-Metal 樂團 Korn 的〈Blind〉intro Riff。Beyond 在電台訪問中表示，這個 Riff 先來自家強設計的 bass line，再交給黃貫中設計結他的玩法。在工整的 Metal Riff 平台上，是一層薄薄的頹廢結他膜，這種頹廢味是 Grunge 音樂的標記。另一個 Grunge 的記號來自 music break 一段短短的結他 solo，這段 solo 固然 Grunge 味濃，更值得留意是 music break 中 Time Signature 的

三子時期

突然轉變（由 7/8 轉 4/4，再轉 7/8 後又轉回 4/4），不少 Grunge 樂隊的作品都用上複雜的 Time Signature 和在同一歌曲中使用多個 Time Signatures，參考例子包括 Alice in Chains 的〈Them Bones〉（都是由 7/8 轉 4/4）、〈Dam That Rive〉、〈Rain When I Die〉、Sound Garden 的〈My Wave〉、〈Fall One Black Days〉等。

〈罪〉另一個叫人嘆為觀止的地方，是 verse 部分的歌詞。「罪不可恕」這旋律很短，不易填下意義完整的詞，詞人劉卓輝卻巧妙地在這旋律出現的地方完整地填入四組成語／四字詞，更厲害的是這四組四字詞第二個字都能填上「不」字：

罪不可恕

怒不可歇

誓不低頭

貌不驚人

而這個與「罪」一樣負面的「不」字更被帶到副歌，變成工整的四組「不必」：

不必商討對不對

不必粉飾抹不去

不必多講每一句

不必解釋你都有罪

加上 pre-chorus 一句「明是錯你說是對」，使這部霸氣又邪氣的作品近乎全部用否定所建成。順帶一提，劉卓輝很多時也會順著旋律的對稱結構，填出工整的歌詞。除以上的例子外，其他例子包括：

〈大地〉

<u>在那些</u>／蒼翠的路上

<u>在那張</u>／蒼老的面上

<u>在那些</u>／開放的路上

<u>在那張</u>／高掛的面上

〈長城〉

<u>圍著</u>老去<u>的</u>國度

<u>圍著</u>事實<u>的</u>真相

<u>圍著</u>浩瀚<u>的</u>歲月

<u>圍著</u>慾望與理想

（留意其「圍著 XX 的 YY」這結構與旋律的重複性。）

〈打救你〉

記<u>不起</u>

對<u>不起</u>

看<u>不起</u>

了<u>不起</u>

〈農民〉

忘掉遠方是否可有出路

忘掉夜裏月黑風高

忘掉世間萬千廣闊土地

忘掉命裏是否悲與喜

〈夜長夢多〉是一首極深沉的作品，引子那木結他撥弦加上零碎點綴的鼓點，其蒼白且帶點神秘的感覺與 David Bowie 那 Psyche Folk 經典〈Space Oddity〉手法近似，intro 結他那淒清蒼涼的音色也叫人想起 Death in June 在九十年代初的 Dead Folk 作品如〈Little Black Angel〉或〈But, What Ends When the Sun Symbols Shatter?〉，低音線的潛行令感覺更見低迴。歌曲的情緒和張力隨時間推進，當演奏愈激昂愈熾熱，音樂所製造出來的情緒黑洞便愈加放大，直至把一切物質文明和情緒吞噬。這種極度熾熱但又極度虛無的感覺，就如筆者第一次聽 Pink Floyd 的《Dark Side of the Moon》般，揮之不去。黃貫中對作品的評價是「很鬱結，很翳……用上不協和弦，別人會感覺很黑暗，但對我來說是美麗的」[2]。

與碟內其他作品相比，「Beyond 的精彩 Live & Basic 演唱會」的主題曲〈活著便精彩〉顯得保守和計算，這保守計算明顯出於市場考慮。演唱會總要有一首熱血勵志歌，讓樂迷跟著大合唱，〈活著便精彩〉便是這首歌。〈活著便精彩〉為國語歌〈活得精彩〉的粵語版，是 Beyond 作品群中罕有地先發行國語版後才發行粵語版的作品，也是 Beyond 在三子時期難得一見的合唱歌。〈活著便精彩〉充滿著四子時期 Beyond 勵志歌的影子，雖然沒有前瞻性，卻是一首優美且討好的作品。令人動容的是 hook line 堅定的那句「曾話過 / 我活著便精彩」，這與國語原版「活得精彩」的陳腔濫調相比，明顯地高了一個層次：〈活著便精彩〉強調「活著」和存在，是對生命的一種肯定，把這句放在家駒離世一事上，更具意義。在脈絡上，我們也可以看到 Beyond 在家駒離世後心路歷程的轉變：《二樓後座》中〈遙遠的 Paradise〉等作品重點在於對故人的懷念，視角是回顧式的向後望。到了《Sound》的〈缺口〉，

2 〈黃貫中 REVENGE〉（2002），袁志聰，《MCB 音樂殖民地》VOL.187，2002 年 4 月 12 日，頁 16

三子已把悲傷消化，並借悲劇回顧和反思生命，視角近似一個宏觀式的鳥瞰；至於〈活著便精彩〉，樂隊肯定了活著（死亡的相反）的價值，視覺既是當下的（「活著」是現在進行式的狀態），也是向前的。這轉化近似哲學家海德格（Martin Heidegger）的「向死存有（Sein zum Tode）」：海德格指出，當人面對死亡時（〈遙遠的 Paradise〉），會覺察到存在的本質（〈缺口〉），並確定自己的使命（〈活著便精彩〉）。海德格原意是指人類意識到<u>自身</u>將有一死而反思生命意義，而對於 Beyond 三子，家駒（作為他者）的死使他們促成這反思，最後產生了「活著便精彩」的頓悟。法國哲學家柏格森（Henri Bergson）認為「所有的存在都是『克服虛無的成果』」[3]，若「活著」是存在，「死亡」是虛無，〈活著便精彩〉對活著的肯定便可被理解成 Beyond 三子克服因家駒離去而引發的虛無的成果。

　　「活著便精彩」一句對「活著」的肯定，頗有存在主義哲學的色彩。存在主義哲學家沙特（Sartre）名句：「存在先於本質」，若我們把「活著」理解成「存在」、把「精彩」理解成「本質」的一種，「活著便精彩」便先肯定活著，才有精彩（人生），這次序與「存在先於本質」吻合。沙特對「存在先於本質」有以下解釋：「人首先存在著，面對自己，在世界中起伏不定——然後界定他自己。」[4] 把此解釋與歌詞對照，會發現兩者論點近似：

沙特（Sartre）	〈活著便精彩〉
人首先存在著	活著便精彩的「活著」
面對自己	人終需相信自己 人終需依靠自己

3　《世界為何存在？》(WHY DOES THE WORLD EXIST? AN EXISTENTIAL DETECTIVE STORY)，2016，吉姆・霍爾特（JIM HOLT）著，陳信宏譯，大塊文化，頁 31

4　SARTRE, EXISTENTIALISM IS A HUMANISM, IN W. KAUFMANN (ED.), EXISTENIALISM FROM DOSTOEVSKY TO SARTRE (OHIO, 1956), P290. 本文採用李天命的譯本：《存在主義概論》(1976 原版，2019 重版)，李天命，學生書局，頁 97

沙特（Sartre）	〈活著便精彩〉
在世界中起伏不定	往事好像一齣戲 從來也相信有轉機（起） 別要為這世界／太過傷悲（伏）
然後界定他自己	我有我的根據

　　旋律方面，〈活著便精彩〉hook line 位「曾話過」這上升旋律似曾相識，原來類近的旋律曾出現在〈逼不得已〉（「誰做錯」）和更早的〈誰是勇敢〉（「誰願意」）。〈活著便精彩〉唯一的缺陷是部分歌詞的嚴重拗音問題，如「怎樣」唱成「朕樣」，「自己」唱成「至己」等。拗音問題在三子時期頗為嚴重，並影響了不少作品的流暢性。

《請將手放開》
在大時代繼續遊戲

《請將手放開》
1997 年

- 遊戲（Prelude）
- 大時代
- 預備
- 請將手放開
- 回響
- 誰命我名字
- 吓！講乜嘢話？
- 麻醉
- 無助
- 我的知己在街頭
- 我的知己
- 遊戲
- 舊曆（純音樂演奏）

*〈誰命我名字〉、〈吓！講乜嘢話？〉的歌詞評論請參閱《踏著 BEYOND 的軌跡 I——歌詞篇》相關章節。

今期流行

　　《請將手放開》是張殺人一個措手不及的專輯，當 Beyond 完成美式 Grunge 味極濃的大碟《Sound》後，大概沒甚麼人想到他們的下一隻大碟《請將手放開》的風格竟然是與 Grunge 南轅北轍的英式 Brit Pop。英國 Brit Pop 運動在某程度上是對美國 Grunge 運動的反動，Beyond 由《Sound》轉會到《請將手放開》，用這脈絡來理解，頗有「打倒昨日的我」之意。當然，Beyond 不是唯一一隊由重型轉型到流行的樂隊，現在回看當時的音樂潮流，有著類似轉型的還有英國的 Boo Radley 由 White Noise 的《Giant Step》（1993）轉到 Brit Pop 格局的《Wake Up!》（1995），還有美國 Gruge 出身的 Stone Temple Pilot 由《Core》（1992）及《Purple》（1994）轉到較易入口的《Tiny Music...Songs from the Vatican Gift Shop》（1996）等。

當年伴隨《請將手放開》大碟發行的 Tee 和當中的迷幻造型

　　嚴格來説，Brit Pop 並不是一種固定的音樂風格，它只是對九十年代初中期英國結他音樂趨勢的一個統稱，因此，在一眾 Brit Pop 音樂中，我們可以聽到 Suede 的雌雄同體、Oasis 的粗糙、Pulp 的媚俗、Blur 和 The Verve 的流行。雖然沒有統一風格，但籠統一點來説，不少 Brit Pop 作品都有一個共通點，就是有著長青的旋律，相對容易入口。而《請將手放開》也秉承了這種風格，少了點點《Sound》的辛辣，多了點點雋永。這種差異部分來自創作流程的改變：在一次訪問中，家強表示在《Sound》時期，作品很多時都是 Jam 出來的，三子合作較多；到了《請將手放開》時，卻做了許多個人的歌曲，「自己一個人慢慢寫」，所以「心情沒那麼火爆」[1]。

個別作品

　　《請將手放開》的第一曲〈遊戲（Prelude）〉節錄自〈遊戲〉，為 Beyond 塑造出一個玩世不恭且型格 Trendy 的開場白。在唱片整體佈局上，〈遊戲（Prelude）〉的定位與《Sound》的〈鐵馬騮〉近似。緊接的〈大時代〉，intro 那緊湊的鼓擊加低音線有點近似 Grunge 班霸 Alice in Chains 經典作〈Would?〉的 intro，而三子時期的 Beyond 也曾在 Live Gig 時玩過〈Would?〉。〈大時代〉的編曲十分紮實，例如 verse 的強橫 baseline 加上潑辣的結他，盡顯樂隊的默契。此外，我們在〈大時代〉中可聽到一種流質得如水銀般光面且液態的結他聲（在 pre-chorus 出現並貫穿 chorus），留意類似的通透結他質地在《請將手放開》和《驚喜》中曾多次出現（如〈預備〉、〈霧〉），成為這階段 Beyond 作品的其中一個標誌。

[1]　〈BEYOND 三個人在途上〉(1997)，袁志聰，《MCB 音樂殖民地》VOL.63，1997 年 4 月 18 日，頁 12

對家強的發展來說,〈預備〉是一首里程碑式的作品,在〈預備〉中,家強在聲線上脫離了對家駒的模仿,並以最自然最舒服最忠於自己的唱法來演繹作品。〈預備〉也成了日後家強式的軟性長青流行曲範本,這種風格一直伸延到他的個人時期。同樣具長青調子的還有〈回響〉,〈回響〉是為香港聲人福利促進會而寫的作品,是一正能量抖擻之作,歌曲第一句「如存在就似一闋歌」一如〈活著便精彩〉般,肯定了存在和活著的意義,詞人用歌(聲音)比喻存在(生命),手法與〈缺口〉歌詞中以聲音比喻生命(有些聲音/永遠聽不到)近似。然而,若存在是一闋歌,聽障人士面對的,就是「聽不到回響」。「回響」這詞在這裏用得很精警,一方面聽不到迴響交待了聽障這缺陷,另一方面「回響」二字帶有具動感的互動色彩,代表聽障人士在社會上欠缺支援。緊接「回響」之後是「同行」,這「同行」和稍後的「一起走」化解了「聽不到回響」的孤獨無助,為香港聲人福利促進會所做的社福工作下了注腳。耳朵聽不見是不能改變的事實,因此,在副歌末段,詞人提出「愛的聲音會聽得見」,當中的「聽」,用的是心(心/抱緊信念……),不是耳朵。而這句「愛的聲音會聽得見」也為歌曲開始時那句「沉寂聽不到回響」提供了解決方案,是一個完美的首尾呼應。旋律方面,〈回響〉最具爭議性的地方,是 hook line 那句「手抱緊信念」與同期 Brit Pop 樂隊 Oasis 的名作〈Don't Look Back in Anger〉那句「So Shelly can wait」十分近似,為此,家強曾在訪問中表示寫歌時並不發覺,經黃貫中提醒後,他作了些許修改,但歌已寫成,對此「問心無愧,也不在乎」[2]。

比〈預備〉更為型格更有品味的還有〈麻醉〉,全曲帶著一種 Trip Hop 的氛圍,有著如 Postishead 般的靡爛,是一首上乘的 side track,也是

2　〈BEYOND 三個人在途上〉(1997),袁志聰,《MCB 音樂殖民地》VOL.63,1997 年 4 月 18 日,頁 13

Beyond 的新嘗試。歌詞方面，〈麻醉〉有著呼之欲出的藥物隱喻，黃偉文的歌詞把這過程寫得如王家衛電影般淒美。家強的演繹亦揮灑自如，尤其在副歌部分的高音位，他分別用上 Rock 腔和假聲來唱，前者顯出一種霸氣（如「水彩般化開」一句），後者則顯出一種輕盈（點起煙火／看霧裏的世界），當唱到「水彩般化開」時，畫面真的很像水彩般化開，絢麗斑斕，近年再聽，聯想到的是李安導演在《Taking Woodstock》中那經典的 Acid Trip Scene，或是電影《Yellow Submarine》（The Beatles）內〈Lucy in the Sky with Diamond〉MV 中那不斷轉色的女伶。

在〈麻醉〉中，黃偉文歌詞的迷幻感、家強的唱腔，加上音樂編曲，渾然天成，完美匹配。説到迷幻，很多人會用「迷幻」來形容《請將手放開》，但這種迷幻並不是六七十年代 The Doors、Love 或早期 Pink Floyd 等帶著斑斕色彩的迷幻，這六十年代的斑斕只存在於《請將手放開》的封面／ MV 中。在音樂／歌詞方面，《請將手放開》的迷幻，只在〈麻醉〉歌詞中的藥物隱喻中找到（這點與六十年代不少 Psychedelic Rock 作品如 The Beatles 的〈Lucy in the Sky with Diamond〉、〈Strawberry Field Forever〉的藥物隱喻近似）。至於《請將手放開》在編曲上有六十年代那種藥味嗎？似乎不太見到。

在黃貫中主唱的作品方面，主打歌〈請將手放開〉隱喻香港回歸，旋律寫得很 Brit Pop──即是那種明明是 C-G-Am-F，卻要把 F 改成 Fm 的那種 Brit Pop。〈請將手放開〉編曲的硬朗紮實，而流暢旋律所背負的，是對未來不確定的矛盾糾結情緒。〈吓！講乜嘢話？〉是 Beyond 在 Rap Metal 風格上的新嘗試，歌曲本身很有個性，但這硬橋硬馬風格卻與碟內其他作品較軟性的取向合不來。同樣風格強烈的還有〈遊戲〉，這首 Funk Rock 作品恍如〈摩登時代〉的進化版，同樣在玩 Funk，〈遊戲〉比〈摩登時代〉更 Groovy 更紮實。歌詞中那玩世不恭的態度曾多次在 Beyond 其他作品中出現（如〈午

夜流浪〉、〈摩登時代〉、〈阿博〉），不過〈遊戲〉用上半口語且中英夾雜的歌詞，配上 Groovy 節奏，型格十足。

〈遊戲〉這題材也可給予聆聽者多重解讀。歌曲的〈遊戲〉主題叫筆者想起哲學家席勒（Friedrich Schiller）的「遊戲論」：席勒指出，只有在遊戲中，人才有真正的自由，才是完整的人[3]。這就如歌詞所指，利用遊戲來「贖回自己」（寧願繼續遊戲／用方贖回我自己）。雖然席勒所指的遊戲與〈遊戲〉所指的遊戲未必相同，前者的「遊戲」有指涉藝術創作的色彩，黃貫中的「遊戲」指自我放任的生活態度，但兩者都有「進行刻板工作以外的活動以肯定自我」的面向。歌詞中「寧願繼續遊戲／別糟蹋剩餘嘅自己」又跟席勒的「剩餘論」吻合：

……當動物活動的主要動力是因為缺乏，那就是在工作。當他有豐富的生命來刺激活動那就是在遊戲。[4]*（席勒）*

引用一篇介紹席勒的研究生論文的說法，人類「在滿足了生命的需求以後，有剩餘的精力刺激，我們就能進入遊戲的狀態」[5]。這裏的「剩餘」，就是歌詞所描述的剩餘。

無論〈遊戲〉也好、席勒的遊戲也好，甚至〈衝開一切〉那句「現實就是像遊戲」也好，「遊戲」都是一種抗衡現實的戰略。〈遊戲〉這題材放在《請將手放開》內，也會叫人產生後過渡期時局的聯想，歌詞內的描述叫人想起當

3 *LETTERS ON THE AESTHETIC EDUCATION OF MAN* (1943/1993), SCHILLER, F. TRANSLATED BY ELIZABETH M. WILKINSON AND L. A. WILLOUGHBY, NEW YORK: CONTINUUM, PP 143。 本 文 取 自 STANFORD ENCYCLOPEDIA OF PHILOSOPHY 與 SCHILLER 相關之條目。

4 *ON THE AESTHETICS EDUCATION OF MAN* (1974/1977). SCHILLER, F., TRANSLATED BY R.SNELL, NEW YORK: FREDERICK UNGAR PUBLISHING COMPANY. 本文取自鄭仲恩之譯文。

5 〈席勒 (F. SCHILLER) 遊戲理論及其教育美學蘊義之衍釋〉(2016)，鄭仲恩

時香港人「馬照跑舞照跳」的紙醉金迷生活，是〈大時代〉所指的「麻木嘅方法」的伸延。

〈誰命我名字〉用一隻寵物的角度講述自己被棄養的經歷，講的是動物權益，叫人聯想起重金屬天團 Megadeth 同樣討論動物權益的名作〈Countdown to Extinction〉（1992）[6]。〈誰命我名字〉在編曲上也盡顯三子的匠心，歌曲首段歌詞為「你要把我拋棄了……」，黃貫中以清唱方式演唱這段歌詞，以強調被拋棄的孤獨。歌聲的 fade in 就如舞台射燈 fade in 般，把寵物主角聚焦，處理手法很有舞台感；去到「你已把我擁有了……」時，齊奏部分出現，以強調「擁有」一詞。編曲利用清唱和齊奏的反差，襯托出「拋棄」到「擁有」的對比。到了曲末，歌者重唱「你要把我拋棄了……讓我在人間消失」，並以清唱及淡出（fade out）手法回應「人間消失」。歌曲一方面在歌詞上以重唱方式與開端作首尾呼應，另一方面在編曲上，這 fade out 也與開始的 fade in 呼應，fade out 也如關掉 spot light 般，為故事劃上句號。把這首尾呼應與〈Amani〉中的童聲合唱／獨唱的首尾呼應比較，會發覺兩曲用著近似的手法。〈誰命我名字〉為歌詞與編曲的互動作了一個優秀的示範。翻看 CD 的小書，會發現在內頁一個不起眼之處畫了一隻貌似沉思的小狗，不知這平面設計是否在回應〈誰命我名字〉呢。

〈我的知己在街頭〉是一首短短的純音樂作品，旋律與〈我的知己〉副歌相同，可當成是〈我的知己〉的 Prelude。〈我的知己在街頭〉加入了街頭田野錄音，加添現場感之餘，不知聽眾腦海會否想起「獨坐在路邊街角……只想將結他緊抱」或是「即使瑟縮街邊依然你說你的話」等畫面。〈我的知己在街頭〉與〈我的知己〉緊接，兩者的關係有如〈冷雨夜〉和〈雨夜之後〉，只是

6　MEGADETH 因〈COUNTDOWN TO EXTINCTION〉而榮獲人道協會（HUMANE SOCIETY INTERNATOINL）開元獎（GENESIS AWARD）。

〈我的知己在街頭〉比〈雨夜之後〉完整，沒有如〈雨夜之後〉般被強行切割而叫人摸不著頭腦。

〈我的知己〉那細水長流、帶點點薄荷味的 Light Jazz 曲風，令人耳目一新，其結他的輕盈感有點像 The Cardigans（尤其是其經典作〈Love Fool〉）、在九十年代初被 903 商業二台追捧的澳洲樂隊 Frente!、甚至是後來的 Club 8（一隊瑞典樂隊）。到說細水長流，其實〈我的知己〉這種清風送爽感，早於四子時期的〈報答一生〉出現過，不過〈報答一生〉並沒有〈我的知己〉的爵士語法。〈我的知己〉所指的「知己」是結他，全曲是一首結他禮贊。「彈指之間 / 仍覺璀璨」一句寫得很美。作為結他手，結他對黃貫中和黃家駒來說有特別意義，若我們把 Beyond 和黃貫中個人作品中與結他有關的歌曲與歌詞抽出來，我們可以看到一個結他手與結他之間的關係演化：在家駒時期的〈再見理想〉、〈勁 Band Super Jam〉、〈係要聽 Rock N' Roll〉中，結他不過是一件樂器或工具——

〈**再見理想**〉：**只想將結他緊抱**
〈**勁 Band Super Jam**〉[7]：**再背上結他去拼**
〈**係要聽 Rock N' Roll**〉：**即管 Turn Loud 這叫電結他**

到了三子時期的〈我的知己〉，結他被進一步描述成知心好友；再到黃貫中個人發展時期，〈背起他〉（2004）裏的「他」是指結他，而這支結他是歌者的手臂，內化成身體一部分（多一隻手臂 / 你的身 / 我的心 / 化作一起），在記錄黃貫中南極之旅的影集 / 遊記《顛倒》（2009）中，黃貫中説：「音樂就是

7　〈勁 BAND SUPER JAM〉為眾本地樂隊合唱作品，於 1988 年發表，為紀念香港廣播六十周年歌曲。合作計劃由香港電台策劃，有多隊樂隊參與。每隊樂隊負責為自己主唱部分編曲。五子時期的 BEYOND 被分配到處理和演唱第一次副歌，其中一句為「再背上結他去拼 / 收音機可收聽我歌聲」。

我的足印；結他就是我的翻譯員」[8]，這裏的結他被人格化成一個翻譯員、一個表達創作人情感的助手和界面（interface）、一個文化交流大使；而在〈這是我姿勢〉（2011）時，結他昇華成歌者的精神領袖、再生父母（我哋都係結他湊大）。

〈無助〉是世榮主理的作品，無論在曲詞唱方面，感覺都十分八十年代。尾段的編曲卻令作品升溫。〈舊曆〉是一首有清晰主旋律的純音樂作品，感覺有點像〈We Don't Wanna Make It Without You〉的續集。聽著那如歌的電結他主旋律，就如在聽那些以發行結他純音樂為主的樂手如 Vinnie Moore 或 Steve Vai 的作品——不過 Beyond 沒有那班結他英雄般故意賣弄技巧；相反，在〈舊曆〉中，我們明顯聽到情緒的起伏。無論如何，筆者還是較喜歡如〈鐵馬騮〉或〈青馬大橋〉等較具實驗意志的純音樂作品，因為〈舊曆〉和〈Phantom Power〉等作品委實來得太理所當然了。

8　《顛倒》（2009），黃貫中，日閱堂出版社，頁 37

《驚喜》

搖滾電機

《驚喜》
1997 年

· 回家（Homecoming)
· 霧（Mist）
· 深（Deep）
· 驚喜（Surprise）
· 無事無事（Alright Alright）
· 我記得（I remember）
· 管我（Piss Off）
· 青馬大橋（Tsing Ma Bridge）
· 緩慢（Latency）
· 不朽的傳說（An Immortal Tale）

*〈回家〉、〈霧〉的歌詞評論請參閱《踏著 BEYOND 的軌跡 I——歌詞篇》相關章節。

▍ 不可猜透

1997 年 7 月 1 日，香港回歸祖國，同年 12 月，Beyond 發表了《驚喜》專輯。經過《Sound》的 Grunge、《請將手放開》的 Brit Pop，Beyond 再來一次「估你唔到」的遊戲，並以十分電子的手法交出《驚喜》這張叫人驚喜萬分的大碟。黃貫中曾在訪問中表示，走進電子化是三人樂隊的必然方向，他認為，三人樂隊沒有太多選擇，要麼像玩 Grunge 的 Nirvana 那樣（Beyond 已在《Sound》試過），要麼像玩 Progressive Rock 的 Rush[1]，但黃貫中自問又沒有 Rush 的技術[2]。因此，Beyond 在《驚喜》中沒有跟隨 Nirvana 或 Rush，卻走了另一隊三人樂隊 The Tea Party[3] 在《Transmission》時期的路，玩起電音。

從《請將手放開》走到《驚喜》，Beyond 彷彿走到光譜的兩個極端。那個年代 Beyond 的音樂無疑是十分刺激的，刺激不只在於音樂本身，還有聽眾根本沒辦法猜到他們下一步會玩甚麼花樣。樂隊／音樂人在各專輯風格上的頻密跳躍，在搖滾音樂史上並不常見，而有變色龍之稱的 David Bowie，其風格橫跨 Blues Rock、Psychedelic Folk、Avant-Pop、Ambient、White Soul、Glam Rock、Garage Rock（以 Tin Machine 之名）等多個範疇，是風格跳躍的表表者；近年活躍的則有澳洲的 King Gizzard & the Lizard Wizard。家駒曾多次表示他對 David Bowie 的景仰，但 Bowie 對 Beyond 四子時期作品的影響並不明顯，反而在三子時期，Beyond 以多張風格跳躍的專輯，體現了偶像 Bowie 的求變精神。

1 RUSH：加拿大三人 PROGRESSIVE ROCK 樂隊，代表作有 1981 年的《MOVING PICTURES》，此唱片曾在「別了家駒十五載」展出，為家駒生前收藏的唱片之一。

2 〈音樂＝態度 BEYOND〉（1997），SIN:NED，《MCB 音樂殖民地》VOL.81，1997 年 12 月 26 日，頁 12

3 THE TEA PARTY：加拿大三人樂隊，早期作品深受阿拉伯音樂影響，九十年代中發表的《TRANSMISSION》轉向電器化。

▌電音運動

Brit Pop 熱潮在九十年代中沒落，Post Rock 運動在這時候漸漸興起，Post Rock 樂團善於以搖滾樂器演奏具電子音樂思維的後搖滾，而差不多同期的 Big Beat 運動，又讓電子音樂人加入瘋狂拆樓的搖滾節拍，使舞池音樂變得具攻擊性。電音和搖滾通婚是九十年代中的音樂大趨勢，而《驚喜》就是在這大趨勢下的產物。其實在 Beyond 之前，不少外國搖滾樂團也進行了電子化的轉型，較早期的有 U2 從八十年代《Joshua Tree》（1987）/《Rattle and Hum》（1988）的 Pop Rock 格局轉到《Achtung Baby》（1991）、《Zooropa》（1993）和《Pop》（1997），Radiohead 由 Brit Pop 作品《The Bend》（1995）基因突變到劃時代巨著《Ok Computer》（1997），再昇華至《Kid A》（2000），甚至 Suede 由 Brit Pop 完美專輯《Coming Up》（1996）到加入了電聲的《Head Music》（1999），十分熱鬧。

▌聆聽重點

除了大量採用電音外，大碟在音樂方面也有以下值得留意之處：

1. 劉志遠和黃仲賢的參與：前 Beyond 成員劉志遠參與大碟的編曲、Keyboard 和 Additional Programming。劉志遠著重音樂的色彩，使作品帶有一種大氣，這種風格可在大碟的編曲中聽到（例如：〈回家〉、〈霧〉等）。黃貫中曾在訪問中表示，劉志遠「在編曲方面很厲害，很出色，可以很有效地幫助我們去構想一首作品出來的效果」[4]。黃仲賢來自樂隊遙多，是 Beyond

4　〈BEYOND COMING UP 的驚喜〉（1997），金屬人，《MAG PAPER 新誌向》，NO.12，1997 年 12 月 26 日，頁 33-41

音樂會的御用結他手。就如黃貫中所說,黃仲賢「一直就如 Beyond 的成員一樣,一起成長……大家的呼吸都很夾,玩奏上來都很合拍。」[5]。在操作／彈奏的層面,阿賢也為黃貫中分擔不少工作:

> 以前得 Paul 一個人的時候(筆者按:所指的是只得黃貫中負責結他),他其實很辛苦,每次編曲先要錄上一支結他聲,然後又在另一條 track 上錄上另一支結他聲。一個人幻想兩支結他同時演奏的效果,無疑是相當吃力的事,但有賢仔(黃仲賢)在錄音製作時的幫助便令問題減少了。[6](黃家強)

兩人的參與為作品加入更多新元素,也加快了創作過程。

黃貫中曾在訪問中表示,專輯名字叫《驚喜》,指的是劉志遠和黃仲賢這兩位「老朋友」的參與,為專輯「擦起不少火花,帶來正面的化學作用」[7]。

2. 樂器的定位:黃貫中在訪問中表示,大碟「少了用結他做主線,不再用結他帶頭」:隨著 Beyond 音樂上的成長,我們會發現如〈不再猶豫〉般的結他 solo 在三子時期買少見少,因為成員在理解結他於樂隊中的角色有所改變。在大碟中,「結他只限於聲響的製造,聽起來似是琴聲但其實不是琴」[8],樂隊嘗試「從聲音方面去著手,加入一些『現代的聲響』」。這裏所謂的現代聲響,是指電子媒體所產生的聲響、sampling 和 drum loop 的效果等[9]。在三子時期較後期,Beyond 關心的不像四／五子時期般那些結他的旋律和線條,而是結他所發出的聲音當中的質感和空間感——這也是很電子音樂的思

5　同前注。
6　同前注。
7　同前注。
8　〈音樂 = 態度 BEYOND〉(1997),SIN:NED,《MCB 音樂殖民地》VOL.81,1997 年 12 月 26 日,頁 12
9　〈BEYOND COMING UP 的驚喜〉(1997),金屬人,《MAG PAPER 新誌向》,NO.12,1997 年 12 月 26 日,頁 33-41

維。此外，為了表達這些質感，keyboard 和 synthesizer 的比重亦相繼提高，這是分析 Beyond 作品風格和欣賞《驚喜》專輯時值得留意的地方。

內容方面，《驚喜》有以下數個值得注意的地方：

1. 與權力載體的對話：碟內數首作品中的「你」，都可被理解成權力載體。〈回家〉所指的「你」很明顯是祖國（〈回家〉的副題是「給黃土地」）；以保釣為題的〈管我〉所指的「你」是日本政府。〈無事無事〉提到「無死無傷」和「刪改情節」，所指的「你」可自己對號入座；而〈我記得〉所指的「你」，除了可被解讀成朋友／情人外，若解成政客也無不可。其實這種「與權力載體的對話」絕非《驚喜》獨有，例如上一隻碟的〈請將手放開〉便是一例，不過《驚喜》似乎在這方面的落墨較多。比較這四首歌的「對話」（其實是單向發言），我們會發現語氣的不同：〈回家〉的語氣是溫和且帶規勸的、〈管我〉是命令控訴式的、〈無事無事〉且帶點冷嘲。無論語氣如何，歌者都把自己放在與權力載體對等的高度上來進行演繹，如《聖經》故事的大衛般無畏地迎戰巨人哥利亞。

2. 不確定性：大碟作品充斥著不確定性：〈深〉強調「不可測」、「沒法確知」，〈霧〉更是一幅迷糊風景；〈回家〉寫的是對未來的疑問（今天帶著問號），〈驚喜〉提到「我大概知大概」。部分歌詞更用上對立的物件，以營造不確定狀態，例如：

- *彷彿對／卻總出錯*（〈深〉）
- *沒法確知的吉凶*（〈深〉）
- *我攻你守*（〈無事無事〉）
- *白和黑／搓不和*（〈我記得〉）
- *是近是遠／是冷是暖*（〈霧〉）

　　若我們把以上種種放在當時的大環境來解讀，這種不確定性可被理解成對前景的憂慮。至於這憂慮如何消解？主題曲〈驚喜〉的答案是「只要沒意外／大概知大概」和「看開／盡量沒感慨」，願景是「不需要驚喜」，而〈霧〉的答案是「白看白聽白説白幹白過」——這就是〈大時代〉所提倡的「麻目嘅方法」——唯有麻目，我們才能在那動盪的時代偷生。用以上角度解讀《驚喜》的作品，我們會驚訝作品之間有著如概念大碟般的相連性。

　　我們常把《請將手放開》和《驚喜》描述成「光譜的兩端」，所指的是音樂風格的迥異。但若我們把兩碟的歌詞互相比較，會發現部分主題其實很連貫。上文所述的「不需要驚喜」（〈驚喜〉）是「麻目嘅方法」的回應（〈大時代〉），「白看白聽白説白幹白過」也呼應了〈遊戲〉的頹廢生活。〈麻醉〉和〈深〉都同樣描述抓不緊的迷離狀態，〈請將手放開〉和〈回家〉也用上回歸作主題，在回歸前後互相呼應。配器方面，流質結他聲效是這兩隻碟的共通特色。在某程度上，筆者傾向把兩碟視為姊妹專輯，而非風馬牛不相及甚至是風格相反的兩張專輯。

▍個別作品

　　個別作品方面，開場曲〈回家〉是全碟最搖滾的一曲，它似是《請將手放開》過渡到《驚喜》的橋樑。它既有《請將手放開》的結他質感，又有《驚喜》內的細緻線條。樂評人 Sin:ned 指此曲「亦剛亦柔，情感於高昇中有細緻的脈絡分站」，家強則指這種編排是回應回歸時那「不知是好還是不好」的感慨[10]，家強的回應叫人聯想起耿更斯（Charles Dickens）在《雙城記》的名句：

10　〈音樂 = 態度 BEYOND〉（1997），SIN:NED，《MCB 音樂殖民地》VOL.81，1997 年 12 月 26 日，頁 12-13

「這是最好的時代，也是最壞的時代」，而〈回家〉則在編曲上演繹了這個「最好」和「最壞」。劉志遠的弦樂聲效為作品帶來一層深沉的歷史感，這手法跟後來的〈不見不散〉同出一轍。

　　〈霧〉是一首很深邃的作品，它在訴說著很沉重的主題，卻在編曲和歌唱上刻意地避免煽情，並做出一種頗抑壓的效果。黃貫中那去戲劇性，平淡冷靜得近乎疏離的唱法，反而令到整個效果很有戲劇性。黃偉文的歌詞更是一絕。官方宣傳文本寫〈霧〉是「依稀恍惚／愛情的霧中風景」，但聽下去卻完全不像是一首情歌，而筆者也傾向以非情歌的角度去解讀作品。《請將手放開》時代的流質結他再次出現，如前文所述，這結他聲彷彿是把兩隻大碟串連的一條橋。〈深〉由一股帶 Trip Hop 氛圍的微冷電子氣流開始，迷離且型格，與歌詞那「捉不緊」的主題十分配合。上文提到的微冷感和歌曲的電影感叫筆者想起 Trip Hop 樂隊 Mono 彈指可破的名作〈Life in Mono〉，而在微冷氛圍上抖動的低音結他則叫人想起 Radiohead 在劃時代專輯《OK Computer》中的一曲〈Airbag〉的低音線設計。上一張專輯〈麻醉〉的成功，讓 Beyond 再下一城，以近似的手法和主題創作〈深〉。比較兩者，〈麻醉〉的 Trip Hop 編曲較 band sound 較多旋律線，以配合《請將手放開》的 Brit Pop 格局，而〈深〉則使用了電音語言，且較強調空間感的營造，與《驚喜》的大格局匹配。Trip Hop 氣流過後，承接的是一些近似 Drum n'Bass 的鼓點，對於 Beyond 來說，這絕對是新的聲音，這手法也叫人想起 David Bowie 的《Earthling》專輯。帶電壓的低音線和全曲的鼓點設計都十分搶耳。同樣帶微冷感覺的還有〈緩慢〉，這首從五子時期廣東歌舊作〈冷雨夜〉改編而成的國語作品，成功抹走原曲的八十年代感，並注入九十年代的電音元素。〈緩慢〉另一個獨特之處，在於作品那如定格或慢鏡的效果，它改變了原曲的速度，並把時間凝住，以襯托出「緩慢」這主題。

〈驚喜〉又是另一很有個性之作，作品的編曲開頭看似「不需要驚喜」般平淡冷靜，但留心聽下去卻發覺編曲很豐富：由開頭的電子與搖滾通婚，到副歌悄悄地轉化成不張揚、類似 Ska 的風格，加上貫穿全曲的帶電 bass line，〈驚喜〉是一首高檔的作品。〈驚喜〉在主題上帶點中年危機的討論（這是後期 Beyond 偶爾出現的主題，也是黃貫中在個人時期常見的主題），歌者用那去情感化的手法演繹「不需要驚喜」的平淡，又叫筆者想起英國樂隊 Radiohead 的〈No Surprise〉，或是 U2 的〈Numb〉——一如〈驚喜〉，這兩曲都是以壓抑的唱腔來表達平淡生活的作品：

〈驚喜〉：
我們不需要驚喜／我們都驚嚇不起
只要沒意外／我大概知大概

〈*No Surprise*〉（*Radiohead*）：
With no alarms and no surprises
No alarms and no surprises
No alarms and no surprises
Silent, silent

〈*Numb*〉（*U2*）：
Don't move
Don't talk out of time
Don't think
Don't worry
Everything's just fine
Just fine

　　黃偉文點到即止的文字遊戲又是〈驚喜〉中可堪玩味的地方。「妙想到頭來／等不到天開」玩成語拆字，「我大概知大概」一詞兩義，與 AMK 在〈請讓我回家〉那句：「我似被告我又再次被告」在手法上異曲同工，講的則是如胡適《差不多先生傳》主角般的不認真。

　　〈無事無事〉是全碟中最爆炸最電的一曲，那近似 Prodigy 甚或 The Chemical Brothers 的電音能量，型格十足，世榮在演繹方式上也找到了很好的定位。在 verse 的半吟半唱後，副歌緊接的是十分 catchy 的 hook line，讓人跟著唱，令作品偏鋒得來又不至消化不良。樂評人 Sin:ned 則認為世榮的唱腔像黃秋生[11]，這立即叫筆者想起黃秋生在〈吓〉等作品中那爛撻撻的唱腔。同樣過電且霸道的還有講釣魚台的〈管我〉。留意作品尾部的 solo 部分，所著重的已不是技術的展示或 catchy 的旋律，而是樂器間碰撞出來的渾沌。

　　更為實驗的還有純音樂作品〈青馬大橋〉，歌曲隱隱流露出 Post Rock 的脈搏。青馬大橋是香港一座連接青衣和馬灣的大橋，於 1997 年通車，是通往赤鱲角機場的主要通路。赤鱲角機場的興建具時代意義，而通往機場的青馬大橋在此可被解讀成通往未來、走向新時代。把〈青馬大橋〉與專輯中跟香港回歸相關的歌曲如〈回家〉一起聆聽，又有另一層意義。此外，青馬大橋指向機場，又與〈緩慢〉中的「鐵翅膀」相呼應。

　　在 Beyond 的純音樂作品中，〈青馬大橋〉可說是一個異數。〈青馬大橋〉不像大部分純音樂作品般賣弄結他演奏技巧，歌曲利用木結他幾個簡單而重複的和弦和低音結他重複的旋律創造音樂底，彈奏出一種閒適的假日氣氛，簡單而細膩，在 Beyond 的音樂體系中，是一首不起眼但優秀的小品。

11　〈音樂＝態度 BEYOND〉（1997），SIN:NED，《MCB 音樂殖民地》VOL.81，1997 年 12 月 26 日，頁 12-13

　　說〈青馬大橋〉感覺很 Post Rock，相信未必所有人都會認同。Post Rock（後搖滾）是一種產生於九十年代中期的音樂體系，後搖滾運動與《驚喜》大碟屬同一年代。Post Rock 並沒有固定的風格，但不少 Post Rock 樂團也會以電子音樂的思維加上搖滾樂常用的樂器來演奏。Post Rock 著重音樂的推進，通常不會使用流行曲或搖滾樂常用的主歌／副歌結構；Post Rock 作品通常是純音樂，有時會如 Minimalism（微模主義）音樂般重複（例如 Mogwai 的作品），有些 Post Rock 樂團會著重空間的營造（例如德國的 To Rococo Rot）。

　　在〈青馬大橋〉中，那重複的旋律，以 bass 為主導的編排，空間感的營造，用的都不是主流音樂的語言，而是如 Tortoise、Rothko 等 Post Rock 樂隊的語言和肌理。雖然〈青馬大橋〉還保留著一些流行曲和傳統樂隊的質感，亦沒有 Post Rock 作品常有的深邃，但與 Beyond 其他非過場式的純音樂作品如上一隻大碟的〈舊曆〉或只得一句歌詞的〈We Don't Wanna Make It Without You〉等相比，〈青馬大橋〉骨子裏流的，縱使不完全是 Post Rock 的血，但至少也有 Post Rock 的基因。此外，〈青馬大橋〉的銅管樂聲效亦叫筆者想起 Mick Karn 在〈Thundergirl Mutation〉內中後段的閒適管樂。

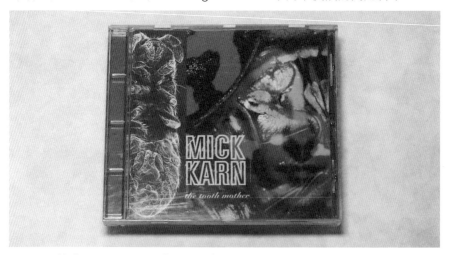

Mick Karn 的《The Tooth Mother》，收錄〈Thundergirl Mutation〉

三子時期

　　相比之下，家強的兩首作品〈我記得〉和懷念家駒的〈不朽的傳説〉便來得保守，但勝在旋律好。家強在訪問中曾強調，若一首歌的旋律好，就不用在編曲中攪怪，這是一個三子時期 Beyond 在編曲上值得注意的地方。〈我記得〉的 Brit Pop 氣味和家強的假聲，是那時代家強開始展露的風格。〈我記得〉講的是妥協，當中「只記得你所有諾言／放在這天嘴臉／變得敷衍」一句除了令人聯繫到同碟由黃偉文填詞，〈無事無事〉那句「你有你刪改情節／抹煞舊事」外，另叫筆者想到由夏韶聲主唱，林振強填詞，諷刺政客的作品〈你漂亮的固執〉那句：「愛你辦事從無賣帳」。

　　黃貫中曾於訪問中表示，在《驚喜》專輯中，聽眾可以找到 The Prodigy、Radiohead、The Seahorses，甚至 The Tea Party（指的是《Transmission》大碟）。細聽專輯，除了能聽到以上單位外，還有《Earthling》時代的 David Bowie、《Spawn》電影原聲大碟、U2 等，令《驚喜》成為驚喜萬分的一張專輯。

《這裡那裡》（國語）

台北與香港、過去與今天

《這裡那裡》
1998 年

- 忘記你（Forget You）
- 想你（Miss U）
- 緩慢（Latency）
- 管我（Piss Off）
- 候診室（Waiting Room）
- 我的知己在街頭（演奏曲）（My Best Friend In The Street）
- 情人（Lover）
- 熱情過後（After Passion）
- 十字路口（At The Crossroad）
- Amani
- 命運是我家（Fate Is My Home）
- Paradise（英語）

* 為方便閱讀，在聆聽歌單中，所有國語專輯的歌曲會同時放上相對應的粵語歌。

▌ 聲音進化

《這裡那裡》是 Beyond 的第七張國語專輯，專輯中有三分二作品來自四子時期，另外加上四首三子時期的作品，當中包括國語歌、英文歌和純音樂。收錄到專輯的四子時期作品大都被重編過。在家駒離世後，不少人希望三子重玩四子時期的作品，或者用回四子時期的音樂風格。但按三子時期專輯《Sound》、《請將手放開》等來分析，可見三子並無意「食老本」，並企圖把自己的音樂不斷升級進化。因此，在《這裡那裡》中，雖然 Beyond 要玩回四子時期的作品來滿足樂迷的情意結，但反叛的他們卻刻意地把大部分作品改頭換面，來宣示他們的轉變。三子當時的進取和那來自搖滾精神的反叛態度，在《這裡那裡》中可見一斑。

在分析 Beyond 音樂風格的層面上，《這裡那裡》是 Beyond 最重要的一張國語專輯。重要之處和聆聽重點如下：

1. 如上文所述，《這裡那裡》試圖以同一首作品來展示三子時期與四子時期風格的不同。例如在三子的重新編曲下，原本既甜蜜又沉重的〈喜歡你〉變成閒適舒泰的〈忘記你〉，具八十年代曲風的〈冷雨夜〉變成講求型格且充滿空間感的〈緩慢〉。這個「不同」不是一般的「不同」，這種不同是具宣示性的，也是極具野心的。當大家對三子重玩舊作這舉動引頸以待時，三子卻利用專輯傳遞了一個信息，就是「我們不走回頭路」。把《這裡那裡》和原作平行播放，又有一番味道。

2.《這裡那裡》是研究 Beyond 三子時期風格轉變的一張重要專輯。我們可以在當中找到《請將手放開》和《驚喜》時期 Beyond 常見的風格如電音運用、著重空間感、音樂氛圍和肌理多於優美旋律和勁爆 solo 的思維。《這裡那裡》有如一個三子中期風格的大滙演。

3. 雖然專輯夾雜了新舊歌曲，但在三子把舊曲進行改裝手術的前題下，兩批作品的反差並不明顯：試聽聽專輯的頭四首作品，雖然當中有新作也有舊作，但感覺無縫且一氣呵成，彼此沒有違和。

4. 以往的專輯在收錄重唱作品時，大都只會改歌詞而不改／不大改編曲，但《這裡那裡》大部分的重唱歌連編曲也進行了大修改，有前進意志，因此其藝術價值也比其他國語專輯高。

選曲

《這裡那裡》的專輯的選曲也值得討論。以下是專輯的原曲分佈：

原曲所屬專輯	時期	原曲（粵語）	新曲（國語）
《現代舞台》	五子	〈冷雨夜〉	〈緩慢〉
《秘密警察》	四子（香港）	〈喜歡你〉	〈忘記你〉
《猶豫》	四子（香港）	〈不再猶豫〉	〈候診室〉
		〈完全的擁有〉	〈熱情過後〉
		〈誰伴我闖蕩〉	〈十字路口〉
		〈AMANI〉	〈AMANI〉
《樂與怒》	四子（日本）	〈命運是你家〉	〈命運是我家〉
	四子（日本）	〈情人〉	〈情人〉

不難發現，重灌曲目有一半來自《猶豫》，這是因為新藝寶時期不少大熱作品已於 Beyond 最早的兩張國語專輯《大地》和《光輝歲月》內發表，但

《猶豫》內的作品並未推出過國語版，所以選曲較多《猶豫》內的曲目。日本時期只有《樂與怒》的歌曲而沒有《繼續革命》的歌曲，這是因為《繼續革命》內所有粵語曲目已全數放入國語專輯《信念》，但家駒在《樂與怒》的國語姊妹專輯尚未完成時便逝世了，已錄好的歌被放在粵語國語夾雜的《海闊天空》專輯中，餘下的便成為可考慮收錄在《這裡那裡》的素材。

此外，選擇〈冷雨夜〉大概是考慮到此曲是家強在四子／五子時期的重要作品，因此重灌有為家強度身訂做的考量，也符合樂迷的期望；同樣道理，世榮初試啼聲之作〈完全的擁有〉也成了入選曲目。而選擇〈喜歡你〉，當然是回應千呼萬喚的期望吧。

▎個別作品

專輯以〈喜歡你〉的國語版〈忘記你〉開始，原以為歌曲會重複〈喜歡你〉那種愛情與理想的掙扎和憂患，但喇叭傳來的卻是絲絲的閒適和漫不經心：

A1
忽然發覺走在台北的街頭
這裏有跟香港一樣的時候
我在陌生的城市
要忘記熟悉的你
A2
怕黑暗的我走進便利店裏
還不知道要買甚麼的東西
我在陌生的城市
抽一根熟悉的煙……

C1

找不到回飯店的路

我以為已迷失⋯⋯

　　Verse 的歌詞充滿都市的畫面，早期的 Beyond 經常處於迷路狀態，並在迷路後進入超現實場景，但〈忘記你〉在台北的迷路卻是完全城市完全入世的。作為一隊香港樂隊，在打入台灣市場時，Beyond 的主打歌偶然會強調雖然樂隊與外地樂迷有地域上的阻隔，但彼此也有相同之處，並借兩個城市的異同為話題，引起共鳴：

〈忘記你〉（詞：周耀輝）

忽然發覺走在台北的街頭

這裏有跟香港一樣的時候（同）

我在陌生的城市（異）

〈你知道我的迷惘〉（詞：劉卓輝）

我們曾經一樣的流浪／一樣幻想美好時光（同）

一樣的感到流水年長（同）

我們雖不在同一個地方／沒有相同的主張（異）

可是你知道我的迷惘（同）

〈關心永遠在〉（詞：姚若龍）

我的城市／你的城市（異：不同城市）

都正當雨季（同）

每個人心中對未來／都有不同的期待（異）

我想你曾有的心情我明白（同）

　　此外，〈忘記你〉的「台北／香港」歌詞也與專輯主題「這裡那裡」連貫呼應。

　　〈忘記你〉之後是三子時期的〈想你〉，把兩曲互相比較，除了發現主題連貫外（由「忘記你」轉化成「想你」，以表達主角情感的反覆），還會聽到樂風的連貫。國語歌〈緩慢〉早前曾於《驚喜》專輯中出現，但放在《這裡那裡》後，歌詞的機場／飛機／旅程議題便與「這裏／那裏」的兩地議題接軌，也和唱片的美術設計互相配合。

　　〈候診室〉原曲為〈不再猶豫〉，筆者曾於《猶豫》一章表示〈不再猶豫〉的編曲太簡陋／簡約，與以往 Beyond 具精巧線條的編曲大相逕庭，然而〈候診室〉似乎將錯就錯地把這簡約放大，並把它改頭換面成一首簡簡單單、但 Punky 跳脫的小品。Veres 那簡單但紮實的電結他 Riff，叫人聯想起那個年代得令的 Pop-Punk 樂隊 Green Day 的作品（例如《Dookie》內的一曲〈Basket Case〉）。〈候診室〉的歌詞（詞：周耀輝）和主題視角也充滿趣味性：歌曲以候診室等待醫病的病人為切入點，以「同病相憐」的視角來帶出「逆境同行」的理念，角度新穎。若候診室看病象徵對人生波折的處理，歌詞「有人默然的離開／有人慌張的進來」叫筆者聯想起「有人辭官歸故里，有人漏夜趕科場」的情況，又似乎在寫人生百態。

GreenDay 的《Dookie》

　　〈情人〉一曲的鼓聲 loop 非常搶耳，這個 Groove 可參考 Trip Hop 班霸 Portishead 在劃時代專輯《Dummy》內的一曲〈Mysterons〉。低音結他和結他的線條和分工也明顯受電子音樂的影響。電結他在歌曲後期那充滿霧氣，如布幔般的 E-bow 演奏，又叫人再一次聯想起 Robert Fripp 的拿手 Frippertronics 結他。至於 pre-chorus 鼓聲那由倒帶聲效做出來的壓迫感，除了叫筆者想起同樣在 pre-chrous 放入倒帶手法的〈撒旦的詛咒〉外，更近似的還有 The Beatles 的迷幻國歌〈Strewberry Fields Forever〉——把〈情人〉在 pre-chorus 的倒播 Hi-Hat 鼓聲和〈Strewberry Fields Forever〉副歌的倒播鼓聲比較下，我們會找到近似的手法和風格。

　　當專輯前半部強調電子質地和空間感，後半部則傾向回歸搖滾基本步。〈熱情過後〉把原曲〈完全的擁有〉的 band sound 強化，少了原曲的夢幻感和情竇初開的青澀，卻多了一份紮實。〈十字路口〉繼續了〈熱情過後〉的「band sound」化工程，紮實之餘卻似乎少了原曲的感染力。2003 年《Together》EP 在翻唱〈灰色軌跡〉時也有同樣的情況。一如〈誰伴我闖蕩〉，〈十字路口〉由劉卓輝填詞，其站在十字路口、魚與熊掌的二選一狀態，叫筆者聯想到二十世紀美國最受歡迎的詩人 Robert Frost 的名詩〈The Road Not Taken〉：

〈The Road Not Taken〉	〈十字路口〉
Two roads diverged in a yellow wood, And sorry I could not travel both And be one traveler, long I stood	十字路口 / 誰來陪我一起走
And looked down one as far as I could To where it bent in the undergrowth; Then took the other, as just as fair, And having perhaps the better claim, Because it was grassy and wanted wear;	走回執迷不悟的路 還是風花雪月隨流
I doubted if I should ever come back.	儘管遙遠 / 不能回頭 不能再回頭

三子時期

　　與〈十字路口〉同樣保守的〈Amani〉也一樣欠了原曲的靈氣，尤其在沒有了無邪童聲加持後，一切都顯得搖滾但平淡。曲末家強的「家駒腔」彷彿把聽眾帶回《二樓後座》的歲月，但筆者卻較喜歡用自己唱腔演繹自己思想的家強。

　　〈命運是我家〉刻意用回原曲的編曲，還記得家強本想親自彈奏原曲的木結他，最後卻放棄了，保留原曲大概是對家駒的致敬吧。歌詞第一句「生命是個賭」氣勢如虹，可惜筆者覺得部分歌詞（如「問天不問路」）有點落入了說教的格局和套路，影響了感染力。

《ACTION》EP

各自各精彩

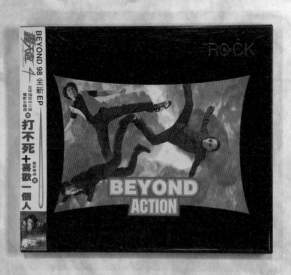

《Action》
1998 年

· 我不信（國語版）
· 喜歡一個人
· 打不死
· 喜歡一個人（國語版）
· 想你（國語版）

*〈我不信〉的歌詞評論請參閱《踏著 BEYOND 的軌跡 I──歌詞篇》相關章節。

▌各自各精彩

除去國語歌不計，三子時期 Beyond 在 1998 年推出的《ACTION》EP 實際上只有兩首新歌，即〈打不死〉（電影《轟天炮 4》（Lethal Weapon）亞洲版主題曲）和被文宣形容為「98 年版〈喜歡你〉」的〈喜歡一個人〉。雖然如此，筆者認為《ACTION》EP 在 Beyond 後期作品中有著特別的地位，原因有二：

首先，在 EP 的兩首新歌中，黃貫中和黃家強各負責一首，我們可以把這兩首歌看成他們各自風格的濃縮，就像那些「如果你流落荒島，只能帶一隻碟放進 Discman，你會帶甚麼碟？」的假設性問題——如果黃貫中和黃家強各自只能寫一首歌放進碟內，他們會寫甚麼歌？〈打不死〉和〈喜歡一個人〉就會是這兩首歌。因此，這兩首歌可被看成兩人各自的精華，成了分析二人風格之重要作品。

〈打不死〉及〈喜歡一個人〉充分表現了在 Beyond 後期黃貫中和黃家強二人之間作品風格的迥異，這迥異甚至是兩人於個人發展後的風格雛形。黃貫中的〈打不死〉所追求的不是優美的旋律，而是歌曲的張力，各樂器的質感，和那充滿時代感和電影感的氛圍，歌曲有著黃貫中式的棱角和張力。〈喜歡一個人〉有著家強拿手的長青調子，歌曲清新 laidback 而不深奧，十分容易消化，是家強個人發展時期那些長青流行曲的藍本。〈喜歡一個人〉也有著後期 Beyond 用過數次的飄逸琴聲，這種琴聲散見於〈無重狀態〉和〈教壞細路〉中，而琴聲與主唱的高調糾纏，則叫筆者想起 Suede 的〈So Young〉。

▍後期創作方向

　　《ACTION》EP 另一個重大意義，就是〈打不死〉和〈喜歡一個人〉兩曲展現了後期 Beyond 的兩個主要且南轅北轍的創作方向：電音搖滾取向和軟性取向。大約自《驚喜》開始，Beyond 在作品中引入了大量電音，使作品像漏電般電聲橫流：〈無事無事〉、〈管我〉、〈Good Time〉、〈打不死〉、〈崇拜〉、〈無重狀態〉及重組後的新版〈永遠等待〉（2003 年《Together》版）便是最好的例子，而〈打不死〉便是這批作品中最優良最出名的其中一首。作為電影《轟天炮 4》的主題曲，〈打不死〉所呈現的電影感和黑暗張力與同期電影《再生俠》（Spawn）的 Soundtrack《Spawn：The Album》十分近似，此碟有份參與的單位包括 Filter、The Crystal Method、Marilyn Manson、Korn、The Prodigy 等 Big Beat ／ Industrial ／ Alternative Rock 巨頭，要更深入認識〈打不死〉，可參考此 OST。

《ACTION》唱片廣告

除了電音系作品外，後期 Beyond 作品的另一個重心，就是一些軟性 laidback 作品的出現。這些作品沒有四子時期的火氣和尖銳的結他，換來的是一種得心應手的閒適感、運籌帷幄的自信、甚至乎一些 Jazz 化的感覺。〈喜歡一個人〉、〈想妳〉、〈我的知己〉、〈十八〉、〈太完美〉和〈無重狀態〉就是這種軟性風格的表表者（〈無重狀態〉有著兩種風格的特質）。留意這所謂的「軟性」並不代表這些作品有著如〈如你共行〉等四子時期作品般的流行化編曲，這些作品雖然軟性，但編曲十分紮實，且有著 band sound 的默契，有一定的可聽性。

▌ 精神分裂

《ACTION》概括了後期 Beyond 的風格，是研究 Beyond 的重要材料。把〈打不死〉和〈喜歡一個人〉放在同一隻 EP 中，像是兩隊 band 玩兩首歌，感覺有點精神分裂。當時聽罷《ACTION》，心裏暗覺不妙，筆者當時覺得，Beyond 解散和成員作獨立發展之期，似乎愈來愈近了。

《不見不散》

飛出這個世紀

《不見不散》
1998 年

- 星期天（Sunday）
- 犧牲（Sacrifice）
- 蚊（Mosquito）
- 時日無多（Last Day）
- 討厭（I Hate It）
- 太完美（Too Perfect）
- 扯火（Fury）
- 崇拜（Worship）
- 不見不散（Until You Are Here）
- 無重狀態（Free Of Gravity）
- 奉信（Devotion）
- Phantom Power

*〈時日無多（LAST DAY）〉的歌詞評論請參閱《踏著 BEYOND 的軌跡 I——歌詞篇》相關章節。

音樂溶爐

與《不見不散》發表前的三張 Beyond 大碟不同,《不見不散》沒有用一個大風格來包裝整隻大碟:它沒有《Sound》的 Grunge 主線、沒有《請將手放開》的 Brit Pop 大格局、也欠缺《驚喜》的電子脈絡。相反,《不見不散》就像一個折衷的音樂萬花筒,它包容著不同品種的音樂,並如嘉年華般熱鬧地擠在一隻 CD 內。《不見不散》有點像 The Beatles 中後期的作品如《Sgt. Pepper's Lonely Hearts Club Band》般,十多首歌中可以找到七八種風格,而每種風格都差不多可以發展成一個獨立的音樂 Movement。

世紀末

雖然《不見不散》沒有十分統一的風格,但碟內部分作品卻隱約浮現出世紀末情懷:〈時日無多〉借世紀末的末世理論作背景,帶出自我省思的主題,〈不見不散〉也帶著世紀末的光景和情懷;〈無重狀態〉也有「飛出這個世紀」的主張。

個別作品

全碟第一曲〈星期天〉主題叫筆者想起 Velvet Underground & Nico 的〈Sunday Morning〉,〈星期天〉在漫不經心的木結他彈撥中滲透出淡淡的哀愁,簡約的編曲使人倍感「心翳」,在唱完第一次 verse 後,隨之而來的短暫時間停頓是神來之筆。〈星期天〉歌詞中那假日午後的陽光,叫筆者想起畫家 Edward Hopper 擅長的光線和陰影,Beyond 和 Hopper 都成功借光線的「明」來襯托出光明背後的侷促和「暗」。歌曲的蒼白氣氛和木結他的編織

手法叫人想起 Everything But The Girl 的〈I Don't Want to Talk About It〉，同樣是木結他主導的作品，把〈星期天〉與四子時期 Beyond 的木結他小品如〈原諒我今天〉、〈愛妳一切〉比較，能看出四子時期的作品較著重旋律和技術，而〈星期天〉則著重聲音的質感和層次（例如〈星期天〉開首的 mute 結他彈奏，便有著電音的質感）。黃貫中在〈星期天〉中不是彈結他，而是用結他編織一層 layer。在全碟的整體佈局來看，把如斯平淡且講求氣氛的作品放在大碟的第一 cut 是 Beyond 的罕見動作，在過往的大碟中，除了用作熱身的純音樂外，所有唱片的第一首歌都是霸氣十足、先聲奪人的，唯獨《不見不散》把小品式的〈星期天〉放在最前，並用中版的〈犧牲〉緊隨，到了較後的〈扯火〉、〈崇拜〉、〈不見不散〉等曲目，才把氣氛帶到高潮。這反映了《不見不散》大碟在佈局上並不急著向聽眾的耳朵加熱，樂隊利用慢火烹調，一步步把氣氛升高。

〈犧牲〉是一首具中國風的作品，講的是梁祝故事。這首歌與家駒時期 Beyond 的中國風作品如〈大地〉、〈長城〉、〈農民〉等極不相同，〈犧牲〉沒有以往作品的大氣和鄉愁，卻充滿了民間色彩和點點文學氣息，是詞人周耀輝的拿手好戲，當時聆聽後感覺有點像高格調版的無綫古裝劇主題曲，尤其是〈犧牲〉中那笛子聲效的運用 —— 那時的古裝劇主題曲很愛以流行曲作加工，填上古雅歌詞，再於頭頭尾尾加上一些中國樂器，便成了一首具中國風的歌曲，在今時今日把〈犧牲〉拿回來聆聽，並與黃家強具中國風的個人作品如〈前世今生〉、〈夢紅樓〉、〈哪吒回家〉等比較，可發現〈犧牲〉是這系列歌曲的始祖。尤其是〈前世今生〉，它無論在歌曲主題甚至是歌詞（如各自副歌第一句「這個世界太多界限」（〈犧牲〉），到「愛有太多限制」（〈前世今生〉），以及笛子聲效的運用等方面都與〈犧牲〉近似。

〈蚊〉借蚊子的「低等粗糙出身」來描寫社會的小人物和低下階層，三子時期的 Beyond 有數首以第三身角色來描寫小人物／弱勢社群的作品，而

Beyond 似乎愈寫愈悲涼:《Sound》的〈阿博〉被世人冷眼,但仍是一個自由人;到了《請將手放開》的〈誰命我名字〉,主角由一個人變成一頭狗,要的已不是高層次的自由,而是作為一條狗的基本尊嚴。到了〈蚊〉,主角變得更為卑微,蚊子所要求的,已不是甚麼自由或尊嚴,只是基本的「溫飽」和「性命能保」。把這三首「第三身」三部曲作品套在心理學家馬斯洛(Maslow)的「需求層次理論」(Maslow's Hierarchy of Needs)上,我們更可看見這種每況愈下的描寫:阿博的墮落,是需求金字塔最高層的「自我實現需要」(Self-actualization)的墮落,〈誰命我名字〉中那個「我」的墮落,是喪失「尊重需要」(Esteem needs)和「社交需要」(Love and belonging needs)的墮落,屬金字塔的中層;至於蚊子所需求的,已降至金字塔底層的「安全需要」(Safety needs)和「生理需要」(Physiological needs)——若一個人淪落到只能關注這兩層面的需要,那他基本上已不再被看成一個人,而是一隻動物

或昆蟲。〈蚊〉就正正利用了蚊子的卑微,來影射低下階層「猶如蚊蛭飛舞」和每天要「與性命拔河」的悲涼生活。音樂方面,〈蚊〉用一個簡單的結他 pattern 支撐起全曲,並把氣氛慢慢推高。這旋律總叫筆者聯想起六七十年代美國西岸迷幻天團 The Doors 的神曲〈Light My Fire〉中段那長長 Jamming 的低音骨架,是《不見不散》全碟中其中一個近似 The Doors 作品的地方。

〈時日無多〉寫的是世紀末情懷,其議題是「假設明天是世界末日,今天你會做甚麼」。〈時日無多〉表面寫末世 / 死(似說笑這世界於不久的一刻便到末日⋯⋯),實際關注的卻是當下 / 生(錯過了你要珍惜今天 / 你要把它抓緊⋯⋯)。這個角度與〈缺口〉借家駒的離世(死)去反思生命(生)近似。討論末日,為的是對現狀的反思,這口吻與俄國存在主義哲學家波底葉夫(Nicolas Berdyaev)對「末日論」的見解近似:

⋯⋯但末日論不是一個逃入空乏的天國的邀請,它是重造這個罪惡的世界的召喚⋯⋯[1]

一如《請張手放開》內的作品,〈時日無多〉帶著黃家強拿手的 Brit Pop 式長青調子和雋永情懷。作為一首典型的正能量勵志歌,把它和三子時期的其他勵志作品如〈一百零一次〉、〈活著便精彩〉等放在一起,並與四子時期的同類型作品如〈不再猶疑〉、〈可否衝破〉、〈太陽的心〉等比較,總覺得三子時期的勵志歌欠了些能量,更欠一點靈氣。有這種感覺的原因有很多,其中一個原因是 Beyond 成員已到達人生另一階段,若仍用以前大男孩的包裝來宣傳其正能量信仰,說服力會大減;另一原因是作為一隊不想吃老本的樂隊,Beyond 想提升自己的聲音:以結他聲為例,若我們把〈時日無多〉那

1 *DREAM AND REALITY* (1950), NICOLAS BERDYAEV, ENG TRANS KATHERINE LAMPERT (LONDON: GEOFFREY BLES, 1950) P. 93,以上中文翻譯來自《存在主義哲學新編》(2001),勞思光著,香港中文大學出版社,頁 121

較肥厚（筆者甚至想用「Creamy」來形容）的結他聲和〈不再猶疑〉開頭的結他 solo 相比較，不難發現結他聲的進化。進化是好事，但問題在於用這種肥厚的聲音放在一首單純直接的勵志歌中，似乎有點錯配，而這也是其兩難所在：若要配合，最簡單的方法是用回四子時期那些老式大路 Rock 結他聲，但這樣做，又會給予人過時的感覺，而且與當時 Beyond 極著重格調的取向背道而馳。面對這困局，筆者認為 Beyond 是有點束手無策的。

在脈絡上，〈時日無多〉的另一個聆聽重點，是它與〈不見不散〉在風格上的比較。出自同一隻大碟的兩首主打歌，前者由黃家強主理（曲／詞／唱），後者由黃貫中擔大旗（曲／詞／唱），兩者都以世紀末作背景來借題發揮。把這兩首歌放在一起聽，我們可以看到 Beyond 兩個創作重心人物在風格上的分野：黃家強傾向流行風格，而黃貫中則較著重氣氛的營造。這分野在三子時期的數個場合出現過，到了個人發展時期發揚光大，使兩人的風格愈見走遠。

〈不見不散〉另一個特別之處，是前 Beyond 成員劉志遠的弦樂編排。那盪氣迴腸的 soundscape，像時代巨輪般步步進迫，配合黃貫中滄桑浩瀚的嗓音，道出一段世紀末的殘年急景，這種殘年急景叫人想起〈今天應該很高興〉。結他方面，一如上文所談及的〈星期天〉一樣，結他在曲中努力地進行紡織，我們在〈不見不散〉中聽不到任何結他 solo，因為當時的 Beyond 已超越了展示技術的層次，並把精力投放到歌曲氛圍和張力的營造——這是 Beyond 後期作品的其中一個特色，也是黃貫中個人時期的一個重點風格。

〈討厭〉是大碟內一首極富個性的作品，A2（我討厭恨／我討厭人……）的編曲用的完全是 Gothic Rock／Post Punk 的語法（尤其是鼓擊部分），是 Beyond 最徹底的一次，類似的鼓擊可在一眾 Gothic／Post Punk 樂隊的作品中找到，如 Joy Division 的〈Atrocity Exhibition〉，Bauhaus〈Hair of the

dog〉、〈Spirit〉等。引子的異教音色則令歌曲更陰森。值得留意的是副歌那如烏雲壓頂的和音，在黃貫中個人時期會進一步發展成如〈黑白〉般的「鬼食泥」和音架構。黃貫中在訪問中也表示，在此曲中他嘗試用另一個音域唱歌，「不是吶喊出來，而是以黑暗低調的手法達到張力」[2]。〈太完美〉全曲由平靜推向熾熱，就如全碟慢熱推進的縮影。歌曲尾段「That's love, Can't deal with it」自由奔放，這種解放叫人想起 The Beatles〈Hey Jude〉的結尾，或者是四子時期〈和平與愛〉結尾的「Never Change」。

〈扯火〉全曲風格很像九十年代迷幻樂隊 Kula Shaker，例如那重複的鼓擊 Groove 和火爆結他，就很近似 Kula Shaker 的〈Hey Dude〉和〈Smart Dogs〉；〈扯火〉中段的民族日 ad-lib，也讓人聯想到 Kula Shaker 富印度味的作品如〈Govinda〉。至於 verse 那綿密的低音線，初聽時則叫筆者想起 The Doors 另一名作〈Break On Through (to the Other Side)〉的 Groove。

Kula Shaker 的《K》，收錄〈Hey Dude〉和〈Smart Dogs〉

2　〈黃貫中 REVENGE〉（2002），袁志聰，《MCB 音樂殖民地》VOL.187，2002 年 4 月 12 日，頁 16

　　〈無重狀態〉用精巧輕盈的電聲建構一個無重狀態，是一首很有格調的作品，其輕盈感和太空感叫人想起 Stereolab 的作品如〈The Flower Called Nowhere〉。主題方面，〈無重狀態〉與另一首三子時期作品〈太空〉相似，〈太空〉說「跟我一起消失於這個世紀」，〈無重狀態〉則說「飛出這個世紀」。更有趣的是若我們把〈無重狀態〉與早期五子時期 Beyond 的〈隨意飄蕩〉比較，會發覺彼此的主題和主人翁所在的地理位置都很近似：

〈隨意飄蕩〉：雲霧裏踏步而行／飄飄軟軟於空中任往返
〈無重狀態〉：讓我在晴空之中升起到半空中

　　然而，若細心閱讀歌詞，又會發現兩者的情緒有點不同。兩首歌都有描述當主角在半空時，如何看待腳下的塵世：

〈隨意飄蕩〉：偶爾眷戀向下望／俗世滿佈冰冷
〈無重狀態〉：地殼於眼底都彷彿很遠了／沒有事情這刹那可比我緊要

　　〈隨意飄蕩〉的主角之所以要遠離俗世，是因為他對世界的不滿，而他選擇了在歌曲中逃逸，使自己在這殘酷的世界抽離。然而，圍繞主角的核心問題尚未解決，現實世界依然殘酷，因此主角仍念念不忘，並「偶爾眷戀向下望」。〈隨意飄蕩〉的主角雖然身在太虛，但心仍然在塵世。相反，〈無重狀態〉的主角似乎真的看破了，世界殘酷與否並非重點，因為「管他一切雲和雪／或晴或暗／或雷電風雨」，一切已與他無關，他的無重，是心靈的無重，是一種大自在。雖然〈無重狀態〉的歌詞並非由 Beyond 成員填寫，但若我們把這兩首歌所展示的心境與兩個時期 Beyond 的心態相比，我們會發覺中間那微妙的關係。Beyond 曾在訪問中被問到如何慶祝 1999 年的大除夕，家強和貫中的答案是「希望可以乘火箭飛往月球上來欣賞地球」，世榮則浪

漫地選擇觀星，「看看世紀轉變、天象有沒有異樣。」[3]，這些異想天開的點子也與〈無重狀態〉的主題「飛出這個世紀」吻合。

〈奉信〉的亮點是曲中的捽碟聲效，尤其是到了 music break 時，捽碟聲效為歌曲帶來有趣的質感。Bestie Boys 的《Check Your Head》是當年黃貫中最喜愛的五張九十年代唱片之一[4]，不知這捽碟靈感是否受該碟作品如〈Jimmy James〉啟發。筆者也很喜歡〈奉信〉副歌的和音設計，在黃貫中漫不經心的主唱下，背後的和音總是蠢蠢欲動，想衝入前台似的。三子時期 Beyond 的和音少了四子時期的厚度和能量感，但卻以戲劇性取勝：〈討厭〉如是、〈奉信〉如是、〈嘆息〉也如是。世榮主唱的〈崇拜〉是一首電聲橫流的作品，似是〈無事無事〉的續篇。純音樂〈Phantom Power〉則流露著 Progressive Rock 那種匠氣，開首的 keyboard 氣勢叫人想起 Yes、Asia 和 Genesis 等巨匠，隨後出現的低音線如巨蟹橫行，竟叫筆者聯想起 Herbie Hancock 的 Funk Fusion 巨著〈Chameleon〉。然而縱觀全曲，筆者個人認為十分老氣橫秋，與 Beyond 當時的型格電聲作品放在一起，更見過時。

3　〈世紀末前夕的聚會 BEYOND〉(1998)，袁志聰，《MCB 音樂殖民地》VOL.105，1998 年 12 月 11 日，頁 14

4　同前註。

《Goodtime》

Beyond Goodtime

《Goodtime》
1999 年

- Good Time
- 失蹤（Missing）
- 錯有錯著（By Chance）
- 十八（Eighteen）
- 一百零一次（101 Times）
- 洗衣粉（Washing Powder）
- 然後（And Then）
- 看星（Starry Night）
- 褪色（Fade Away）
- 荒謬（Ridiculous）
- 進化論（Evolution）[隱藏曲目]

*〈十八（EIGHTEEN）〉的歌詞評論請參閱《踏著 BEYOND 的軌跡 I──歌詞篇》相關章節。

好時光

作為 Beyond 暫時解散前的最後一張作品，筆者聽《Goodtime》時，總有種提不起勁的感覺。《Goodtime》總像欠了一些東西似的：也許它欠的是一個統一風格（之前的數隻大碟都是風格極鮮明的，雖然到了《不見不散》時已有下滑之勢），也許它欠一個話題（唯一的話題是 Beyond 暫時解散的消息及此碟是 Beyond 第一次自力監製作品），也許它欠了 Beyond 獨有的靈氣，又或者，它欠了以前 Beyond 那如魔法般把作品點石成金的能耐。它也欠缺了三子時期自《Sound》以來每隻粵語大碟叫人期待的指定動作：沒有了純音樂給人的驚喜，沒有了世榮主唱的作品……這些都使人感覺不是味兒。唱片甚至隱約能聽到一種疲態，一種乏善足陳和江郎才盡，這彷彿在暗示，Beyond 是時候要停一停，讓個別成員想想未來的方向。

話題

欠缺話題的不只是全隻大碟，還有主打歌的市場行銷。大概由《命運派對》開始，Beyond 每隻大碟總能拿出一首半首具話題性的主打歌來「製造噪音」，這些話題性的主打歌大都緊貼時事或與樂隊自身經歷有關的熱話議題，例如：

專輯	話題性的主打歌	主題
《命運派對》	〈光輝歲月〉	黑人民權領袖曼德拉
《命運派對》	〈俾面派對〉	樂隊被迫參與名人關德興先生的壽宴
《猶豫》	〈Amani〉	Beyond 非洲之旅的回應
《繼續革命》	〈長城〉	對祖國關係的反思
《樂與怒》	〈爸爸媽媽〉	對後過渡期中英爭議之感言

專輯	話題性的主打歌	主題
《二樓後座》	〈醒你〉	對當時香港樂壇偶像崇拜現象的批判
《Sound》	〈聲音〉	對大球場禁止舉行大型音樂會的批判
《Sound》	〈教壞細路〉	對當時電視節目質素的批判
《請將手放開》	〈請將手放開〉	回歸感言
《驚喜》	〈回家〉	回歸感言
《不見不散》	〈時日無多〉	對世紀末（千禧年）的借題發揮

誠然，到了《不見不散》，主打作品對於上述所指的話題性已不強，而再到《Goodtime》，以上的話題性作品則完全欠奉：主打歌〈十八〉不屬於以上作品之類型，另一首主打歌〈Good Time〉雖然有社會性，但類似的「廢青」或麻木生活題材自五子時期的〈午夜流浪〉起已重複了多次，在取材的角度上不算新穎，使作品及大碟的光彩比不上前作。

《Goodtime》似乎沒有一個如前作般明顯的聆聽重點，但若我們細心聆聽，還是會找到有趣的東西：碟中作品的歌詞明顯比以往 Beyond 的作品有更多畫面和場景：我們可在作品中找到低音 Woofer、小狗、窗紗布、海報、檯布、浴缸、玻璃缸、金魚、洗衣粉、玩具還有菩提……這種著重用畫面來敘事的填詞手法，較接近近年流行曲的填詞手法，也使大碟保持一種時代感。

▌人到中年

《Goodtime》另一個聆聽重點，就是作品隱約滲出的中年危機。上文說音樂上帶著的倦意，是這種危機的一種演示，除此之外，曲中的歌詞也處處滲出疲態，例如：

〈荒謬〉

某天／人生多麼優美

這天／人心肚滿腸肥

……自問踏入這年頭／真的知己有沒有

〈進化論〉

茁壯的不會更茁壯

但你我每秒鐘會更蒼老

〈褪色〉

唏噓這美麗都市

失去夢想／彷彿這裏漸日落

〈然後〉

世界佈滿鐵銹／驀然疲倦透

〈十八〉

我與我分開已很遠很遠／在浪潮兜兜轉轉

這大概反映了三十多歲的成員的心態和情懷。

個別作品

個別作品方面，點題作〈Good Time〉寫的是頹廢生活，這主題以往在 Beyond 作品中曾多次出現（見下文），但若我們把歌詞的頹廢描述與世紀末議題放在一起考量，又會有另一番味道：學者洛楓指出，「頹廢」是「指主體

體察時間的威脅時，對末世（時間的破壞）生起的一種恐慌及焦慮的精神狀態」[1]，這裏所指的「時間的威脅」可以是世紀末的末世情緒，也可以是樂隊成員人到中年的時間觀。上一張大碟中有關末世的一曲〈時日無多〉有一連串反問句，其中一句位於副歌末端，問的問題是：

時日無多的你
會否去改寫今生去向

〈Good Time〉最後一次 chorus 出現的也是一組反問句：

你有否諗過想做甚麼
你有否諗過聽日如何

若把頹廢和末世串連，我們會發現原來〈時日無多〉和〈Good Time〉這看似風馬牛不相及的作品，原來有著近似的倡議和反思。

音樂方面，〈Good Time〉是一首型格的電聲作品，其型格和電子感使筆者想起 Suede 在《Head Music》內的作品如〈Electricity〉及〈Can't Get Enough〉。〈Good Time〉寫的是玩世不恭的人生態度，在 Beyond 的音樂體系中，上一首有類似主題的作品是〈遊戲〉，但與〈遊戲〉相比，不難發現〈Good Time〉的用字更口語更抵死，這手法成為了日後黃貫中在個人發展時期填詞風格的一個藍本。聽聽黃貫中在〈深紫色高踭鞋〉、〈有錢真係好〉等作品內的歌詞，我們可以找到〈Good Time〉的影子。

再把〈Good Time〉與 Beyond 較早期的作品比較，我們會發現雖然歌曲說著近似的東西，但因其用字而帶來的時代感可以完全不同，由此可見 Beyond 寫詞手法的演進：

1　〈被時間與歷史放逐的浪遊者：王家衛、頹廢與世紀末〉（1995），格楓，《世紀末城市：香港的流行文化》，香港：牛津大學，頁 80-90

主題	〈Good Time〉	舊作
對喧鬧場景的描述	通宵的喧嘩…… 你 high 到聲沙… 烏哩馬叉…	〈永遠等待〉 盡量在高聲呼叫 衝出心中障礙
對開快車的描述	你跟佢響旺角 兜到出沙頭角 片番個急彎……	〈衝開一切〉 跳進似箭快車 / 通宵通街通處闖 〈灰色的心〉 跳進了車廂遠去 / 晚燈影照暗路上
對權貴 / 霸權的描述	你相信專家 都買你怕……	〈我是憤怒〉 幾多虛假的好漢都睇不起

　　在副歌部分，〈Good Time〉在 hook line 的下行旋律填上了三次英文歌詞「Good Time」，這處理手法與〈醒你〉同樣在副歌 hook line 下行旋律上填上三次英文歌詞「Wake Up」十份近似。

　　〈失蹤〉寫的是離家出走的故事，主題叫人想起 The Beatles 的〈She's Leaving Home〉、Suede 的〈By the Sea〉或者 AMK 的〈不歸家的女孩〉。詞人巧妙地用家中的景物描述離家一事，電影感很強，傾向流行的旋律和 Brit Pop 的氛圍由家強演繹，恰到好處。〈錯有錯著〉是一首不起眼的作品，歌詞也有點過時感。劉卓輝與 Beyond 的化學作用，似乎只有在四子時期用上家駒的聲線和旋律來演繹，才能達致最完美的效果。在個人發展時期，劉卓輝再把時代感注入三子的個人作品，不過這已是後話。

　　〈十八〉intro 和 music break 那段結他，與 Rainbow 的〈Catch the Rainbow〉的 intro 有幾分近似[2]。〈十八〉是首叫人聽得心傷的作品，歌詞中那種世故，叫人心酸，十年前的 Beyond 一定寫不出這種歌詞，可惜的是，一

2　RAINBOW 是前 DEEP PURPLE 結他手 RITCHIE BLACKMORE 的樂隊，也是黃貫中心中的結他英雄。

如三子時期部分主打歌，〈十八〉的敗筆是歌詞中的「不合音」（即「拗音」或「唔啱音」）問題，這些沙石嚴重影響了作品的流暢性甚至可聽性[3]。「不合音」的問題在另一首主打歌〈Good Time〉中也出現，舉例如下：

歌曲	原歌詞	唱出來的效果
〈Good Time〉	你有否諗過想做甚（6聲）麼（1聲） 你有否諗過聽日如何（4聲）	你有否諗過想做沉（4聲）磨（6聲） 你有否諗過聽日如賀（6聲）
〈十八〉	在浪潮／兜（1聲）兜轉轉	在浪潮／鬥（3聲）兜轉轉
	我發覺這地球原（4聲）來很大	我發覺這地球願（6聲）來很大
	但靈（4聲）魂已經敗壞	但令（6聲）魂已經敗壞

〈一百零一次〉中的「101」在英語有「入門」的意思，例如「investment 101」代表「投資入門」，因此歌詞可被解讀成「開展新嘗試」。〈一百零一次〉的歌詞內出現大量數字，有趣的是歌詞中的時間軸不斷 zoom in 和 zoom out：

歌詞	時間軸
誰能沉睡過千年／誰能無事過一日	千年 → 一日
不相信風光一生得一次 再衝再試／一天一百次	一生 → 一天
一百歲 用盡力量活著若過一歲更渴睡	一百年（一百歲）→ 一年（一歲）

3　關於這點，請參閱拙作《踏著 BEYOND 的軌跡 I──歌詞篇》〈十八（EIGHTEEN）〉一章。

　　當中的一句「誰能沉睡過千年」叫人想起〈狂人山莊〉那句「沉睡了千年」，這個「千年」一方面可指一千年，也可指當時的千禧年；若用「千禧年」來解讀這句，歌曲主題又會與上一隻大碟關於千禧年／世紀末的一曲〈時日無多〉或者《Goodtime》大碟內另一作品〈荒謬〉（完了世紀……）前後呼應。

　　黃貫中在〈洗衣粉〉的歌詞似在回應當時的女友（現在的太太）朱茵的國語作品〈洗衣機〉（1996 年，曲：于冠華／游鴻明／袁惟仁，詞：許常德），兩首作品內洗衣機的功能都像一個煉獄，把靈魂淨化：

〈洗衣粉〉（Beyond）	〈洗衣機〉（朱茵）
疑惑在漂白	需要漂白的回憶
神經在潔淨 洗衣粉洗不去的教訓 洗衣粉洗不去的腳印	……把壞情緒丟進洗衣機 ……一邊聽收音機一邊整理自己 ……我把淚水的手帕丟進洗衣機 我把背叛的你丟進洗衣機

　　至於〈洗衣粉〉那紮實爽朗、乾淨利落的編曲，是作品另一個可取之處。

朱茵的《地震》，內收錄〈洗衣機〉

　　〈然後〉的主題可被理解為對家駒的思念，和對樂隊多年經歷的總結。以下數句寫盡了家駒離世後三子的起跌，也曲線交代了樂隊告一段落。

怎解釋／今天的變奏
怎掩飾／今天的傷口
煙花散後
而未來消失不再有／跟你告別後
絢爛過／沒以後／星掠過

　　第一段的「變奏」、「煙花散後」可理解成樂隊解散，但也可理解成家駒的意外（雖然歌詞指的「變奏」是「今天的變奏」）。而「絢爛過／沒以後／星掠過在背後」所指涉的意思更是明顯。筆者傾向把〈然後〉看成是 Beyond 的告別宣言。

　　家強的〈看星〉叫人想起四子時期同由家強主唱的〈兩顆心〉，兩者都以星空作為開幕場景，並以思念作結：

	〈看星〉 （曲／詞：黃家強）	〈兩顆心〉 （曲：黃家強，詞：葉世榮）
開始	雙眼睛／沉默望著夜色風景 從陌路上結識／亦是為看星 妳我把天空佔領	繁星幾顆閃得通更透
思念	不需妳愛反得更美 延續愛於腦海	懷中輕撫相片中有妳 贈我一點詩意暖我心

　　〈看星〉雖然只用上淺白的文字，但意境很美，詞人成功把星空的夢幻移植到愛情的浪漫，最後一句「怎麼擺脫心中那份情／天空滿是繁星」把心中的情懷投射回星空，歌詞中「情」和「景」的交融渾然天成。

〈褪色〉有著精密的結他編織，而主題也似曾相識，例如「繁華曾在這裏經過／留低了夜燈」那「夜燈」就叫人想起〈又是黃昏〉那街燈（街燈影輕吻我／也不想記起），或者是〈灰色的心〉那「晚燈」（跳進了車廂遠去／晚燈映照暗路上），而一句「唏噓這美麗都市／失去夢想／彷彿這裏漸日落」對所身處的都市的描述，就如〈繼續沉醉〉那句「繁榮暫借的海港／已變得世俗與冷漠」。同為抒發對都市的感覺，〈褪色〉給人的感覺是更灰更倦，沒有早前作品如〈爆裂都市〉（沉醉在這金色璀璨又一天／誰會在意身邊一切像瘋癲）的控訴味道。〈褪色〉這種淡然，就像一個活得太累的人，早已接受了種種制度的設定。同樣唏噓無力的還有〈荒謬〉和〈進化論〉，〈荒謬〉寫的是「身處迷亂氣候下」的荒謬事情，這荒謬來自周遭，也可能在自身出現。「荒謬」這題材叫人想起法國存在主義哲學家沙特對荒謬這觀念的探究。當人類「在抵抗中體驗到自由時，在一切存有與存在中則體驗到荒謬」。「由於『實在』對他說『不』，便體驗到『荒謬』」[4]。從這脈絡來解讀，荒謬的討論又返回到樂隊對存在的反思。

〈荒謬〉的歌詞無疑十分沉重。作為碟中最尾一曲也是樂隊暫時解散前最後一曲（這說法並不計算隱藏曲目（Hidden Track）〈進化論〉），詞人葉世榮似乎在回應著 Beyond 過往多年談論過的議題──「某天／人生多麼優美／這天／人心肚滿腸肥」是「回望往日誓言／笑今天的我何俗氣」（〈無名的歌〉）的更深入書寫，當〈無名的歌〉那唏噓感還帶點年少氣盛時，〈荒謬〉的「肚滿腸肥」就是中年發福。「身處迷亂氣候」這氣候就如〈我是憤怒〉那「今天的天氣」或者是〈命運是你家〉那「天生你是錯／長於水深火熱中」的環境。首句「寒冷世紀」彷彿把〈海闊天空〉的寒夜擴散成整整一個世紀，「完了世紀」也回應了上一張大碟對千禧年和世紀末的討論。最唏噓的是，在 Beyond

4　《存在主義哲學新編》，2001，勞思光著，香港中文大學出版社，頁 87

第一張專輯同名歌曲〈再見理想〉中「舊日的知心好友 / 何日再會 / 但願共聚互訴往事」的情景，到了〈荒謬〉時，變成了叫人深刻的一句「自問踏入這年頭 / 真的知己有沒有」。

若〈荒謬〉的唏噓是個人的，隱藏曲目〈進化論〉的唏噓便會是宏觀和宇宙性的。這種宇宙性同樣反映在編曲上，編曲那種空洞蒼涼感，叫筆者想起 Pink Floyd 的〈Shine on Your Crazy Diamond〉，而把電聲放入這首慢板作品，給人一種新穎的感覺。曲中阿 Paul 的原始部落式 ad-lib 是神來之筆，配上背景那重重電影感的仿弦樂聲效，使作品的張力翻倍。歌詞方面，「上帝」和「菩提」被描繪成一個對人世不幸冷眼旁觀的神，這種「上帝的冷眼」曾於〈Amani〉出現過，不過〈進化論〉的上帝似乎比〈Amani〉的更麻木：

〈進化論〉	〈Amani〉
上帝未肯對化石天天修補 上帝未必答應明天更加好 菩提代代進化 / 不見得叫爭鬥變寬恕	祂 / 怎麼一去不返 / 祂可否會感到 烽煙掩蓋天空與未來

▎ 好時光（過去式）

總的來説，似乎《Goodtime》大碟內的作品都帶著點點倦怠──一種「人到中年」的倦意、一種從高峰滑落的倦意。專輯內頁那句「We have（had）a Goodtime…… After all」那個過去式的「had」，也許就是這個狀態的一個注腳。

《Goodtime》的出現沒有為 Beyond 帶來完美的謝幕式終結（大碟內欠缺了世榮的獨唱作品已是一大缺憾，雖然世榮的歌唱有待改善，但他在上幾隻專輯都交出了令人驚喜的作品），卻誠實地反映了三子「是時候停一停」的心態。

　　《Goodtime》於 1999 年年底發表，在同年舉行「Goodtime 音樂會」後，Beyond 宣佈暫休。值得一提的是，Beyond 以往的專輯從沒有隱藏曲目，只有這張《Goodtime》例外。把隱藏曲目〈進化論〉放在當時被認為是最後一張專輯的最後一曲〈荒謬〉之後，是否有「未完待續之意」？選取〈進化論〉這個有繼往開來意味的名字作為最後一首歌的歌名，是否有「意猶未盡」、「曲終人未散」之隱喻？當時筆者不知道答案，只能默默等待三子的重組或個人作品。最後，當三子再走在一起，已是 2003 年的事。

《Together》 EP

三缺一與三加一

《Together》
2003 年

・ 抗戰二十年
・ 永遠等待
・ 灰色軌跡
・ 昔日舞曲

*〈抗戰二十年〉的歌詞評論請參閱《踏著 BEYOND 的軌跡 I──歌詞篇》相關章節。

▌ Come Together

　　Beyond 三子在 1999 年底完成《Goodtime》專輯和「Goodtime」音樂會後，便宣布暫時休息，三子開始以個人名義創作音樂。三年後的 2003 年，是 Beyond 成立二十周年的日子，三子再次聚首一堂，於 5 月舉辦了「Beyond 超越 Beyond Live 03」音樂會，《Together》EP 可說是這個紀念演唱會的副產品。一如三子於 1996 年「Beyond 的精彩 Live & Basic 演唱會」推出的主打歌〈想你〉和〈活著便精彩〉，「Beyond 超越 Beyond Live 03」音樂會需要一首主題曲，於是便出現了〈抗戰二十年〉這首家駒有份參與的作品。黃貫中在訪問中表示，在準備音樂會時，三子重編了一些舊歌，並在編曲的過程中「發覺好幾首作品的效果很棒，於是便將之灌錄下來。並發表成唱片」，而以 EP 形式發表的原因，是因為發表專輯要花上更多的籌備時間[1]。於是，EP 便出現了來自家駒 demo 的「新作」〈抗戰二十年〉和三首重編作品〈永遠等待〉、〈灰色軌跡〉和〈昔日舞曲〉。

▌ Beyond 超越 Beyond

　　《Together》EP 的聆聽重點，可放在欣賞三子如何把四子時期的作品重新編曲，並在編曲中刻意抹走原有的風味，注入他們當時的音樂品味。音樂會叫「Beyond 超越 Beyond」，而這種「打倒昨日的我」般的重新編曲和重新演繹，就是超越自己的實踐。因此，如果我們把重編的歌曲與原曲平行播放，會認識到 Beyond 三子音樂風格的轉變和成長，在分析 Beyond 作品風格的脈絡上，這第三首歌與國語大碟《這裡那裡》內重編的作品異曲同工。

1　〈超越二十載 BEYOND〉（2003），袁智聰，《MCB 音樂殖民地》VOL.215，2023 年 5 月 16 日，頁 15

唯一不同的是，《這裡那裡》是國語大碟，不少重編作品在更改編曲後也一併更改歌詞，仿似變成一首全新的歌（例如〈喜歡你〉重編版的〈忘記你〉及〈不再猶豫〉重編版〈候診室〉的主題和內容便與原曲有很大分別）。《Together》內的歌曲只牽涉到重編和更改歌者，沒有更改歌詞和旋律，因此在分析Beyond 的作品風格時，我們可以像進行科學實驗時引入對照實驗（Control Experiment）一樣，把焦點只放在音樂 / 編曲的進化上。

▍抗戰二十年

在專輯中，〈抗戰二十年〉固然是最矚目的作品，其話題性源於家駒的參與。以往，三子堅持不用家駒的遺作 demo 做新歌，並堅持自己寫新歌，即使在唱回家駒年代的歌曲時，他們大部分時間都傾向重新編曲（具紀念性的作品如〈海闊天空〉除外）。這種堅持在 2003 年的「重組」時放寬了，所以我們會聽到由家駒作曲和有份主唱的〈抗戰二十年〉。

在家駒離世後，前經理人陳健添曾找人把部分家駒遺作重新編曲，並交由歌手演繹，當中最著名的，有林子祥主唱的〈天地〉（demo 代號〈River〉）。〈抗戰二十年〉與這批 demo 不同，〈抗戰二十年〉除了由家駒作曲外，還在歌曲中加入了家駒的聲音，並且由三子完成餘下的部分，在演唱會時，主辦單位還以科技令家駒重現。筆者認為，家駒的在場除了代表「家駒有份參與獻聲」、「家駒離世後四子再一起出歌」外，還有一種「延續」的意義：在〈抗戰二十年〉，三子在家駒差不多唱完短短的「La La La」demo 後引入的無縫接力，可被解讀成三子延續了家駒的遺志，並堅強地走下去（未做好的繼續做）。在家駒離世後的首張大碟有一首叫〈We Don't Wanna Make It Without You〉的作品，當時三子失去了家駒，所以「Don't Wanna Make It」，但在〈抗戰二十年〉中，they made it。

　　這經由重灌家駒 demo 而引起的「延續」概念在 2003 年〈抗戰二十年〉的推出和操作中首次在 Beyond 的作品內出現。但五年後，在一系列「別了家駒十五載」活動中，家強把這概念由一首歌放大到一整張專輯《弦續》（留意專輯的「續」字）。家強在重新演繹五首家駒遺作後，把五首新歌與原來的 demo 並排放置，而近似的安排，某程度上可説是源於〈抗戰二十年〉的實驗。

　　〈抗戰二十年〉這「加入已故主唱」的概念，在搖滾史上也不是首次。1995 年，The Beatles 發表了〈Free As A Bird〉，〈Free As A Bird〉來自樂隊已故成員 John Lennon 於 1977 年所寫的 demo，並於 1995 年由其他在世的成員後製加工後推出。然而，在被問到〈抗戰二十年〉是否受到〈Free As A Bird〉啟發時，黃貫中則表示兩者情況不同，因為〈Free As A Bird〉是由其他成員完成 John Lennon 未完成的作品，而〈抗戰二十年〉的曲調卻是完整的 [2]。

　　〈抗戰二十年〉和〈Free As A Bird〉也有著近似的紀念意義：〈抗戰二十年〉發表於 Beyond 成立二十週年暨家駒逝世十週年；〈Free As A Bird〉則於 The Beatles 解散二十五週年和 John Lennon 離世十五週年推出。我們常説家駒很有 John Lennon 的影子，而 Beyond 的音樂某程度上也受著 The Beatles 的影響，但原來在兩名巨人離世後，對其推出遺作的安排，也很近似：除了〈抗戰二十年〉與〈Free As A Bird〉的安排相近外，Beyond 前經理人陳健添先生在家駒離世後推出的《Beyond History CD1-3》系列，其靈感也來自 The Beatles 的《The Beatles Anthology 1-3》。

　　〈抗戰二十年〉的 demo 由家強保存。有一天，家強在 CD 架找到一盒

叫「92-93 Demo」的卡式帶[3]，是《繼續革命》或《樂與怒》時期的遺珠。筆者第　次聆聽歌曲的旋律那句「Woo ho Woo ho ho」時，想起的是《繼續革命》內〈可否衝破〉副歌那些「Woo ho ho」。撇去家駒的加持，純粹以歌論歌，〈抗戰二十年〉走的是傳統的 Pop Rock 路線，與同碟較偏鋒的作品如〈昔日舞曲〉比較，感覺較穩打穩紮。最具時代感的反而是黃偉文的歌詞，歌詞帶來的畫面如「十大執位」、「磨成血路」等，都是較千禧年的筆法。順帶一提此曲原本由劉卓輝填詞，名叫《今天的火花》，後來 Beyond 卻採用了黃偉文的歌詞[4]。《今天的火花》的歌詞其實也十分精妙，想一讀的話，請參閱劉卓輝的著作《歲月無聲 Beyond 正傳 3.0 Plus》。

▎永遠等待

〈永遠等待〉是《Together》EP 的第二首作品，也是 EP 中第一首重編的作品。筆者在《永遠等待》EP 一文已提及〈永遠等待〉對樂隊的三重意義，叫人唏噓的是，作為 Beyond 第一隻專輯《再見理想》的第一首歌，〈永遠等待〉也成了 Beyond 最後一隻 EP 的第一首重編歌。Beyond 在《再見理想》時以獨立樂隊身份出碟，到了《Together》EP 時，又重回自由身。因此，在 Beyond 的歷史中，〈永遠等待〉是一個開始，最後也成了一個終結……這彷彿應驗了〈活著便精彩〉那句「怎樣開始 / 怎樣終止」。

原版〈永遠等待〉在《再見理想》專輯歌紙的「曲」和「詞」Credit List 中，會找到陳時安的名字，但翻看《Together》EP 的唱片資料，會發現陳時安的

3　〈超越二十載 BEYOND〉（2003），袁智聰，《MCB 音樂殖民地》VOL.215，2023 年 5 月 16 日，頁 16-18
4　《歲月無聲 BEYOND 正傳 3.0 PLUS》（2023），劉卓輝，三聯書店，頁 116-117

名字在相關欄目中被刪除了，原因不詳。歌曲結構方面，《Together》版保留了原始版的 ABC 三部（A：酷熱在這晚上……B：整晚嘅呼叫經已靜……C：永遠既等待……），一如三子時期後期的 Beyond，《Together》版〈永遠等待〉電聲橫流，背後流著的是 Chemical Brothers、the Crystal Method、Prodigy、Tea Party（《Transmission》時期）等單位的血。世榮也表示歌曲受 David Bowie 的《Eathling》影響。細聽《Eathling》，我們可在〈Little Wonder〉、〈Dead Man Walking〉等作品找到近似《Together》版〈永遠等待〉的電聲，〈永遠等待〉的弦樂和電影感，也和〈Little Wonder〉中段近似——雖然《Together》版〈永遠等待〉沒有《Eathling》經常出現的 Drum n' Bass 元素。

與原曲比較，作品 A 段（酷熱在這晚上……）的結他更狂妄，更張牙舞爪，B 段（整晚嘅呼叫經已靜……）以後加入的弦樂聲效令歌曲更富電影感，當中那盪氣迴腸的感覺有點 Symphonic Rock／Symphonic Metal，叫人聯想起 Therion、Symphony X 等名字。與原始版本不同，此版本不著重戲劇性，A 到 B 段的轉接也相對流暢；就如家強所言，「停位較少」、「把氣氛壓縮」[5]。此版引人入勝的地方，在於歌曲營造的聲景（Soundscape）所帶來的地景（Landscape）——隨著歌曲 soundscape 的高低起伏所營造的壯麗山河，筆者聯想到的，竟是 Bjork 的〈Hunter〉、甚至是古典作曲家西貝流士（Jean Sibelius）那充滿北歐山川景象的交響曲。

主唱方面，《Together》版由黃貫中負責 A 段、家強 B 段，世榮 C 段。這種三人平分的安排為筆者帶來一個很有趣的聆聽經驗：在全由家駒主唱的

5　〈超越二十載 BEYOND〉（2003），袁智聰，《MCB 音樂殖民地》VOL.215，2023 年 5 月 16 日，頁 16-18

原始版中，筆者會覺得 ABC 三段來自同一時空，即是 A 段的狂熱後，立即發生 B，緊接著的是 C，而這些經歷都發生在同一個人身上。在《Together》版中，當主唱一分為三後，ABC 三段就好像變成三個時期的經歷，這三個時期像來自三個非連貫的人生階段——最接近的類比，大概會是林子祥〈三人行〉的人生三個階段，或者是宋代詞人蔣捷經典作《虞美人‧聽雨》的少年、壯年和老年。

▍灰色軌跡

當新版〈永遠等待〉嘗試把原曲的 Art Rock 色彩淡化，並加入富九十年代／千禧年代的電聲標記時，新版〈灰色軌跡〉卻反行其道，將原曲那八十年代流行曲風的 old school 琴聲和 sequencer 抹走，並把歌曲編成帶點 Acoustic 的 Rock Ballad。整個編曲很 band sound 很 jamming，很搖滾很紮實，卻比原曲單薄。由黃貫中主唱的新版強調滄桑感，而家駒主唱的原作則較大度。值得留意的還有 music break 那較肥厚的結他 tuning，近似的質感在三子時期作品偶有出現，四子時期的卻不常見。

▍昔日舞曲

與新版〈永遠等待〉近似，新版〈昔日舞曲〉也有「把氣氛壓縮」之感覺。第一次聆聽這個錄音室版本，在本能地和原作比較的情況下，會覺得新版的編曲很寡很悶，家強似乎是刻意以平淡化的方式去唱此曲，使人覺得全曲很扁平（flat）——編曲很扁平、唱法很扁平、推進也很扁平——我們不能在新版中聽到既華麗又懷舊的技術型木結他 solo，或者豐富的編曲與和音，一切只是如蠕蟲般行進。然而，筆者不願意就這樣以簡單一句「很寡很悶」便對

歌曲蓋棺定論，這樣説是一件成本很低的事，但卻有可能浪費了創作者的一番心機。若我們假設這種扁平化是刻意的，是帶有信息的，可能又會有另一看法。歌曲的暗黑 Trip Hop 曲風給予我們一個很重要的提示：若我們把新版與原曲比較，可能會覺得新版很沉悶，但若我們把九十年代的 Trip Hop 名宿如 Massive Attack（尤其是在《Mezzanine》時期）或《Maxinquaye》時代的 Tricky 與之一起聆聽，我們會發覺彼此有著近似的思維——它們都有著重視氣氛和空間感多於旋律和技術的傾向，強調的是那種情緒（mood）而不是歌曲的起承轉合——這種思維是很電子音樂的，而上文所指「扁平化／氣氛化」的取向帶給聽眾的信息，就是樂隊想向大家展示其音樂風格的演變／進化，及樂隊不願安於現狀，想一心求變的決心：這也是「Beyond 超越 Beyond」這個企劃的中心思想。用這個角度去理解此曲，筆者又會對它有另一番意會：我們可以不喜歡此作品[6]，但筆者卻不得不佩服三子的前瞻和求變意志。黃貫中也在訪問中提過創作此曲的考量：

> ……誠然如果現回原本那個方向，根本已不能怎樣走趲，原本是有點懷舊、有點 Rockabilly，有很多結他，我們覺得已做得很好，若再做的話就不應走那個方向，而是要走另一方向，重新以 *Massive Attack*、*Crystal Method* 的手法去改編。[7]

説回作品的 Trip Hop 風格。Trip Hop 運動起源於九十年代，於英國布里斯托（Bristol）發揚光大。Beyond 首次於《請將手放開》的〈麻醉〉引入 Trip Hop 風格，把三子時期三首較重 Trip Hop 風格的作品〈麻醉〉（1997，曲／唱：黃家強）、〈深〉（1997，曲／唱：黃家強）及〈昔日舞曲〉（2003，唱：黃家強）比較，會發現最早發表的〈麻醉〉依然很 band sound，而前兩曲仍

6　喜歡與否從來十分主觀，而所謂的「不喜歡」可能用了聽流行曲／搖滾樂那把尺，而不是聽電子音樂／ TRIP HOP 那把尺；要用聽電子音樂那把尺，又先要有相關的聆聽經驗。

7　〈超越二十載 BEYOND〉（2003），袁智聰，《MCB 音樂殖民地》VOL.215，2023 年 5 月 16 日，頁 16-18

相較多起伏，〈昔日舞曲〉則為了營造一個固定的空間氛圍，編曲因此較少起伏。這種重視空間質感的思維除了在部分外國 Trip Hop 作品中被強調外，最極端的還有在 Ambient 音樂甚至是更極端的 Drone 音樂內出現。以此脈絡去探討，再把家強在個人時期專輯《Be Right Back》（2002，發表在新版〈昔日舞曲〉以前）中與 Ambient 大師 Michael Brook 合作的純音樂作品〈冬夜〉合併一起聆聽（作品開首是近乎 1 分 45 秒的 Dark Ambient），我們不難看到家強音樂品味的蛻變和進化。

〈昔日舞曲〉以鐘聲聲效開始，以空靈通透的鐘聲貫穿全曲，為歌曲帶來一種緩慢的行進感。這種處理手法叫筆者聯想起來自冰島的 Post-Rock 班霸 Sigur Rós 在其石破天驚的專輯《Ágætis Byrjun》內名曲〈Svefn-G-Englar〉內的叮叮聲，雖然 Sigur Rós 的作品充滿仙氣而新版〈昔日舞曲〉則暗黑自閉，但兩者用著近似的手法。說到暗黑，一如其他 Trip Hop 名宿的作品，新版〈昔日舞曲〉是夜晚的音樂，帶著一息猜不透的感覺。若原曲的色調是懷舊的泛黃色，新版的色調會是灰階。

在研究 Beyond 作品的風格演變時，新舊版〈昔日舞曲〉是一個很好的樣本，供我們分析。新版〈昔日舞曲〉的出現也讓我們思考以下問題：當原版作品由五人負責時（第五人是劉志遠），剩下三人的 Beyond 會如何處理相同曲詞的這首作品呢？問題的答案，可在《Together》版〈昔日舞曲〉找到。

《Together》EP 成了 Beyond 三子最後一張 EP。音樂會後，他們便不再 Together 了。在 EP 發表前，三子已分別發表了自己的個人作品，遺憾的是，我們不能在《Together》中找到三子以 Beyond 名義而寫的新作，因此也不能看到在經過個人時期的洗禮後，三子如何將與其他樂手合作的經歷灌注入 Beyond 的體系中，並影響著 Beyond 的發展。要聽三子最個性化的聲音，我們只能回到三子的個人作品中尋找，而這又是另一個更長更有趣的故事……

後記

▎（又）一本寫了十五年的書

（在閱讀本章之前，請先閱讀《踏著 Beyond 的軌跡——歌詞篇》之後記。）

2023 年是 Beyond 成立 40 週年和家駒逝世 30 週年的紀念日子，對筆者來說，也是具里程碑意義的一年。首先，寫了十五年的《踏著 Beyond 的軌跡 I——歌詞篇》和《踏著 Beyond 的軌跡 II——專輯篇》先後面世，前者更於 6 月 10 日這個具紀念性的日子推出。在 6 月 12 日堅道明愛 Beyond 紀念音樂會中，筆者有幸親手把《踏著 Beyond 的軌跡 I——歌詞篇》交到 Beyond 成員黃貫中、劉志遠手中，並托 Beyond 好友劉宏博先生把新書交給家強。八月暑假，筆者還親赴英國，把書交給 Beyond 第一代成員鄧煒謙先生（William Tang）。在前輩面前，筆者有如一位小粉絲，戰戰兢兢地展示著十五年來重寫又重寫的心血。

緊接著出書的，是排山倒海的講座、分享會和宣傳。在香港和內地的講座中，我有機會和喜愛 Beyond、喜愛家駒的同路人近距離會面，一方面交流欣賞 Beyond 的心得，一方面聽取他們對新書的意見。多謝讀者的支持，新書推出不久便在多間書店缺貨，因此，在《踏著 Beyond 的軌跡 I——歌詞篇》推出二十日後，我收到出版社的通知，説《踏著 Beyond 的軌跡 I——歌詞篇》將會加印。在這麼短時間內便加印，是我完全意想不到的。看看日曆，宣佈加印的日子是 6 月 30 日——另一個值得紀念的日子。那時我想，也許「他」在天上默默地眷顧著《踏著 Beyond 的軌跡》系列，照料著向同一方向進發的出版團隊，還守護著一個微不足道的小粉絲的一個卑微但堅定的夢。

另一個叫人雀躍的，是我竟能以「作家」身份踏足書展。過往我曾到過香港書展無數次，不過能以新身份作為書展講座講者參與書展作家晚宴，這一切經歷都是十分新鮮的。更新鮮的還有在書展期間舉辦的小型 Beyond 展

覽，這是我第一次統籌一個展覽，那小小展櫃裏所展出的，全是我的心思和心意。

當《踏著 Beyond 的軌跡》系列以理性角度分析 Beyond 作品時，七月發行的《Beyond 40 致敬》專輯就是筆者對 Beyond 音樂的感性回應。多謝陳健添先生（Leslie Chan）的邀請和信任，讓筆者有幸能深度參與這張專輯的籌備和製作工作，當中包括為家駒多首 demo 遺作重新填詞。還記得 6 月 12 日堅道明愛紀念 Beyond 成立 40 週年音樂會當晚，在開場前循環播放由筆者所填詞的〈黃伯〉；還有音樂會壓軸部分，家駒前女友潘先麗（Kim）獻唱由家駒作曲、筆者填詞的〈您這故事〉。聽著激昂的歌聲，想著自己竟然能以這種方式與偶像「交流」，站在後台的我，真的感到無憾了。

「今天的日子／今天的城市／今天的孩子／靜靜地／默默地／重頭活著／您這故事」（〈您這故事〉唱：潘先麗，曲：黃家駒，詞：關栩溢）——我就是歌詞中的其中一位孩子，靜靜地、默默地、虔誠地書寫著他的故事、他們的故事，還有自己的故事。

謹以此書送給所有受「他」啟發而不顧一切追夢的孩子。

關栩溢

2023 年 10 月

關栩溢 著

踏著 BEYOND 的軌跡 II

II

專輯篇

責任編輯	陳珈悠	
裝幀設計	Sands Design Workshop	
排　　版	余仲平	
印　　務	劉漢舉	

出　　版　非凡出版
香港北角英皇道 499 號北角工業大廈 1 樓 B
電話：(852) 2137 2338　傳真：(852) 2713 8202
電子郵件：info@chunghwabook.com.hk
網址：http://www.chunghwabook.com.hk

發　　行　香港聯合書刊物流有限公司
香港新界荃灣德士古道 220-248 號
荃灣工業中心 16 樓
電話：(852) 2150 2100　傳真：(852) 2407 3062
電子郵件：info@suplogistics.com.hk

印　　刷　美雅印刷製本有限公司
香港觀塘榮業街六號海濱工業大廈四樓 A 室

版　　次　2023 年 11 月初版
©2023 非凡出版

規　　格　16 開（220mm x 160mm）

I S B N　978-988-8860-86-9

鳴　　謝　陳健添（Leslie Chan）提供封面相片。

特別鳴謝　Annie Chim, Charlotte Kwan, William Tang, Leslie Chan, Jimmy Mak,
Jesper Chan, Angela Lo, chungyip_230, Shan